中国画论研究

伍蠡甫 中国画研究文集
02

伍蠡甫 著

浙江人民美术出版社

图书在版编目（CIP）数据

中国画论研究 / 伍蠡甫著. -- 杭州：浙江人民美
术出版社, 2023.7
（伍蠡甫中国画研究文集）
ISBN 978-7-5340-9963-2

Ⅰ.①中… Ⅱ.①伍… Ⅲ.①中国画—绘画评论—中
国 Ⅳ.①J212.052

中国国家版本馆CIP数据核字（2023）第037478号

责任编辑　洛雅潇
责任校对　余雅汝
责任印制　陈柏荣

整　　理　萧　辙
封面设计　沈　蔚

伍蠡甫中国画研究文集

中国画论研究

伍蠡甫　著

出 版 人　管慧勇
出版发行　浙江人民美术出版社
　　　　　（杭州市体育场路347号）
经　　销　全国各地新华书店
制　　版　浙江新华图文制作有限公司
印　　刷　浙江海虹彩色印务有限公司
版　　次　2023年7月第1版
印　　次　2023年7月第1次印刷
开　　本　710mm×1000mm　1/16
印　　张　27.25
字　　数　313千字
书　　号　ISBN 978-7-5340-9963-2
定　　价　188.00元

伍蠡甫

伍蠡甫与妻子

洪毅然、李泽厚、朱光潜、伍蠡甫（左起）

饶宗颐与伍蠡甫

孙景尧、贾植芳、王宏图、
伍蠡甫、谢天振（左起）

朱光潜与伍蠡甫

中國畫論西方文論論貫中西

蠡甫先生 千古

西蜀談藝海上授藝藝通古今

蔣孔陽敬輓

蔣孔陽敬贈挽聯

虎踞龍盤今勝昔

辛丰夏人丰
伍蠡甫
姬有二

伍蠡甫　虎踞龙盘今胜昔

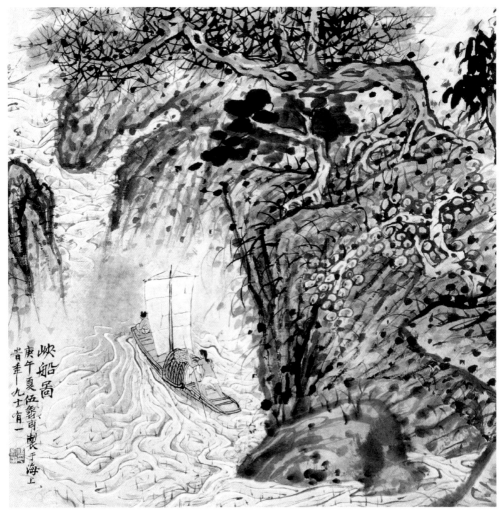

峡船图
庚午夏伍蠡甫製于海上
昔丰一九十有一

伍蠡甫　峡船图

总序

浙江人民美术出版社来信，邀我为"伍蠡甫中国画研究文集"系列撰写一篇序言，这使我诚惶诚恐。

伍先生是艺术家、学术大师，著作繁富，涉及领域广泛，不仅在西方文论研究领域有系统著作存世，对中国绘画艺术以及中国画论的研究，著述数量更为可观，历来备受文艺美学界推崇。我虽在复旦大学外文系（现名外文学院）学习工作了三十五年，也曾有缘短暂地与伍先生同住复旦大学第一教师宿舍，虽对伍先生的绘画艺术造诣及其画论研究领域的贡献，仰之弥高，但始终未能得其门径而入，故未敢赞一辞。

2018 年 5 月，上海市社会科学界联合会公布了首批"上海社科大师"，以致敬新中国成立以来在上海社科界辛勤耕耘、潜心治学，为哲学社会科学繁荣发展做出重大贡献的已故名家大师。在六十八位入选名单中，包括复旦大学老校长陈望道先生以及伍蠡甫先生、蒋孔阳先生等在内的复旦三十余位已故教授入选。复旦大学于 2020 年举行"致敬大师"的系列活动。2020 年 10 月 13 日下午，时值伍蠡甫先生诞辰一百二十周年，《伍蠡甫先生 120 周年诞辰纪念文集》发布会暨伍蠡甫学术思想研究论坛以线上线下相结合的方式举行。我很荣幸，应邀为

文集撰写了《伍蠡甫先生夕阳下的诗意侧影》一文，附列文集之前，并在伍先生学术思想研究论坛上做了大会发言。

拙文中附有我根据复旦大学档案馆所存伍先生档案材料而整理的一份伍蠡甫先生生平简介。现辑录如下：

一

伍蠡甫（1900.9—1992.10），广东新会人，1900年生于上海。早年就读于圣约翰大学附中，1923年毕业于复旦大学文科，后去北平求职，曾在故宫博物院观摩研习中国历代名画数年。1928—1936年在复旦大学教授英文，1936—1937年间赴英国留学，曾前往意大利等国考察欧洲艺术，出席1937年于法国巴黎召开的国际笔会年会。1930—1937年担任与人合作创办的黎明书局副总编辑、《世界文学》月刊主编、《西洋文学名著丛书》主编、《文摘》主编。其间，在中国公学、暨南大学兼授英文、国画、文学。1938年至1949年任复旦大学教授、文学院院长，兼任外文系主任、中文系代主任。1942—1949年聘为故宫博物院顾问，兼任国际笔会中国分会秘书，出版研究委员会主任委员。1949年起，历任复旦大学外文系外国文学教研室主任、外国文学研究室主任，兼任圣约翰大学教授，讲授文学理论。应聘担任上海画院兼职画师，《辞海》编委及美术学科主编，中华全国美学学会、中国外国文学学会、全国高等院校外国文学教学研究会顾问，上海社联、上海文联委员，上海作家协会主席团成员、主席团顾问，国际笔会上海中心成员，《中国大百科全书》中国文学卷、外国文学卷编委等职务。1991年，国务院为表彰伍蠡甫教授在发展我国高等教育事业中所做突出贡献，为其颁发荣誉证书。伍蠡甫教授于1992年10月去世，享年九十三岁。2018年，伍蠡甫教授入选为上海市社会科学界联合会首批"上海社科大师"。

从以上伍蠡甫先生生平行事，我们对其教学和学术研究以及丰富的艺术人生，已能有个较为简略的了解。为使研究伍先生绘画艺术及其多方面学术贡献的读者有一个很好的参考，有必要回顾一下伍蠡甫先生的家学渊源，特别是伍氏一门在引进西方各科新学，在推进中国现代教育制度的成立和发展以及文化现代化过程中，所做出的贡献。

二

伍蠡甫先生出身名门，其父伍光建先生晚清时奉派前往英国皇家海军学院留学，后又转入伦敦大学研习物理、数学、文学等科，学成回国后，曾任北洋水师学堂助教，后曾作为大使随员出使日本，随"五大臣"出洋考察宪政，后擢升大清学部二等咨议。宣统元年参与留学生廷试，赐文科进士出身。大清海军处成立，任顾问兼一等参赞。海军处改称海军部后，又任海军部军法司、军枢司、军学司司长。宣统三年，中国教育会成立，被推为副会长。民国成立后，历任财政部参事、顾问，盐务署参事、盐务稽核所英文股股长。北伐军兴，南下任国民政府行政院顾问，外交部条约委员会委员。后定居上海，专事西方文学、哲学著作翻译，所译作品总量惊人，达一亿多字。

在我国现代翻译史上，伍蠡甫先生胞兄伍周甫、伍况甫，在翻译西方各类科学、人文著作方面，同样做出了巨大贡献。将伍氏父子四人的译作、著作加在一起，其总量将是十分惊人的。我个人觉得，应该设立一个专门的研究机构，以利于组织开展各类学术活动，从而更好地搜集、整理、分门别类地系统研究伍氏家族留下的大量文字遗产，研究这笔遗产在中国现代文化、教育以及学术思想史上所曾起过的影响。

伍蠡甫先生一生之所以能做出大量的、多方面的贡献，与其所承继的家学，有着极深的渊源关系。伍先生本人在民国时期创办过书局、

期刊，在各类书刊里发表过大量西方文学翻译作品及评论文章，无疑直接承受了其父之影响。这些译作及各类评论文章，对中国现代文学、文学批评乃至现代文化教育事业的发展，均产生过巨大影响。

伍蠡甫先生的一生几乎见证了整个二十世纪，留下了大量画作、译作、文论、画论、书信、序跋以及中西文论、画论比较研究方面的著作。在其人生进入耄耋之年的前后约十五年间，伍先生画作及各种文字著述，仍不断面世，可说是喷薄而出。从二十世纪八十年代起至先生仙逝约十二三年间，除培养一批后来成为国际知名学者的博士外，伍先生在国内核心刊物发表论文十六余篇，出版各类大部头著作十三余种。先生在鲐背之年及奔期颐之年的途中，还在《文艺研究》上相继发表了《中国山水画的诞生》《巴罗克与中国绘画艺术》，同时画笔不辍，创作了若干幅面大小不一的绘画作品。这是极其耐人寻味的现象，值得我们高度重视。

伍先生自年幼时即跟随已是国画名师的黄宾虹先生学画，后终其一生以绘事陶养性情。复旦文科毕业后，在故宫博物院观摩研习历代名画达数年之久。1928—1936年在复旦大学教授英文期间，在中国公学、暨南大学兼授英文、国画、文学。1936—1937年间赴英国留学，又曾前往意大利等国考察欧洲艺术，在伦敦中国驻英使馆办过个人画展，应邀在英国皇家学会和牛津大学就中国绘画流派作专题讲座。抗战爆发，中辍学业回国，担任内迁重庆的复旦大学教授、文学院院长，兼任外文系主任、中文系代主任。其间，于1942—1949年应聘担任故宫博物院顾问，并应院长马衡之邀，数度奔赴贵州，观摩、鉴定由北京转移至贵州的故宫博物院所藏字画，并曾数次举办个人画展。1947年出版的《谈艺录》，精选散见于各种报刊的谈艺文章十篇。至此，伍先生已经奠定了自己在绘画艺术创作、批评鉴赏以及中西画论研究中的地位。

三

　　八九十年代之交，我曾有幸与伍先生有数面之缘，包括登门拜访，请教学业问题。1991年寓居张廷琛先生在复旦一宿的寓所近一年，历经春夏秋冬，与伍先生也算短暂做过邻居。但伍先生高龄，因而无特殊事情，未敢轻易上门打搅他老人家。其实，张先生101寓所离伍先生住的那幢小楼不远，也就是三四十米远的样子，中间隔着一小片空地，空地上蜿蜒着几条小径，伸向不同楼栋。开窗伸出头去，即可看到伍先生那幢小楼。天气晴好，临近傍晚时分，沿着一宿东北角蜿蜒至西大门的小径进出时，常可看见伍蠡甫先生胸前挂着拐杖，坐在他家小楼北门口小径上放着的一把椅子里，先生双眼望着西下的夕阳，身前身后是面积不大的菜畦兼花圃。在我的眼里，伍先生这一侧影，饱含诗意。"人生如寄"。这侧影，浓缩着一位寄寓自然、人世的艺术家、学者漫长一生的求索。这侧影本身，就是一幅艺术的人生和人生的艺术之绝妙写照，因而至今仍然活跃在我的记忆中。

　　作为伍先生的私淑弟子，我始终觉得，自己的学业和职业方向，与伍先生的著作对我的影响，有着紧密的精神纽带联系。

　　记得1979年大一大二之交，伍先生主编的《西方文论选》上、下册新一版，分别于该年6月和11月面世。巧得很，朱光潜先生新版《西方美学史》上、下册的出版日期，也分别是该年6月和11月。我手头至今拥有的《西方文论选》上册，就是1979年6月第一版第一次印刷。1979年7月，大学一年级生活结束，暑假没有回家，从校图书馆借了些书，想好好用一番功。后在新华书店购得《西方文论选》上册，记得曾硬着头皮，似懂非懂，一篇一篇地啃着里面的选文。秋冬之际出版的下册，未能在书店及时购得，是后来从校图书馆借阅的，时间约为1980年春季学期。当时闹"书荒"，新书上架不久即脱销的现象时常发生，尤其是西方文学名著。《西方文论选》这样的理论书籍脱销，跟当时再次勃兴的"美学热"有关。我个人购得《西方文论选》下册，已是1984年第六次印刷，印数竟达109500册。伍先生主编的这两册书，

我读得很苦。因选文多出自哲学家之手，为了较为系统地了解西方哲学史，以便更好学习西方文论，大三秋季入学，借阅了弗兰克·梯利的《西方哲学史》上下册，上册较薄，下册很厚，读得更是苦不堪言。梯利这部书材料丰富，但目次较为芜杂，像我这种非哲学专业出身的大学生，自学起来不易把握脉络，不如多年后读到的文德尔班《哲学史教程》上下册，目次简洁而叙述更有条理。

四年本科学习，时间其实很短，转眼到了1981年深秋，准备报考研究生了，可上谈到的几部大书，有的没读完，有的囫囵吞枣，其中许多高深理论当时根本读不懂。但现在想来仍觉吊诡的是，本来是为了更好学习伍先生《西方文论选》才去读西方哲学史著的，结果喧宾夺主，仓促之间，考研填报志愿时报考的是南开大学哲学系冒从虎教授的近代西方哲学史。结果名落孙山。毕业后从事英语教学工作两年，结婚生子，考研的事也就耽搁下来，但仍不断地胡乱读些中外文学、哲学、历史类的著作。1987年冬，儿子两岁半，我参加了1988年复旦大学研究生入学考试，填报专业为外文系比较文学，一举夺魁，以文学类（世界文学、比较文学、英美文学）总分第一录取。入学后，由于自大二开始心系文论、哲学，整体偏爱理论书，所以研究方向顺理成章定为比较诗学。就这样，从1979年初次接触西方文论，转了一大圈，终于又回到了文论上来。

当初失败的西方近代哲学史专业考研经历，于我学习西方文论至今帮助很大。我能有缘进入复旦深造，并能数次于府上拜见伍蠡甫先生，在业师夏仲翼先生悉心指导下完成学位论文，顺利留校工作，所有这些，可以说均与本科时学习伍先生著作对我所起的精神引领作用不无关系。[1]

1 以上所叙，参考汪洪章：《伍蠡甫先生夕阳下的诗意侧影》，载《伍蠡甫先生120周年诞辰纪念文集》，复旦大学出版社，2020年9月。

四

伍蠡甫先生在中西绘画艺术以及中西画论研究领域之所以能做出杰出贡献，首先是因为他是一位绘画艺术的实践家，有着丰富绘画经验；其次是因为他能融通中西文学艺术理论，对中西画法及其渊源，对历史上的著名画家和画论家，均能以其自身的艺术实践经验，会心独到，并加以明白晓畅的阐述，使绘画艺术和画论研究的批评话语形态，走出传统画论那种迷离含混的语言表述成规。在这个意义上，伍先生的著作是中国传统画论实现现代化转型的典型范例，是中西画论比较研究的绝佳教材。

浙江人民美术出版社此次隆重推出这套"伍蠡甫中国画研究文集"系列，嘉惠艺林、学林，自不待言。三卷的编排（《中国绘画艺术》《历代名画家论》《中国画论研究》），颇见用心。洛雅潇女史以及她的编辑同事们，不辞辛劳，将伍蠡甫先生的《谈艺录》（1947）《中国画论研究》（1983）《伍蠡甫艺术美学文集》（1986）《名画家论》（1988），以及先生晚年发表在期刊上的若干论文，几乎搜罗殆尽，并对每篇文字加以严谨校勘。尤其值得称赏的是，凡是伍先生文中提到的中西绘画作品，均随文附以精美的图片，这不仅方便了读者赏析，更可使读者明白，伍先生对中西绘画艺术的议论和分析，均有艺术史和艺术理论上的确凿依据。这在伍先生各部著作初版时是较难做到的。

我相信，这套令人赏心悦目的文集之出版，一定能有助于我们进一步深入了解伍蠡甫先生诗意化的艺术人生，也一定能有助于推动中西艺术史和艺术理论的比较研究。

汪洪章

二○二三年三月于复旦大学

目 录

1　　　总序

001　　论中国绘画的意境

035　　漫谈"气韵、生动"与"骨法、用笔"

061　　论国画线条和"一笔画""一画"

077　　中国山水画艺术
　　　　——兼谈自然美和艺术美

105　　中国画竹艺术

141　　中国画马艺术

165　　南朝画论和《文心雕龙》

171　　五代北宋间绘画审美范畴

195　　宋元以来文人画的审美范畴和艺术风格

257　读顾恺之《画云台山记》

265　画中诗与艺术想象

331　画中的想象、距离、歪曲与线条

339　漫谈艺术形式美

361　略论西方艺术和中国艺术的形式美

377　试论"抽象"与艺术

407　《中国画论研究》原序

415　编后记

论中国绘画的意境

小引

意境是中国绘画艺术的实践与理论以及中国文艺创作与批评方面一个重要的美学范畴，属于审美意识或美感的领域，是客观存在的审美对象对艺术家、文学家的思想、感情所唤起的能动反映。当一定的事物形象激发一定的艺术想象以进行艺术创作时，这便意味着艺术意境的产生及其体现的过程，或者说内容指导形式，形式为内容服务的过程。

在我国文艺理论发展史上，意境作为概念很早就存在，而有关"意境"的论说，则出现较晚。例如东汉王充在《论衡·超奇篇》中提到内容与形式时先说："有根株于下，有荣叶于上；有实核于内，有皮壳于外。"接着就突出内容的主导作用："文墨辞说，士之荣叶皮壳也。实诚在胸臆，文墨著竹帛，外内表里，自相副称，意奋而笔纵，故文见而实露也。"这里"实诚"与"意奋"是指起决定性作用的思想意境。也就是说，在内容与形式的统一中，内容先于形式而又指挥形式。因此，"人之有文

也，犹禽之有毛也。毛有五色，皆生于体；苟有文无实，是则五色之禽毛妄生也"，既肯定内容或思想意境是形式或表现技巧的服务对象，也批判"有文无实"的形式主义观点。西晋陆机说，"恒患意不称物，文不逮意"[1]，指出立意、构思为文章的首要任务，也就是"谋篇之始"；所谓"辞程才以效伎，意司契而为匠"，则阐明作家之所以能使众辞俱凑妙处，都是由于他本于意而有所取舍（据李善注）。从这里，演绎出"意匠"这个复合词，概括了意境与意境的表达，亦即意与法或审美意识与审美意识活动（美感表现）的全过程了。后来杜甫《丹青引》描写曹霸画马时的情景，是"意匠惨淡经营中"，那幅作品的艺术效果，是"斯须九重真龙出，一洗万古凡马空"，重点或关键俱在于"意匠"，即意与法或画意与画笔上。

南北朝时，刘勰关于"情"和"采"的论说，进一步明确文章中意与笔的关系，以及笔是从属于意的。"昔诗人什篇，为情而造文，辞人赋颂，为文而造情。……为情者要约而写真，为文者淫丽而烦滥"，而"繁彩寡情，味之必厌"。[2]也批判了舍情求采的作品是缺少真味的。

到了唐代，由于佛教思想的影响，开始有"境"或"境界"语，例如"非言说妄想境界""入佛境界""尽佛境界"等。而道世所编纂的佛教经论中各类故实一书《法苑珠林·摄会篇》，更有"意境界"。唐代文论继续强调意的主导作用，但这并不等于说受佛学思想影响，也丝毫不带佛门的玄秘色彩。例如王昌龄的《诗格》举出诗有三境，"一曰物境，二曰情境，三曰意境"，后者"张之于意而思之于心，则得其真矣"。又如尊儒排佛的韩愈主张必须在思想感情非表达出来不可时方才落笔：

> 大凡物不得其平则鸣。草木之无声，风挠之鸣；水之无声，风荡之鸣。其跃也，或激之；其趋也，或梗之；其沸也，或炙之；金石之无声，或击之鸣。人之于言也亦然，有不得已者而后言。[3]

1 陆机《文赋·小引》。

2 刘勰《文心雕龙·情采》。

3 韩愈《送孟东野序》。

倘若没有真实的情思，而勉强握笔，那必然是无病呻吟。也就在唐代，绘画理论中开始强调审美意识的主导作用，例如"挥纤毫之笔，则万类由心"[1]，以及"意存笔先，画尽意在"[2]。这里的"心"和"意"，都是指美感而言，并且肯定它先于美感的表现而存在。

到了宋代，关于诗中有画、画中有诗的那场讨论，其主题就是关于通过艺术形象来表达情思，或者说，描绘形象以抒发意境；其中情思、意境是根本，凡属成功的诗、画创作都应如此。可见关于美感以现实为基础这一重要美学原则，前人也已见到，而且在王充以后一千三百多年，还有同样的观点。例如清代全祖望认为"即景即物，会心不远，脱口而出，或成名句，则非言门户者所能尽也"[3]，意思是诗境本宽，非狭隘的宗派所能垄断，问题在于接触现实，丰富主观世界，充实美感。具体说来，意境的根源是自然、现实，意境的组成因素是生活中的景物和情感，离不开物对心的刺激和心对物的感受，因此情、景交融，情、景结合，而有意境。

就诗而言，王夫之所论极是："夫景以情合，情以景生，初不相离，唯意所适。截分两橛，则情不足兴，而景非其景。"[4]这里的"景"是指诗人的情中之景，它本于心所融会的物。回溯苏轼所谓"诗中有画"和"画中有诗"，也是强调诗寓情于景、画借景写情，要皆以意、情为主。当时山水画家郭熙的《林泉高致》中也有类似观点，如"诗是无形画，画是有形诗，……境界已熟，心手已应，方始纵横中度，左右逢源"。倘若不能从自然获取真实的情思，锻炼表达的技艺，心手相应又从何说起？可见创作的动力还在境界。总之，意境从现实中来，这条唯物主义审美原则毕竟是最根本的。

因此袁枚的论说很可取，强调诗境和广泛的现实生活分不开，而境界的真实、亲切，又非书本的间接经验所可比拟：

1 朱景玄《唐朝名画录·原序》。
2 张彦远《历代名画记》卷二，《论顾陆张吴用笔》。
3 全祖望《鲒埼亭外集》，《宋诗纪事序》卷二十六。
4 王夫之《姜斋诗话》。橛，短木桩，一小段木头。

（传）郭熙 秋山行旅图

诗境最宽。有学士大夫读破万卷，穷老尽气，而不能得其阃奥者。有妇人女子，村氓浅学，偶有一二句，虽李、杜复生，必为低首者。此诗之所以为大也。我辈所以不如古人者，为其胸中书太多。[1]

也就是诗的美感源于生活实践。

至于清代原济（石涛）所谓的"尊受"，则强调画家须从现实中丰富美的感受："夫受，画者必尊而守之，强而用之。"[2] 要求山水画家坚持以自然美来丰富艺术美，尤其是以美感为动力，来进行艺术构思，而关键则在意境的建立。

近人王国维就前人所论，加以总结和提高。

沧浪所谓"兴趣"，阮亭所谓"神韵"，犹不过道其面目，不若鄙人拈出"境界"二字，为探其本也。

境非独谓景物也。喜怒哀乐，亦人心中之一境界。故能写真景物、真感情者，谓之有境界，否则谓之无境界。

言气质，言神韵，不如言境界。有境界，本也，气质、神韵，末也。有境界，而二者随之矣。[3]

王氏接着分论"造境"与"写境"以及"有我之境"与"无我之境"等，今天我们讲艺术创作的意境时，也还会碰到这类问题。

上面简单介绍我国文艺批评史上关于"意"和"意境"的若干重要论说，对于探讨我国画论中的意境，可能有些帮助。

中国画论发展史有一条主要线索，那就是从尚形逐渐过渡到尚意，

1 袁枚《随园诗话》。
2 《苦瓜和尚画语录·尊受章第四》。
3 王国维《人间词话》。

石涛　云山图

进而主张意与形的统一，其中包含着创立意境、表达意境和表达的方式方法、意与法的关系这么几个方面或课题。在每一绘画作品中，这几方面有机地联系着，而意境则贯彻于创作的始终。本文想依次作些初步探讨。

形与意

我们在中国画论史上首先遇到的，是关于"形"或"形似"的问题，而不是在"形"背后发号施令的"意"。例如《韩非子》：

> 客有为齐王画者，齐王问曰："画孰最难者？"
> 曰："犬马难。"
> "孰易者？"
> 曰："鬼魅最易。夫犬马，人所知也，旦暮罄于前，不可类之，故难。鬼神无形者，不罄于前，故易之也。"

这是着重如实描绘具体的事物形材，而描绘对象的内在本质，尚未引起注意。西汉刘安指出："画西施之面，美而不可说，规孟贲之目，大而不可畏，君形者亡焉。"[1] 画人不能只顾外表，而失其内心、精神或主宰"形"的"君"。换言之，刘安开始强调传对象之神。但到了东汉，刻画外貌，只求形似的观点仍然存在，例如《后汉书·张衡传》："画工恶图犬马，而好作鬼魅，诚以实事难形，而虚伪不穷也。"然而刘安的"尚神说"，又见于晋代。东晋顾恺之主张画人应"以形写"对象之"神"。到了南朝，齐代谢赫关于人物画的六法，首列"一曰气韵，生动是也"，须把人物画得生气活泼，这也是刘安"君形"说的继续，在形、神的关系

1 《淮南子·说山训》。

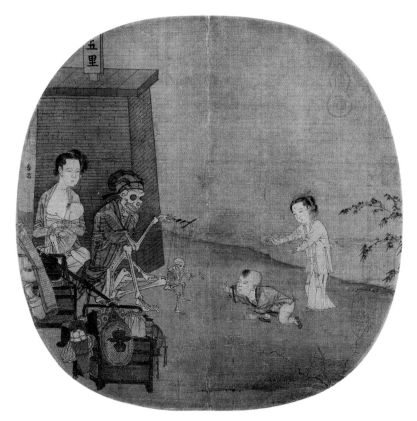

李嵩　骷髅幻戏图

中以"神"为主。但是，画家为了捕捉对象的神或意，而首先没有凭自己的"意"或思想头脑，去接触对象、认识对象，也就谈不上如何以意使笔，那么画来还会有形而无神。这条创作经验或迟或早要被反映在画论中，于是这"意"或"神"也就由对象、客体转到画家、主体上来，而意境之说便表现为绘画创作中主观与客观的统一了。

　　这个转变或发展，是画论史上一大突破，其首创之功应归南朝时宋代宗炳。他所谓山水画家"含道应物"，是说接触自然时应取得一个完整的主观境界，所谓"山水以形媚道"[1]则指山水画家有此境界才会发觉某些自然形象更能引起美感。换而言之，画家掌握了审美的主动权，于

1 宗炳《画山水序》。

是作品中以形写神的"神"，就不仅仅是客体的本质，而转变为主、客体统一的意境，是"意"主宰着"形"了。南朝陈时，姚最强调"立万象于胸怀"[1]，也主张要先立"意"，并且这句话曾再度出现在唐代李嗣真《续画品录》中。[2] 可见"意""神"的重要地位在我国画论史上已被确立起来。

到了唐代，白居易在当时画风的影响下，认为画须形、意兼顾，但似乎更加重意。他说："画无常工，以似为工；学无常师，以真为师。故其措一意，状一物，往往运思，中与神会。"运思先于象形、达意，即以意为主。这和他的诗论相一致："篇无定句，句无定字，系于意，不系于文。"再看他的《画竹歌》："植物之中竹难写，古今虽画无似者。萧郎（萧悦）下笔独逼真，丹青以来唯一人"，最后归结为"不根而生从意生"。他还认为这"意"是"由天和来"，亦即"得天之和"，然后"得于心，传于手，亦不自知其然而然也"[3]，可以说是画论中偶然风格的滥觞[4]。

这重"意"的倾向，到唐末张彦远更加以发展，他高举立意的旗帜，"意存笔先，画尽意在，所以全神气也"，也就是意境指挥笔墨，作品才能体现作者的审美意识，并成为真正的艺术作品。但是另一方面，当时讲求形似的风尚也并未消亡，工于形似的作品依然得到赞美，例如朱景玄《唐朝名画录》便是从形似来评价韦偃的：

> （韦偃）尝以越笔点簇鞍马、人物、山水、云烟，千变万态，或腾，或倚，或龁，或饮，或惊，或止，或走，或起，或翘，或企。其小者或头一点，或尾一抹，山以墨幹，水以手擦，曲尽其妙，宛然如真。

这番话反映了主形论的审美批评。

1 姚最《续画品录》。
2 一般认为李嗣真剽窃姚最之语。
3 韩愈《画记》。（此处疑误，应为白居易《记画》，见《白氏长庆集》卷四三。——编者注）
4 参见本书《宋元以来文人画的审美范畴和艺术风格》一文。

到了宋代，爱好绘画的徽宗赵佶（1101—1125 年在位）继续加以提倡，画院的画家竞尚写实，以迎合皇帝的胃口，邓椿特记叙一幅讲求形似的院体画：

> 画一殿廊，金碧焜耀，朱门半开，一宫女露半身于户外，以箕贮果皮作弃掷状，如鸭脚、荔枝、胡桃、榧栗、榛荚之属，一一可辨。

足见尚形似尚技法之风，北宋末年也还存在。但是另一方面，北宋仁宗、英宗、神宗、哲宗的时代（约 1023—1100 年），继唐代大诗人白居易之后，文人、士大夫崇尚画中的情思、意趣，主意派的审美观在中国画论史上逐渐占优势，画中意境被提到首位。欧阳修说：

> 萧条澹泊，此难画之意，画者得之，览者未必识也。故飞走迟速，意浅之物易见，而闲和严静，趣远之心难形。若乃高下、向背、远近、重复，此画工之艺耳。

对于类似殿廊、朱门、果皮、鸭脚"一一可辨"的作品，可谓当头一棒，尽管欧阳修还来不及看到此画便逝世了。苏轼跟着提出有名诗句"论画以形似，见与儿童邻"，作为审美原则，要求画家写出自己的心意。所以又说：

> 优孟学孙叔敖抵掌谈笑，至使人谓死者复生，此岂能举体皆似耶？亦得其意思所在而已。使画者悟此理，则人人可谓顾（恺之）、陆（探微）。[1]

还是强调意的主导。这个原则，影响及于北宋末的艺术批评，哪怕是奉

1 苏轼《书陈怀立传神》。

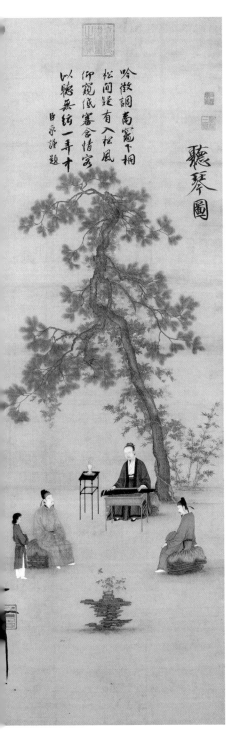

吟徵調商竈下桐
松間疑有入松風
仰窺低審含情客
以聽無絃一弄中
臣京謹題

聽琴圖

趙佶　听琴图

李成　晴峦萧寺图

形似论者徽宗皇帝之命而编的《宣和画谱》，也不得不肯定一位借景抒情的山水画大家李成，称其"所画山林薮泽，平远险易，萦带曲折，飞流危栈，断桥绝涧，水石风雨晦明，烟云雪雾之状，一皆吐其胸中，而写之笔下"[1]。李成笔下的种种自然景象，不是为了形似，而是吐其不得不吐的胸中之"意"。到了南宋，陈与义更主张"意足不求颜色似"，既然贵在意境，那么墨笔写意尽可取代工笔重色了。

入元以后，倪瓒宣称"仆之所谓画者，不过逸笔草草，不求形似，聊以自娱耳"；吴镇则肯定了"士大夫词翰之余，适一时之兴趣"的墨戏画；黄公望主张"画不过意思而已"。明李式玉说：

> 今之画者，观其初作数树焉，意止矣，及徐而见其势之有余也，复缀之以树。继作数峰焉，意止矣，及徐而见其势之有余也，复缀之以峰，再作亭榭桥道诸物，意亦止矣，及徐而见其势之有余也，复杂以他物。如是画，安得佳？即佳，又安得传？[2]

这段话生动地描绘出画家胸中无意便尔落笔的一番窘困：笔行纸上，毫无思想统摄，画画停停，支支节节而为之，结果只是零星散乱，既无景可言，更说不上借景抒情了。

明末清初，原济（石涛）提出画家须"立一画之法"，"一画之法，乃自我立"，并归结为"画者，从于心者也"。[3]指出画家须在意境创立上下功夫，尤其是画中必须呈现有我之境，其中也就包括着画家自己的审美感受。当然，另一方面画中也还有无我之境，关于这一点，想留待《宋元以来文人画的审美范畴和艺术风格》中再谈了。

1 《宣和画谱》卷十一。
2 《佩文斋书画谱》卷十六。
3 大涤堂版《画谱》作"画者，法之表也"。这里的"法"，指"一画之法"。

尚意 创意

在中国画史上，尚意与创意，也并非永远居于主导地位，它曾不断地和形似、师古、摹古等倾向展开斗争，而它的战斗纲领大致如下：以生活实践为基础，以文化修养为辅助，以笔墨技法为手段，以"读万卷书，行万里路"为创意的条件，以"以形写神"和"形神兼备"为创作的途径和目的。

关于创意，古代画论所讲大致不外乎有新意、有生意、有生气。在苏轼反对形似的一诗中，所谓"诗画本一律，天工与清新"，是指艺术贵在"清新"而又自然，毫无造作痕迹，这样才能突破前人藩篱，有自家面目。苏轼的《净因院画记》主张绘画须"合于天造，厌（满足）于人意"，这"意"不仅属于观者一方，它也和画家的独创、"画中有我"的精神分不开，而后一点则是根本的。

历代名家无有不是在"意"上破旧立新，这也可证明苏轼论点的正确。明代大批评家詹景凤也看到"清新"有关画中的生命，而生命之有无，即画中意境之有无，所以他说：

> 盖画在笔与意致兼得，若但得其迹，与意致未通，竟犹人以纸作牡丹芍药，虽宛然形似，然以示小儿，则以为花，以示大人，则置之而不肯簪，良以生意不存，则死魄矣。[1]

至于祝允明所论，和詹氏略同：

> 绘事不难于写形，而难于得意，得其意而点出之，则万物之理，挽于尺素间矣，不甚难哉！或曰："草木无情，岂有意耶？"不知天地间物物有一种生意。[2]

1 詹景凤《东图玄览》卷四。
2 李佐贤《书画鉴影》卷六，祝允明跋《沈石田佳果图卷》。

意思是绘画能"创意"便是有"生意";物皆有"生意",画家须求物之理,状物如得"生意"。总之,永远创新,使生命常在,实为意境的标志。赵翼曾以此评诗:

> 满眼生机转化钩,天工人巧日争新。
> 预支三百年新意,到了千年又觉陈。[1]

我们也不妨用来论画了。

在这里想特别提一下古代画家创意时的主观能动精神,这种精神须经过不断实践,逐渐培养起来。画家面对自然或事物的形象时,并非消极地、被动地接受,须抱着自己的审美原则,积极地、主动地深入对象,丰富自己的审美感受,活跃审美想象,其方式变化多端,不拘一格。就山水画言,早期的山水画家在自然形象面前一般地显得被动多于主动,形似重于神似,状物高于达意,也就是并不强调突出画中之"我"。[2] 这原是正常现象,因为山水画家从客观形象塑造艺术形象并借以抒写情思,须要一个较长的锻炼过程,其中大都首先注意和讲求艺术造形的技法,而源于客观的主观想象力,即通过艺术造形表现画家意境的本领,只能在反复的实践中培养出来。因此,如果说中国山水画史上,唐宋尚法,元尚意,明尚趣,那也不是完全没有道理的。

同时,值得注意的是,开始追求意、趣的,却不是山水画,而是出于北宋士大夫笔下、意重于形的竹和梅这两个画科。同时还须看到尚意的倾向或审美原则的嬗变之迹,参差不齐,不能来个"一刀切"。倘若要求形似,那么画竹用绿(青)比较接近竹的本色,但是在意重于形的审美要求下,则写竹须首先表达作者的感应与情思,于是就不必坚持本色,墨和朱都可代替绿(青)了。苏轼提出论形似不如重意境,他本人既工书又善画,而且兴到落笔,因此很自然地找到了虽然简单却能寓意的题材以及用笔与书道最为接近的画科——那就是画竹,并从墨竹画到朱竹。

1 赵翼《瓯北集》卷二十八。
2 但在理论上,北宋山水画家郭熙《林泉高致》也讲到画中须有诗的境界。

明代莫是龙说："朱竹起自东坡，试院时兴到无墨，遂用朱笔，意所独造，便成物理。盖五采同施，竹本非墨，今墨可代青（绿），则朱亦可代墨矣。"[1] 讲的正是这个道理，即以意为先。

至于墨竹的理论，《宣和画谱·墨竹叙论》所言较详：

> 绘事之求形似，舍丹、青、朱、黄、铅粉则失之，是岂知画之贵乎有笔，不在夫丹、青、朱、黄、铅粉之工也。故有以淡墨挥扫，整整斜斜，不专于形似，而独得于象外者，往往不出于画史，而多出于词人墨卿之所作。盖胸中所得，固已吞云梦之八九，而文章翰墨形容所不逮，故一寄于毫楮。

至于善画墨梅的，则有宋释仲仁。黄庭坚曾描写仲仁墨梅所与的美感享受，犹如"嫩寒清晓，行孤山篱落间，但欠香耳"[2]。可以说墨竹和墨梅是文人、士大夫最早创立的两个画科；至于士人尚意的审美原则，集中体现于山水画科，则是宋末、元初之事。总之，文人画竹、画梅、画山水，是为了表达意境，不斤斤于对象的复制，他们赋予线条、墨、色诸媒介的任务，不是再现自然之形，而是造形（艺术形象）写心，以形写神，力求从物质对象中解放出来，取得抒发意境的审美效果。

但是中国画在创意的同时并不忽视现实，也不排斥对事物的观察，这和主观片面、纯出臆造者不可相提并论。至于观察的方法也可多种多样。近年来时常被提到的原济（石涛）的那句话"搜尽奇峰打草稿"，原是同"行万里路"的要求分不开的。但是，也有胸藏"万里"的"奇峰"，或把这些丰富的表象储于记忆之中，一旦面对现实、自然及其种种诱发，便引起创造性的想象活动。[3] 唐代画家以至书家都曾有过这样的实践经验，并被张彦远记载下来："开元中，将军裴旻善舞剑，（吴）道玄

1 《莫廷韩集》。
2 释仲仁《华光梅谱》。
3 参看本书《画中诗与艺术想象》第三部分。

（传）苏轼　潇湘竹石图

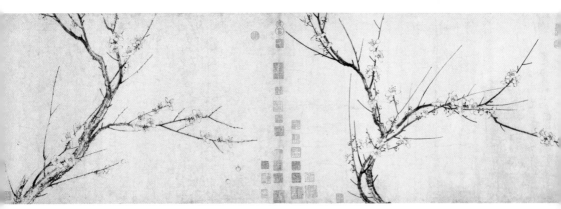

扬无咎　四梅图

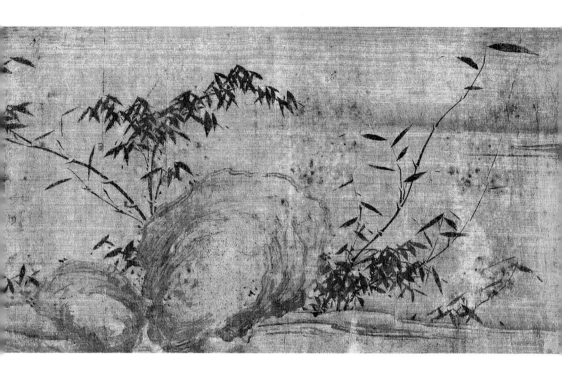

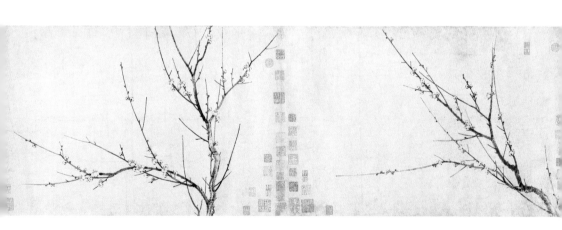

观旻舞剑，见出没神怪，既毕，挥毫益进。时又有公孙大娘，亦善舞剑器，张旭见之，因为草书，杜甫歌行述其事。"张彦远接着加上两句按语："是知书画之艺皆须意气而成，亦非懦夫所能作也。"[1] 用今天的话说：从活泼的、精力饱满的生活现实吸取创作动力，来充实精神世界或意境，落笔自然气势磅礴，没有丝毫疲沓、脆弱，像懦夫一般，但是，也不妨下一转语：画家本人如果不是意蕴[2]深厚，"剑器"之舞并不一定对他发生作用。

与此同时，正因为画家内蕴自足，记忆表象丰富，不是胸无所有的懦夫，即使是外界的偶然现象也足以触发他的艺术想象，实现画中创意的目的。宋代山水画家郭熙曾"令圬者不用泥掌，止以手枪泥于壁，或凹或凸，俱所不问。干则以墨随其形迹，晕成峰峦林壑，加以楼阁人物之属，宛然天成，谓之影壁"[3]。宋代另一画家郭忠恕"侨寓安陆，郡守求其画，莫能得，因以缣属所馆之寺僧，时俟其饮酣请之。乃令浓为墨汁，悉以泼渍其上（缣上），亟携就涧水涤之，徐以笔随其浓淡为山水之形势"[4]。此外还有这么一段故事。"政和（宋徽宗年号）丙申岁（1116），先君为真州教官。……仪真学中建大乐库屋，积新瓦于地。一夕霜后，皆成花纹。极其奇巧者，折枝桃梨、牡丹海棠、寒芦水藻，种种可玩，如善画者所作。詹度安世为太守，讽学中图绘，以瑞为言，欲谀于朝，先君不从，乃已。"[5]

这三段记载，都是讲主观从客观接受暗示的另一方式。画家虽处于被动，却能领会出幽邃、嶙峋、清远、重（chóng）深等种种境界，而且感到它们很美，要传之笔下。他于是一面利用墙上凹凸、绢上墨渍，一面选择并组织记忆表象，进行结构，终于在双方互济之下，完成了造

1 张彦远《历代名画记》。剑器：健舞曲（与软曲相对）的曲名；（段安节《乐府杂录》）杜甫"此诗指武舞言，或以剑器为刀剑，误也"。（张尔公《正字通》）
2 借用歌德语。
3 邓椿《画继》。
4 王得臣《麈史》。
5 张邦基《墨庄漫录》。

景抒情的艺术使命。可以说，这中间包括由被动接受转为主动表现的过程，因此不失为创意的一种途径。如果把这三段话同张彦远所记合而观之，那么化被动为主动确实须要功夫、气力，而郭熙和郭忠恕都能做到，因此也都不是张彦远所谓的懦夫了。

其实，这种借物兴怀，刺激艺术想象的方法也非我国画史所独有，西方文艺复兴时期达·芬奇就曾试验过。[1] 上面提到画竹可以朱、墨代绿，这里又说画山水可以无中生有，虚中见实，这些无非是论证了绘画艺术中创意先于一切，首须建立美感，进行艺术想象，从而运用种种技法。尤其是必须以意使法，法为意用，而不可颠倒过来。这"法"在我国画学中被归结为"笔—墨"。总的来说，笔墨之道，在于意与法的辩证统一，六朝时南齐谢赫提出"六法"的头两法，"一曰气韵，生动是也"，"二曰骨法，用笔是也"，[2] 以及唐代张彦远所谓"意存笔先，画尽（落笔完了）意在"，都是我国绘画艺术中最为本质的、扼要的、完整的美学纲领，不失为我国绘画创作道路上的一盏明灯。我们从审美角度看绘画创作的全过程，首须懂得意境的决定性、意为主导这一基本原则。但另一方面，倘若忽略，以至毋视画家表达意境所必不可少的造形技法，不善于通过作品的艺术形式美来欣赏作品的艺术美，进而生动地领会作者的情思、作品的意境，那么我们的审美享受将会停留在表面，不可能和画家血肉相连、呼吸相共了。换句话说，意境固然是艺术的根本，而如何表达意境则关系到艺术的效果，其中包括艺术技巧、艺术形式，及其内在规律。正因为尚意必然尚法，"法"在我国绘画理论著作中占了很大篇幅，并且是我国绘画美学的组成部分。下面试作一些探讨。

1 参看本书《宋元以来文人画的审美范畴和艺术风格》。
2 参看本书《漫谈"气韵、生动"与"骨法、用笔"》。

意与法

张彦远总结出"意存笔先，画尽意在"，使"笔"的涵义愈加丰富，它包括笔的运用以及运用的目的在于达意。因此他又说："象物必在于形似，形似须全其骨气，骨气、形似皆本于立意，而归乎用笔。"从而阐明"笔"在意与法的辩证关系中，或在以意使法、法为意用的原则下，所产生的巨大作用。关于这一点，后代论者更有所发挥：用笔主要是意味着笔法与墨法的互济，须做到笔中有墨，墨见笔踪；笔墨统一，而笔为主导；基本上通过笔下的线条而表现；等等。中国绘画固然首先是用线条而不用面或块、体，来表现事物的形象，但由于这线条本身含有笔法和墨法，以及二者的辩证统一，所以线条的运用十分灵活，可以兼有面、块的效果。至于用线条勾取对象轮廓以后，再赋彩、设色时，则更讲求墨、色交融，也就是在笔的统摄下，笔法、墨法、色法合而为一。因此可以说，以意使法的"法"，包含立意、用笔、用墨、用色，并归结为三个环节：

（一）在一定的情思、意境的要求下，从自然对象、自然美中抽取或摄取形象；

（二）运用笔法以及墨法、色法，加以概括，产生艺术形象和艺术美；

（三）使画家的意境寓于艺术形象中，而表现为艺术美。

南朝宋时，宗炳说得好："旨微于言象之外者，可心取于书策之内，况乎身所盘桓，目所绸缪，以形写形，以色貌色也。"[1] 他两次使用"形""色"二字，前面的"形""色"属于第一环节中的自然美，是客观的，后面的"形""色"属于第二、第三环节中的艺术美，是以主观为主导的主观与客观的统一，而它之所以能够实现，有赖于贯彻了以意使法这条基本法则。

在我国画史上，凡能卓然成家，无不善于以意使法，先立意境，

1 宗炳《画山水序》。

然后以意运法，使法就意，而不为法用。刘勰《文心雕龙·声律第三十三》：“夫音律所始，本于人声者也。……先王因之，以制乐歌。故知器写人声，声非效（'效'亦作'学'）器者也。”唐代官书《毛诗正义》：“乐本效人，非人效乐。”这些都是讲音乐、诗文中意与法的主从关系，倘若弄到人声学器，丢掉尚意的前提，那就不合“先王”之道了。

然而，在刘勰之前，以意使法这一原则已见于画学，并由宗炳拈出，不过措辞稍嫌艰涩：

> 圣人含道应物，贤者澄怀味象。至于山水，质有而趋灵，是以轩辕、尧、孔、广成、大隗、许由、孤竹之流，必有崆峒、具茨、藐姑、箕首、大蒙之游焉，又称仁智之乐焉。[1]

宗炳生活在南朝，接受了当时道家所主张的人与自然契合的审美准则，以及道家向往的仙山胜境，认为圣、贤之分在于圣者首先具有求仙得道的主观意愿，而深入自然，在与自然对应之中感到了物我契合，而贤者缺乏这种主观能动精神，所入不深，只见自然的一些表面现象；对山水画来说，则须由贤而圣，亦即首须由外而内，透过山水对象的外壳，以探寻对象的秘奥；因此“圣人含道”标志着创作过程的开端或出发点。可见我国山水画在六朝的萌芽阶段，理论上已明确了由外而内、复由内而外的创作道路，这“内”是指艺术家为了抒发意境，能主动地用物、用形、用法（用笔），争取做艺坛的圣者；他并不满足于为物、为形、为法（笔）所用，仅仅当个贤者。

这种论点直到唐代，还为批评家张彦远所赞赏：

1 宗炳《画山水序》。广成：广成子，古仙人名，隐于崆峒山，《庄子·在宥》引他的话：“无劳女形，无摇女精，乃可以长生。”大隗：姓，据《姓苑》，出于古帝大隗氏。崆峒：山名，在今甘肃平凉西，属六盘山。具茨：山名，《庄子·徐无鬼》：“黄帝将见大隗乎具茨之山。”藐姑：山名，《庄子·逍遥游》：“藐姑（射）之山，汾水之阳。”箕首：箕山，在今河南登封，传许由曾隐于箕山之首。大蒙：指西方边远地区，《尔雅·释地》：“西至日所入为大蒙。”

宗炳、王微皆拟迹巢、由，放情林壑，与琴酒而俱适，纵烟霞而独往，各有《画序》，意远迹高，不知画者难可与论，因著于篇，以俟知者。[1]

立意之后、不为法用、不为笔使的道理，宋代苏轼论书时，更加以阐发："笔墨之迹，托于有形，有形则有弊，苟不至于无（弊），而自乐于一时，聊寓其心，忘忧晚岁，则犹贤于博弈也。虽然假外物而有守于内者，圣贤之高致也，惟颜子得之。"画家之事，与此无异：形似、笔墨的后面须有意在，如果徒求形似、笔墨，将无意可表，是有物无我，是蔽于天而不知人，故谓之无"内"；若能托于形似、笔墨以写自家意境，则人天参合，方是有"内"，而且能"守于内"，从而做到以意使法，而不为法使了。

总而言之，以客观丰富主观，更以此主观为主导，统一主观与客观，谋求景情的合一，这可以说是中国画论、特别是文人画论的美学核心，形成了意境以及意、法关系的根本法则。

这番道理，看来也许平常，但是如果我们把它和西方画论相比，便会感到它是相当可贵的。西方绘画和画论不是没有提倡过"尚意"的精神，但"论画以形似"却长期保持优势。例如意大利文艺复兴时期森尼诺·森尼尼（Cennino Cennini）说："我们作画，必须同时具有想象和技巧，才能发现并把握那隐藏在自然事物之中因而难见的东西，它们是凭手头才能的人们所不曾见到的。"[2] 达·芬奇写道："画家应学习全部自然，把所看到的一切加以理解，将每类事物的最为精彩部分，用作画材。由于使用这种方法，画家的头脑像一面镜子，真实地反映每个对象，因

1 张彦远《历代名画记》卷六"王微"条。王微的《叙画》，本文暂略。"篇"，指《历代名画记》。

2 《森尼诺·森尼尼的艺术篇》（*The Book of the Art of Cennino Cennini*），克里斯蒂安纳·J.赫里罕姆（Christiana J. Herringham）英译本，伦敦版，1899，第4页。

而可称第二自然。"[1] 又说："蹩脚的艺术家，总是让作品走在他的理智的前面；谁的理智高出（君临）作品，谁就取得完美的艺术。"[2] 他们所强调的是落笔之前，须充分运用理智，对自然作科学的考察，而无须乎上诉到感情、内心；所谓想象，也只是用于如何选材、造形、构图，同画家的情思、意境设未挂上钩来，所以绘画的最终目的是为了状物，与写心无涉。

在十九世纪末的印象派画家中，马奈说："一张画的主角是光。"雷诺阿说："我的一生就是花在把颜色放到油画布上，并以此自娱。"他们的兴趣在于怎样反映对象的光和色。到了后期印象派，对光、色的钻研仍在继续，此外又加了一些东西。塞尚说："正确理解自然，就是透过自然的表现来观察自然。自然表现为无数点状的颜色，依照和谐的规律把它们安排停妥。"[3] 又说："我们也许都遵守传统来作画，但我们必须看到真实的色彩。为此，我们应忘记前人所已做过的，而直接观察自然，所画的一切都从自然中来；……那么我们将发觉色彩的新涵义。"[4] 因此绘画艺术都是在和自然的色彩打交道。塞尚对自然事物的形状很感兴趣。"自然的每一事物，是依照立方体、锥体和圆柱体的许多线条（按：即轮廓）模铸出来的。倘若你懂得怎样描绘这些简单的形状，你就能画任何事物了。"[5] 他无异乎将绘画几何图形化了。再如凡·高这位后期印象派重要代表，也是毕恭毕敬地对待自然，丝毫不能走样，可是渐渐感到苦恼了。他说："我并不认为自己从未大胆地背离自然。……但是每当我失去准确的造形，我就怕得要死。"[6] 其实，"怕"也大可不必，因为这一"损失"正

1 达·芬奇《绘画论》（*A Treatise on Painting*），约翰·F.里戈德（John Francis Rigaud）英译本，1802，伦敦版，第206页。
2 达·芬奇《笔记》（*The Notebooks of Leonardo da Vinci*），E.麦克兑（Edward McCurdy）所编英译本，1960。
3 引自德威特·亨利·派克（Dewitt Henry Parker）《艺术的分析》（*The Analysis of Art*），耶鲁大学出版社，1926，第70页。
4 引自J.戈登《现代法国画家》，伦敦版，1926。
5 引自J.戈登《现代法国画家》，伦敦版，1926。
6 引自J.戈登《现代法国画家》，伦敦版，1926。

说明自然的复制少了，画家的感受、心理反应或者说画中之"我"多了，从中国绘画尚意的美学观点看，正是好事而非坏事。经过上面的一番对比，也许有人会觉得西方如此对待自然，似乎使绘画离开艺术而接近物理学，这种看法可能太偏了，但也不是完全没有道理吧！

意境与想象

现在且回到艺术想象方面来。这个术语原非我国画论所固有，但是关于想象和想象力，则我国古典文艺理论都已涉及。早在晋代，顾恺之所谓"迁想妙得"，讲得啰唆些，就是画家认识某一人物的内在精神、品性、气质而加以描绘时，须运用自己的想象力。"迁想"指想象活动移向对方，"妙得"指想象的效果、收获。顾恺之给谢鲲画像的那段故事，可以作为这四个字的注释。谢鲲在晋明帝前表白自己：德才、品性都有不足，不能做大官为群僚表率；但喜欢流连山水，欣赏一丘一壑之美，这一点，旁人却赶不上他。顾恺之抓住对象爱好自然这一精神本质，特意用自然景物作背景，因此"为谢鲲像在石岩里，云：'此子宜置丘壑中。'"[1]。顾恺之借助"石岩""丘壑"以衬托出谢鲲的个性特征，这样的艺术处理是和他的想象力分不开的，而且画中的自然景物也无须模仿现实，尽可以出于想象或"虚构"。

我国画史上也还有类似的例子。元代赵孟頫给书家鲜于枢（字伯机）的园林写照，有一段题识：

> 鲜于伯机自号委顺庵，求仆作图，仆遂戏为图之。或者乃谓本无此境，图安从生；仆意不然，是直欲写伯机胸中丘壑耳，尚安事境哉？子昂。[2]

1 《晋书·顾恺之传》。
2 张丑《真迹日录》初集。

所谓"委顺"是顺适自然，不事造作的意思。这种精神境界，被反映在鲜于伯机的行、楷中，因此他名其居曰"委顺庵"。赵孟頫并未依照这个庵的原来外景来构图，而是改变现实，虚拟位置，写出一种气氛，来烘托庵主人的襟怀。这和西方一般风景写生有所不同，并不着眼于现实的光、色、明、暗，而是想象或虚拟与人物的精神面貌相互映发的山山水水，在情景的统一中塑造艺术形象，以唤起审美享受。

再如明代画家陈洪绶作屈原像[1]，乃是作者深入体会司马迁关于主人公"行吟泽畔，颜色憔悴，形容枯槁"[2]这段形象刻画，通过想象，以创立意境，并在笔墨中表现了情、景的交融，至于人物面貌和泽畔景物，也纯出虚拟；这里，也还是艺术想象起作用。

明代艺术批评家李日华说山水画"有三次第：一曰身之所容……二曰目之所瞩……三曰意之所游"[3]。这第三次第指的是意（情）之所之，或想象力的动向，画中缺它不得，否则便是有景无情的作品，也难乎其为画了。李日华还从创作实践来补充因情造景这条表达意境的法则，认为存于笔先之"意"和画完搁笔之后所达之"意"并非绝对同一，其间存在差异，而这差异正意味着艺术想象所产生的新意、新物。

> 大都画法以布置意象为第一，然亦止是大概耳。及其运笔后，云泉树石，屋舍人物，逐一因其自然而为之，所谓笔到意生，如渔父入桃源，渐逢佳境，初意不至是也。[4]

这条经验说明落笔之后，想象将随机生发，同时更证实指导想象的意境本身也在不断更新，并非一成不变，也就是说画家活泼泼的生命贯穿着意境—想象—笔墨—形象的全过程。

艺术想象既然可以随机生发，那么想象后面的情思就更能自由地抒

1 现存木刻本。
2 《史记》卷八十四，《屈原贾生列传》。
3 李日华《紫桃轩杂缀》卷二。
4 李日华《竹懒画媵》，《与张甥伯始图扇题》。

陈洪绶　屈子行吟图（木刻版画）

发，在造形方面不为一定景物所局限，而进入愈加广阔的空间。这样就形成了中国绘画表达意境的特殊方式，即画家的意境可于象外"写"之，观者亦可于象外"得"之。

　　在我国，这一方式倒也不限于绘画，诗文称无言之境，音乐叫弦外之音，而画中则曰"象外之象"。依照常识，既是象外，便是无象了；就艺术想象而言，却又不尽然，因为所谓"无象"，是指对于虚、空的利用，行家叫作"以白当黑"，空白处大有文章可做。这个道理，老子早就指出：

三十辐共一毂，当其无，有车之用。埏埴以为器（搏击陶泥作器皿），当其无，有器之用。凿户牖以为室，当其无，有室之用。[1]

强调"有"和"无"的辩证统一，相反相成，也就是"虚"与"实"互为作用。庄子补充说："得其环中，以应无穷。"[2]"环"正是因为"环中"之"虚"，而能运转自如。随后，这无之为用就见于诗论中了。

唐代司空图（837—908）分析"雄浑"的风格时，有一段描写："荒荒油云，寥寥长风。超以象外，得其环中。"[3]象外的"无象"，犹如环中的"无物"，皆能起着虚中生实、寓实于虚的妙用。南宋严羽则谓诗的"妙处"就像"空中之音……镜中之象，言有尽而意无穷"[4]。不仅从空或无迹中求诗味，而且寻味于无穷无尽的虚中。这种"无迹"和"无尽"也都莫可形状，和司空图的象外之"无"、环中之"空"意思相同。明王夫之说："墨气所射，四表无穷，无字处皆其意也。"[5]清刘熙载说："不系一辞，正欲使人自得。"[6]则都强调"空""无""虚"是耐人探索的境界。近人王国维评论姜白石词格调虽高，而未在意境上下功夫："故觉无言外之味，弦外之响，终不能与于第一流之作者也。"[7]

以上所引，都是以虚论诗，但在画论中讲得却比较具体了。例如明李日华提出"意之所游"在于："目力虽穷，而情脉不断处是也。"并进而论说"意之所忽"："有意所忽处，如写一树一石，必有草草点染取态处。写长景必有意到笔不到，为神气所吞处。是非有心于忽，盖不得不忽也。"[8]画面的神气正在这"所忽处""未到处"，因为虚中带实，尽管草草

1 《道德经》第十一章。

2 《庄子·齐物论》。

3 《二十四诗品·雄浑》。

4 严羽《沧浪诗话·诗辨》。

5 《姜斋诗话》。

6 《艺概·诗概》。

7 《人间词话》。

8 李日华《紫桃轩杂缀》。

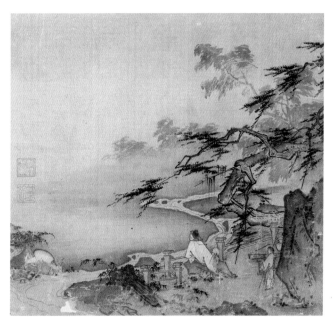

马远　松荫观鹿图

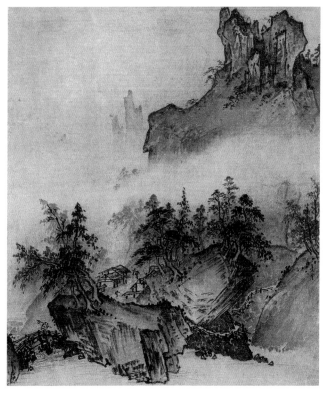

夏珪　山市晴岚图

疏落，反而愈加有画，经得起看。清笪重光讲得相当透彻："位置相戾，有画处多属赘疣；虚实相生，无画处皆成妙境。"[1]如果本无意境可言，缺乏存于笔先之意，那么只能是胡乱拼凑一些景物来填塞画面，无想象，无生发，结果便是一张死画。假若首先立意于有、无统一之境，而下笔时虚、实相生，虚处引人揣摩、悬想、寻味，其感染之力，并不亚于实处，甚或过之了。

就山水画史说，由写实渐趋尚意，乃是发展过程，至于尚意而又善于用虚，则大致可以说始于南宋的马远、夏珪。[2]他们特别在"无"处下功夫，以引向深遥，大大地扩展空间艺术的表现效果，气势生动，境界空灵，为前所未有。试以由北宋汴京流亡南宋临安的李唐，和马、夏相比，似乎还未得虚、空之妙，他的《采薇图》和《万壑松风图》者，不免给人以迫塞之感。元代倪瓒（云林）和清初弘仁（渐江），其风格虽与马、夏迥异，但也能意有所忽，笔有未尽，一片空蒙，深得象外之趣，而且是沉酣雄厚，不带丝毫浮薄。这里，不禁又想起司空图论"雄浑"时所说的"返虚入浑"，画中亦有之，那就是，"虚"非但不跟"实"一刀两断，反而回到"实"中去了。

由此观之，以意使法的问题，实际上就是艺术想象的运用问题。而在运用中，想象一方面为意境所统摄，一方面控制着笔墨，不断调节意与法之间的主从关系，从而使有与无、实与虚、象与象外、形与神趋于辩证的统一。但是，有、实、象、形这一方，毕竟是审美意识的物质基础，不容忽视。唐皎然强调"境、象非一"[3]，意在正确对待神、形的区别，肯定二者各有其用；绘画也应如此，不以神废形，立意和达意，诚然关系绘画艺术的生命，但离开形象塑造，这生命又何从体现？哪怕是画面空白，也还可作为无形之形而起作用。元代刘因所见比较可取："夫画，形似可以力求，而意思与天者，必至于形似之极，而后可以心会焉。非

1 笪重光《画筌》。

2 例如马远的《踏歌图》轴和夏珪的《溪山清远图》卷。

3 皎然《诗议》。

029

李唐　采薇图

形似之外，又有所谓意思与天者也，亦下学而上达也。"[1] 情思、意境者，画之始也，犹如天者，物之始也。意境可托诸形似，而形似之至，以至无形，仍可会心于象外。因此，虽然虚空而无形迹，仍不失为意境之所寄了。

总而言之，意境及其作用，是中国画论的主题，从它派生许多课题，都很值得研究。例如：

创意和达意——画中有诗和艺术想象；

意和法的辩证关系——"六法"之第一法、第二法："气韵，生动是也"、"骨法，用笔是也"；

意和法的统一——深入的、具体的分析，则有文人画艺术诸风格；

1 刘因《静修先生集》。

　　意、法统一中的"法"——线条及其运用"一笔画"和"一画"说；

　　意、法统一之见于各个画科——中国山水画艺术、中国画竹艺术、中国画马艺术等。对于这类课题如能研究出一些名堂来，同时也有助于深入探讨绘画意境的理论。双方工作将是并行不悖的啊！

李唐　万壑松风图

倪瓒　六君子图

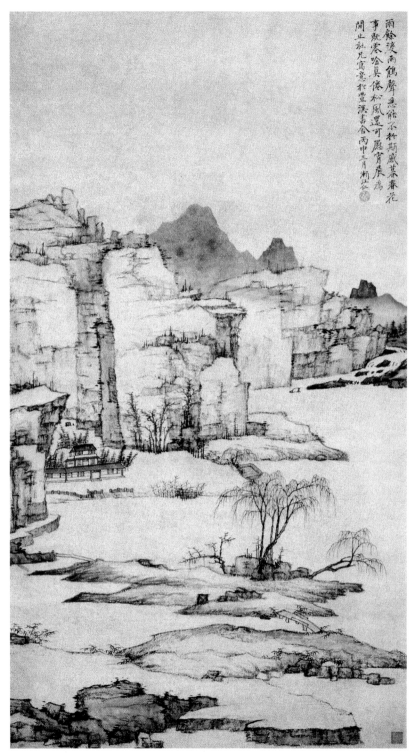

爾餘渡雨鶴聲恐能不於斯感基春花
事既零哈真倦松風還可歷宵展為
開止秋兄寫意於豐谿書舍丙申三月漸江仁

弘仁　雨余柳色图

漫谈"气韵、生动"与"骨法、用笔"

一

在中国古代，绘画又称"六法"，首先见于六朝南齐人物画家谢赫的《古画品录》，作为准则，衡量二十七个画家[1]，并分为五品。最近钱钟书先生把"六法"的原文重新标点，改正了唐张彦远《历代名画记》引用"六法"时所作句读以及后世相沿的错误[2]。本文照钱先生的标点，并就第一、第二两法的涵义、相互关系及其在中国画论上的重要性等，谈谈自己的粗浅体会。

既然"六法"最早是关于人物画的，那么不妨先看看古代人物品评的标准。

[1] 主要是人物画家，只有刘绍祖、丁光兼画鼠，顾恺之、宗炳兼画山水。

[2] 钱钟书《管锥编》第四册，第1353页："六法者何？一、气韵，生动是也；二、骨法，用笔是也；三、应物，象形是也；四、随类，赋彩是也；五、经营，位置是也；六、传移，模写是也。"（本书所引钱钟书《管锥编》皆据中华书局1979年版。后文同此，不另作说明。——编者注）

顾恺之　女史箴图（唐摹本）

　　南朝宋刘义庆《世说新语·任诞》："阮浑长成，风气韵度似父（阮籍）。"这里指的是人物的精神面貌、思想境界，或风神、气韵。再看当时的人物画理论，则有顾恺之所强调的"悟对之通神""以形写神""传神之趋"[1]，以及"传神写照，正在阿堵中"[2]，都是要求钻研并写出人物的内心世界。而谢赫则把晋代人物画家的经验加以总结，首先标出"一、气韵，生动是也"，视为"六法"之本，而《古画品录》中与"气韵"连用或相仿佛之语，还有"风范气韵"（第一品的张墨、荀勖）、"神韵气力"（第三品的顾骏之）。这一切正说明肖像画首须把握并表达对象的精神，不仅仅满足于外貌相似，也就是神似重于形似。南朝陈姚最《续画品录》依照《古画品录》，在评论谢赫的作品时，认为他"写貌人物……意在切似……至于气韵精灵，未穷生动之致，笔路纤弱，不副壮雅之怀"。姚最批判了一味追求形似而忽略神似，并指出这偏差是由于笔下的表达力

1　顾恺之《魏晋胜流画赞》。
2　《晋书·顾恺之传》。

不足。语虽简短，涵义丰富，似乎有四点值得注意：

（一）指出人的精神或内心世界，具有活泼的生命，是变化多端的，比谢赫进一步解释了"气韵，生动是也"的实质和重要性。

（二）比谢赫深入一层，涉及第一法和第二法的关系。人物的风神、韵度有其基本特征，它集中表现为容貌或骨相的一定法则，称为骨法。气韵为内在的，骨法为外在的，二者具有同一性。如何捉取其人的骨相法则，以刻画他的容貌，进而揭示他的风神、韵度，乃是人物画创作的全部过程。

（三）气韵和骨法的同一性相当重要，无异乎神和形的同一性，假如毋视气韵，单看骨法，不仅会丢了神似，仅得形似，而且易失用笔的目的、方向，架空形式。

（四）骨法一方面反映气韵，一方面决定用笔，乃人物画的关键，所以顾恺之在《论画》短文中八次提到和骨相、骨法有关的话（详见下文），也决非偶然了。

孙位　高逸图

到了唐代，张彦远《历代名画记》引用谢赫"六法"之说，并结合顾恺之论点"画人最难，次山水，次狗马；其台阁一定器耳，差易为也"[1]，而加以补充："人物有生动之可状，须神韵而后全，若气韵不周，空陈形似，笔力未遒，空善赋彩，谓非妙也。"还说："至于台阁、树石、车舆、器物，无生动之可拟，无气韵之可侔，直要位置向背而已。"张彦远除复述姚最的解释外，首次分别提到"气韵"和"生动"，将二者作为同义语或对应语，这一点可作钱先生标点第一法的佐证。至于所谓"树石"，当属庭院点缀，而非大自然的景物，只须画来位置得宜，合乎第五法"经营，位置是也"，并不是山水画的重要组成部分。

晚唐、五代间，山水画开始成为独立画科，宋、元以来更不断发展，"六法"的第一法、第二法逐渐进入山水画论，并通过长期创作实践而获得研讨、阐发，丰富了中国美学史的内容。由顾恺之的"通神""传

1　原文见顾恺之《论画》（《津逮秘书》本），与张氏所引字面略有出入。

神"，而谢赫的"气韵""风范""神韵"，而姚最的"精灵"，都还限于对象或人物本身，但山水画所说的"气韵"，则发展为画家对大自然生动形象的感受以及从而形成的画家本人的情思、意境，于是山水画之以气韵为先，就意味着画中须有"我"在。人物画论的第一法、第二法，要求体会出他人的内心（如"悟对通神"），山水画论的此二法，则须写出画家自己对自然的感应。或者说，前者写物，后者借物写心；这一转变或发展，便是以抒发自我来代替反映客观，突出了艺术必须有所创造的要求，标志着中国美学发展史上的一次飞跃。而在山水画中，气韵、骨法之同一，以及如何指导用笔，取得内容、形式的统一，五代以来论者日多，也大大增添中国美学的特色。

为了叙述方便，下文先气韵，后骨法，末了结合二者，分别谈些体会。

二

五代山水画家荆浩，"博通经史，善属文，偶五季多故，……隐于太行之洪谷，……尝画山水树石以自适"[1]。传为他所写的《笔法记》（一名《画山水录》），将"六法"分析、整理，提出"六要"——"气、韵、思、景、笔、墨"；先分论一要之"气"和二要之"韵"，后合为"气韵"，并以画松为例，加以阐明。

我们对"气韵"已比较熟悉，就先介绍荆浩对"气韵"的观点。"夫木之生，为受其性，松之生也，枉而不曲"，松有自直、势高、低枝倒挂、未坠于地等形象，它们既决定于松之本性，也象征"君子之德风"。如果"有画如飞龙蟠虬，狂生枝叶者，非松之气韵也"。这里，松之本性或一种自然属性所具的风神、韵度，被联系到儒家所谓正直不阿的道德观念，而画松之有无气韵，则决定于画家之能否通过状物之性（"枉而不曲"）以抒发其对"君子之德风"的倾慕心情。这样来理解气韵，既要求以艺术形象来统一再现客观和表达主观，而且突出艺术作品中物、我关系的我的地位，也就是强调艺术所具的创造性或艺术之诗的本质了。

其次，荆浩在分论"气"和"韵"时，先说："画者画也，度物象而取其真，物之华取其华，物之实取其实。"并名之曰"图真"。接着说："似者得其形，遗其气，真者气质俱盛。"意思是：画家面向自然（山水），切莫被表面现象牵着走，贵能见出并把握其本质的东西，而加以描绘（如松之"枉而不曲"），否则便是得"飞龙蟠虬""狂生枝叶"之"形"，而遗"枉而不曲"之"气"了。

接着，荆浩又指出："气者，心随笔运，取象不惑；韵者，隐迹立形，备遗不俗。"试为解释如下。画家如有度物取真的认识力或审美水平，它便随着笔墨的运使而指导着创作全程，这个贯彻始终的"心"力或精神力量，称之为"气"。画家有此力量，也就知道如何捉取本质，而不为现象所惑了。通过如此途径而取得的艺术效果，就叫作"韵"，即有"风

1 刘道醇《五代名画补遗》。

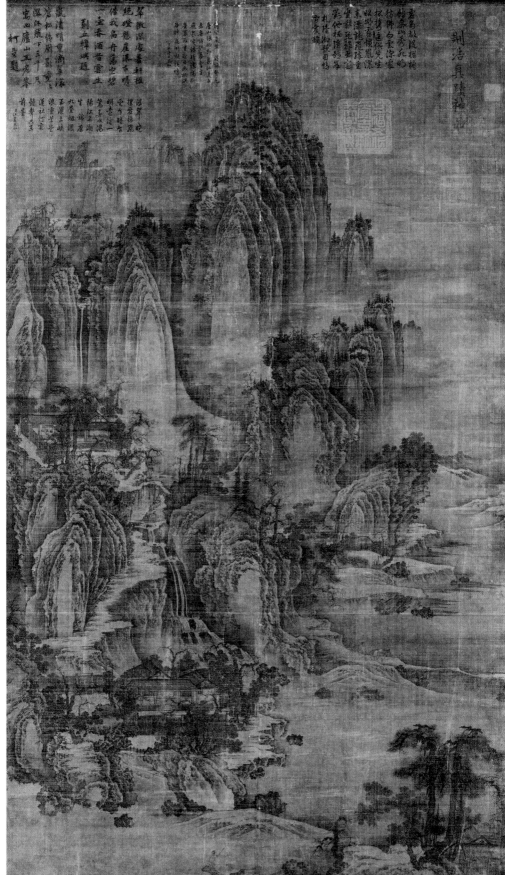

荆浩　匡庐图

韵"、有"韵致"的意思，而韵致的表现，时常是隐约的，暗示的，并非和盘托出，故曰"隐迹立形"。但"韵"并不脱离本质的"气"，倘若单单为了形而遗（失）气，那也就无韵可言；"气"是不可缺少的，故曰"备遗"。然而习俗大都舍气而片面地求韵，故曰"备遗不俗"了。荆浩所谓"气"，侧重山水画艺术的动力的获取，所谓"韵"，侧重山水画艺术的效果的表达。他虽分论二要，却未割裂彼此的关系，唯其如此，才能综论山水画中的生命之源和动人韵致，这样就不仅符合谢赫以来"气韵，生动是也"的意义，而且深入下去，引出了三要之"思"。这"思"继承顾恺之的"迁想妙得"，论说艺术想象和形象思维乃体现一要之"气"和二要之"韵"的不可缺少的途径，倘若无"思"或想象，不仅"气""韵"成为空洞的概念，以后的三要——"景""笔""墨"也失去前提，全都落空了。可见荆浩整理"六法"，汇为"六要"，于一、二、三要中提出艺术创作中生命、韵致、想象诸问题，理论上是有一定贡献的。

北宋末，画家韩拙《山水纯全集》五卷十篇[1]，对气韵也有论说，但未给予显著地位，这是有客观原因的。当时徽宗赵佶提倡写实画风，创立图画院（又称画学），"一时所尚，专以形似，苟有自得，不免放逸，则谓不合法度，或无师承，故所作止众工之事，不能高也"[2]。只求形似、法度的院画体影响了韩拙，他首先把自己的作品，通过驸马王诜（晋卿）向赵佶推荐，后来被授予翰林书艺局祗候，累次升迁，最后得了个忠训郎[3]。同样是画山水，荆浩为了"自适"，而趋于写意，韩拙为了仕宦，而逢迎写实，因此这部《山水纯全集》以大量篇幅叙述状物的技法，理论较少，但也有所突破。他援引《笔法记》的"六要"，认为"凡用笔先求气韵，次采体要（即讲求布局、形势），然后精思"，用今天的话说，是从艺术动力讲到艺术构思。同时，强调落笔之际，应"守实去华"，因为"实为质干也，华为华藻也，质干本乎天然，华藻出乎人事，实为本也，华为末也"。这不同于荆浩的"图真"，或"物之实取其实，物之华取其

1 据邓实所编《美术丛书》四集第十辑所印的明代抄本。
2 邓椿《画继·论近》。
3 张怀（邦美）所写《山水纯全集·后序》。

华", 显然是反对囿于自然的被动反映, 实为以前画论所未道。

在"气韵"中突出"韵", 这一点促进画论的发展, 进而讲求"象外""余音""韵味"。这里不妨先看看诗中的"神韵说"。唐司空图 (837—908)《诗品》, 反复阐说写诗须有神韵, 须表达超然象外、可望而不可即的境界 (《诗品·超诣》: "远引若至, 临之已非。"), 望之若浅而近, 即之又深又远 (《诗品·冲淡》: "遇之匪深, 即之愈希。"), 好像形象之外还有什么不可捉摸的东西, 意味着"虚空"的作用, 犹如环的功能和它所环绕的那块空隙分不开 (《诗品·雄浑》: "超以象外, 得其环中。")。这"象外"之说, 乃本于《道德经》第十一章: "三十辐共一毂, 当其无, 有车之用。" 也就是"虚""实"互用, 车轮才能开动。接着《诗品·含蓄》提出了"不着一字, 尽得风流", 这当然不是要废除文字, 而是避免直说、实说, 以至唠叨, 应力求精练、隐约、含蓄、空灵。没有"虚""空""无限", 便没有"神韵", 没有"余味", 所以苏轼说, 言有尽而意无穷, 天下之至言也。姜夔说: "语贵含蓄, ⋯⋯句中有余味, 篇中有余意, 善之善者也。" 黄庭坚则主张"书、画以韵为主"。以上诸说预示后来画论中从虚处生发、笔不到意到等论点。象内、象外并非隔绝, 前者通过后者的暗示或诱引, 而愈加充实。北宋范温《潜溪诗眼》更提到"有余意之谓韵", "凡事既尽其美, 必有其韵, 韵苟不胜, 亦亡其美", "一长有余 (有专长, 不必全端出来), 亦足以为韵", "不足而有韵", 等等, 指出"巧丽者发之于平淡, 奇伟有余者行之于简易", "行于平夷, 不自矜炫, 故韵自胜"。[1] 这就说得愈加详细了。

以上所论"韵"的若干特征, 也可以从绘画史上寻得例证。就山水画说, 宋代开始到明、清, 不断出现一些画家, 于简淡中追求韵致, 虽然背离当时风尚, 却发扬了六朝以来的"气韵, 生动是也"这一法则。在理论方面, 有"不似"和"形似"之争, 实质上是"尚韵"与否的问题。例如苏轼的"论画以形似, 见与儿童邻", 是站在象外、余味一边的; 晁以道的"画写物外形, 要物形不改。诗传画外意, 贵有画中态", 则又回

1 钱钟书《管锥编》第四册, 第 1361—1363 页。

到象上，以形似为先。明代文人画家董其昌则认为可"以苏诗论元画，以晁诗论宋画"[1]，指出了从宋到元的山水画，乃是由状物而抒情、由象内而象外的转变过程，而"韵"也得到不断地发展。明末清初的石涛则拈出"不似之似似之"[2]，要追求象外之韵，而不拘于原物之形，故曰"不似之似"；做到这一步，才能近似物的本质，故曰"似之"。石涛的这六个字，既解释了"神似"，也含着"韵致"的意思。

关于第一法"气韵，生动是也"，暂时谈到这里，当然很不全面。下面转入第二法"骨法，用笔是也"。

三

气韵、风神由骨法来体现，内在作用于外在；外在更通过用笔而形象化、具体化。"骨法"一语，毕竟难懂，但可从文论中得些启发。刘勰《文心雕龙·风骨》："怊怅述情，必始乎风；沉吟铺辞，莫先于骨。""练于骨者，析辞必精；深乎风者，述情必显。"意思是，内心的感受和蕴蓄，须通过洗练的形式表达出来。接着又说："瘠义肥辞，繁杂失统，则无骨之征也。"如果内容已很贫乏，形式又复浮夸零乱，便是无"骨"，也就是抓不到本质，只好讲求外饰。法国启蒙作家伏尔泰（1694—1778）有句话："形容词是名物词的大敌。"[3] 他不一定是主张废除形容词，乃强调质先于文。可见实与华，质与文，神与形，有本末、主次之分，内在的、本质的是骨，而不是肉。

其次，书学也重视"骨"的功用。唐张怀瓘《评书药石论》："若筋骨不任其脂肉者……在书为墨猪。"唐孙虔礼（过庭）《书谱序》：

1 董其昌《画眼》。
2 《大涤子题画诗跋》卷一，《题〈青莲草阁图〉》。
3 叔本华《论风格》引。

孙过庭　书谱（局部）

假令众妙攸归，务存骨气，骨气存矣，而道润加之……如其骨力偏多，道丽盖少，则若枯槎架险，巨石当路，虽妍媚云阙，而体质存焉。若道丽居优，骨气将劣，譬夫芳林落蕊，空照灼而无依，兰沼飘萍，徒青翠而奚托？

"骨气""体质"为主，"妍媚""润""丽"为副，骨多了些，虽有损漂亮，但根本未失；一味漂亮，骨力削弱，终必危害根本。尚质、尚骨以保持精神实质，乃书道一条原则，历来评论家对元代赵孟頫的字都有微辞，就是因为柔媚有余，骨气不足。

至于画论尚"骨"，也有不少例子，先举一个。董其昌评论宋张择端《清明上河图》："追摹汴京景物，有西方美人之思。"对主题是肯定的。但又指出："笔法纤细，亦近昭道（李昭道，唐代画家），惜骨力乏耳。"[1] 此图如今还在。

　　如从其用笔上对照董说，也确是如此。不过，画论所谓的"骨"，开始于人物画，这就联想到古代相人的术语——"骨法"。《史记·淮阴侯列传》：

　　　　蒯通知天下权在韩信，欲为奇策而感动之，以相人说韩信曰："仆尝受相人之术。"韩信曰："先生相人何如？"对曰："贵贱在于骨法，忧喜在于容色，成败在于决断。"

东汉王符《潜夫论·相列第二十七》：

　　　　是故人身体形貌，皆有象类，骨法角肉，各有分部，以著性命之期，显贵贱之表。……骨法为禄相表，气色为吉凶候。……然其大要，骨法为主，气色为候。[2]

相术有浓厚的先验论色彩，以宿命解释社会地位、生活状况，认为"命"寓于人的固定的"骨法"或骨相法则中，先容颜气色而存在。

　　相术中的"骨法"，对于画人艺术中的骨法，不能说是毫无联系，因为都涉及对人物的观察或认识。顾恺之《论画》，在评价七幅作品时都提到"骨"，也绝非偶然，《周本记》……有骨法"；《伏羲·神农》……有奇骨"；《汉本记》……有天骨"；《孙武》……骨趣甚奇"；《醉客》……骨成，而制衣服幔之"；《列士》……有骨"；《三马》……隽骨"[3]——只有第七幅不是人物画。画人而这样重视"骨"，在东晋已成为

<hr>

1 董其昌《画眼》。
2 据《四部丛刊》本。角，额骨。
3 张彦远《历代名画记》引。

法则，未必是顾恺之个人的观点，因此南齐谢赫的"六法"就举出"二、骨法，用笔是也"。

到了唐代，沙门彦悰《后画录》评隋孙尚子："师模顾（恺之）陆（探微），骨气有余。"评唐朝散大夫王定："骨气不足，遒媚有余。"也还是十分重视骨法这一条的。

综上所述，文章尚风骨，书法尚骨力，相人重骨法，画人要讲骨法、用笔——这一系列论点贯串着以本质为先、以内容为主的精神。就人物画说，写出人物的生命、气韵，是创作的目的。气韵所由体现的骨相、骨法，是创作的对象。骨相的刻画有待于用笔，则属于创作的艺术手法。可以说，"六法"的第一法和第二法概括了绘画艺术中内容与形式及其关系，奠定画论的基础。接着想对用笔如何为气韵、骨法服务，试作一些分析。

从东方画系看，笔的基本任务是画线以勾取物象轮廓，而在理论上，则首先须明确线条或轮廓的本质。我国最早关于线条的文献也许是《论语·八佾》："子曰：绘事后素。"就是以白色的线条，后加于若干颜色涂成的面，使它们之间的界限分明，取得一定的艺术效果。[1] 线条或轮廓乃是描写物象时所凭的媒介，它和面、块有所不同，面、块为物所本有，并被直接反映在画中，线或轮廓则非物所本有，是经过观察事物以及构思和想象，而被加于对象，同时线在画面的运行，既与想象分不开，更受想象的指导。可以说，"绘事后素"四字在一定程度上有助于理解线或轮廓的本质及其发展。

在西方，约后于孔子一个世纪，希腊亚理斯多德（前384—前322）《诗学》第六章有类似的说法："用最鲜艳的颜色随便涂抹而成的画，反不如在白色底子上勾出来的素描肖像那样的可爱。"[2] 孔子指彩色底子上画白线，亚氏指白色底子上勾轮廓，但比孔子深入，看到了线比面、块具有更多的造形力量。这种涂色不如勾线的造形论，到了文艺复兴时代也还可找到，例如意大利多梅尼科·涅罗尼（Domenico Neroni）曾认为："彩

1 据郑玄注："凡绘事先布众色，然后以素分布其间，以成其文。"
2 罗念生译本，第22页。

色是一切崇高艺术的敌人。它是一切准确和完整形象的敌人，因为通过颜色所见的形，只好像诸色并列（或译众色杂陈）罢了。"[1] 也就是说，单凭颜色涂成面、块，不能满足造形的要求。十九世纪法国浪漫派画家德拉克洛瓦（1799—1863）认为："绘画中最关重要的是轮廓，其他甚至可以忽略。假如轮廓存在的话，是可以产生坚实而又完美的作品的。"[2] 现代英国艺术批评家克莱夫·贝尔（Clive Bell，1881—1964）则理解得比较全面："只有从属于形（或译对造象有帮助）的时候，颜色才发生意义。"[3] 上举西方诸说，都偏于消极，单讲颜色表现力有局限，却未说明造形所不可缺少的基本的东西，究竟是什么？这一空白，终于被英国诗人、画家布莱克（1757—1827）填补了，他在自己的《画展目录·前言》中反复阐说线条是艺术家凭他的想象而加于物的，并具有高度艺术概括作用[4]。假如把布氏此说对照亚氏喜爱素描的论点，不难看出西方论画的一次飞跃：线条的功能和艺术想象被有机地结合起来了。

回顾我国画论，却早在唐代，或者说先于布氏一千多年，已经从用笔的法则看到了这种结合的必要，而且兼有西方以色为次要的观点，强调水墨的、而非设色的笔法了。张彦远的论说最为典型："意存笔先，画尽意在。""今人之画……具有彩色，则失其笔法。"意思是：笔法为了造意、达意，"意"指认识事物、创立意境、丰富想象，它们形成于落笔之前。张说对于对象的本质和现象（"气韵"和"骨法"）已有领会。而且落笔之际，"意"更不断地指导用笔，画线造形，表现骨法，写出生意、气韵，这样就不会"失其笔法"。至于设色，乃是余事。可见用笔、笔法这一高度艺术概括力，不仅和画家的认识、想象分不开，而且为后者所决定。活跃想象，也就增强了创作动力，指导着笔法的运用。唐代大画家吴道玄要求将军裴旻为他舞剑，便是一个生动的例子，因为"观

1 《管锥编》第三册，第 1121 页引。
2 《日记》1824 年 4 月 7 日。
3 克莱夫·贝尔《论艺术》（*Art*）第 236 页。
4 见本书《画中诗与艺术想象》。

其壮气，可助挥毫"，"奋笔俄顷而成，若有神助"。[1]"神助"的意思，不是有什么鬼神来给画家帮忙，它指画家面对舞剑，愈加感到自己画线造形也是一种生命的运动，他想象到此，用笔更为奔放，艺术形象也就更为生动了。事实上，除舞剑的运动外，一般舞蹈也都有助于画家以线造形时所需的想象或思想动力。试读汉赋中以蛇身的运动姿态来比喻舞蹈的一些片断："委蛇姌袅，云转飘曶。""婉转转鼓侧，蝼蛇丹庭，或迟或速，乍止乍旋。"[2]便不难领会其流动不息的线条运行，对画家来说，同样地"可助挥毫"。下面谈到吴道玄的"疏体"和"笔势"时，还可补充说明。

四

从气韵、骨法来考察用笔造形，乃国画理论关于内容和形式的基本法则，而用笔则含有对立统一规律，强与弱、迅与缓、重与轻、放与敛、动与静、疏与密、奇与正等等，相反相成，从而产生节奏感、音乐感。就是这样，在艺术造形中，线条凭它的活力，赋予形象以生命。而画家认识对象的本质（气韵，生动是也）之后，正是通过以笔作线这一基本途径，取得了形象的感染力量（骨法，用笔是也），他的创作也就生意盎然了。限于篇幅，只谈谈用笔的几个问题：笔势、笔法、密体和疏体，以及文人画用笔特征等。

画家造形达意，是具有一贯性的，须始终保持着内容决定形式这一原则。所谓"笔势"，是指笔在运行中持续地反映意思、结构和笔法三者间的连锁或条贯。如果从用笔来说，"意存笔先，画尽意在"这句名言便是要求用笔得势，能一气呵成，使作品成为一个生命整体。正因为"存"于"笔先"的"意"，指挥笔势从而统摄笔法，落笔时思如潮涌，

1 朱景玄《唐朝名画录》。
2 《管锥编》第三册，第1028—1029页引。

笔为我用，停笔时方能"画尽意在"，使意境寓于作品，作品有了生命。郭若虚说得好："夫内自足然后神闲意定，神闲意定，则思不竭，而笔不困也。"[1]翻过来说，内不足，意就不能持续，于是笔势既失，笔法也无从统摄，而沦为死的形式了。因此，一方面用笔有生气，能为造形达意服务；另方面用笔有笔势，能统摄笔法，为造形达意服务——二者是分不开的。此外，关于上述的一贯性，张彦远《历代名画记》也有所论述。晋顾恺之的运笔，"紧劲联绵……风趋电疾"，好像"一笔而成"。南朝宋陆探微"亦作一笔画，连绵不断"。与陆同时的宗炳，也擅此法。这里可以想见，顾、陆、宗等的作品中存在意思连绵的用笔或笔势，而他们的"一笔画"却给笔势作了相当形象的阐明。

其次是关于笔法。在组织线条以勾取物象时，线条和线条之间的关系可疏、可密。上述顾、陆二家，皆"笔迹周密""气脉通连""密于盼际"，被称为"密体"[2]。存世的顾画摹本《女史箴图》《洛神赋图》《列女传图》，都给人以这样的感觉。但是随着画史的发展，画家观察事物、把握形象的能力在发展，特别是表达意境的艺术水平也在提高，从拘于物象转为改造物象、借物写心，进而要求想象的增强和用笔的变化，那紧密连绵的"密体"已不足以表达内心世界，势必有所突破。张彦远提到，六朝梁时，张僧繇的线条变连绵为间断，增添了"点（顿）、曳、斫、拂"诸法，通过后者之间的参差、呼应、对比、矛盾等，使笔法更加生动有力，显得"钩戟利剑，森森然"了。唐吴道玄继承张僧繇笔法，更进而"离披其点画"，"时见缺落"，"笔虽不周而意周"，因此成为"疏体"的开创者。这一发展不仅是用笔的较大变化，它更意味着画家在把握气韵和表现骨相、骨法上精神解放，想象活跃，画胆大了，画笔也就更加自由、更加洒脱了。这犹如书体由隶、楷而行、草，其纵逸多姿，生意盎然，也是前所未有的。

但是对某一画家来说，疏密二体也并非互相排斥，有此无彼，可兼而有之，时疏时密。下面想单就"疏体"谈点体会。疏落、草草，较少

1 郭若虚《图画见闻志》。
2 张彦远《历代名画记》。

（传）顾恺之　列女传图（局部）

（传）吴道子　送子天王图（局部）

造作，天真可爱，因此寥寥数笔的画稿有时胜于惨淡经营的创作。"古人画稿，谓之粉本，前辈多宝蓄之，盖其草草不经意处，有自然之妙；宣和（北宋徽宗年号）、绍兴（南宋高宗年号）所藏之粉本，多有入神妙者"[1]，也就是这个道理。西方也不例外，例如达·芬奇存世的壁画、油画，寥寥无几，但是他有大量素描、画稿被保存下来，以英国温莎古堡图书馆所藏最丰富，题材多样，有人体、动物、植物、机械、工程、武器等等，可以更加亲切体会画家的真挚感情、艺术构思和美的艺术形式。此外，"疏体"的运笔比较迅疾，在高速中求生发，情思意境的流露也更直接、更集中、更真实，外形简单而内蕴精纯。因此，在观赏西洋古典绘画时，倘若不从光、色的准确而从线的感染力出发，便会觉得一幅饱满而又细腻的成品，反倒不如原来的草稿、素描，结构疏略，却笔笔都有分量，线条充满生命，形象生动，意境也就更为突出了。

接着想谈谈我国画史上疏体的发展。限于篇幅，遗漏过多，留待日后补充。就人物画说，开创"疏体"的吴道玄没有真迹流传下来，但南宋马远、梁楷，明代郭诩、吴伟，以至清代任颐等，其写意的人物画大都"点画离披""笔不周而意周"，完全不同于顾氏三卷的凝重周密。至于南陈（洪绶）北崔（子忠），用笔敛多于放，似乎可称"密体"，任颐虽学陈而纵逸过之，恐非一家眷属。至于山水、花鸟、竹木等科，"疏体"的表现较为显著。

在山水画中，北宋许道宁也许可算较早的代表。当时张文懿赠诗有这么两句："李成谢世范宽死，唯有长安许道宁。"可以想见他在李、范之外，自成一家之体。李笔清劲，范笔浑深，而许则"老年唯以笔画简快为己任，故峰峦峭拔，林木劲硬"[2]。试看他的《渔父图》卷[3]中一段：峭壁巉岩，长皴直落，合为山涧数重；涧水萦回，碎石错落，都以横皴扫出；下面坡岸江水，始趋平静。行笔疏放，线条迅疾而爽朗，绝无凝滞，物象草草，而气势浑成。此外，杨吉老（张文潜甥）画竹"挥洒奋

1 邓椿《画继》。
2 邓椿《画继》。
3 郑振铎《中国历史参考图谱》有影本。

陈洪绶　升庵簪花图

崔子忠　苏轼留带图

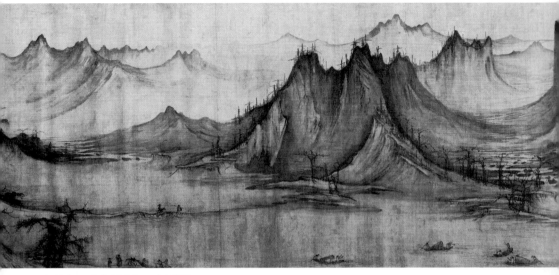

许道宁　渔父图（秋江渔艇图）

迅，初不经意，森然已成，惬可人意，其法有未具，而生意超然矣"[1]。刘泾，字巨济，"米元章（芾）之书画友也，善作林石槎竹，笔墨狂逸，体制拔俗"[2]。更有元章之子友仁，"所作山水，点滴烟云，草草而成，而不失天真。……每自题其画曰'墨戏'"[3]。以上诸家"内自足"而用笔纵逸，一片天真。元代王蒙景虽繁而用笔奔放，赵孟頫笔笔谨细，似可分别代表疏、密二体。明末清初，石涛一部分山水画下笔势如破竹，而缺落处愈加有画，和文、沈、仇、唐以及董其昌等迥然不同，亦属"疏体"的杰出典型。

1 邓椿《画继》。
2 邓椿《画继》。
3 邓椿《画继》。

054

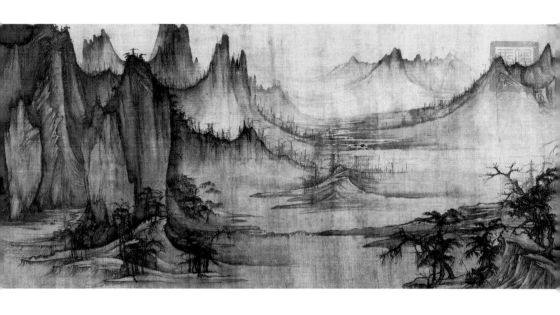

五

　　唐代有些诗人兼善绘事，为文人画的滥觞，宋、元以后逐渐发展。文人画以借景抒情为创作目的，其用笔日趋写意，发扬"疏体"，崇尚简练，进而讲求生拙平淡等意趣，形成画史一大特色，下面也谈点体会。

　　简略原不限于画体，它也存在生活、现实和一般文艺之中。公元前七世纪希腊赫西俄德的教谕诗就曾说："半数多于整数。半数比整数大。"强调以少胜多、以小敌大。相当于赫西俄德时代的《道德经》第二十二章："少则得，多则惑。"连同上面所引第十一章的几句，则更进一步点出了简略以至"虚空"的作用。至于《乐记·乐论》主张"大乐必易，大礼必简"；王充《论衡·艺增》批评"誉人不增其美，则闻者不快其意，毁人不益其恶，则听者不惬于心"，也是崇尚简当的。陆机《文赋》则为了"一唱而三叹"，要求"除烦而去滥"。梁时刘勰《文心雕龙·物色》："物色虽繁，而析辞尚简。"唐代张怀瓘《六体书论》："草书贵在简。"上述礼、乐、诗、书之尚简，和画中简笔其理相通。西方论画曾主张疏简

属于画家的自由，例如德拉克洛瓦称之为"绘事特权"[1]，认为大师伦勃朗（1606—1669）便行使了这特权，容许"不必画完，不必画满"，实际上也是看到"虚"的作用，耐人寻味的，常在空白处。

"简"和"虚"，作为审美观点，与"不全""不足""有余"分不开，而且滋生了"生""拙""淡"等，虽然后面三字今天也许比较难以理解或接受，不妨试举一些例说。

先看书论。黄庭坚认为："凡书要拙多于巧，近世少年作字，如新妇妆梳，百种点缀，终无烈妇态也。"[2]这当然不是表扬"烈妇"，乃"守实去华""质胜于文"的意思。董其昌论自己的书法："赵（孟𫖯）书因熟得俗态，吾书因生得秀色；赵书无弗（不）作意，吾书往往率意。"[3]我们先把赵的字和同时代的鲜于枢（伯机）的字比较，不难看出前者熟而后者生。再将赵书与董书并观，则前者笔笔用心，后者有不用心处。从欣赏角度看，前者犹如全身本领都使出来，了无含蓄，后者却不等于没有功夫，而是留起一些，反倒有点余味。熟和生，着意和无意，矜持和率易，是自有界限的。

回到画中的生拙，董其昌也是一个很好的代表。他的画，如同他的书，善于从"拙"中求"秀"，他给陈继儒所作《婉娈草堂图》以及《江上愁心诗意图》卷[4]，都属此类。清松泉老人《墨缘汇观》卷三说，前图"用墨深沉，树石奇异，浑厚天成，秀色欲滴。其山岩、云气、林木、茅居，无不精妙，乃文敏之变笔"。所谓"变笔"，即初视好像生硬、荒率，多不到之处，细看则见出笔墨极有根柢，只是有意识地不刻意求工，但客观上毕竟掩盖不住，还是露出功力、本领，于是"生"中见"秀"的境地，必熟极方能达到，须有"熟外求生"的"生"，乃足以言"秀"。明顾凝远讲得比较清楚。他先概括地讲"画求熟外生"；接着分别论说"生"和"拙"："生则无莽气……拙则无作气。"意思是过于求工反伤婉

1 英译文为"pictorial license"，见德氏《日记》1850 年 10 月 16 日。
2 《山谷老人刀笔》。
3 《容台集》。
4 此二图 1949 年前有影本。

赵孟頫　论枕卧帖

鲜于枢　论草书帖

董其昌　白羽扇赋（局部）

约；随后指出工与拙的关系："工不如拙，然既工矣，不可复拙；惟不欲求工，而自出新意，则虽拙亦工，虽工亦拙也。"[1]从这段话可以悟出：生拙既可出于无意，即"熟而后生"，例如清代一度享有盛名的王翚（石谷），一生求工、求熟，晚年精力不济，笔墨渐趋生拙，反有余味可寻。生拙也可有意为之，即"熟外生"，或少露点儿，董其昌二图是也。明陈衎认为："元逸人黄大痴（公望、子久）教人画法最忌曰甜，甜者秾郁而软熟之谓也。"[2]董其昌认为："士人所画，当以草隶奇字之法为之，树如屈铁，山如画沙，绝去甜俗蹊径。"[3]陈、董是从反对"甜"来说明"生拙"之可贵的。

这"熟外生"，好像不经意、不用心、出于偶然，所以又含有"淡"或"平淡"的味道。黄庭坚《题李汉举墨竹》："如虫蚀木，偶尔成文。吾观古人绘事妙处，类多如此，所以轮扁斫车，不能以教其子。"[4]董其昌称赞元高彦敬山水"游刃有余，运斤成风"[5]。李、高二画家，可比古代造轮、解牛的老手，掌握必然规律而获得自由了。董其昌还指出，虽是"以淡胜工"，但"不工亦何能淡"[6]，盖"实非平淡，（乃）绚烂之极也"[7]。可以说，功力精纯，臻于化境，斧凿痕、纵横习气一扫而光，结果归于"淡"或"平淡"；如果只会夸缛斗炫，不能深藏若虚，就说不上"淡"了。

从创作看，外露易于内蕴。欧阳修说得好："飞走迟速，意浅之物易见，而闲和严静，趣远之心难形。"[8]这趣远之心，常以疏淡出之，并和意法周密、刻意经营格格不入。董其昌曾说，沈周（石田）摹写古代名迹，"或出其上，独倪迂一种淡墨，自谓难学"[9]，也正是这个道理。从欣

1 顾凝远《画引》。

2 陈衎《槎上老舌》，《佩文斋书画谱》引。

3 董其昌《画旨》。

4 黄庭坚《山谷题跋》卷三。

5 董其昌《画眼》。

6 董其昌《画禅室随笔》。

7 引苏轼语。

8 欧阳修《试笔》。

9 董其昌《画眼》，这里是指云林用笔疏淡。

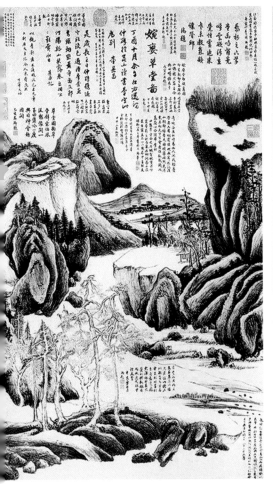

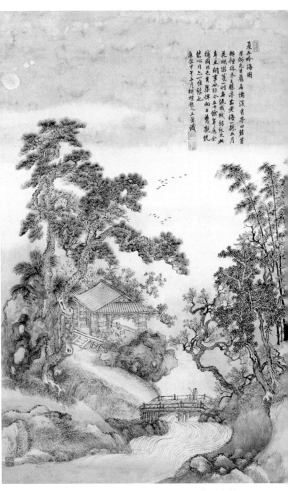

董其昌　婉娈草堂图　　　　　　　　王翚　夏五吟梅图

赏说，外露的比内蕴的容易赢得赞扬。例如博物馆的陈列室中，张择端《清明上河图》四周围满观众，旁边一幅《墨竹图》，观众走过便了，因为后者外露的东西太少了，或者说味儿太淡了。德拉克洛瓦认为："提香（意大利画家，约1488—1576）似乎是专供老年人欣赏的。我承认当我一心崇拜米开朗琪罗（意大利画家、雕刻家，1475—1564）的时候，我就很难欣赏提香。其实提香之长，就在于他的简率和他的决不造作。"[1]一个是罄其所有，一个却藏起不少，无须用光完事。德拉克洛瓦是懂得"淡"和"疏体"画的审美观点的吧！法国评论家圣·佩韦（Sainte Beuve，1804—1869）写道："感染不等于劲头；某些作家臂力大于才力，有的只是一股劲。劲也并非完全不值得赞美，但它必须是隐蔽的，而非裸露的。……美好的作品并不使你狂醉，而是让你迷恋。"这也道出含蓄之可贵，乃西方的主淡论。

但是国画所论的若不经意、偶然、自然等，又不同于现代西方绘画流派中某些不可知论观点，这也须要辨明。例如法国印象派画家雷诺阿（1841—1919）曾宣称："在今天的世界里，人们要求解释每一事物。假如他们也能解释某一幅画的话，那么这幅画就不成其为艺术了。我能否告诉你们我所认识的艺术的两大特征吗？一，必须是无法形容；二，必须是不可模仿。"[2]法国后期印象主义画家乔治·鲁奥（Georges Rouault，1871—1958）则更进一步认为："对艺术进行解释，毋宁说是愚蠢之事。"如此等等，不外乎宣传从创作到欣赏的主观主义、虚无主义，这和文人画崇尚简淡、率易以及象外之美等，并无共同之处。因为后者通过笔法的运用，仍旧使骨相、骨法具体化，从而表现气韵，统一造形和抒情，赋予作品以生命，完成了创作目的。

1 德拉克洛瓦《日记》1851年10月4日。提香，内蕴；米开朗琪罗，外露。

2 约翰·尼华尔德（John Rewald）《印象主义史》（The History of Impressionism）引（1946，纽约）。按创造性的模仿不应否定，雷说是片面的。

论国画线条和"一笔画""一画"

　　我们在阐说中国绘画艺术的运笔、达意和运笔技法上所含的画家个人特征时，都涉及作为媒介的线条的问题。线条这一艺术媒介和艺术形式，关系着一般绘画作品的审美感受，而对中国绘画来说，这一艺术形式的运用对造形、抒情具有重大意义，并且产生特别显著的审美效果，因此可以作为研究专题。本文试行探讨以下几个方面：绘画线条的起源；中国绘画线条的本质和功能；国画线条的美感与理性认识；国画线条与文人画艺术风格等；其中涉及"一笔画"和"一画"的概念及其分析。

一

　　关于绘画艺术中线条的起源，不妨先援引一些西方论说，作为参考。意大利文艺复兴时期的达·芬奇曾说："太阳照在墙上，映出一个人影，环绕着这个影子的那条线，是世间的第一幅画。"[1] 现代英国艺术理

1 达·芬奇《笔记》，麦克兑英译本，1906。

论家罗杰·弗莱（Roger Fry，1866—1934）提到儿童给图画所下的定义："首先我想，随后我环绕着我所想的，画了一条线。"[1] 现代英国文艺批评家赫伯特·里德（Herbert Read）有这样一段话："人们大都认为原始人和儿童最初企图表现事物形象时，要求符合他们目所能见的、最为接近对象的真实形态。因为人们平时所见的物象，是由颜色、色调、明面、暗面组成的，所以最直接的或浅易的表现方法，应该是复制以上四种形态。其实不然。儿童和原始人在这方面的初步方法，却是对实物进行抽象和概括，从而产生一张实物的轮廓画，这未免有点奇怪了。他们所完成的，是一种表象而非复制。"[2]

上面三段话有一定的启发性，指出了绘画艺术最初使用的媒介是线条，绘画最基本的技法是以线条勾取形象的轮廓；尤其是颜色、色调、明面、暗面都是物体本身处于一定时间条件下所呈现的形态，它们诉诸人的视觉而被直接反映在绘画中，但线条却和它们不一样，它并非物体所本有的，不是客观存在的，乃是发源于儿童画家、原始民族画家对自然、现实的感受、领会、抽象和想象，而被加于客观事物。因此线条的作用具有主观性和能动性，它包括对自然形象的摄取和画家思想情感的注入，可以说是造形艺术或艺术美中使主观和客观趋于统一的重要凭借。

但是以上三说还有些片面，现存的原始艺术作品则告诉我们，线条和颜色是绘画造形的两大媒介，旧石器时代的洞窟壁画，或用颜色涂摹形象，或以线条勾其轮廓。新石器时代，例如我国仰韶文化的彩陶，则于器的表里用红、紫、黑三色画动物（犬、羊、蛙等）形或几何形花纹，这些形象都是通过线条这一媒介而表现的。这类壁画和彩陶具有某一氏族的图腾崇拜的意义，其中物象属于客观，图腾崇拜表现主观，而作为客观存在的物象却反映了作者的思想意愿。器上的几何图纹，乃是作为客观的物形而经过主观抽象，予以简化或符号化了，但这些形象都凭

1 《南非沙漠区游牧部落的艺术》一文，收入《想象和构思》，《企鹅丛书》本，第85页，1937。
2 里德《艺术与社会》（*Art and Society*），1936。

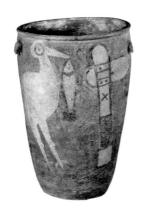
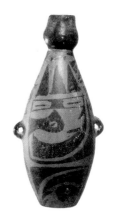

鹳鱼石斧彩陶缸　　　　　　　　　乌纹彩陶瓢箅瓶

线条的媒介来完成。值得注意的是，作者为了使线条能担负起上述的双重任务——描写物象和表达思想，或者说原始艺术中的借物写心，大大发展了艺术的抽象与概括的能力。可以说，从彩陶表里的图像、图纹，我们发现了中国绘画遗产中最早的线条，也窥见了线条的造形和表意的功能。在我国，绘画上的线条运用，可溯源至彩陶文化，这一点是相当明确的。

其次，还可以从我国古代有关记载，考察奴隶社会时期绘画艺术中对线条的运用。《周礼·考工记》有下面几段话："画缋（绘）之事杂五色。""青与白相次也，赤与黑相次也，玄[1]与黄相次也。""山以章。""凡画缋之事，后素功。"《论语·八佾》则有："子夏问曰：'巧笑倩兮，美目盼兮'[2]，素以为绚兮，何谓也？子曰：'绘事后素。'"其中最重要的是"画"与"绘"和"绘事后素"，后代的注释很多，比较清楚的有：

画缋之事不过五色而已。模成物体而各有分画，则谓之画，分布五色而会聚之，则谓之绘。（王昭禹）

素，白采也，后布之，为其易渍污也。（郑玄）

1 "玄"即"黑"。
2 《毛诗·卫风·硕人》。

绘画，文也。凡绘画，先布众色，然后以素分布其间，以成其文，喻美女虽有倩兮美质，仍须以礼成之。（郑玄）

而"文"的涵义，可参考《礼·乐记》："五色成文而不乱。"《易·系辞》："物相杂故曰文。"总的意思是，先用五种颜色，涂成若干的面，因为面和面之间不免交错，所以再用白色线条界画清楚，把面和面之间的界限加以修整，显得更有纹理，到了这时候也就获得"后素功"了。又因为白色较易融化，须等五色绘好并且干了，才可加上。换句话说，"缋"（绘）指涂颜色，"画"指画线条。这些古代记载虽没有使用"线""线条"一词，却提供了关于绘画中线条起源的宝贵资料。

二

"画"和"缋"（绘）的区别，有助于探讨国画线条的本质和功能。两者从不同途径表现美感，从而创造艺术美。"缋"产生的面，被动地反映客观现象；"画"产生的线条，则主动地综合主观和客观，体现了上文反复论说的意和笔的主从关系。这里不妨重复一下：线条、轮廓线，在现实的物体上是找不到的。对国画来说，线条乃画家凭以抽取、概括自然形象、融入情思意境，从而创造艺术美的基本手段。国画的线条一方面是媒介，另一方面又是艺术形象的主要组成部分，使思想感情和线条属性（详下）与运用双方契合，凝成了画家（特别是文人画家）的艺术风格。似乎可以说，今天通用的"绘画"，如果作为复合名词的话，那么对国画及其特征而论，其重点应放在"画"（线条）上，而不在"绘"（一片片的色彩）上吧！法国浪漫主义画家德拉克洛瓦曾经写道："在自然

本身，原无轮廓和笔触。"[1] 他这话接触到绘画线条的本质，但是可惜没有再深入下去，揭示出绘画线条所担负的沟通意、笔，融合情、景，统一主观、客观的重大功能。关于线条的深刻涵义与本质，西方的美学和画论经过不断探索而逐渐明确，在我国也不是很早就被看出，须迟到清代的石涛，方始在他的《苦瓜和尚画语录·一画章第一》中予以深刻地阐明，把我国的绘画线条理论的发展推向高峰。

我们先看看西方关于线条美的若干有代表性的论点。古代希腊的柏拉图认为直线和圈线是最美的形式："我说的形式美，指的不是多数人所了解的关于动物或绘画的美，而是直线和圆以及用尺、规和矩画出的直线和圆所形成的平面形和立体形……这些形状的美不像别的事物是相对的，而是按照它们的本质就永远是绝对美的。"[2] 这是公元前三世纪的文献，涉及单纯形式所产生的美感。

大约过了两千年，英国油画家、版画家和美术理论家威廉·贺加斯（William Hogarth）在所著的《美的分析》（*The Analysis of Beauty*, 1753）中，结合自己的创作实践，把线条美的概念加以发展，认为"蛇形线"是最美的。

> 一切直线只是在长度上有所不同，因而最少装饰性。曲线，由于互相之间弯曲程度和长度都不相同，因此具有装饰性。直线与曲线结合起来，形成复杂的线条，这就使单纯的曲线更加多样化，因此有更大的装饰性。波状线，作为一种美的线条，变化更多，由两种弯曲的、相对照的线条组成，因此更加美，更加吸引人。……最后，蛇形线是一种弯曲的并朝着不同的方向盘绕的线条，引导眼睛去追逐其无限多样的变化，能使眼睛得到满足。……因此……倘若不假借于我们的想象，或者不借助于形体，蛇形线的全部多样性是不能在纸上用各种不同的线条来表示的。……（我

1 《日记》1857 年 1 月 13 日。

2 柏拉图《斐利布斯篇》，见朱光潜译《柏拉图文艺对话集》，第 298 页，人民文学出版社，1980。

们可以）称之为富于魔力的线条，并把它设想为一根随着圆锥形的富于变化的优美形体而盘绕着的美丽的金属线。[1]

贺加斯所深深赞许的蛇形线，一方面使线条处理的对象由平面转为立体，另一方面把线条的运用紧密联系画家的想象与艺术构思，从而赋予线条美以生命。他的看法有点儿接近中国画论所说的"笔中有意"，但还有一段距离，因为尚未完全摆脱几何图形，没有看到线条抒情达意的功能。因此伯纳德·鲍桑葵（Bernard Bosanquet）说，贺氏只接触到"一些比较低级的和抽象的表现形式，如果从意义的深度来衡量，那么这一形式是容易被那种暗示着生命和性格的表现形式所压倒的，因为即使是最高几何图形的美，也不可能构成美的人体"[2]。鲍桑葵的批评不为无因，然而他倘若懂得中国书学和画学的线条美，那么他也许会感到自己所见还是有欠深广了。

但是，继贺加斯之后，大约过了半个世纪，席勒也谈到线条美，他看得就比较深刻了。他的《论美书简》中有一封给克尔纳的信（1793 年 2 月 23 日写于耶拿），先画出以下两种线条：

接着解释：

这两种线条的区别在于，第一种陡然地改变趋向，第二种在不知不觉中改变趋向；就审美感受而言，由于它们具有两种不同

1 杨成寅译，载浙江美术学院《美术译丛》1980 年第 1 期，第 68—69 页。
2 鲍桑葵《美学史》（A History of Aesthetic），第九章《现代审美哲学》，1934，第 208 页。

的属性，它们的效果也不相同。人们的向上或向下的跳跃运动，须凭凌驾于自然的、人为的强制的力量，才能完成，而无论向上或向下，其运动的趋向都是被规定了的。但也有一种运动，它的趋向从一开始就不受什么规定，这种运动对我们来说，是出于自愿的运动。我们从图中的波状线条体会到这种运动。因此，下边这条线以其自身的自由，区别于上边那条线。[1]

这里，席勒通过波状线条来阐说他的"审美的游戏"的观点，因为这种不受规定或限制的线的自由运动，正是象征他所谓"超越任何目的束缚而飞翔于美的崇高的自由王国"的"自由活动"。[2] 但是与此同时，席勒却把线条的运用联系到人的主观意愿，接触到绘画中那种传情达意的线条的本质，尽管他所向往的"自由王国"反映了康德以"自由的游戏"作为艺术起源的唯心主义观点。

至于我国绘画线条的理论，由于紧密结合立意和运笔这一基本法则，所以从唐代所论的"一笔画"到清代石涛提出的"一画"说，"线条"的概念已远远超越了艺术媒介的范围，一方面体现意境的发展和艺术构思的绵延，另一方面连贯起艺术构思和运笔造形，汇成一种动力以及动力所含的趋向。所谓"线条"意味着"形而上"的"道"或表现途径，自始至终缀合意、笔，董理心、物，统一主观与客观，从而概括出艺术形象。简言之，国画线条具有创造艺术美的巨大功能。而石涛的"一画"说，正是高度丰富了"绘事后素"中白色线条界划若干色面、以成其文的这一基本法则，并把《考工记》中所谓的"画"发展为以意命笔、总揽无数线条的绘画艺术总原则。这样看来，"一画"似乎近于西方艺术理论中所谓"倾向线"（Tendentious Line），其实不尽然。下面试分述"一笔画"和"一画"的意义。

1 据张玉能译 1957 年莫斯科版俄文本《席勒文集》第 6 卷，第 105 页。
2 蒋孔阳译英文本席勒《审美教育书简》第 27 封，见《西方文论选》上卷，第 486 页。

三

　　先谈谈书和画的笔法。唐张彦远说:"昔张芝学崔瑗、杜度草书之法,因而变之,以成今草书之体势,一笔而成,气脉通连,隔行不断,唯王子敬(献之)明其深旨,故行首之字往往继其前行,世上谓之一笔书;其后陆探微亦作一笔画,连绵不断;故知书画用笔同法。"[1] 唐张怀瓘更加以扩充:"一笔而成,偶有不连,而血脉不断,及其连者,气候通其隔行。"[2] 唐张敬玄说得愈加浅显易懂:"法成之后,字体各有管束:一字管两字,两字管三字,如此管一行;一行管两行,两行管三行,如此管一纸。凡此皆学者所当知也。"[3] 换言之,书学的笔法有条总纲:必须具备巨大的精神力量,始终指挥运笔,充实作品的体势丰姿。国画的笔法同样有条总纲。陆探微作画,并非只须一笔便能完成,而是说他的用笔,分而观之,可以有千百万线条和笔触,合而观之,它们却又彼此呼应,向背相谋,互有补充,气脉通连,共同塑造情景结合的艺术形象。"一笔画"君临于众笔、众线之上,统摄形象思维与笔墨运行的全程,保证了"意存笔先,画尽意在"这一艺术美创造的根本法则。上文曾引明李式玉关于画家胸无成竹、枝枝节节而为之的那段描写,可以说是从反面证明"一笔画"对每位画家来说,都应具备,倒不限于陆探微一人而已。

　　石涛看到了这个根本大法的重要性,在他的《苦瓜和尚画语录·一画章第一》中首先加以阐明:

> 太古无法,太朴不散,太朴一散,而法立矣。法于何立?立于一画。一画者,众有之本,万象之根,见用于神,藏用于人。……一画之法,乃自我立。立一画之法者,盖以无法生有法,以有法贯众法也。

1 《历代名画记·论顾陆张吴用笔》。
2 张怀瓘《十体书断·草书》。
3 王世贞《王氏法书苑》。

张芝　冠军帖（局部）

王献之　鸭头丸帖

王献之　中秋帖

用现代语说，绘画创作可比宇宙、天地、自然的创造，也具有根本法则，画家遵循它，运用它，犹如禀承宇宙大法，化为己用，画家如能善用此法，则又像似法自我立，因而自豪了。石涛为了进一步说明这番道理，援引《道德经》："道生一，一生二，二生三，三生万物"和"万物得一以生"的观点，以"一"为绘画之本，把绘画的根本称为"一画"，并把《道德经》"天下万物生于有，有生于无"，融入画论之中，提出了："以无法生有法，以有法贯众法。"《一画章》开头这几句，首述画法根源，次言法所从立，末谓法之广泛运用。

石涛还进而把"一画"的掌握作为画家必须具有的理性认识，以指导他的创作，因此又很有感慨地说：

> 夫画者，法之表也。山川人物之秀错，鸟兽草木之性情，池榭楼台之矩度，（而）未能深入其理，曲尽其态，终未得一画之洪规也。

他希望画家能从复杂纷纭的事物形象中获取审美感受，并进行审美判断，终于在作品中完成审美表现，使画家的认识和实践不相背离——做到这一步，也就体现"一画之洪规"或创作的根本要求了。接着，石涛又说：

> 行远登高，悉起肤寸，此一画收尽鸿蒙之外，即亿万万笔墨，未有不始于此而终于此，唯听人之握取之耳。

画家懂得"一画"的深刻涵义，自能始终连贯观物、造形与达意、抒情，从而总揽起亿万笔墨，殊途同归，刚刚下笔，便受"一画"的指引，故曰"始于此"，搁笔之下，更经得起"一画"的检验，故曰"终于此"。石涛如此重视"一画"的至理，所以书中其他章里再有发挥。例如《皴章第九》：

> 一画落纸，众画随之；一理才具，众法附之。审一画之来去，

达众理之范围。

> 受一画之理，而应诸万方。

画家能注意"一画"的来踪去迹，才会对于绘画创作的根本法则——以笔达意、以形写神，看得也像宇宙创造的大法那样重要，而牢牢掌握。这样就愈加懂得"一画"乃绘画艺术普遍应用的原则，不是什么具体的一笔、一画了，从而"众画随之"之为普遍原理的个别应用，也就一清二楚了。又如《山川章第八》：

> 且山水之大，广土千里，结云万重，罗峰列嶂，以一管窥之，即飞仙恐不能周旋也，以一画测之，即可参天地之化育也。

意思是，"一画"能使画家面向自然，入而能出，去粗存精，终于在作品中以小见大，寄寓深遥，因此愈加懂得绘画非小事，实与天地周旋，功参造化了。总之，石涛的《画语录》并不是玄而又玄的画论[1]，应该作为我国绘画美学史上一部经典著作，深入研究。这里，仅仅就书中的"一画"说对研究国画线条的本质以及线条运用等有何帮助，做些初步探索罢了。

1 例如余绍宋《书画书录解题》对石涛《画语录》的评论便是如此。其实早在石涛之前，已有人将老庄思想渗入画理，或以禅论画，苏轼、黄庭坚、董逌、董其昌等都在这方面有所探索，问题在于能否深入，触及根本，而言之成理，有说服力。

四

最后，想谈两个问题：国画的艺术风格与"一画"指导下的线条运用，有否关系？片面追求线条、笔墨，而失"一画之洪规"，是否还能表现艺术风格？也就是对本书《宋元以来文人画的审美范畴和艺术风格》一文作些扩充。

抒发意境的过程，同笔下线条的盘旋、往复、曲折、顿挫以及疏荡、绵密、聚散、交错的过程是相适应的。线条的每一运动和动向，都紧扣着每刹那间心境的活动。画家须要打通心、手、笔、线四个环节，因而如何以笔作线也就不是一个小问题，更不是纯属技巧的问题。宋郭若虚认为：

> 画有三病，皆系用笔。所谓三者，一曰版，二曰刻，三曰结。版者，腕弱笔痴，全亏取与，物状平褊，不能圆混也。刻者，运笔中疑，心手相戾，勾画之际，妄生圭角也。结者，欲行不行，当散不散，似物凝碍，不能流畅也。

如果用"一画"说来衡量，便觉得郭氏所论还不够全面，止于笔法本身，而没有充分地从"手"上溯到"心"，因而看不到三病的根源在于不以意使笔而反为笔用。其次，这三病是必然影响到线条的形状的，因为"版""刻""结"都有损于线条美，尤其是未能通过线条的运用而产生美感，以反映画家自己的审美感受。再次，由于画家本人的审美感受体现在他的独特的艺术风格中，所以有助于构成美感的线条运用，也就成为艺术风格的标志之一。简言之，作为艺术形式美的线条美，在具体领会与欣赏艺术风格时是不可缺少的。因此，对线条的感觉和线条的感染力，就很值得研究了。

法国新印象派画家保罗·西涅克（Paul Signac，1863—1935）在所著《从德拉克洛瓦到新印象主义》（*From Eugène Delacroix to Neo-Impressionism*，1899）中说：

表现宁静之感，一般使用平卧线；表现欢乐，宜用上升线；表现忧郁，宜用下降线。介于三者之间的线，将产生其他无限变化的感觉。[1]

关于线条的感觉如何影响审美享受，西方早有论说，原不始于西涅克，但值得参考的是他进一步结合色彩来考察线条：

色彩如果同线条相联系，其表现力和变化也不会低于线条：暖色和高度强烈的色调可与上升线条相结合，冷色和阴沉的色调应主要用于下降线条的结构：宁静平卧的线条将增强其感觉，如果配合着暖色与冷色、明朗的调子与严峻的调子之间一定程度的平衡。画家倘能使色彩和线条从属于自己的感情以及感情的表达，那么他将担负起一位真正诗人、真正创造者的工作了。[2]

西涅克的意思是：线条以及线条与色彩相互作用，可以反映画家的情思、意境，创造艺术美，因为画中的线条本身首先唤起美感。

但是中国绘画和画论却和西方不同，认为线条美的产生，由于首先是和墨、而不是和色相结合，通过墨法——墨的浓、淡、干、湿、枯、润种种变化，而表现出线条的美。倘若经过笔—线—墨的运用，已足以造形、达意，则又何用设色。陈简斋所谓"意足不求颜色似"，也正是运用线条时所最须记省的。因此，一幅画的审美欣赏与审美判断，既不能离开造形、达意的基本凭借——笔墨，也不能从笔墨中抽去基本凭借——线条所含的多样的形式美。艺术形式美是艺术美创造的有机组成部分，在这条原则下，国画的线条和墨法共同肩负着重大的任务。如果再往深处看，我们不妨说，国画线条是寓有画家的感情的；这一点和西涅克的看法相同，但西氏以线与色而我们以线与墨来唤起感情。下面试就线条的不同运用，来分析本书所举文人画的种种艺术风格，从而阐说

1 据 J. 戈登英译文。
2 据 J. 戈登英译文。

线条乃画家感情的反映，感情与个性又相应地为艺术风格的标志。限于篇幅，暂以山水画为例，花鸟画、人物画的线条，将另文论之。

山水画以线条勾取对象的轮廓，而进一步的描绘，则主要须用皴法。皴是在线条的基础上发展出来的，它的种类较多，但有两个主型——披麻皴和劈斧皴。披麻皴由若干相当平行的线条所组成，它们运动舒缓，延绵层叠，疏密相间，予人以宁静、谐和、淡远之感。劈斧皴由粗壮的短线或断线所组成，它们运动迅疾，其砍、斫、削、刮，往往锋利逼人，唤起激越、兴奋、不息之感。因此在文人山水画中，劈斧皴比较少用，披麻皴占主要地位。我们探讨文人画家艺术风格时，不妨对他们运用线条时的笔法和墨法，作些具体分析[1]，这里只略谈一般的情况。

首先，在创作过程中，无数的线条陆续从笔端落于纸上，形成线条的运动。这运动分别体现为：运动的趋向或动势；运动的迟速或功率；运动的力量或动力。其次，线条的动势、动率和动力三者并非各自孤立，而是相互关联，共同促成线条的造形、达意的功能，创造出一定的艺术风格。复次，从线条运动的趋向看，有的在来去自如、浑然无迹之中，体现趋向逐渐地缓慢地转变着，从而线条的动率也比较舒缓，线条的力量持续而弗坠。这类情况，大都见于文人画的平淡趣远的风格中。但是线条运动的趋向也有转变急遽，先后相反，相应地线条的动率或者迅疾，或者更替频仍，线条的动力似断而实连。文人画的纵恣与奇倔的风格，往往具有这种类况。

此外，从线条的动力看，其力内蕴，可见于古雅一格；其力外露，则近乎奇倔一格；其力似乎不足而实有未尽，常带含蓄，耐人寻味，多半属于生拙一格；其力一发而不可收，奔腾弗息，而又始终饱满不衰，则为纵恣一格的特征。至于落笔之际，线条的动力、动势、动率三者皆若不经意，却又相互配合得恰到好处，则偶然一格有之，而在文人画艺术风格中，如能达到这一情境，要算是最为难能可贵的了。

最后，除了分析文人画的线条艺术，还应广泛研究，对于国画线条

1 参看本书《宋元以来文人画的审美范畴和艺术风格》。

董源　龙宿郊民图（局部）

巨然　层岩丛树图（局部）

李成　晴峦萧寺图（局部）

马远　踏歌图（局部）

运用的丰富传统，今后的国画创作将如何批判地继承和发展？前人所总结的"一笔画"和"一画"的理论，今后能否以及如何产生新的作用？封建士大夫的阶级意识、艺术境界被批判掉了，他们传留下来的笔墨技法是否尚有可取之处？在新的时代里，于意—笔—线—墨—色几个环节中，倘若把"意"换上了新内容，那么后面几个环节是否能随时代而有所更新？

　　总之，在漫长的中国绘画史上，国画线条作为艺术形式美以及国画

线条对艺术美的创作所起的重大作用，都曾十分显著地表现了我们民族的绘画特色和审美意识的特征。今天看来，和国画线条密切关联的"一笔画"和"一画"的艺术理论和审美原则，仍然能在新时代的中国画学中产生一定的积极影响。它将继续维护意、笔统一的创作方法，防止脱离现实、玩弄笔墨、抛弃内容、追求线条的形式美，而坠入唯美主义、形式主义的泥坑。尤其是，为了实现我国今后民族绘画的磅礴气概和巨大手笔，石涛的"一画"说是不可以轻易抛掉的。以上几个方面，不失为我国绘画美学的重要课题，值得作进一步的研究啊！

中国山水画艺术

——兼谈自然美和艺术美

一

 画家感觉到山川之美，加以描绘，产生了山水画。对他的创作来说，必先有自然美的客观存在；其次，当他体会和表现自然美时，一定的社会历史时代和一定的阶级意识，都对他起着作用。本文从以上两点出发，试论我国古代山水画对自然美的处理，表现了哪些特征，以及这些特征对我国山水画的发展史曾产生什么影响。

 就从东晋顾恺之谈起。他是著名的人物画家，但也画山水，对自然美很有感受。他在桓温幕时，到过江陵、荆州等地，又曾去会稽，回来之后，"人问山川之美，顾云：'千岩竞秀，万壑争流，草木蒙笼其上，若云兴霞蔚。'"[1]。不过四句话，却生动地概括了一个地区的自然美的丰富形象。他画过《雪霁望五老峰》《云台山图》等，还写了一篇《画云台山记》，

[1] 《世说新语·言语》。

可惜"自古相传脱错，未得妙本勘校"[1]，今天不能全部理解。但文中不少地方讲到如何构图，如何生动地捉取对象的特征，例如"西去山，别详其远近，发迹东基，转上未半，作紫石如坚云者五六枚""画丹崖临涧上，当使赫巇隆崇，画险绝之势"等语，能从形势、远近以及细部来观察自然，并对色彩的丰富和山石的险峻等，有审美的感受。[2]

南朝刘宋，出现专画山水的宗炳和王微，他们都写下山水画论。这些文献使我们了解画家的主观世界与客观的自然美之间的关系，以及在这种关系下，我国山水画如何形成了专科。

《南史·宗炳传》说他"妙善琴书图画，精于言理，每游山水，往辄忘归。……凡所游履，皆图之于室，谓之抚琴动操，欲令众山皆响"。我们可以联系他对自然美和山水画的热爱，来看他的《画山水序》中一些论点。

> 圣人含道应物，贤者澄怀味象。至于山水，质有趣灵。……圣人以神法道而贤者通，山水以形媚道而仁者乐。……画象布色，构兹云岭。……身所盘桓，目所绸缪，以形写形，以色貌色也。……披图幽对，坐究四荒，……余复何为哉？畅神而已；神之所畅，孰有先焉？

这段话主要的意思是，山水画家从一定的主观或思想感情出发，去接触自然，探索与这主观相契合的自然美，而加以描绘；他可以通过这种借物写心的途径，以实现画中物我为一的境界，从而达到"畅神"的目的；最能畅神的，就是山水画创作。我们不难看出，"万物与我为一"的道家思想，形成宗炳的创作动力，使他很强调在选择和反映自然美时的主观能动作用。文中两次用"形"字、"色"字，前面的"形""色"是被他主观融会了的东西，后面的"形""色"才是自然所本有。换而言之，宗炳所谓"貌"，并非机械地描绘客观景物，而是主观能动地反映它，其

1 张彦远《历代名画记》注。
2 参看本书《读顾恺之〈画云台山记〉》。

中必然会有个"我"或画家的思想感情。换而言之，山水画之所贵就在于画家能从外在自然之"有"，来写出画家内在之"灵"；因此将"含道应物"（用自己的审美标准来观照自然）和"澄怀味象"（并无这个标准，而在大自然中寻味美的形象）加以比较，便可看出"圣""贤"或高、下之分。道理很清楚："圣人"先有审美的要求和审美的标准，而后在山水画中得到实现或满足，因此他是有"神"可"畅"的；至于"贤者"，笔墨落纸还待寻找美在哪里，所以他是无"神"可"畅"的。宗炳这篇文章，由于摆出了"神—自然美—审美—命笔—艺术美—畅神"这样一个处理自然美的全过程，可以说是我国最早的、体系比较完整的山水的画论。

至于王微，《宋书·王微传》说他"少好学，无不通览，……能书画，兼解音律"，答何偃书云："吾性知画缋……兼山水之爱，一往迹求，皆仿像也。"他的《叙画》一文，提出作"画之情"，主张山水画家须对自然美发生感情，内心有所激动，也就是："望秋云，神飞扬，临春风，思浩荡。"正是这种飞扬浩荡的神思，推动了他的创作。刘勰《文心雕龙·神思第二十六》所谓"登山则情满于山，观海则意溢于海"，虽然论文，却可给王微的"画之情"作注脚。实际上，用今天的话说，就是把自己的感情移入审美的对象。

宗、王二人的"神""情"之说，都具有一定的社会历史的和阶级的根源。近年来探讨六朝山水诗形成问题所得的结论，也适用于早期的主"神"、主"情"的山水画论。这里想补充一点。宗、王的"神""情"，是由自然美本身和画家对它的认识、感受融合而成，它一经建立，便对创作起着主导作用。或者说，他们在状景抒情、借物写心的山水画创作中，情、心始终指挥着创作。

这样的主观与客观相统一，促进了我国山水画科的创立，并推动它的发展。而且中国山水画在它的发展中，除了与山水诗相互辉映，更受书法的审美观点与艺术技巧的影响，出现过诗、书、画兼擅的艺术家，并赋予山水画论以崇尚抒情和讲求笔墨相结合，或意、法统一的最大特点。此外，音乐的修养，也有助于扩充山水画家的审美感受，关于这一

（款）张璪　万松秋林图

方面，从宗炳和王微的传略中已见端倪，至于唐代王维，则更为突出了。诗、书、音乐和山水画的有机联系，实为我国美学史研究的一大课题，是值得深入探讨的。[1]

　　到了唐代，山水画的创作和理论继续反映这种联系，而讲得比之前愈加清楚。诗人而兼画家的王维"信佛理，……以水木琴书自娱"[2]，晚年得宋之问在辋口的蓝田别业，辋川绕于舍下，有华子冈、竹里馆、辛夷坞等胜景。他和"道友裴迪浮舟往来，弹琴赋诗，啸咏终日"[3]。朱景玄《唐朝名画录》说王维曾在京都千福寺作壁画《辋川图》，"山谷郁郁盘盘，云水飞动，意出尘外，怪生笔端"。这些记载说明王维首先有对自然美的充分感受，而后从事艺术美的创造的山水画。后人假托王维所作的《山水论》[4]，细述如何描绘不同时间、空间的自然美，以及如何构图，才符合自然景物的结构的客观规律。其开头两句"凡画山水，意在笔先"，

1 本书《论中国绘画的意境》初步涉及这个课题，但还很肤浅，也许存在错误。
2 《历代名画记》。
3 《旧唐书·王维传》。
4 詹景凤《画苑补益》作荆浩《山水赋》。

却很重要。这话原本出于唐代张彦远《历代名画记·论画六法》："夫象物必在于形似，形似须全其骨气。骨气、形似皆本于立意，而归乎用笔。"同书《论顾陆张吴用笔》："意存笔先，画尽意在，所以全神气也。"我们如从"象物"与"形似"出发，不难理解"立意"是决定"象物"与"形似"的。对山水画家来说，这个"意"并非脱离客观世界或超越自然美的主观世界，而是本于一定的审美标准来处理自然美时，所必须从属的情思、意境。画家必先立此"意"，才能摄取、运用和改造自然的形象，从而借景抒情。他为了创立意境，须通过自然美，尤其是接触自然美。朱景玄关于王维《辋川图》的评语的重要之点就在于，图中的那些山、谷、云、水的种种形象最后都是为了传达这位诗人、画家的"出尘"之"意"的。也就是说，王维不仅歌颂辋川之美，还写出辋川的自然美，以显耀他所最最珍视的远离"尘俗"的思想境界。王维这种意境，今天应予批判，但他的《辋川图》却是符合意存笔先、以意命笔这一创作法则的。张彦远的那两段话和伪托王维的《山水论》的头两句，可以说是我国山水画家创作实践中一条重要的经验总结。

继王维之后，更有张璪，他把山水画发展推进一步。《唐朝名画

（传）郭忠恕　临王维《辋川图》（明拓本）

录》说："张璪员外，衣冠文学，时之名流，画松石山水……惟松石特出古今。"他所著的《绘境》一书，虽已失传，画史上却留下他的两句名言："外师造化，中得心源。"张璪继承宗、王的山水画论传统，主张山水画家学习钻研自然美，掌握其规律，是为了丰富内心世界，从而把自然美升华为艺术美，以表达自己的情思意境。唐人符载的《观张员外画松石序》更加以补充，张璪的山水画乃是"物在灵府，不在耳目，故得于心，应于手。孤姿绝状，触毫而出，气交冲漠，与神为徒"。所谓"在灵府"的物，意味着"得于心"的"物"，也就是被融化于内心世界的自然美。这样的"物"虽源于客观，却不完全等同于自然美本身，它正如后来董其昌所谓"内营"的"丘壑"[1]，而呈现到画面上来。所以从创作的过程看，只有这样的"物"，才是"应于"画家之"手"的。但张璪并不排斥客观的"物"或自然美；相反地，他让自然美频仍地刺激感官，以丰富"心源"，提供了主观融会的对象。与此同时，张氏之言还说明了单有造形而无抒情，或单有意境而无形象思维与笔墨技法，对艺术创作来说，都是不可想象的。由宗、王的"神""情"，到张璪的"心源"，再归结为张彦远的两段话，便形成了古代山水画创作的传统理论。一面强调"立意"，一面重视接物。特别是彦远之言，明确了绘画中意与笔、思想性和艺术性、内容与形式以及艺术美与自然美之间的辩证关系、主从关系。由于以"意"命"笔"，借"笔"达"意"，所以既可防止被动地描写自然的自然主义，也可杜绝片面强调笔墨的形式主义。这确实是一个基本原则，体现在一切向前发展的艺术之中，而且不限中国，西洋也不例外。意大利文艺复兴时期杰出艺术家达·芬奇就曾说过："一个画家如果让笔墨的活动走在思想的活动的前面，那么他必然是一个很不高明的画家。"[2]可见芬奇也是强调尊意原则的。

接下去谈谈宋代的山水画家如何应用这个原则，处理自然美。例如范宽先学李成，后来觉悟到："前人之法未尝不近取诸物，吾与其师于人

1 董其昌《画禅室随笔》："……气韵……亦有学得处。读万卷书，行万里路，胸中脱去尘浊，自然丘壑内营，立成鄞鄂，随手写出，皆为山水传神矣。"
2 达·芬奇《笔记》，麦克兑英译本，1960，伦敦版。

者，未若师诸物也；吾与其师于物者，未若师诸心。"他于是"舍其旧习，卜居于终南太华岩隈林麓之间，而览其云烟惨淡、风月阴霁难状之景，默与神遇，一寄于笔端之间"。[1]范宽的创作道路是经过一番曲折的。由学习旁人的作品转为师法自然美，由艰苦钻研一定地区的自然美，进而在所师的"物"中找到了"心"所资取的"物"，终于做到借物写心，而形诸笔墨。也就是说，他最后走上从尊"意"发端的这条道路，获得创作的根本原则了。所谓"默与神会"，是指由心、物契合以到达物为心用。可是当他学习李成，或者说不在"心"的主导下去师造化的时候，就未必能够"默与神会"亦即无"神"可"会"了。

又如元代倪瓒画了大量的山水画，而其意境则集中表现在他给陈以中画竹的那段题词中："以中每爱余画竹，余之竹聊以写胸中逸气耳，岂复较其似与非，叶之繁与疏，枝之斜与直哉？或涂抹久之，它人视以为麻为芦，仆亦不能强辩为竹，真没奈览者何。但不知以中视为何物耳？"[2]我们当然反对把竹画成麻、芦，但倪瓒所谓的"逸气"，却值得分析。它并非什么玄秘的东西，而是画竹时的一种精神状态，体现画竹艺术中的"意""情""神""思"。这"逸气"包含着对一定的自然美（竹的美）的喜爱，自己的审美感受与对象交融，构成了竹、我为一的境界：他描绘这一境界，便是画竹了；他是为写出此境，才去画竹的。设若无此"逸气"，便会成了为画竹而画竹，非为人而画竹——这样的作品将不成其为艺术作品，而只是植物挂图了。至于倪瓒的山水画，也是写此逸气的艺术作品，而非自然美的复制。

不过，从宗炳到倪瓒这些例子还说明一点：他们所尊之"意"，都表现了封建士大夫的思想感情，不外乎"脱离尘俗""冥合自然""逍遥自得"的一套。在和自然的关系上，他们含有道家和佛家的"物我为一"的审美观点，此外，他们又都过着"隐士"生活。但倪瓒的情况，又和宗、王有些不同。他本是一个大地主，红巾军起义，他几次逃避到太湖之滨，但同官吏仍然很有来往。他的《素衣诗·自序》说："素衣内自省

1 《宣和画谱》"范宽"条。
2 《倪云林先生诗集·附录》，《四部丛刊》本。

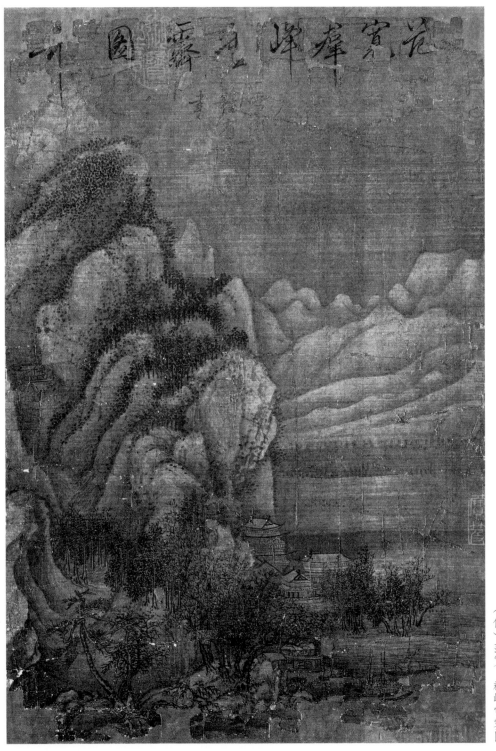

范宽 群峰雪霁图

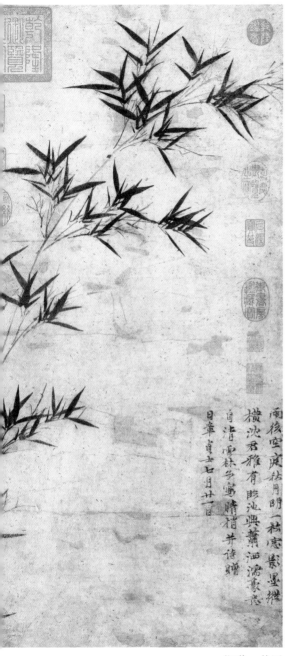

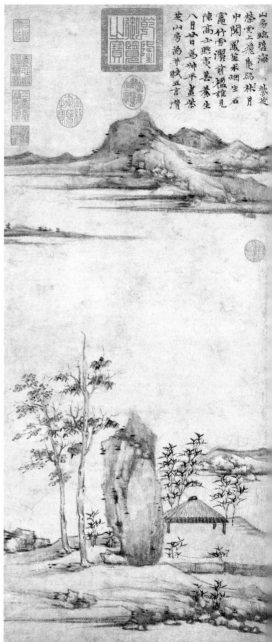

倪瓒　竹图　　　　　　　　　　　　倪瓒　紫芝山房图

也。督输官租，羁縻忧愤，思弃田庐，敛裳宵遁焉。"这当然不是真心话，但他所谓"逸气"，则意味着由于抑郁忧愤而回避现实，以求冥合于自然。然而，历史在发展，时代在变革，今天的中国山水画家对自然美的艺术处理或主观的能动反映，再也不会囿于道、释遁世的思想窠臼。今天我国的山水画家则以自己新的"意"和审美观点来看待自然美，因此对他来说，继承我国古代艺术的尚意和以意使笔的创作原则，是一回事，而批判古代士大夫所尚之"意"的阶级内容，是另一回事，这种区别应该说是相当重要的。

二

下面想谈谈，尚意的原则曾给我国山水画带来哪些影响，并给这一画科形成哪些民族特征。综合言之，大致有以下一些：

（一）一笔画；

（二）水墨画；

（三）皴法；

（四）丘壑内营的构图法；

（五）手卷形式；

（六）题画等。

它们都和这条总的原则有关系，前三点体现了笔法、墨法、线条方面的特点，后三点则和画家的想象以及画中有诗的要求分不开。[1] 由于这些特点，我国的山水画的面貌就和西洋风景写生画有所不同。西洋这一画科的创立，是在资本主义经济发展阶段，当时资产阶级为了开发自然资源，加强殖民掠夺，大力提倡自然科学及其应用，从而强调感觉经验，影响及于风景画家。他们主张通过视觉，钻研自然的形象，讲求形

1 关于后三点，参看本书《画中诗与艺术想象》。

似，提倡写实风格，以致自然美几乎成为艺术美的同义词，作品中也就很少见到画家的意境情思。十九世纪末、二十世纪初，后期印象派受到一点东方（日本）影响，如果说其风景画中也有"我"在，那么此"我"兼有自然科学家或物理学家的身份，和中国所谓的画中有诗似乎还有一段去离。这派的领袖保罗·塞尚就曾宣称："'诗'，人们或者可放在头脑里，但永不该企图送进画面里去，如果人不愿堕落到文学里去的话。"[1] 在我们看来，画中表达了作者的意境或诗情，始可称为艺术，画中有诗乃高度的艺术美；[2] 倘若以此衡量塞氏之言，那么它竟像似出于一位科学家，而非艺术家之口了。至于西方的水彩画和油画的风景写生，其笔触和刀法（油画），也讲求变化多端，和我国山水画的皴法以及郭熙所谓的"斡淡""渲""刷""捽""擢"[3]。相比较，作用相同，都是为了丰富形象，使它生动活泼。然而水墨山水这种画体以及上面所举（四）（五）（六）三个特征，在西洋风景画中都不存在，实为中国绘画的特色。本文试就（一）（二）（四）三者谈点个人体会。[4]

所谓"一笔画"，不是说只凭一笔，就能画尽一件作品的全部形象。它意味着画家以情思、意境为主导，来运笔、用墨，沟通了笔法和墨法，使亦笔亦墨的无数线条，先后落在缣素上，却都为意境所统摄，因而它们连绵相属，气势一贯。笪重光《画筌》说："得势则随意经营，一隅皆是；失势则尽心收拾，满幅都非。"乃是强调"意—笔—势"三个环节的紧密连锁，从而拈出"一笔画"的本质与功能。因此，画家（不仅山水画家）能否以他的笔墨始终为自己的情思、意境服务，就取决于他有否掌握这个始终连贯"意—笔—势"的一笔画了。我国的书法以最高的艺术形式，表达思想意境，并先于绘画，建立"一笔书"的理论。张彦远《历代名画记·论顾陆张吴用笔》就王子敬（献之）的"一笔书"和陆探

1 瓦尔特·赫斯（Walter Hess）《欧洲现代画派画论选》，宗白华译，人民美术出版社，1980，第17页。
2 参看本书《画中诗与艺术想象》。
3 见郭熙《林泉高致·画诀》。
4 （五）（六）参看本书《画中诗与艺术想象》。

顾恺之　女史箴图（唐摹本，局部）

顾恺之　女史箴图（宋摹本，局部）

顾恺之　洛神赋图（故宫宋摹甲本，局部）

（传）展子虔　游春图（局部）

微的"一笔画",加以对比,并归结到"意存笔先,画(书)尽意在"这两句名言。由此可见,"一笔画"的理论是尚意的产物,这一点吕凤子《中国画法研究》和本书《论国画线条和"一笔画""一画"》都曾涉及,是值得深入研究的。

在我国,山水、人物、花鸟画中水墨一体的出现,后于设色。当山水画开始成为专科的时候,它的表现技法正如宗炳《画山水序》所说的"画象布色,构兹云岭",是先以笔墨勾取物象轮廓而后设色的。传为顾恺之的《女史箴图》《洛神赋图》中的山水部分,以及后于宗炳一百多年的隋代展子虔的《游春图》,其技法也都是如此。

到了盛唐,开始有了水墨山水画,并发展为独立一体,与当时的青绿山水和后来的浅绛山水,曾形成鼎足之势。《历代名画记》说,吴道子曾学草书于张旭,于李思训工笔重色的密体之外,别创笔势纵恣的,"离披点画,时见缺落"的疏体。又说:"吴生每画,落笔便去,多使(翟)琰与张藏布色。"唐末五代荆浩《笔法记》则评吴氏"有笔而无墨"。从这些资料可以推测,吴氏一体,以运斤如风的墨笔,很快地勾出物象轮廓,而形神已备,无须再行布色,即使设色,也不妨让他人去干。此所以吴道子和李思训都画过嘉陵江三百里的山水景物,吴氏一日而就,李氏累月方毕,而唐明皇同加赞美。[1] 这也说明水墨的山水画体在盛唐时已取得它的地位了。

但水墨山水画体的完全建立,还有待于"破墨"和"泼墨"的出现。《历代名画记》"王维"一条说:"余(张彦远)曾见(王维)破墨山水,笔迹劲爽。"同书"张璪"一条说:"予家多璪画,曾令画八幅山水障,在长安平原里,破墨未了,值朱泚乱,京城骚扰,璪亦登时逃去,家人见画在帧,苍忙擘落,此障最见张用思处。"关于"破墨",自来解释很多,但大致说来,它是强调墨的光彩,反对死墨,要用活墨,在笔的统摄下,做到笔墨互济,以增强艺术形象的神采,更好地反映画家的情思、

1 见朱景玄《唐朝名画录》。《文物》1961年第6期,金维诺《李思训父子》怀疑这段故事,认为在时间上是错误的;但用它来说明疏、密二体,似乎还是可以的。

李思训 江帆楼阁图

意境。其特征是：一片墨色的浓、淡、干、湿、焦、润，层层分明，复又相互掩映，使墨彩丰富、灵活、生动。其方法是：或先用淡墨，后用浓墨，即以浓破淡；或先湿后干，即以干破湿；或先焦后润，即以润破焦；反之，亦可。

这种墨法，发展到近代，更有以水破墨和以墨破水，前者先落墨，再以水破之，后者先用水，再以墨破之。换而言之，破墨乃是以水墨的神采代替颜色的神采，因此在广义上，"破墨"法似乎可作为"墨法"的同义词。不过，更重要之点则在于无论墨色之浅深交错，干湿、焦润层见叠出，到了如何复杂的程度，仍然统摄于用笔，而用笔则更本于立意。当时张彦远很欣赏这种精微的墨法，支持这种新创的水墨画体（包括山水画中的水墨体），所以说："草木敷荣，不待丹碌之采；云雪飘飏，不待铅粉而白。山不待空青而翠，凤不待五色而绰。"（当时花鸟画也已有水墨体，故云。）又说："是故运墨而五色具，谓之得意。"最后归结到"立意"。后人假托梁元帝萧绎的《山水松石格》，把"破墨"和"丹青"并列，认为"高墨犹绿，下墨犹赪"。就是说，墨色的艺术效果相当于颜色的艺术效果，墨彩可与色彩争胜，补充了张氏之言。而从张氏所谓的"得意"，我们愈加明确这种墨法所能表达的，乃是作者主观与对象交融而凝成的"意"了。所以他说，家中那八幅张璪破墨山水障是"最见张用思处"了。后来荆浩《笔法记》更有一段论说："张璪员外树石，气韵俱盛，笔墨积微，真思卓然，不贵五彩，旷古绝今，未之有也。"也是指出水墨体和破墨法，都是画家内心世界或情思意境所由表现，而且全在十分精微之处（亦即种种墨色的互破）下功夫。

至于"泼墨"的体法，一般认为是在"破墨"基础上发展起来的，创始于唐末王墨。[1]《历代名画记》说，王墨早年学郑虔，后师项容，而"风颠酒狂，画松石山水……好醉后以头髻取墨，抵于绢画。"《唐朝名画录》说他"性多疏野，好酒……醺酣之后，即以墨泼，或笑或吟，脚蹙手抹，或挥或扫，或淡或浓，随其形状，为山、为石、为云、为水，

1 《宣和画谱》载，王洽别名王墨；"洽"，一作"默"。

应手随意，倏若造化。"《宣和画谱》也称他的泼墨山水"自然天成，倏若造化"[1]。至于项容，荆浩《笔法记》则认为"有墨而无笔"。大致说来，泼墨有这样一些特征：（一）习于醉后为之，风格豪放、纵恣；（二）泼出之墨所留下的痕迹可唤起画家的想象，使形象思维避免程式化；（三）在运笔取象时，会受到墨痕的形状的暗示，却又不被它所局限。从第三点看，对平时追求墨彩胜于运笔的画家来说，似乎比较容易采用泼墨法，因此不难理解为什么王墨所师的项容，被评为"有墨而无笔"了。不过，泼墨一体也有发展，其笔势豪放而墨如泼出的，也称为"泼墨"，但这种泼墨，已不再是先"泼"而后"画"了。

我国的水墨山水画及其破墨与泼墨，略如上述。接着想试行分析水墨一体和崇尚意境之间较为复杂的关系。古代山水画家从借物写心出发，来处理自然美，创造艺术美，其具体情况并不相同。

一种情况是：既然要表达意境，就必须使它集中突出，表现的形式、技法也力求洗练、简捷，而为了这种效果，水墨画显然胜于轮廓、填色画。所以它在创立之后，便能同轮廓、填色相抗衡。若从疏、密二体看，则有几点值得注意。

（一）疏体既较密体更为直接、敏锐、迅速地表达画家的情思意境，又与水墨之体同为一家眷属，因此它显然不同于精细地勾勒轮廓、复又赋以重彩的密体（如李思训）；

（二）当然，我们并不否认李氏之作是无"意"可表；

（三）而较为晚出的浅绛山水，则可以说疏体较多于密体。

另一种情况是：为了力求突出意境，画家可减弱自然形象及其规律的制约，以增强主观能动的反映，做到借物写心，而不为物障，凡具有道家或佛家由外而内的精神倾向的山水画家，尤其是如此；而自然美所呈现的丰富色彩以及阴、晴、朝、暮、风、霜、雨、雪的无穷变化，则使他感到难以处理，索性回避了事；于是乎以墨代色，以墨取胜，也就是必然之道了。此外，还有一种情况：强调"畅神""得意"的山水画家，

1 参看本书《宋元以来文人画的审美范畴和艺术风格》中"偶然"一节。

梁楷　柳溪卧笛图

梁楷　雪栈行骑图

他们头脑里没有我们今天所说的自然主义，对自然美本身的形形色色，根本上就不作亦步亦趋的描绘，而尽可权宜处理；更何况他的思想逻辑是：（一）首先必须不为物使，才能物为我用，物我为一，以达到畅神、得意；（二）对先前用惯的、比较忠实于自然现象的着色法，大可来它一个革命，完全改用水墨法。以上所举的三种情况，或多或少地符合我国古代山水画的创作实际，同时也许有助于说明墨笔山水画之兴起，而第三种情况似乎是比较基本的，因为它关系到画家本人思想、感情的表达效能，而后者原是中国山水画创作的关键。此外，与先于"一笔画"而存在并且与之相通的一笔书，尤其是草书，对贵在达意的水墨画，也有重大的关系和影响，并且很能说明墨笔山水和尚意原则之间的关系。《历代名画记》曾说吴道子"学书于张长史旭、贺（秘书）监知章，学书不成，因工画"。张、贺都特擅草书，而草书最尚气势的雄强，这种气势入于吴氏画中，而形成独特风格，《历代名画记》有一段描述："意旨（不）乱"，"笔才一二，像已应焉"，"虽笔不周而意周"，说明吴道子的作品是贯连心、手或意、笔的"一笔画"啊！

　　总之，水墨山水画不失为我国绘画遗产的一大特色，它使意境、笔墨和线条得到高度统一，十分精练地寓感情于图景，同时十分自然地将审美感受转为审美表现，终于从自然美中创造出艺术美来。

三

　　接着谈谈上文所举的中国山水画的第四特点——丘壑内营。古代山水画家走的是以心接物、借物写心的道路，当然不会机械地描摹实景。五代、北宋间，山水画艺术已经成熟，画家们师法造化而有所突破，不为自然景物所困惑而融化于胸中，故能以笔墨寄情遣兴，而其中丘壑内营实为关键。这一时期的山水画真迹很少留传下来，因此艺术理论家的有关评价，就成为今天探讨中国山水画美学的重要资料。在这方面，宋

郭若虚《图画见闻志》论三家山水，最有参考价值。他写道：

> 画山水惟营丘李成、长安关仝、华原范宽智妙入神，才高出
> 类，三家鼎峙，百代标程。前古虽有传世可见者，如王维、李思
> 训、荆浩之伦，岂能方驾？近代虽有专意力学者……难继后尘。

也就是说，在艺术造诣上，这三家高于王、李、荆。郭若虚还分别指出
三家的画中意境、画面结构和艺术风格：

> 夫气象萧疏、烟林清旷、毫锋颖脱、墨法精微者，营丘之制
> 也。石体坚凝、杂木丰茂、台阁古雅、人物幽闲者，关氏之风也。
> 峰峦浑厚、势壮雄强、枪笔俱匀、人屋皆质者，范氏之作也。

换句话说，三家者都是意境先行，丘壑随之，发于笔端，见诸风格。尤
其是画中丘壑，都经过"内营"，决非复制自然，其结果乃有李氏的萧疏
清旷、关氏的凝重典雅、范氏的雄浑质朴了。由此看来三家的成就，在
于克服景多于情或笔不逮意，取得情、景的合一，特别是"丘壑内营"
的"内"，因为这个"内"统一客观于主观。而王、李、荆之所以不能"方
驾"三家，正是由于在这"合一"和"内"的上面，还未到家。总之，
"意境"之有无，标志着中国山水画起点的高下，并影响及于画中的结
构、笔墨与风格。

其次，在中国山水画中，"意"的寄托和"意"的表现，不仅借助
而且改造了自然美的伟大结构及其部分细节——一树一石，而后者逐渐
产生中国山水画科的独特题材并形成一个支流，而且名家辈出。这在西
方风景画中可说是罕见的，其原因则由于尚意的原则使画家对自然美有
更为深刻的感受。例如唐韦鸥（一作"偃"）"工山水"，善写"老松异
石……咫尺千寻，骈柯攒影，烟霞翳薄，风雨飕飗，轮囷尽偃盖之形，

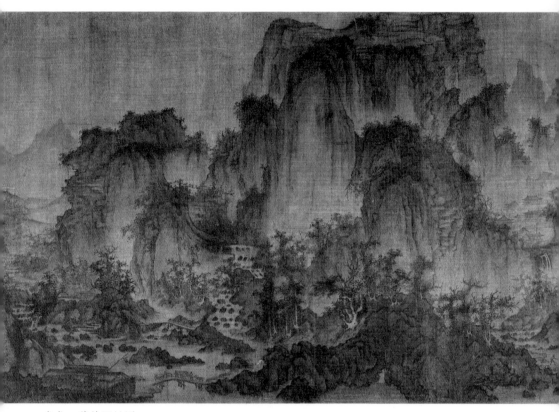

李成　茂林远岫图

元氣淋漓草木枝劈
闊而外自成師查查屏
合付閬中秀硯亜琉
孫冥簒時
戊寅春蚕舊韻再題

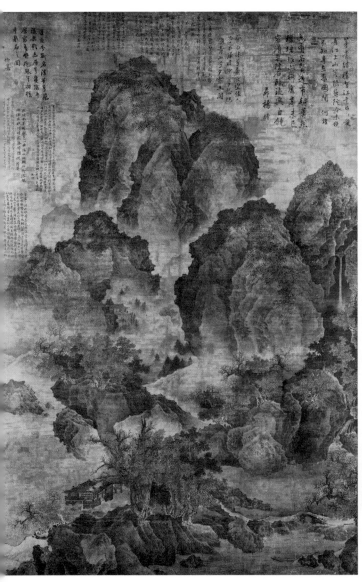

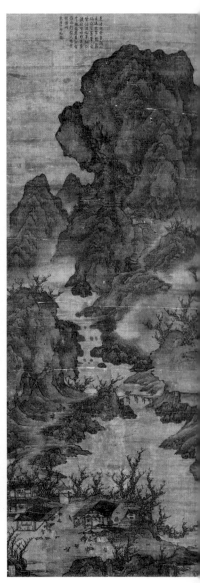

（传）范宽　临流独坐图

关仝　关山行旅图

宛转极盘龙之状"，而"笔力劲健，风格高举"。[1]五代杜楷"山水，多作老木悬崖，回阿远岫，殊多雅思"[2]。北宋王士元"好读书，为儒者言，有局量"[3]，所画"杂木寒林，高丈余，风韵遒举，格致稀古"[4]。以上几位画家倘若没有崇尚简远、重深或欣赏劲拔的审美观，是不会单单选择这等最能触发情思而加以熔铸的自然小景，并创造各自独特的风格的。像这样地小中见大，为山水画开辟新貌，在当时原属创举，因此引起保守派批评的非难，例如《宣和画谱》就认为王士元是因小失大，"乏深山大谷烟霞之气，议者以此病之"。

但是，同时也应指出，崇尚意境诚然是创作的重要原则，不过尚意的批评有时却也会产生副作用，把艺术构思牵强附会到道德说教上去，大大歪曲了画家的审美观。例如邓椿评价李成，便是如此："所作寒林多在岩穴中……以兴君子之在野也。自馀窠植尽生于平地，亦以兴小人在位，其意微矣。"[5]一派儒家口吻，这就无甚可取了。

接着再看元代的赵孟頫和倪瓒，均擅木石小品，各得深静和淡远之致，但风格不同，赵氏还嫌过于经意，倪氏则"逸笔草草"，反多生意。假如我们把倪瓒的《竹木窠石》[6]和郭熙的《窠石平远》[7]相比较，不难发现，在郭氏还不善于木石小品，作此图时也像经营巨幛那样，"盥手涤砚，如迓大宾……不敢以轻心掉之"[8]，结果一笔不苟，反伤刻画，而乏意趣。倪氏则不求工整，乃见真情致了。

到了明代，艺术批评家李日华对山水画这一支流写下比较恰当的小结，是值得介绍的。"古人林木窠石，本与山水别行。大抵山水意高深回环，备有一时气象；而林石则草草逸笔中，见偃仰亏蔽与聚散历落之

1 张彦远《历代名画记》卷十《唐朝下》。
2 郭若虚《图画见闻志》卷二。
3 刘道醇《圣朝名画评》卷一。
4 郭若虚《图画见闻志》卷三。
5 邓椿《画继》卷九，《杂说·论远》。
6 有杨铁崖题，现在台湾。
7 现藏故宫博物院。
8 《林泉高致·山水训》。

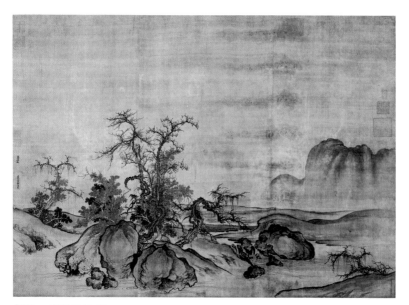

郭熙　窠石平远图

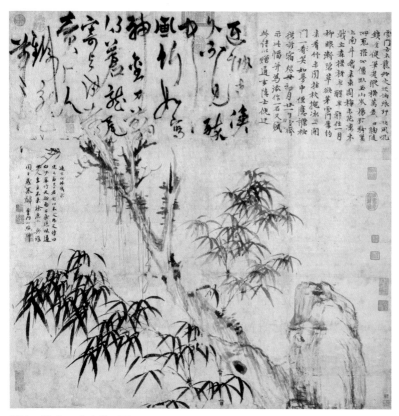

顾安、倪瓒　古木竹石图

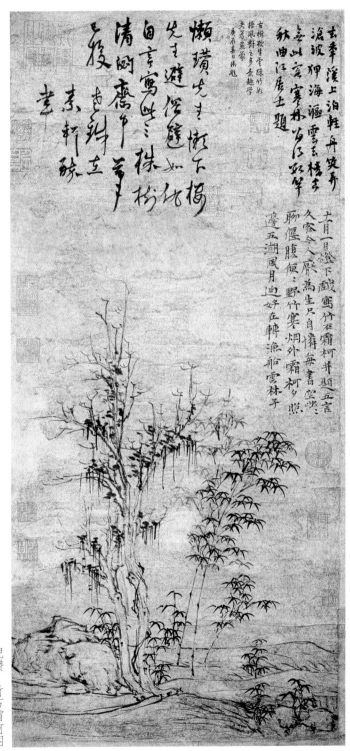

倪瓒　竹石霜柯图

致而已。李营丘特妙山水，而林石更造微，倪迂源本营丘，故所作萧散简逸，盖林木窠石之派也。"[1]

四

最后，试以董其昌的"丘壑内营"说为中心，给本文作一小结。[2] "丘壑内营"意味着客观与主观、物与心，外与内的两个矛盾方面，而以后一方面为主导，在创作实践中，须恰当地掌握这一辩证关系。倘若有"内"而无"外"，会变成主观臆造，有"外"而无"内"，将沦为自然主义。对中国山水画来说，自然美须融化于意境中，并通过丘壑内营，以创造出艺术美来；至于艺术美，则须凭借意境指导下的笔墨（亦即中国山水画的艺术形式美），方能体现在生动、丰富的形象中。这里，最具体、最生动地表现意与笔的主从关系的，就是这个作为艺术形式美的笔墨了，这个紧密结合着情思意境的笔墨了。中国山水画家正是依照这个程序，来运用自然美以塑造艺术美啊！

1 《紫桃轩杂缀》卷一。
2 参看本书关于艺术形式美的两篇文章。

中国画竹艺术

竹是中国绘画所特有的专科，历史悠久，从创作到理论，表现出我国艺术和美学遗产的一大特色。本文试分三个部分：一，简述画竹的起源和发展，同时介绍一些画竹理论；二，以"成竹"说为中心，探讨画竹的一些理论和美学观；三，余论。

一

东晋王徽之[1]爱竹，曾寄居人家的空宅，广种竹树，对竹啸咏[2]，还指

1 名书家王羲之子，尝雪夜泛舟访戴逵，到门即返，人问其故，答曰："乘兴而来，兴尽而去，何必见！"

2 "啸"为东晋士大夫的生活艺术之一，他们有感于物而啸，认为可以"离俗"。所谓啸的艺术是：蹙（缩紧）口而吟（《说文》）；啸时其气激于舌端，故音清（《啸旨》）；啸时声不假器，用不借物，动唇有曲，发口成音（成公绥《啸赋》）。啸的故事很多，除王徽之外，阮籍也乐酒善啸，声闻数百步，他曾在苏门山遇孙登，和登谈道，登不应，他长啸而退。走到半岭，听见有声发于岩谷，原来又是孙登的啸（《晋书·阮籍传》）。

着竹说:"何可一日无此君!"他在吴中时,知道某一士大夫家有好竹,便径自去到那里,对竹啸咏。主人把地方洒扫干净,请他坐下,他就坐下,尽兴而去。南北朝时,宋袁粲遇见竹总要逗留一下。北宋诗人苏轼曾写道:"可使食无肉,不可居无竹。无肉令人瘦,无竹令人俗。"这些事例说明中国古代的文人对竹有特别的感情。

关于最早的画竹,传说有三:(一)后汉关羽始画竹;(二)唐王维始画竹,开元间有刻石;(三)五代十国时,蜀李夫人月夜独坐南轩[1],轩外竹影婆娑,映在窗纸上,夫人用笔就窗纸摹写竹影,觉得"生意具足",这是墨笔画竹的开始。

但是一般说来,唐代画竹已为独立题材,开始出现专门画竹的名家,如萧悦。他工于画竹,一色[2]而有雅趣;他很珍重自己的艺术,有人求他只画一竿一枝,求了一年还未求到。有一次,他却画了十五竿竹,送给诗人白居易,白感谢他的厚意,也赞叹他的艺术,写了一首《画竹歌》:

> 植物之中竹难写,古今虽画无似者。
>
> 萧郎下笔独逼真,丹青以来唯一人。
>
> 人画竹身肥臃肿,萧画茎瘦节节疏。
>
> ……
>
> 不根而生从意生,不笋而成由笔成。

这后面两句是以诗的形式拈出画竹艺术中立意、命笔的根本法则,可以说是我国画竹理论的萌芽。唐代还有程修已,于文宗李昂大和中在文思殿画竹幛,李昂题诗:

> 良工运精思,巧极似有神。
>
> 临窗时乍睹,繁阴合再明。

1 李夫人善文章和书画,后唐招讨史郭崇韬征蜀,蜀主王衍降,崇韬尽收蜀中宝货,并强占李夫人,夫人悒悒不乐,时常独坐南轩。
2 可能纯用青色或绿色,不杂他色,故曰"一色"。

<div align="right">（传）黄筌　雪竹文禽图</div>

李昂在诗中很早地提出画竹的形、神问题。[1]此外，更有无名画家单画竹根的脱壳，也很逼真。

五代北宋间，画竹一科逐渐发展，有不同的风格。后蜀黄筌常以墨染竹，李宗谔见了他的墨竹图，大加叹赏，作《黄筌墨竹赞》，在序上说：画设色花竹的人，连一芯一叶都须着色。黄筌却不如此，而以墨染，看去好像有些儿寂寞，却写出生意，表现了"清姿瘦节，秋色野兴"，于是设色反为多余之事了。南唐较多画竹名家。徐熙有《鹤竹图》，画一丛小竹，下有两雉，用浓墨粗笔画竹的根、竿、节、叶，略用青绿二色点拂

1 后两句描写程修已把竹画得繁密而又生动，所以凭窗观画，最初的一刹那竟会觉得窗外真的栽着竹树。那茂盛的枝叶随风摆动，方才合拢，眼前一暗，随即分开，露出天空，眼前一亮。

栉比[1]，而竹梢"萧然有拂云之气"[2]。丁谦初学萧悦画竹，后来改为对竹写生，当时称第一。他有一幅竹图，描绘竹生崖上，竹叶倒垂，根瘦，节缩，有凋瘁之状，而笔法快利，乃是给病竹写貌。李颇画竹，不在小处求巧，而落笔便有生意，作折竹、风竹，冒雪疏篁等景。解处中画竹，能表现竹的色态美，所作雪竹，带冒寒之意，更于竹间点缀禽鸟，或相聚成群，或独自一个，却都有畏寒之意。后主李煜善书，以战掣的笔势[3]画竹。北宋诗人黄庭坚题记煜画竹，认为其特征是由根到梢，都用勾勒，名曰"铁钩锁"。唐希雅学煜书法，也用战掣的笔势画竹。

北宋更多画竹名家。阁士安画墨竹，掌握竹在风、烟、雨、雪中不同之势，分别写成景致，所以形态很多变化。他的墨竹，笔势老劲，时常画在大卷、高壁之上，喜作不尽之景。刘梦松亦善墨竹，画《纤竹图》[4]，很精致。

1 《诗经·周颂·载芟》："其比如栉。""栉"是理发器具的总称；"栉比"在这里（和"点拂"）作动词，是说依次疏通，即用浓墨画出竹的根、枝、节、叶之后，再用青绿二色给它们作必要的笼罩，使竹的这些组成部分之间表现出更好的有机联系。

2 因为把竹梢位于画面顶端，而又写出竹梢摇曳生动之势，就像高可拂云了。

3 《书苑菁华》载唐太宗《笔法诀》云："为竖（按即'丨'）必努（须用力），贵战而雄。"又云："磔（按即'乀'）须战笔。"同书载《永字八法》中"磔势第八"云："磔者，不徐不疾，战而去欲卷，复驻而去之。"大致说来，"战"字通"颤"，战的笔势是要求从战颤中求遒劲；"掣"原有拖住、牵曳的意思，掣的笔势在于"顺"中带"逆"，以增沉着之感。"战"与"掣"结合，则可避免把字写得薄弱流滑、甜软无力。李煜将书中的"战""掣"之法用于画竹，特别是画双钩竹，主要是企图通过画中沉着遒劲的笔势，捉取竹的坚挺的形态。

4 不直、弯曲曰"纤"。竹本直生，但生不得所，曲而不直，则称"纤竹"。《津逮秘书》本《东坡题跋》卷五《跋与可纤竹》："纤竹生于陵阳（今名待考）守居（指文与可为陵阳守时的居处）之北崖，盖岐竹也。其一未脱箨（笋壳），为蝎所伤；其一困于嵌岩，是以为此状也。"

（传）徐熙　雪竹图　　　　　　　　　　　李坡　风竹图

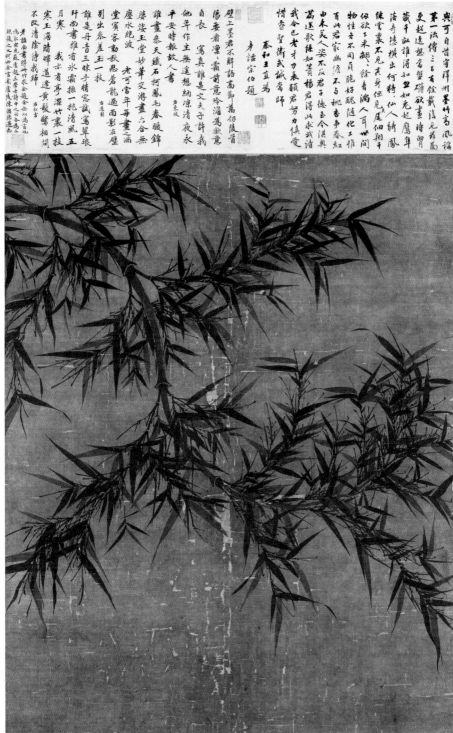

文同　墨竹图

北宋时文同尤为杰出，任洋州[1]太守，在筼筜谷[2]中筑披云亭，从亭里观赏筼筜，画竹的艺术更进。他原不珍视自己的画竹，后来求者过多，他不耐烦了，把送来的画绢掷在地上，骂道："吾将以为袜。"他到某一地方，倘见安排笔砚，便避开了，免得人家强迫他画竹。但是朝中有个小官叫张潜，为人小心翼翼，文同却主动地画纤竹送给他。文同还在一丈多长的绢上画设色偃竹，送给诗人苏轼。他死后，苏轼看见他的纤竹图的摹本，便想见他生前屈而不挠的风节。[3]苏轼和米芾给文同的作品写过不少诗、跋、题记，[4]指出他有四个特征。

（一）作为艺术家的文同有四绝：一诗，二楚辞，三草书，四画；特别是构通诗画，互相诱发，"与可所至，诗在口，竹在手"。

（二）他在画面上综合表现竹、木、石，特别发展了墨竹一科。

（三）他的墨竹的特点是：善画成林竹；善画折枝竹；首创竹叶的处理，以墨深为叶面，墨淡为叶背。

（四）更重要的是，他总结了画竹的基本原则："必先得成竹于胸中。"苏轼并用诗的语言解释这个原则："与可画竹时，见竹不见人。……其身与竹化，无穷出清新。"宋郭若虚兼评文同所画的墨竹和古木："善画墨竹，富潇洒之姿，逼檀栾（竹的美好貌）之秀，疑风可动，不笋而成者也。复爱于素屏高壁，状枯槎老蘗，风旨简重，识者所多。"米芾还指出，画竹叶"以墨深为面、淡为背，自与可始也"。明李日华则作了具体的描写："见文湖州一筱出枯松之根，深沉如漆，劲利可畏。"我们从最后四字可见文同笔力和他的艺术风格。元代画竹名家李衎则认为文同的风格"豪雄俊伟"。

文同的外孙张嗣昌得同传授，每画竹必乘醉大呼，然后落笔。他的

1　文同，字与可，以画墨竹名，但也画山水、人物、兼善草书。洋州为今陕西南部洋县。

2　在洋县西北，谷中多筼筜。筼筜为一种高大的竹，《异物志》："筼筜生水边，长数丈，围一尺五六寸，一节相去六七尺或相去一丈。"

3　见《东坡题跋》卷五，《跋与可纤竹》。

4　苏轼《书文与可墨竹并叙》："与可尝云：'世无知者，惟子瞻一见识吾妙处。'"所以文同给"知我者"苏轼所画的竹，都是精品。

作品也不可强求，有人强求，他便大骂走开了。文同的弟子程堂喜画凤尾竹，既表现出竹梢重量和竹身的回旋，还把竹叶的正反两面，画得十分清楚。他虽师文同，却没有忘了自然。他到四川峨眉山，看见有菩萨竹，枝上结花，"茸密如裘"，便在中峰乾明寺僧堂的壁上，画其形态，俨然如生。他又在象耳山[1]见苦竹、紫竹以及风中、雪中的竹，也给它们写真。他在成都笮桥观音院画竹，还题绝句一首："无姓无名逼夜来，院僧根问苦相猜。携灯笑指屏间竹，记得当年手自栽。"此外，赵士安也画墨竹，但好写笙竹[2]，很是秀润。

在北宋，还须提到苏轼，因为他在一定程度上丰富了中国的画竹艺术和理论。他在黄州时，画竹赠给章质夫和庄敏公，并附短札，说他本来只打算画墨木[3]，可是墨木画完，尚有余兴，所以又画竹石一张，一同寄去，竹石是以前未有的画体。[4]米芾路过黄州，两人初次见面，畅饮之下，他便画两竿竹、一株枯树、一块怪石，送给米芾。元丰七年（1084）七月，他偶过郭祥正所居的醉吟庵，一时兴到，便在壁上画竹石。元丰八年（1085）四月六日，他路过灵璧[5]，看见刘氏园中有一石状如麇鹿弯颈，从各面看去，形态都好。灵璧产石多半只有一面可观，所以他特别喜爱这石，为了求得这石，便在当地临华阁的壁上画了一幅《丑石风竹图》[6]，那个姓刘的很是高兴，便把这块石送给他了。苏轼虽然兴到画竹，却能运思精细，如《万竿烟雨图》，便有许多竿竹，下端画飞白

1 在四川彭山县（今属四川眉山）东北，去峨眉县（今峨眉山市）不远。

2 屈大均《广东新语》：笙竹多生吴、越，叶细，节疏，宜作篾丝。

3 用墨笔画树。

4 事实上苏轼是从文同那里学来的，他给文同艺术所作的小结，可以说明这一点。

5 在安徽北部泗县西北，古代即以产石著名，其石宜于制磬，《禹贡》所谓"泗滨浮磬"。宋赵希鹄《洞天清录》："（灵璧石）在深山中，掘之乃见，色如漆，间有细白纹如玉，……扣之声清越如金玉，以利刃刮之，略不动。"

6 怪异曰"丑"，不一定"难看"。

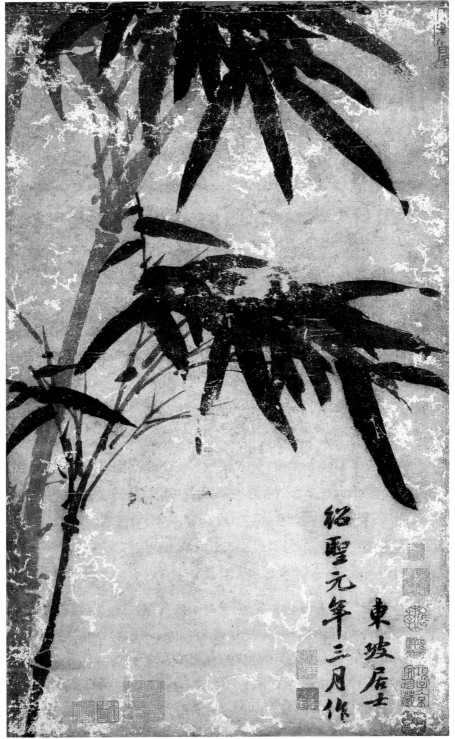

绍圣元年三月作 东坡居士

（传）苏轼　墨竹图

石[1]，远处作烟霭之景。他曾阐述文同教他的画竹道理：如果"节节而为之，叶叶而累之，岂复有竹乎"？接着就指出"画竹必先得成竹于胸"这一基本原则，并加以引申，认为画竹应"执笔熟视，乃见其所欲画者，急起从之，振笔直遂，以追所见，如兔起鹘落，少纵则逝矣"。苏轼虽善谈画竹理论，但是他实践起来，却有很大距离，感到自己是"内外不一，心手不相应"，因而他又说，"凡有见于中而操之不熟者"，是"不学之过也"。他虽自知学力不够，还是兴到即画，有时甚至一笔上去，中间并不分节，米芾问他这是怎么一回事，他回答道："竹生时何尝逐节生？"而且还自以为可与文同比美。不过，他心里究竟明白赶不上文同，于是兜个圈儿说："吾竹虽不及（文同），石似过之。"

苏轼的兄弟苏辙虽不能画竹，却能谈出画竹的理论，在他的《墨竹赋》中这样写道：墨竹画家既须"朝与竹乎为游，暮与竹乎为朋，饮食乎竹间，偃息乎竹阴"，这样来"观竹之变"，更须体会到"竹之所以为竹"，特别喜悦竹的"苍然于既寒之后，凛乎无可怜之姿"，于是就感到非画不可，也就是"忽乎忘笔之在手，与纸之在前，勃然而兴，而修竹森然"了。

苏轼的密友黄庭坚也不能画竹，但能论画竹。黄与迪给他画了五幅墨竹，他以诗为谢："吾宗墨修竹，心手不自知。"他题李汉举墨竹，作

1 用写字的"飞白"法画石。"飞白"法创自东汉末，据唐李约、崔备《壁书飞白萧字记》，张怀瓘《书断》卷上"飞白"条以及宋黄伯思《东观余论·论飞白法》等所说，大致归纳如下。灵帝熹平间（172—178）粉饰官中的鸿都门，书家蔡邕见工人用粉刷写字，得到启发，创飞白法，其特征是：运笔轻快（并非飘浮）灵活，墨色富于浓淡，所以写出的字气势飞舞。由于这样地写，笔毫（指笔头的主毫和副毫）并不全部触及纸面或壁上，笔画中留了一些空白。"飞白"的"飞"是指飞舞的笔触，"飞白"的"白"是指由这种笔触而相应产生的笔画中的空白。"飞"和"白"是这种书法的组成部分，但两者之间的关系并不固定，写时或飞多于白，或白多于飞。蔡邕以后，许多书体都应用过飞白法，所以有飞白"虽创于八分，实穷于小篆"之说。我国山水画中的石法相当多样化，以飞白法画石虽未必始于苏轼（待考），但飞白法画的石和墨竹之间保持着相当统一的笔墨情趣。

这样的赞美："如虫蚀木，偶尔成文。吾观古人绘事妙处，类多如此。"张耒也论画竹，他的外甥杨吉老画竹学文同，但张说他的这位外甥"本不好画竹"，乃是"一旦顿解，便有作者风气[1]，挥洒奋迅，初不经意，森然已成，惬可人意；其法有未具，而生意超然矣"。

元代画竹名家则有赵孟頫、倪瓒、吴镇、柯九思、李衎、顾安等。倪瓒在给张以中所画的《疏竹图》上题道："以中每爱余画竹，余之竹聊以写胸中逸气耳，岂复较其似与非，叶之繁与疏，枝之斜与直哉？或涂抹久之，它人视以为麻为芦，仆亦不能强辩为竹，真没奈览者何。但不知以中视为何物耳？"[2] 柯九思强调画竹与书法相通："写干用篆法，枝用草书法，写叶用八分，或用鲁公撇笔法，木石用折钗股、屋漏痕之遗意。""凡踢枝当用行书为之。"后人评他的画竹："得神于运笔之表，求似于有迹之余。"做到了形神兼备。此外，高克恭也兼画竹，尝谓"子昂写竹神而不似，仲宾写竹似而不神"，意思是自己形、神两得。在以上几家中，李衎似乎值得多介绍一些。

李衎少时见人画竹，便从旁窥其笔法，起初觉得可喜，但看了些时，又觉得那人画得不对头，不想再看了。他看过几十个人画竹，直到遇见了黄澹游，才认为澹游画竹与以前几十个人完全不同，决心向他学习。后又知道澹游是学其父黄华，而黄华则学文同。这时有人提醒他：黄华虽学文同，但常用灯照着竹枝，对影写真，和那些撇开实物的不同；至于澹游则只晓得临摹父亲的画本，有如战国时赵国的赵括只能死读父亲赵奢所著的兵书，所以澹游的画是不必学的。李衎听了，很以为然。他又想起以前苏轼和黄庭坚等都盛赞文同画竹，可与造化争美，于是开始以未见文同的作品为憾事。至元乙酉（1285）他在钱塘，才见到十多幅文同作品，但觉得对自己无甚启发，这时候友人王子庆告诉他，这些都非真迹。后来他终于借到一幅文同真迹，原来画着五竿竹子，"浓淡相依，枝叶间错，折旋向背，各具姿态，曲尽生意"；接着又获得三幅真

1 指画竹成家。
2 《式古堂画汇考》卷二十著录。倪瓒，别号云林子，隐居不仕，山水竹石均以"幽淡"为宗，明初年已七十余，被召不起。画史推为逸品。

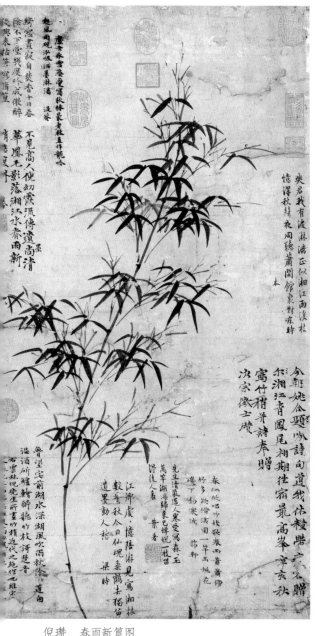

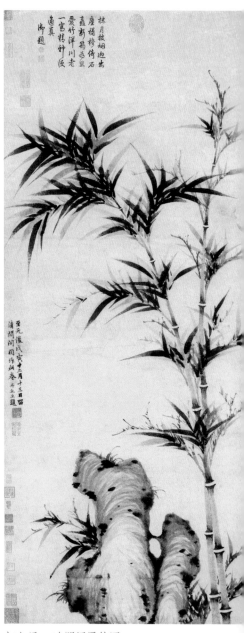

倪瓒　春雨新篁图　　　　　　　柯九思　清閟阁墨竹图

116

迹，就专心学习文同了。久而久之，他对画竹渐多悟解。鲜于枢又向他建议："以墨写竹，清矣，未若传其本色之为清且真也"，便鼓励他于墨竹画法中试加青绿的颜色。他接受意见，但画来觉得不很满意，认为鲜于之见还值得讨论。后来李衎接连看到唐开元间石刻的王维画竹以及五代、北宋的作品，互相比较，觉得惟有南唐李颇画竹，才是形神俱备，技法完美，而北宋文同的风格，则可称"豪雄俊伟"。他于是作出"画竹师李，墨竹师文"的论断。

此后，李衎因为官职调动，到过东南许多地方，对于竹的"族属、支庶、形色、情状、生聚、荣枯、老稚、优劣"等，作了精细的观察。他又因出使交趾[1]，更有机会深入竹乡，接触到许多奇异的品种，悉心研究。这使他对于竹的类别、形态的掌握以及用笔、用墨、用色的技法，比前更有提高，成为元代画竹的大家。

他把自己的学习、经验心得等加以整理，写成《竹谱》一书，综合李颇画竹、文同墨竹的成法和自己的心得，提出了"命意、位置、落笔、避忌"许多问题。此书以《知不足斋丛书》本最为完全，分为四个部分。（一）《画竹谱》，讲画法的五个方面：位置、描墨、承染[2]、设色、笼套[3]；（二）《墨竹谱》，讲墨竹法的四个方面：画竿、画节、画枝、画叶；（三）《竹态谱》，强调先须知道竹的种种名目和相应的动态，然后研究下笔之法；（四）《竹品谱》，分为六个子目：全德、异形、异色、神异、似是而非、有名而非，是他考察实物的忠实记录。书中关于画竹之道，坚持文同所谓"画竹必先得成竹于胸中"的原则，同时也强调学习实物的重要，反对"不思胸中成竹从何而来，慕远贪高，逾级躐等，放弛情性，东抹西涂"。

明代墨竹画，首推宋克、王绂、夏昶三家。

宋克兼擅草书，所画多半是细竹，寸冈尺堑，布置稠密，而又带雨含烟，使观者意远。王绂画山水竹石，须兴到落笔，如以金帛强求，他

1 今越南北部。

2 李衎《画竹谱》论承染甚详，可参看。

3 详见李衎《画竹谱》。

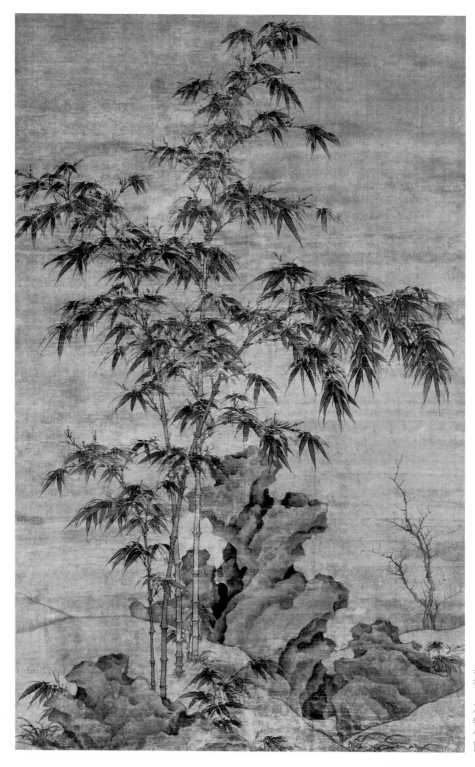

李衎　双钩竹图

118

便不应，不合他意的人登门求画，他更闭门不纳。有一天，他曾在月下听到箫声，引起画兴，写了一幅《竹石图》，第二天带了这幅画去寻昨晚吹箫之人，把画相送。那吹箫的是个商人，向慕王绂之名，当下收了画又送他一张红色地毡，请他再画一幅，好配成一对。王绂笑道：我为了箫声才访问你，原想以箫材[1]为报，不料你是这样一个庸俗的人；跟着索还那张画，把它撕了。夏昶所画墨竹，偃卧、挺立、浓淡、烟姿、雨色等都合一定的矩度，是一位讲求法则的画家。作品流传番外，当时有这样的歌谣："夏卿一个竹，西凉十锭金。"

此外，还有屈礿。礿初从夏昶学画墨竹，但昶素不喜欢当众落笔，因此礿从未看到昶是如何挥毫染素的。有一次礿把一幅绢张在墙上，和昶饮酒，希望昶畅饮之后，自会在这绢上画竹。不料昶喝得烂醉便走开了。礿便用泼墨法在绢上画了几竿风雨竹。后来昶见此画，好生诧异自己怎会有这样的作品，礿就骗他说，这是他醉后所作。昶注视许久，说道：当时喝醉，忘了那结束的几笔。于是在画的上端，扫了数笔，补上几片竹叶，顿时觉得"雨骤风旋，竹情备增"了。礿这才悟道：他所画的终究不是他自己的竹，至多不过是夏昶的竹罢了。

清代则以郑燮最为著名。他糅合草、隶、行，作"六分半书"，并以之入画。他的作品以奇峭取胜，似乏浑深之致。他题画时，间有同情人民疾苦的话，如"凡吾画兰，画竹，画石，用以慰天下之劳人，非以供天下之安享人也"。他对画竹理论，例如"成竹"说，则有自己的看法。今天对他的评价很高。

末了，也须提一下朱竹。画史有以下一些资料。（一）传说蜀国关羽画朱竹；（二）传说苏轼在试院兴到画竹，适案头无墨，便以手中朱笔来画，有人问他：世上难道有朱竹吗？他反问那人："世上难道有墨竹吗？"（三）文同也曾画过朱竹；（四）元代柯九思、倪瓒和明代宋克等也画过朱竹；（五）明戴凯之则说，湖南沅（陵）醴（陵）一带产赤竹、白竹，白竹薄而曲，赤竹厚而直，那么，朱竹原属客观存在，不过戴说也还待

1 箫有多管、单管，其材都取于细竹；这里指画中之竹或画竹艺术。

宋克　万竹图

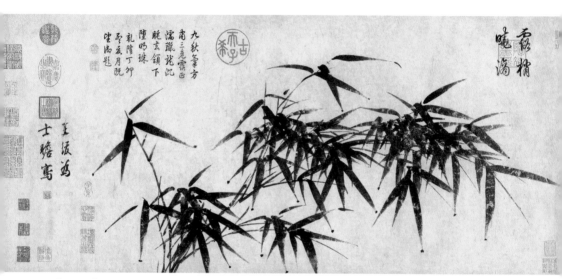

王绂　画竹图

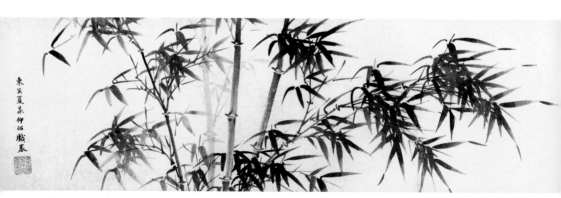

夏昶　淇水清风图

120

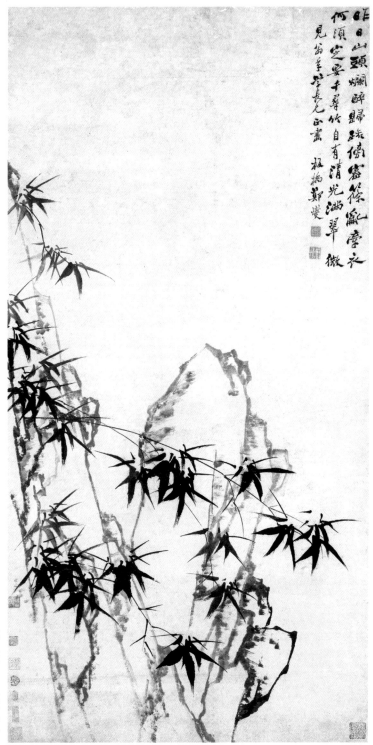

昨日山頭爛醉歸
跌倒密條亂牽衣
何須定要千尋竹
自有清光滿翠微
見翁羊峰長兄正畫
板橋鄭燮

郑板桥　墨笔竹石图

今天植物学家的考证;(六)明陈继儒则综合言之:"宋仲温(克)在试院卷尾,以朱笔扫之。管夫人亦尝画悬崖朱竹一枝,杨廉夫(维桢)题云:'网得珊瑚枝,掷向筼筜谷。'"[1]

二

晋王朝自公元 317 年南渡后,国势更加削弱,统治阶级的士大夫们对这偏安之局感到苦闷,但又没法挽救,于是遁世思想日趋浓厚,或崇尚清谈,生活在概念世界中,或游山玩水,从自然找寻安慰。江左原是我国产竹地区,竹便成为他们的欣赏对象之一。在这方面,除了王徽之和袁粲是两个突出的代表之外,还有山涛、阮籍、嵇康、向秀、刘伶、阮咸、王戎七个名士也经常在竹林里饮酒清谈,称为"竹林七贤"。中国绘画史上出现画竹专科,是与士大大们的爱竹、对竹啸吟和竹林生活分不开的。因为必待生活中添了爱竹这项新内客,作为生活反映的绘画才会产生画竹专科。于是经过东晋,南朝的宋、梁、陈,到了唐代,画史上逐渐出现画竹的名家。

在画竹艺术发展过程中,唐代多系着色,五代始用墨染,北宋开始流行墨竹,影响及于元、明、清,于是墨竹形成了悠久的传统。但无论色竹和墨竹,都是由于画家本人首先爱竹,要求以艺术来表现这心爱的事物。画家这种不能自已,必待画竹而后快意的心情,在中国艺术史上是相当突出的。他们必须兴到方始落笔,轻易不为人画竹,人亦不能强

1 以上的画竹史资料是根据以下各书:《世说新语》《晋书·王徽之传》《历代名画记》《唐朝名画录》《白氏长庆集》《五代名画补遗》《圣朝名画评》《图画见闻志》《宣和画谱》《画史》《画品》《宋史·文同传》《画继》《东坡题跋》《集注分类东坡先生诗》《山谷集》《栾城集》《式古堂画汇考》《续弘简录》《竹谱》《丹青志》《六研斋笔记》《明史·王绂传》《昆山人物传》《妮古录》《画史汇传》《莫廷韩集》《习苦斋画絮》等。

他们画竹。唐之萧悦、宋之文同和张嗣昌、明之王绂的那些故事，都说明这一点。张嗣昌醉后落笔，倒也不是故为颠狂，而是以酒助兴；文同愿为知己苏轼画竹；苏轼每次画竹，都有个"兴"字在推动他。他们为什么要爱竹？为什么要画竹？画竹的"兴"从何而来？竹又"美"在哪里？关于这一系列的问题，王徽之和竹林七贤的行径提供了解答的线索。

我们知道作为自然的客观存在和现象的竹，其本身原无士大夫们所谓的竹"美"，竹之所以会被他们感到"美"，乃是由于他们对竹的看法，乃是决定于他们从竹所联想到的他们自己生活中的美学理想，因而这"美"就含有一定的阶级性。在中国古代统治阶级内士大夫这个阶层里，个人和社会之间的关系以及由此形成的内心活动，都是相当复杂的。他们对于所谓"出处进退"的问题，一直在大伤脑筋，有以下这些思想情况：想做官而做不到；做了官更想不断升官而升不上；想做做不到，想升升不上，而都故作"高蹈"；退而"隐居"却又心里不甘；官已不小，升得也很高，但天天生怕丢掉，却又满口"退隐"，来自鸣"清高"等等。可以说，不论"得意"或"失意"，他们的内心总有疙瘩，心情一直不很"舒畅"（失意时当然更不舒畅）。但是，另一方面也还有这样的情况：虽然做官，但并不骑在人民头上，而是比较接近人民，同情人民的苦痛，想做点对人民有利的事，因此和一些权贵以及最上级的皇帝，发生矛盾，结果或挂冠而去，或继续斗争，遭到处分。此外，也还有讲求民族气节的，以遁世高蹈作为反抗异族统治的表示。这样一些就不应和上面那些混为一谈。不过，在封建社会士大夫阶层的汪洋大海中，这样的人是不多的。

总的说来，在他们的审美观念中，就滋生了所谓"节操""坚贞不屈"之为美，"屈而不辱"、"偃"而犹"起"之为美，"凌云""清拔"之为美等等。当他们与一定的自然对象发生关系时，他们便把这些"美"的观念赋予自然对象，例如面向竹时，就认为竹具有这些"美"。于是他们之中有王徽之、袁粲、竹林七贤等人感觉竹是美的，而大爱其竹，"不可一日无此君"；他们之中更有些人不仅爱竹，还要画竹，写竹之"美"以表现自己所谓"美"。不过正如方才所说，这种生活的美和画竹的美，

时常由于作者处于不同的历史时期，从个人进退、人民利害或民族存亡的不同角度出发，而有其不同的内容和实质。总而言之，在中国士大夫画家的笔下，竹被人格化了，他们画竹就是为了画人，为了写出自己种种"美"的思想感情，反映自己的审美意识。

但是，另一方面也须指出，当他们面向自然、赋予自然以人格而进行创作时，他们还是注意学习自然的客观形象，而加以掌握；仍旧须要真实地反映客观，通过艺术的反映来表现自己的主观。所以中国画竹史上出现了不少面向自然的画竹名家，对于竹的品种、生活、形态作过深刻的钻研，发现竹的规律，在画中掌握了它、反映了它，元代李衎就是突出的代表。

因此，结合上述两个方面来看，中国士大夫画竹既写出自己的思想感情，也写出竹的生动形象，而就画竹整个过程来说，则和中国古代绘画其他专科一样，存在着意境和表达意境的理论原则，也就是今天我们所说的思想性和艺术性的关系问题。在中国画竹史上，这些原则乃是以下面这类的说法提出来的："先得成竹于胸中……见其所欲画者"，"有见于中"（文同和苏轼语）；"朝与竹乎为游，暮与竹乎为朋，……观竹之变……竹之所以为竹"，"忽乎忘笔之在手，与纸之在前，勃然而兴，而修竹森然"（苏辙语）；"心手不自知"，"如虫蚀木，偶尔成文"（黄庭坚语）等等。下面就古人这些说法，试作初步分析。

我国悠久的绘画历史积累了丰富的创作经验和理论，其中最基本的理论，可以说是唐代张彦远在《历代名画记》中所说"意存笔先，画尽意在"这八个大字。"意"就是画家的意境，"意"的"存"在，就是画家的意境的创立，"笔"就是执笔作画的创作实践过程，"意存笔先"是说画家执笔作画之前，已经创立自己的意境，"画尽意在"是说一幅完成的画面充分表现画家的意境。这八个字概括了艺术创作的全程，由思想内容的建立而艺术形式的运用而思想内容的体现；用今天的话来说，就是思想性决定艺术性，艺术性为思想性服务。至于"意"之必须"存"于"笔"先，也正如我们今天把思想性看作是第一性的，只不过历史时代的不同，张彦远所看到的"意"和今天我们所提出的思想性，有着不

同的阶级内容，有着质的区别。

由于"意"或"意境"是中国文学和艺术理论以及美学理论的重要课题，近几年来关于这方面的文章逐渐多了。[1]其中时常谈到见景生情，情、景结合，以及从自然美到艺术美等，对于研究画竹理论，很有启发。这里想谈点自己的看法。首先，必须肯定景是客观存在的，是自然本有的现象，但画家所以会见景而生情，则须经过几个步骤：他和自然接触，有所感而生情，或者说得更确切些，有所感而联系到或触动了自己的"情"；画家则在此接触中，比一般人更易于或善于发现"好景"，认为这景可以使他联系到他意识中某种值得写出或必须写出而后快的"情"。其次，在画家看来，这"情"也必须是"美"的，然后他才会从自然现象中发现与这"情"相互映发的"好景"，而乐于描画下来。先有自然美，然后才会有艺术美。再次，仍须重复一句，这情又必然以一定社会历史时期的一定阶级、阶层的意识作为它的内容。谈到这里，也不妨再归结到上文那句话：中国画家的画竹，是为了画人，因而以竹之景写人之情。也许有人要问，像苏轼咏文同画竹的两句诗："见竹不见人……其身与竹化"，又似乎是在画竹，而非画人了。其实，东坡的意思是在着重描写文同以情摄景、使景合情，非常成功，于是觉得自己见景而不见情，见竹而不见人，但并非否定以景写情这个根本要求，并非真的见景而不见情。

下面想谈谈画竹艺术中与意境有关的几个问题。

（一）学习自然

中国古代画竹，诚然都从爱竹出发，先有观竹之兴，再有画竹之兴，并没有不爱观竹而只画竹的艺术家。早在唐代，已有人在画竹根的脱壳笋，这说明画家是怎样钻研对象，连竹的这一细节都不轻轻放过。白居易赞美"萧郎下笔独逼真"，李昂称许程修已能使观者感到"繁阴合

1 例如蒲震元《写川欲浪，图石疑云：浅探意境兼评几种流行的说法》，《文艺研究》1980年第5期；潘世秀《略论意境说的美学意义》，《文艺理论研究》1981年第3期；袁行霈《论意境》，《文学评论》1980年第4期；本书《论中国绘画的意境》以及其他。

再明"，所有这些艺术效果，都和观察自然、学习自然分不开。再如丁谦对竹写生，文同筑亭观篔筜，程堂和赵士安给某一地方的某一种竹写真，李衍考察吴越、交趾的各色各样的竹，也都是先学会了描写自然形象，然后才谈得上表现自己的意境。至于黄筌、李颇、解处中、阎士安等，或得竹的一般生意，或写竹的临风、冒雨、出没烟雨种种活泼的意态，也都不是背离现实，闭门臆造所能做到的。可见面向自然，深入钻研，乃是古代画竹名家创立意境的必要途径，是下笔以前的不可缺少的重要环节。倘若以为士大夫画竹纯凭主观，不学而能，那就不符合我国古代画竹的历史真实了。

（二）写生、记忆、默写与"成竹"

由于士大夫并不以描写竹的形象为画竹的目的，他们画竹是为了画人，所以他们就在这一定程度的写生基础上，争取熟悉并掌握对象在某些时间、空间条件下的一般生活规律。他们有了这项本领之后，便不一定要求面对实物的形状，亦步亦趋地进行创作，而是根据记忆中的、一般规律下的竹的种种形象（亦称记忆表象），进行艺术构思、艺术想象，有机地联系到他们的思想感情，融化在自己的意境中，从而做到文同、苏轼所谓的"先有成竹于胸"了。[1] 郭若虚《图画见闻志》所载文同赋竹诗句"虚心异众草，劲节逾凡木"，可以说是道出了文同画竹的思想、意境。又如阎士安能得竹在风烟雨雪中之势的这个"势"，便意味着竹在不同气候或不同季节的条件下的形象规律，而阎士安笔下之所以能"势"，则更决定于他落笔之前和落笔之际，时刻不忘这有机联系，并遵循形象规律，创造出抒发作者意境情思的艺术形象。换言之，所谓"成竹"，一方面意味着客观形象的规律的掌握，另一方面也体现了主观世界的内容，使得画家见到了他"所欲画者"；而客观形象的规律的掌握又必须通过熟练的技法，使得画家能够在"见其所欲画者"的当儿，"急起从

1 参看本书《画中诗与艺术想象》一文中《表象—记忆—想象—创造性的
 想象》。我国每种竹谱所列从枝、节、叶到一竿竹、成林竹等的各式形象，
 都反映了竹的一般规律；其他画谱（山水、花鸟等）亦然。

之，振笔直遂，以追其所见”了。所以每当兴到落笔，“成竹”便奔赴腕下，指挥笔墨，使它不断服从“成竹”的控制。在这过程中，笔墨的运行是一贯的，一气呵成的，苏轼所以反对“节节而为之，叶叶而累之”，也就是这个意思。倘要掌握节与节、叶与叶之间的关系，体现节、叶的生意，避免孤立地处理节与节和叶与叶，那么，没有“成竹”贯彻在笔墨运行的始终，是不可能做到的。我想苏轼的话含有以上这些意思，他并不是不要求画家去描写每一个节和每一片叶，因为任何一幅竹图的画面都由节和叶来组成（当然还有竿和枝），问题在于这些组成部分被画家放在怎样的有机联系中。

更广而言之，画家倘若同时也是诗人，也是书家，那么“成竹”既可使他画竹，也可使他咏竹，使他题竹，文同、苏辙都是如此，而苏轼所称“文同四绝”之中的草书一绝，其创作过程中也有类如“成竹”的“成书”存于胸中。再进一步看，画家既可因爱竹而画竹，也可因爱石而画石，苏轼送给米芾的《枯树竹石图》，在灵璧所作的《丑石风竹图》以及他自认为前所未有的“竹石”这一画体，都使我们更为广泛地懂得中国画家如何处理自己和自然的关系，来进行创作。而画石也须先有“成石”，同样可以理解了。

如此看来，“成竹”的问题乃是画竹艺术中的意境的问题；而有了“成竹”，从而“急起从之，振笔直遂”，则是表达意境的问题。中间经过：以一定的感情去爱竹、友竹、观竹；从观竹和写生来发现并掌握竹的规律；本此规律，来造形、抒情；使景与情相结合，景为情服务。可见成竹存在胸中，亦即意境被创立；画竹就是写成竹，达意境。景与情的这一结合始终贯彻在画竹过程中，成竹、意境支配着画竹艺术。

最后，在这问题上还可补充一点。中国画竹名家诚然有对景生情的，但也有以情合景的，更有通过记忆、掌握对象规律、运用想象以塑造形象，来抒写感情的。在成熟的画竹艺术中，第三种情况似乎比较普遍，而且符合创作实际，但是也并不排斥第一、第二两种情况。

(传)苏轼　木石图

（三）文、苏、黄等人的画竹理论的评价

自从文同提出"胸中成竹"，苏氏兄弟加以引申，黄庭坚予以补充，就开始形成一套画竹理论，指导画竹实践。这套理论突出了这样几个论点："成竹"，"勃然而兴"（包括"振笔直遂""兔起鹘落"），"心手不自知"（包括"如虫蚀木，偶尔成文"），始于"学而后能"，止于"臻于化境"。后来的士大夫画竹虽都不免受这套理论的影响，但他们之中对于景和情的结合关系不是人人都能掌握得好，有的士大夫可能对立景与情，舍景取情，于是这孤立的情就无从形成意境，实际上胸中并没有成竹，因而造成主观片面发展的偏向，正如李衎所说的"不思胸中成竹从何而来，慕远贪高，逾级躐等，放弛情性，东抹西涂"了。对此偏向，文、苏的理论本身似乎不能负责。

这里，试结合三个例子来谈谈。

（1）杨吉老"画法不讲"，而张耒却誉为"生意超然"，说明杨的创作和张的批评都没有体会文、苏理论的精神实质。

（2）便是苏轼本人也还不能在自己的画竹实践中完全应用自己的画竹理论。他的画竹在功力上原不及文同，这一点他自己也知道，有时画得不耐烦了，索性来它一个一笔直上，不分竹节，却还要给自己强辩："竹生时何尝逐节生"；他有时更自命画石胜于画竹。所有这些，不外乎想掩盖自己的"不学之过"。可见随意抹涂的文人习气，早在北宋已经萌

芽。李浴《中国美术史纲》说苏轼含有"发泄意气的思想"[1]，这一看法不为无因。可见"成竹"的理论必须结合观察、写生等实际来应用，否则就会把"振笔直遂"混同于"东抹西涂"了。

（3）倪瓒自称画竹写"胸中逸气"，而不求形似，中国绘画史家常以此作为"东抹西涂"的一个突出例子。不过，从现存的他的画竹真迹来看，倒也没有一幅不求形似、信手抹涂的作品。我们不必执着他画竹这段题词，来否定他的创作实际，正如我们不必以苏轼的不分竹节的几幅画竹，来否定他的画竹理论。

末了，关于黄庭坚评李汉举画竹所提出的"臻于化境"之说，我觉得可以这样来理解。在景、情结合和景为情用的前提下，客观丰富了主观。但是等到两者之间真的统一无间，那么从现实生活中所形成的主观——以一定的感情去爱竹、观竹——仍然在这统一中居于主导地位，而表现主观时、处理客观形象时所须要的技法，则在这统一中居于从属地位。既然主观和客观保持着这样的关系，于是在画家的意识和感觉中

1 李浴《中国美术史纲》，人民美术出版社，1957，第250页。此外，德国诗人歌德学画，对技法的勤修苦练，很不耐烦，他比较感兴趣的是观察对象，提取突出的形象，获得关于对象的完整的认识和感受。但他拿起笔来，时常不能画完，来个不终而罢，陷入苦恼。这种情况也很像苏轼，病在有情无景，还不能情景结合。

出现了一个"心手不自知""如虫蚀木，偶尔成文"的境界。不过这种境界仍然先须经过钻研对象、讲求表现技法、争取景情结合等的勤修苦练，并非一蹴即至。凡是有一定成就的画家都有此体会，而张耒以"无法"来取"生意"的看法，与黄庭坚的"化境"之理应该有所区别。试看元代吴镇自题画竹的一首绝句："始由笔研成，渐次忘笔墨。心手两相忘，融化同造物"，就可以懂得这是他在创作上"臻于化境"时的一段自白，而文、苏理论的实践也正是导向这么一种境界的。所以，倘若认为黄氏"化境"之说完全无视客观钻研、抛弃技法锻炼、片面强调主观的唯心主义，那就值得商榷了。

（四）"生意"与"无尽"

上面说过，我国古代画家画竹所取的"意境"或与景相结合的"情"，大都是郁结的，不很舒畅的，然而我们还应看到另一方面：他们也曾为了自己所缺乏的是生意而去爱竹的生意，要画竹的生意来补充自己的精神食粮。对这一方面，我们也不妨加以考察。当他们画纤竹或雪竹的时候，他们也还是欣赏竹处于逆境或严寒之中为了自己的生命所作的挣扎。文同不轻易为人画竹，但主动地画纤竹送给胆小怕事的官员们，也未尝不是希望他们见景生情，旷达一些，把日子过得舒畅些，这里，并没有忘记了个人"生命的自由"。丁谦写病竹，而笔法快利；他也不是为快利而快利，因为这样的笔法或表现形式，适应着一种苦中挣扎的思想——带着病还得活下去，竹犹如此，更何况人。至于程修已的"繁阴明合"、徐熙的"萧然拂云"、李夫人的"窗上竹影"等等，更是说明画家对竹的生命、生意的审美感受了。这里，关于徐熙的画境，我觉得杜甫在严郑公宅同咏竹一诗[1]也可相互映发，诗中欣赏"出墙"的"新梢"，感觉到"雨洗娟娟静，风吹细细香"之后，更希望"但令无剪伐，会见拂云长"，说明了诗人和画家都曾为了歌颂生意而创作。至于李宗谔在《黄筌墨竹赞》中也表示他所欣赏的是"生意"，是生命的表现，因而不嫌

1 《严郑公宅同咏竹得香字》："绿竹半含箨，新梢才出墙。色侵书帙晚，阴过酒樽凉。雨洗娟娟静，风吹细细香。但令无剪伐，会见拂云长。"

墨竹的单调寂寞，相反地，认为用墨比用色更能写出"清姿瘦节，秋色野兴"。他从"清""瘦""秋色"之中体会不灭的生意，正如刘秀向王霸所说的"疾风知劲草"[1]。我们还可联想到十九世纪英国诗人雪莱在《西风颂》[2]中辩证发展的观点：人应该像西风那般强烈、激进，扫落树叶正是为了明春新叶的生长，在思想行动上来个推陈出新。画家所以要写"清姿瘦节，秋色野兴"，倒不是欣赏竹的摇落凋残，而是歌颂竹在秋天虽"瘦"而"清"的劲挺的丰神，就像劲草因疾风以自见，思想从推陈而出新。画家为了歌颂生意、生命，既可描绘盛夏之竹，也可描绘深秋之竹以及冒雪之竹。李宗谔这样的看法，不是中国古代个别鉴赏家的什么癖好，而是诗人、画家、鉴赏家关于画中"生意"的共同的审美观啊！

其次，古代画竹家在处理生意这样一个课题时，也曾采用不同的途径。例如李颇不在小处求巧，而落笔便有生意，也就是用抓西瓜、丢芝麻的办法来画出竹的生命和人对于生命的感觉。又如阎士安专找大卷高壁，在足够宽裕的画面上作不尽之景，来唤起观众的生意无尽的感觉。至于李煜和唐希雅所以援用书法中战掣之笔来画双钩竹，也未尝不是为了增强双钩之中线条的律动来传达生命的节奏。解处中则画畏寒的禽雀，聚散于竹林之中，来衬托竹不畏寒，生意盎然。徐熙和夏昶虽相隔四个世纪，却都将生动之意集中体现在竹梢上，着重描写竹梢摇曳飘举的姿态，与人以生命的感觉。进一步看，夏昶补了几笔，才完成一幅画竹，使几竿竹树因梢头在"雨聚风旋"之中，虽摇曳而不折，就更能增强生命感觉的真实。这个例子告诉我们，生命之"意"是"存"于"笔先"，如果不补上这几笔，则显然"画"有未"尽"，而这"意"也就不存"在"

1 《后汉书·王霸传》："光武谓霸曰：'颍川从我者皆逝，而子独留努力，疾风知劲草。'"

2 这段的原文："Be thou, Spirit Fierce, / My Spirit! Be thou me, impetuous One! / Drive my dead thoughts over the universe, / Like withered leaves, to quicken a new birth."郭沫若的译文："严烈的精灵哟，请你化成我的精灵！／请你化成我，你个猛烈者哟！／请你把我沉闷的思想如像败叶一般，／吹越乎宇宙之外促起一番新生。"

了。我们可以说，张彦远的那八个大字在夏昶这一创作实践中经过检验，而得到了证实。

这里，话又得说回来，虽"画尽"而"意在"，但这"意"却暗示着生命的"无尽"，古代批评家关于阎士安所得的"生动""无尽"这个说法，实际上可以应用到任何有高度造诣的画竹作品上。对观众来说，"无尽"之感有助于对"生意"的想象；对画家来说，则贵能唤起而又控制观众的这种想象。上面所举的那些例子，说明古代画家们在表达生意这个问题上是各具匠心的。

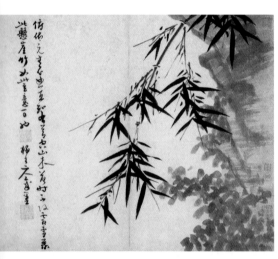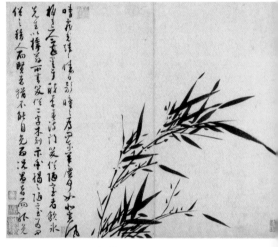
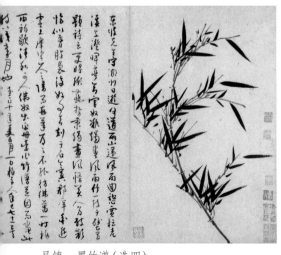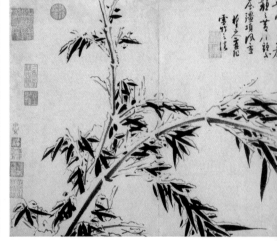

吴镇　墨竹谱（选四）

132

（五）色竹与墨竹

这个问题，关系着士大夫画竹采取多样的艺术形式来表达自己的意境。

首先，从墨和色的区别来说，色竹包括青绿竹和朱竹，青绿竹针对自然色彩作直接的反映，朱竹则和墨竹相同，并不反映自然所有的色彩，但它又和墨竹不同，乃是以朱代墨。古代画家之所以逐渐地舍色竹而尚墨竹，则是由于他们不斤斤于对象色彩的再现，而更多地着重在景情的结合、意境的表达。从这个要求出发，则或朱或墨，都无不可；苏轼反问那人"难道世上有墨竹吗？"，也正是这种看法。但就绘画器材的质量对绘画技法所可产生的效果而论，就深浅浓淡或光度、明度的变化与掌握而论，则墨是有胜于朱的。我们探究"或朱或墨"的问题时，也应考虑这个客观原因。

其次，我国古代色竹的真迹流传较少，但根据我国绘画传统，则墨笔轮廓和设色相结合，亦即"六法论"中"骨法用笔"和"随类赋彩"相结合，乃是一个基本法则，没骨画——如梁张僧繇的"凹凸花"或北宋徐崇嗣的彩色没骨花——毕竟是很少的。徐熙画竹，先墨后色，仍是传统的画法；黄筌以墨染竹，也是先以墨画轮廓，再以墨染出阴阳，似乎可以说是灵活掌握上述的基本法则，而将"骨法用笔"和"随类赋'墨'"（"墨"指墨彩——墨的光度、明度）相结合，乃是向着不作轮廓的，不用勾勒的墨竹过渡的一种形式。后来这两种墨竹形式还是并存，不过黄筌一式较少见了。

再看鲜于枢建议李衎画色竹那段史料，则可明确以上几点。鲜于枢所谓色竹，系指徐熙式的先墨后色；李衎同意鲜于枢的看法而说"画竹师李（李颇），墨竹师文（文同）"那句话时，他心目中是把徐、李看作一路，将李颇"画竹"和文同"墨竹"作为两个不同类型，可见两者原有区别，而李颇的画竹显然是画色竹，并且是徐熙先墨后色的色竹。这一点，鲜于枢的看法就是很好的证明。他认为徐熙式的先墨后色之所以可贵，在于它的"清"而且"真"；也就是说，以墨笔勾勒竹的轮廓，首先写出竹的清（劲），再施色彩，则可增加形象的真（实）。因此，我们

似乎可以说，在元代提出这样的色竹，意味着恢复或强调画竹的较旧的传统，而北宋文、苏等人的墨竹——不勾勒的墨竹，则是从"六法论"的"骨法用笔"这一法出发所作的一个较大的革新。

末了，也不能把墨竹——不勾勒的墨竹，看作单纯是画竹史上一种技法革新，这里面实存在着"振笔直遂""兔起鹘落"地来表现意境的问题。由意境创立、成竹在胸到表达意境、写出成竹，中间是一个很短的过程，因为"短"是有利于"急起从之"，"以追其所见"；那么，放弃细笔（细线）勾勒的传统技法，改用宽线条、粗线条来直取对象的面、体，也是完全可以理解的。我想画家倘若没有迫不及待的心情去"追其所见"的话，便不会要求尽量缩短创意和达意之间的过程，也不会创造出这个不用勾勒的墨竹画法了。不过，话还须说回来，画勾勒竹并不意味着胸无成竹。这两种画法并非相互排斥，而是殊途同归，正如工笔和意笔，都是为了表现画家的意境。

（六）李衎的创作道路

北宋画竹虽文、苏并称，但是论到学习钻研，苏不及文，而元代李衎则比文同更有发展。他的《竹谱》自叙由学习开始直到成家的经过，使我们知道一位艺术家怎样在处理古代传统、当前现实、自己创造这些问题之间的关系，走着迂回艰难的道路。他的发展大致可以分为三个阶段。第一阶段是：逢人便学，赶上之后，又觉不满。第二阶段是：专学当时名家，也接触古代真迹，其中对他最有启发的是某人和鲜于枢的建议。某人提醒他去比较黄氏父子的艺术，丢开纸上谈兵的赵括，改学有作战实践的赵奢，亦即从临摹父亲画本的黄澹游，转到面向自然的黄华。鲜于枢则劝他兼画色竹，除上面提到的那些道理外，更使他防止了文人墨戏的偏向。换而言之，某人劝他的是师造化，鲜于枢劝他的是善学古人，而他自己则在古人和造化之间，似乎更多地倾向了古人，所以从钱塘收得文氏真迹后，便奉为至宝，专心学文了。第三阶段是：出门走了许多产竹地区，见到无数品种，"知其名目，识其态度"（见《竹谱》中的《竹态谱》），才恍然大悟，觉得在表现的真实上，黄华、文同以及更早

沐雨

李衎　沐雨竹图

135

的李颇，都还是很不够的，于是决心以现实的体会来弥补前人的这个缺憾。因而他才开始有了一个取之不尽、用之不竭的创作源泉，他的"成竹"以及可以结合情的景，才能常新而不枯窘，也就是说，不断地体现着唐代张璪的名言至理："外师造化，中得心源。"

总之，李衍的第一和第二两个阶段意味着迂回曲折、进退失据的过程，第三阶段方始突破模仿因袭的形式主义，走上健康发展的道路。从暗中摸索到豁然开朗，其关键在于学习自然来丰富意境。其实，不仅画竹才是如此，画兰、画梅、画菊以至画山水而能成家，都由于解决了这个关键性的问题。

本文第二部分所提到一系列的问题，环绕着古代画竹实践和画竹理论的一个基本原则，那就是"意存笔先，画尽意在"，"外师造化，中得心源"；"成竹在胸，追其所见"；说法虽然不同，其旨则一：描绘自然，是为了抒写画家自己的意境。

三

最后，还有一些杂感。

我们从画竹与画人的密切关系，愈加明确画家对自然的审美感受，无不反映自己的精神世界之美，倘若他不把自然人格化了，也就难于从自然美中创造出艺术美，表达出意境美了。苏轼深明此理，从而高度评价文同画竹：

> 风梢雨箨，上傲冰雹。霜根雪节，下贯金铁。
> 谁为此君？与可姓文。惟其有之，是以好之。[1]

1 《戒坛院文与可画墨竹赞》。

前四句写出竹所表现的自然美，并歌颂堪与相比的人格美。后四句点出文君与可正是有此人格美，所以爱上竹的自然美，而终于既画竹又画人了。我想，今天的西画写生似乎也可应用苏氏之说：物中见人，写物更写人吧！黄庭坚进而指出，对不同的自然美的感受，因人而异，既可兼爱，也可爱此更胜于爱彼：

> 野次小峥嵘，幽篁相依绿。阿童三尺棰，御此老觳觫。
> 石吾甚爱之，勿遣牛砺角。牛砺角尚可，牛斗残我竹。[1]

这诗写得很风趣，却揭示诗人（画家）对竹的感情，深于对石的感情。然而，竹和石的对立统一、互相为用，却增进对自然美的感受，既使艺术形象丰富化，更使作品的意境深刻化，而黄庭坚这位艺术批评家也能以诗明之：

> 酒浇胸次不能平，吐出苍竹岁峥嵘。
> 卧龙偃蹇雷不惊，公与此君共忘形。
> 晴窗影落石泓处，松煤浅染饱霜兔。
> 中安三石使屈蟠，亦恐形全便飞去。[2]

黄斌老由于坎坷、傲世，和高风亮节的苍竹结下深情，而为了更好地写出竹品与人品，特意补上三石，使石之坚贞和竹之风节相得益彰，于是人格之美愈加完整。像这样的得意之作，岂不要羽化而登仙了吗？可以说，这一首诗写得风格诡异，却很能启发审美欣赏。我们由此推想竹石、枯木竹石、古木新篁等一类题材，都发源于画家对自然的审美观和寓情于景的艺术观，而对自然美所作的艺术处理，则包含着相互的映带、衬托、交错、对照等等手法。

1 《豫章黄先生文集》卷三，《题竹石牧牛》。
2 《豫章黄先生文集》卷六，《次韵黄斌老所画横竹》。黄斌老是文同的妻侄，善画竹，黄庭坚还写了《次韵谢斌老送墨竹十二韵》。

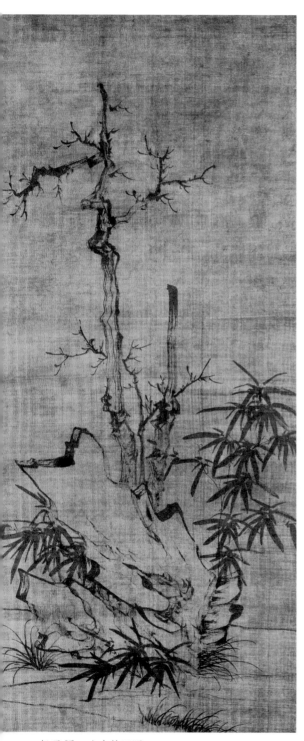

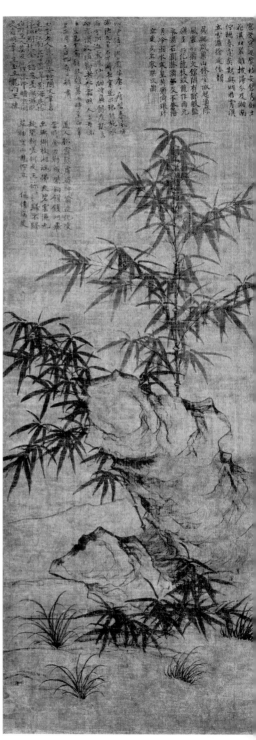

赵孟頫　古木竹石图　　　　　　赵孟頫　竹石图

在宋人的题画诗中，梅圣俞可称老手[1]，但是大都铺叙画中景物，苏、黄二家似乎高梅一着，深入画家的创作动机和审美意识了。在苏、黄之后七百多年，板桥郑燮也感受到自然美本身存在着更多的联系与对照，他曾写道：

> 余画大幅竹，好画水，水与竹性相近也。少陵云："懒性从来水竹居。"又曰："映竹水穿沙。"此非明证乎！

他除了竹与石、竹与木，还看到竹与水，而画中表现两者的性之"相近"，更有助于多种多样的景、情结合或寓情于景了，例如竹影摇曳而水波荡漾，密竹蔽天而飞瀑中悬，等等。

谈到这里，想在画竹动机和画竹题材上，对"竹之所以为竹""纤竹"和"竹节"等，试作一些分析。苏辙《墨竹赋》借文同的口吻讲出一番道理：

> 朝与竹乎为游，暮与竹乎为朋……观竹之变也多矣。若夫……悲众木之无赖，虽百围而莫支，犹复苍然于既寒之后，凛乎无可怜之姿，追松柏以自偶，窃仁人之所为，此则竹之所以为竹也。始也，余见而悦之，今也，悦之而不自知也。忽乎忘笔之在手，与纸之在前，勃然而兴，而修竹森然。

在文同看来，竹之所以为竹，在于风霜凌厉，而苍翠俨然。这就使他悦竹、敬竹、友竹，进而画竹，并把对象人格化，于是写竹就无异乎自写真了。尤其是纤竹，屈而不挠，风节凛然，更应入画，这样，画竹又不只是自写真，而更是自我勉励了。也许是由于这种移情作用，文同画竹时便忘记笔在手、纸在前了。文同死后，苏轼获得他所画《纤竹图》的摹本，十分爱惜，便送给祁永，请他刻石，"以想见亡友之风节"[2]。后来，

1 本书《中国画马艺术》曾介绍他评价韩干画马的名句。
2 苏轼《跋与可纤竹》。

刘梦松也画纤竹，却招来《宣和画谱》一番指责，理由是纤竹乃"物之不幸者"，不值一画。[1] 这是完全代表封建专制主义的审美观，以阿谀谄媚、屈于淫威为"美"，以不甘屈服为"丑"了。同为纤竹题材，评价却如此不同，更说明封建社会里画竹艺术的审美判断中，美与善是相联系的，而对善的看法，则有在野与在朝之别。因此，以纤竹入画不是一个小问题，它反映了我国画竹、尤其是文人画竹以崇尚风节这么一种美学理想，使画竹艺术发出不畏强暴的正义呼声，这一点毕竟是很可贵的。至于郑燮的画竹动机，依照上面的史料，虽然没有提到纤竹之说，但是其旨则一也。

既然讲到风节，我又想谈谈竹节。石涛有过一段话："东坡画竹不作节，此达观之解。其实天下之不可废无如节。"[2] 所谓"达观"可能是指东坡看得彻底，见到竹的精神饱满，生命力强，长势之快几乎无法阻挡，那么索性就不画竹节了。石涛为明朝悼僖王后裔，明亡后两次朝见康熙帝，与辅国将军博尔都（问亭）交往甚密，他本人的出处大有问题，竟是"天下之可废无如竹"了。但是他这番话却使我们再度思考，画竹究竟是为了什么。风节是道德问题，竹节是自然现象，两者原不相谋，但从借物写心的创作动机出发，通过想象和象征，将会感到：一方面竹节是竹的躯体的重要组成部分，为了写竹的动态不容忽视竹节；另一方面竹节乃竹身运动的枢纽，为了描绘竹的动态，进而赞美竹的挺劲峻拔令人可敬的精神，那又必须掌握竹的整个动态，因此画竹而把竹节或竹身运动的枢纽，画得恰当其位，不仅是技巧问题，它关系到从竹的整个动势中见出竹的高贵精神，以达到画竹同时画人的目的啊！

1 《宣和画谱》卷二十，"刘梦松"条。
2 《大涤子题画钞》。

中国画马艺术

我国画马艺术具有悠久历史和丰富遗产。本文试就如何画马、为何画马、画马理论和技法等问题，谈点个人体会，不当之处望读者指教。

在我国，马的形象最早见于甲骨文，一般都状其侧面，发展下去有青铜器上的狩猎图，马的形象被结合在比较复杂的图案中。从著名的四耳猎盉可以看到：有一车系四马，两马足向上，两马足向下；也有一车系两马，一马足向上，一马足向下；御者立车上，或持矛，或张弓，与车旁野兽格斗。这样的结构，意味着画者居中，向左、向右、向上、向下看时所得的马形。汉代画石上的马，开始向着反映现实的造形艺术跨了一步，例如河南省登封县（今河南省登封市）少室石阙和山东省临淄县（今属山东省淄博市）文庙的画石，都有《马戏图》。前者马在奔跑，马上一人两臂高举，另二人身体腾空，一人双手攀骑者之手，一人紧握马尾，跟着马跑。后者一马驾车在跑，一人腾空，手握马首鬃毛，车中坐一人，车后一人举足欲登。两图形象生动而又逼真。

甲骨文先书后契，铜器图纹先画后刻，再加镶嵌，画石先画后刻或模印，它们以不同方式取得画的形象，可以说是我国画马艺术的滥觞，而且都出于劳动人民之手。到了汉代开始有专业的动物画家，东晋葛洪托名刘歆所作的《西京杂记》说，陈敞、刘白、龚宽都"工为牛马飞鸟"。

河南登封汉代少室阙上的《马戏图》

山东临淄文庙画石上的《马戏图》

湖北云梦睡虎地44号秦墓出土
彩绘奔马飞鸟漆壶

山西太原王郭树娄叡墓壁画之仪卫出行

唐张彦远《历代名画记》说："古人画马有《八骏图》（相传西周的穆王曾有八匹骏马），或云（晋）史道硕之迹，或云史秉之迹，皆螭颈龙体，矢激电驰，非马之状也。"唐朱景玄《唐朝名画录》称："古之画马有穆王《八骏图》，后立本（阎立本，唐初画家）亦模写之，多见筋骨，皆擅一时，足为希代之珍。"宋郭若虚《图画见闻志》也提到此图，说是"逸状奇形，实亦龙之类也"。用今天的话说，它歪曲形象，带有神话性，比起汉画石的马，反而缺乏现实主义精神。

至于画马专科，则始于六朝，并逐渐转向写实，讲求形似。画马名家首推南齐毛惠远，见于著录的作品有《赭白马图》《骑马变势图》，他写过专著《装马谱》，此书宋代还在。北齐有杨子华，"尝画马于壁，夜听啼啮长鸣，如索水草"[1]，喻其艺术形象极为生动。隋代应推展子虔，宋董逌《广川画跋》说他"作立马而有走势，其为卧马则有腾骧起跃势"。

1 张彦远《历代名画记》卷八。

142

（传）展子虔　游春图

试看传为展子虔所作的《游春图》[1]，坡岸逶迤，两人骑马向北，两人骑马向东，马的尺寸虽小，却很能写出其运动趋势，证实了董氏的评语。

唐代画马艺术比隋代更发展，这有其客观原因。唐王朝为了开拓疆土，巩固国防，须重视骑兵力量，加强马政，开辟了岐、幽、宁、泾等牧马区，设太仆寺，专管马的选种、牧放、调养、教练。明皇开元初有马二十四万匹，开元十三年（725）增至四十五万匹。天宝十载（751）据陇右牧使报告，仅这一牧区有马三十二万五千七百匹，偌多的马都是唐王朝的保卫者。明皇"御厩"的马，一部分由西域大宛进贡，都在"北地置群牧，筋骨行步，久而方全。调习之能，逸异并至。骨力追风，毛彩照地，不可名状，号'木槽马'"。[2] 他尤爱大马，著名的有玉花骢、照夜白等。他还喜欢看马舞，宋张表臣《珊瑚钩诗话》说，开元中教马舞

1　故宫博物院藏。
2　张彦远《历代名画记》卷九。

四百蹄（一百匹马），身披文绣，佩戴珠玉、和鸾（悬铃）、金勒，在巨榻上舞蹈，但见星光灿烂，红里带白。

以上一些事例，说明国防和政治上的需要以及帝王的好尚，促进了马政、马艺以及画马一科的发展，而杜甫《高都护骢马行》："此马临阵久无敌，与人一心成大功"，更道出此中关键。唐代宗室如汉王、宁王、江都王、岐王等都善画马，宋左圭辑《百川学海》，所收河东先生《龙城录》记载：宁王在华萼楼壁上画《六马衮尘图》，明皇见了，最爱图中的玉面花骢，认为"无纤悉不备，风鬃雾鬣（liè，颈上长毛），信伟如也"。明皇和诸王都强调画马须细节忠实，反映了当时画马艺术的审美观。江都王画马可能成名较早，所以杜甫《韦讽录事宅观曹将军画马图》开头就说："国初已来画鞍马，神妙独数江都王。"但造诣较深的，毕竟还是曹霸、陈闳、韩幹、韦偃等专业画家，李思训也兼画马。

曹霸取材广泛，有《木槽马》《内厩调马》《老骥》《逸骑》《羸骑》等图。杜甫《丹青引赠曹将军霸》，描写他画御马玉花骢的情况：玉花骢站在庭前，曹霸当场写生，聚精会神，一挥而就，但画中之马却又不在庭前，而登上了御榻，来一个"榻上庭前屹相向"，也就是"画"马与真马竞赛，看谁个更多"迥立""生风"的雄姿。也可以说，曹霸是在画明皇爱看的马舞节目，无怪乎"至尊"要"含笑催赐金"了。但是这批舞马的命运却很悲惨，宋张表臣《珊瑚钩诗话》卷二："禄山之乱，散徙四方。……一日享军乐作，而马舞不休"，竟以为妖而杀之。颜太初叹其不遇曰："引重致远，马之职也，变其性而为倡优，其谓之妖而死也，宜矣。"从这一点看，杜甫《丹青引》的描写似乎不够全面了。然而，另一方面杜甫《韦讽录事宅观曹将军画马图》关于曹霸画九马艺术的描叙，则值得进一步分析。诗中说到曹霸以前曾画过先帝（玄宗明皇）的照夜白，如今又在这幅图中画"昔日"太宗的拳毛𬴊和"近时"代宗赐给郭子仪的狮子花；至于其他七马则没有名称。从创作方法或构思方式说，只有狮子花和其他七马（或其中一部分）可能同《丹青引》所述画玉花骢一样，是对实写生的，其余的则根据平时观察、记忆表象以至想象（如太宗的拳毛𬴊不会活到曹霸的时代）。然而曹霸却有本领通过写生、

记忆、想象等渠道以及它们的相互作用，来组织画面，使全图突出"九马争神骏"这一主题，塑造了马的典型性格——"顾视清高气深稳"。曹霸就是这样丰富并发展了画马专科。可以说，杜甫不仅是诗人，而且是美学家，所以能够这样生动地描写曹霸画马艺术的很高成就。

当时画马，既然以明皇的御厩诸马为对象，因此很留心刻画御马的特殊修饰，以迎合明皇的爱好，其中比较突出的是"三花"或"三鬃"。郭若虚《图画见闻志》："唐开元、天宝之间，承平日久，世尚轻肥，三花饰马……三花者剪鬃为三辫。白乐天诗云：'凤笺书五色，马鬣剪三花。'"这"三花""三鬃"，今天还可以从《明皇幸蜀图》中见到，是画禄山之乱，明皇逃入四川时途中的一段景象。苏轼《书李将军三鬃马图》叙述较详，与此图内容大致相符，画的是：

> 嘉陵山川，帝乘赤骠，起三鬃，与诸王及嫔御十数骑，出飞仙岭下。初见平陆，马皆若惊，而帝马见小桥，作徘徊不进状。不知三鬃谓何？后见岑嘉州（参）诗，有《卫节度赤骠歌》云："赤髯胡雏金剪刀，平明剪出三鬃高。"乃知唐御马多剪治，而三鬃其饰也。

我们细观图中其他的马都无三鬃之饰，可以想见画家为了突出明皇形象，并迎合明皇对马的审美观，不得不抓住这一特殊细节，作忠实的描写。

曹霸的弟子韩幹，是唐代画马名家，关于他的评论比较多。他虽有所师承，但更着重实际观察。宋黄睿（伯思)《东观余论》认为"曹将军画马神过形，韩丞[1]画马形胜神"，这前一句继承了杜甫的观点，后一句则和董逌的看法一致。董逌《广川画跋》说："韩幹凡作马，必考时、日、面、方位，然后定形、骨、毛色。"韩幹还对明皇说："陛下内厩之马，皆臣之师也。"他画过内厩的玉花骢、照夜白、三花马，以及《明皇

1 韩幹曾任沙苑丞。沙苑在今陕西大荔县，南接朝邑县界，亦名沙海、沙泽、多沙，随风迁徙，不宜耕种。唐置沙苑监，宋置牧龙坊，皆以养马，明为马坊里。

（传）李昭道　明皇幸蜀图

（传）李昭道　明皇幸蜀图（局部）

（传）张萱　虢国夫人游春图（宋摹本，局部）

试马图》《宁王调马打球图》《奚官（养马的东胡人）习马图》《圉人（养马的汉人）调马图》《凿马图》《战马图》《马性图》《内厩图》等[1]，题材很广，都从生活中来。他写过专著《杂色骏骑录》，和毛惠远的《装马谱》一样，宋以后就失传了。

苏轼有《韩幹马十四匹》七言古诗，大意是：有二马并排跑，八只马蹄好像聚拢在一处；还有二马也在跑，马颈微弯，颈上长鬃向后扫，和尾相平；更有一匹跑时失足，前膝抵地，后蹄双举，另一马见了闪过一旁，扯着脖子长鸣；一个年老多须的牧人在马上回顾后面跟着的八匹马，它们一边渡河，一边吸着细细的、一股股的水，如闻其声；这八匹马中，前面的已登岸，犹如鹤群飞出丛林，后面的正要涉水，又像鹤群低头啄食；最后一匹可算马中之龙，不嘶也不动，却摇尾生风。从诗人生动而又细致的描写，可以领会这是多么丰富多彩的一幅画面！苏轼还在《韩幹画马赞》中说到画家笔下的水中二马：前者回顾后者，好像以鼻端通话，而后者却不理会，只顾低头饮水。

明詹景凤《东图玄览》卷三，载韩幹《十六马图》中有相斗、交抱、洗浴、渡水、饮水种种姿态；牧者三人刚从水中洗马完毕，重新上岸，其中年长的已跨上马背，手中持杖准备赶马前行。前人这些描写和记叙告诉我们，韩幹画马不仅造形丰富，避免雷同，而且能暗示对象的运动及其趋势，使画面生动，做到了寓时间于空间，这是难能可贵的。杜甫《丹青引》中说"弟子韩幹早入室，亦能画马穷殊相"，似乎只欣赏形象各别，还未能从差异之中（或者说彼此呼应）见出群马的动中之势，即有一个总的共同趋势。

此外，不少批评家还提到韩幹画"涉水马"有独到之处。《唐朝名画录》说韩幹"写渥洼之状，若在水中，移骕褭之形，出于图上，故韩幹居神品，宜矣"。[2] 元代汤垕《画鉴》说，曾见幹所画赤身黑鬃马"四

1 现在台湾。

2 《史记·乐书》："尝得神马渥洼（wā）水中。"渥洼，水名，汉武帝时有神马从水中出。"骕（yǎo）褭（niǎo）"，骏马名，金喙赤色。意思是：韩幹善画良马和出水马。

（传）韩幹　神骏图

蹄破碎，如行水中"。《艺苑掇英》1978 年第三期发表传为韩幹所画《神
骏图》，那披发童子所骑的马，正踏着水波向支遁跑来，这可以作为朱、
汤二氏论说的佐证。米芾《画史》说："韩幹图于阗所进黄马一轴，马翘
举雄杰，余感今无此马。"

　　最后，不妨看看现存的韩幹的《照夜白》的影本[1]。那绷紧的缰绳，
衬托出马和柱（或自由和束缚）之间的矛盾，而四蹄蹦跳、颈项高昂、
鬃毛竖起、张口怒目等等，更增强了腾骧跃起的动势。缰绳在画面上虽
是细节，而对照夜白来说，却是自由的障碍，是斗争对象，韩幹抓住这
点，宋代诗人梅尧臣也因为看到了这一点，方能在《观何君宝画》七古
中写出"幹马精神在缰勒"这句内行话。这幅画中之马还体现了另外两
对矛盾：一是烈马固须系牢在柱上，但能为主子冲锋陷阵，一往无前，
却还靠这烈性；二是马的性子虽烈，毕竟协于天子之尊，愿供驱驰。因
此，在画马为了画人这一原则以及形象思维的运用上，韩幹具有很深的
造诣，无怪乎张彦远《历代名画记》特别提到"时主好艺，韩君间生，

1 见日本所印《中国名画宝鉴》。

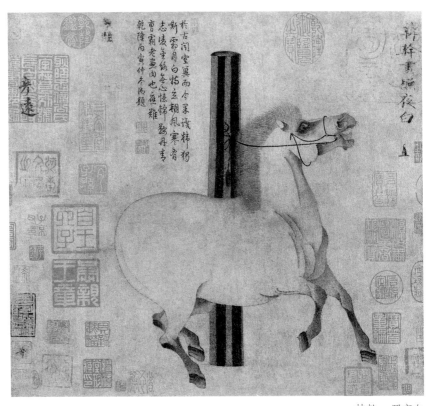

韩幹　照夜白

遂命悉图其骏"了。

另一方面，唐、宋两代对韩幹的评价却存在分歧。例如杜甫《丹青引》认为"幹惟画肉不画骨，忍使骅骝气凋丧"，也就是有肉无骨，未免损及雄姿。张彦远《历代名画记》卷九则说："杜甫岂知画者，徒以幹马肥大，遂有画肉之诮。"苏轼《书韩幹〈牧马图〉》更加以补充："众工舐笔和朱铅，先生曹霸弟子韩。厩马多肉尻（kāo，脊骨末端，在臀部）脽（shuí，臀部）圆，肉中画骨夸尤难"，却道出了肉中见骨是须要高度的艺术构思和艺术手法的，同时肯定了韩幹的艺术。黄庭坚《豫章黄先生集》卷二《次韵子瞻和子由观韩幹马，因论伯时（李公麟，1043—1106）画天马》："曹霸弟子沙苑丞，喜作肥马人笑之。李侯论幹独不尔，妙画骨相遗毛皮"，则和苏轼同一看法——幹马虽肥，而肉中见骨。我们今天看看《照夜白》影本，也觉得苏、黄是很有艺术欣赏水平的。这个肉、骨或肥、瘦的问题，到了清代张穆讲得更清楚了（见下文）。此外，我们还应从御马本身的肥大，来论证韩幹画马艺术是重客观、重形似的；而且这一客观情况还不自唐代开始，西汉便已如此了。《前汉书·贡禹传》云元帝时"年岁不登，郡国多困"，禹上书言事，其中就提到厩马肥大而深有感慨："今民大饥而死，死又不葬，为犬猪所食。人至相食，而厩马食粟，苦其大肥，气盛怒至，乃日步作之。"颜师古注曰："日日行步而动作之，以散充溢之气。"因此，可以说韩幹所画御马，匹匹肥大，是有其客观的、历史的根源的。

曹、韩之后，更有韦偃。他的特征是把马画在大自然背景中，以足够的空间来丰富它们的动态。《唐朝名画录》说，他画的马"或腾，或倚，或龁（hé，咬），或饮，或惊，或止，或走，或起，或翘，或跂（qì，踮起脚尖）。其小者或头一点，或尾一抹（点、抹，皆笔法）"。至于背景，则"山以墨斡[1]，水以手擦，曲尽其妙，宛然如真"，也就是多样造形和多样技法相结合。元汤垕《古今画鉴》云："韦偃画马，松石更佳，世不多见。其笔法磊落，挥霍振动。……余尝收《红鞯覆背骢马图》，

1 唐志契《绘事微言》："斡者，以淡墨重叠六七次加而成深厚也。"

笔力劲健，鬃尾可数，如颜鲁公书法。往岁鲜于伯机……尝赋诗曰：
'……韦偃画马如画松。'奇文也，惜不成章而卒。"这更指出了韦偃画
马的艺术风格特征，在于善用书法的笔力，虽细密而不失劲健，大大
地增强马的雄姿。现存宋李公麟《临韦偃〈牧放图〉》长卷[1]虽为摹本，
还可看出原作的艺术构思、经营位置。作为背景的御苑，是一个广漠
平原，由近及远，坡陀起伏，形成自然的节奏，就在这样的环境中安
排了巨大场景：一百多个牧官、牧人牧放上千匹马，展示了奔跑、相逐、
腾骧、滚尘、饮水、觅食以至嬉戏种种动态，形象多样却又互相照应；
再加上从左而右，人、马或聚或散，疏密相间，结构十分和谐。并且马
的数量几乎难以计算，这一点更反映出从数量去求质量——唐代马政的

1　故宫博物院藏。

朕起布衣十有九年方今統一
天下當群雄鼎沸中原命大將軍
帥諸將軍東蕩西除其間跨河
越山飛輸賊候摧堅獻破雄陣
每思靡代創業之君未嘗不頼
馬之功然雖有良騎無智勇之
將又何用也今天下定豈不居
安慮危思得多馬牧於野郊有
益於後世子孫侯有防邊陰塞
倫憲間洪武三年二月二十三
日坐於枝房中忽見羽林將軍
葉景雙馬圖一卷詣前展開見李伯
特所畫群馬圖譎然有紫塞之
景於載目前盡變鲁良騏巌巌
中千骥機

向於素中見嗚高蕃臺繪萬氣凱上逼
霧霽楊桃龍其儀表章朱秦省寺兩号
江寧英秀陵徊遺僊同兜官阆泉地饒
卿祝然重展是美因伵報之
乾隆御筆

李公麟　臨韋偃《牧放图》

152

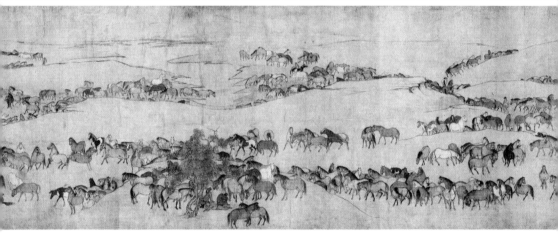

153

胡瓌　回猎图　　　　　　　　　　　　　胡瓌　出猎图

一个重要原则。

　　五代时以后唐胡瓌画马最著名，据刘道醇《五代名画补遗》、郭若虚《图画见闻志》、牛戬《画评》等书所述，他"善画蕃马"，"或随水草放牧，或在驰逐弋猎，而又胡天惨冽，沙碛平远，能曲尽塞外不毛之景趣"，其"骨格体状，富于精神"，至于"穹庐、部族、帐幕、旗旆、弧矢、鞍鞯"等，"繁富细巧，而用笔清劲"，"人衣、毛毳（cuì，鸟兽细毛），以狼毫缚笔疏渲之，取其纤健"。总之，胡瓌针对北方大自然的特殊环境、蕃马动态和牧民生活的种种特征进行创作，和曹霸、韩幹以御马为师迥然不同；他兼顾细节，行笔清劲，也和曹、韩突出主要轮廓，笔墨雄健，风格各异；也可以说，比之唐代，是"笔少壮气"了。现在台湾的胡瓌《出猎图》和《回猎图》，其艺术特征与上面所说基本符合。至于这二图关于"缺耳""犁鼻"的细节描绘，也正如董逌《广川画跋》卷六《书张戬蕃马》所述：

　　　　世或讥张戬（北宋画家）作蕃马，皆缺耳犁鼻，谓前人不若是。余及见胡瓌蕃马，其分状取类颇异，然耳鼻皆残毁之。余常问北人，谓鼻不破裂则气盛冲肺，耳不缺则风搏而不闻声。

胡瓌画马虽然缺少壮气，但细心观察对象，行笔谨细，不使形似有失，

这样的创作态度也未可尽非。不过，文人的画论则认为这是画匠的习气，而加以否定。例如苏轼有一段话，也许不是专指胡瓌，却批评了画马只求细节忠实，将有损意气、精神，乃因小失大："观士人画如阅天下马，取其意气所到。乃若画工往往只取鞭策、皮毛、槽枥、刍秣，无一点俊发，看数尺许便倦。"我们今天却不应抱着这样的片面观点，因为细部和整体、纷歧和统一原非相互排斥，倘能做到大小结合，小中见大，仍然是有助于塑造塞外牧马这一典型环境中的典型形象的。但是，另一方面，五代、北宋以后，我国画马艺术在形象上逐渐从强悍转向温顺，形成画马美学的另一特征。

北宋国防松弛，马政不及唐代，苏轼《三马图赞》（即《题李公麟〈三马图〉卷》讲到：

> 元祐初（约 1086）……西域贡马首高八尺，龙颅而凤膺，虎脊而豹章，出东华门，入天驷监（御厩），振鬣长鸣，万马皆喑，父老纵观，以为未始见也。然而上方恭默思道，八骏在廷，未尝一顾。其后圉人起居不以时，马有毙者，上亦不问。

风尚所趋，使鞍马一科在宋代无甚发展。徽宗赵佶，提倡画学，曾画过人马一小轴，"学韩幹，笔法精润，颜色鲜明。马尾鬃皆用墨梳染而成，看之毛似可数，而寻之无笔迹可指"[1]。画家中只有李公麟于人物、山水外，兼工画马，史称足以"颉颃曹、韩"。他在舒城（安徽中部偏南）时，爱看千百成群的野马，熟悉马的生活和动作，求其"自得之性"；后入都，去内厩观马，一去便是一整天，画过贡马"好赤头"。黄庭坚《次韵子瞻咏〈好赤头图〉》说："李侯画骨亦画肉，笔下马生如破竹。"这势如破竹的笔墨，正说明伯时把马看够了，创作的热情一发难收。宋罗大经《鹤林玉露》把这两句诗加以引申，认为"生"字下得极妙，因为画家先有"全马"，笔下才"生"出马来，这也确是事实。

1 见詹景凤《东图玄览》卷二。

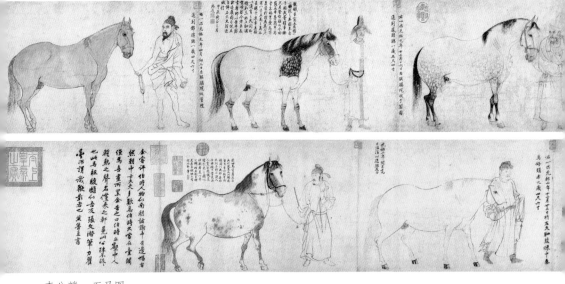

李公麟　五马图

　　现存李公麟《五马图》卷的第三匹，也题名"好赤头"，形体解剖正确，线条遒劲有力，落笔较重处表现了肌肉的结实，加上身躯、四肢的有机组合，确是写出了"迥立生风"的雄姿。圉人袒胸、露臂、赤脚，右手牵马，左手拿着马刷，缰绳上端收紧，下端盘了两圈，握在掌中，掌外还留了一些——是洗马人劳动结束后的情景，他面部还露出吃力的样子。这马呢，则鬃、尾都梳得整齐，额上的毛发左右分开，腹部到臀部，经过伯时的一番轻淡渲染，显得干干净净——俨然是匹浴后之马。画家通过圉人和马的艺术处理，取得典型塑造的成功，使观者看到一匹洗净之马被牵回厩去的真实情景。画家对"牵"的形象也刻意求工——缰绳收紧，马的鼻孔、双唇都呈敛缩之状，做到了细节的真实。

　　元代画马，有赵孟頫、龚开、任仁发等。赵孟頫画马，在当时占有重要地位，自来论者较多，主要有两点。首先是关于他和以前（特指唐代）的差距。詹景凤《东图玄览》卷一曾说，有个古画贩子把唐代无款的画马图"题为松雪，不知画入松雪，便涉精巧，无唐人浑古意致，此最宜辨也"。所谓"精巧"与"浑古"是指画马艺术的不同风格（其实也可包括其他画科），今天看来，这两者是可以并行不悖的。其次，是以人

156

论画。赵孟頫出身宋朝皇族而仕元朝，由集贤侍讲学士提升翰林学士承旨，画史常称"赵承旨"，为士林所不满。明徐㷊（兴公）曾写道：

> 赵子昂画马，近代题咏多含贬辞。……黄泽（方伯）云："黑发王孙旧宋人，汴京回首已成尘。伤心忍见胡儿马，何事临池又写真？"……无名士云："塞马肥时苜蓿枯，奚官早已着貂狐。可怜松雪当年笔，不识檀溪写的卢。"……予有诗云："宋室王孙粉墨工，银鞍金勒貌花骢。天闲十二真龙种，空自骄嘶向北风。"[1]

这种非议反映美、善统一的美学观点：画马是为了画人，是借物兴怀，要讲气节、敦品德。即使是赵孟頫本人，也由于失去这统一而感到惭愧和内心矛盾，曾写下了"重嗟出处寸心违"，"往事已非那可说，且将忠直报皇元"等诗句，掩盖不了二臣的丑态。

不过赵孟頫也留下一些可取的经验。例如他富有钻研、学习的精神，注意观察马的生活，自己还摹仿马的动作。吴升《大观录》曾引明王穉登语：子昂"曾据床学马滚尘状，管夫人自牖中窥之，政（正）见一匹滚尘马"。这种写实的风尚，今天也还值得提倡。又为他曾记录观察的结果："马前足不过眉，后足与肩相对；水墨远观意，着色辨精细；走马看传神，举动看体势。"[2]也就是说，在运动过程中，马的各个部分都有一定的位置或限制，逾此便会出现某些"逞奇怪怪"的形状；在设色方面，如果脱离笔墨，也会损害线条的功能，因为线条是表达马的精神的基本媒介。我们今天画马，还要不要讲究这些呢？恐怕也是值得研究的问题。此外，赵的画马，题材比较广泛，詹景凤没有抹煞这一点，特别提到"子昂风中马"，现在台湾的赵孟頫《调良图》倒可以作詹氏评语的佐证，尽管詹氏所说未必就是此图。我们看图中马鬃竖立，马尾回扫，圉人举袖遮面，衣纹飘举，这四者的动向都是右方，感到人和马精神抖擞，挺立在猛烈的西风里，意态如生。明王世贞《弇州续稿》则生动地记叙他的

1 见《徐兴公㷊笔精》。
2 见《涵芬楼秘笈》第四集，《赵氏家法笔记》。

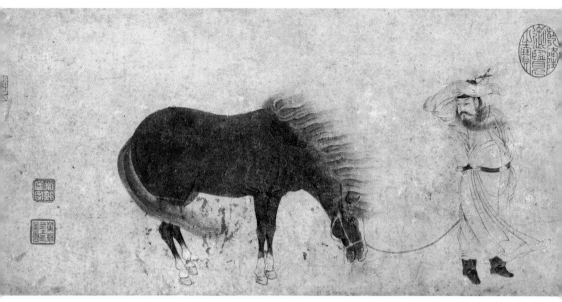

赵孟頫　调良图

《双马图》："吴兴画两马，其前马从容细步，与前人顾盼呼侣之意，后人攀鞍欲上不得，后马搅尾顿蹄，欲驰而后隐忍态，描写殆尽。"可以说，赵氏画马是从生活现实中来。

至于龚开和任月山则强调画马是为了画人，是有所寄托的。龚开，字圣予，宋亡不仕，生活穷困，家中连几案都缺，叫儿子龚浚伏于榻上，把纸铺在儿子背上，便画起马来。曾作《瘦马图》，题上七言绝句：

> 一从云雾降天关，空尽先朝十二闲[1]。
>
> 今日有谁怜骏骨？夕阳沙岸影如山。

据阮元《石渠随笔》卷四论述，龚开这幅画里的瘦马"肋骨尽露，至十五肋骨，……马肋贵细而多，凡马仅十许肋，过此即骏足。惟千里马多至十五肋，因成此象"。[2] 当时画家倪瓒（云林）还为此图题诗，有这

1 闲，马厩。《周礼》："天子十有二闲，马六种。"
2 这段话是采自龚氏自跋。

末四句："淮阴老人气忠义，短褐雪髯当宋季。国亡身在忆南朝，画思诗情无不至。"龚开还作《高马小儿图》，因此倪瓒上一首诗又说《高马小儿》传意匠"。明李日华则更点明："《高马小儿图》亦出意表，盖圣予抱历落忠义之气，父子陷胡，触目皆异类，特作此诙诡之技，以宕胸中耳。"换句话说，龚开既画马之"瘦"，又画马之"高"和人之"小"，借此表示亡国之痛：马"瘦"固然不堪与敌一战，而有了战马却无战士，又如同"高马"之对"小儿"了。可见画家的艺术构思相当深刻，他并不止于形似，而是因形寄意，抒发爱国主义精神。

任仁发，号月山，在元官都水庸田副使，著水利书十卷，曾奉召画《渥洼天马图》。现存的《二骏图》：一马颈高昂、首微俯，行时缰绳拖在地上；一马很瘦，垂颈、低头，缰回搭颈上，背骨隐约可见。有长题一段，以马的肥、瘦对比，讽刺赃官，颂扬清官。月山的立场和圣予显然不同，要在异族统治下好好当差，他讲究水利，正说明这一点，而画马也就反映了他的政治思想。同为"瘦"马，在圣予是老骥伏枥，感慨系之，在月山则比喻清廉，必须损己奉"公"，为了效忠元胡，哪怕瘦些，也不在乎。

综观元代画马的创作意图（包括以南宋末代王孙而做元朝大官的赵孟頫），都还值得进一步分析。我们如果读一下当时诗人萨天锡《题画马图》七古（诗中未列画家姓名）"入为君王驾鼓车，出为将军静边野。将军与尔同死生，要令四海无战争，千古万古歌太平"，便不难懂得这是代表画马艺术的官方美学，反映元王朝巩固政权的要求，能够满足这要求的当然不是龚开，而是任仁发，至于歌颂"太平"的，则为赵孟頫了。

在明代，山水花鸟画继续发展，鞍马一科几乎无人问津，徐沁《明画录》论叙"兽畜"一门时就说："明画以此（鞍马）入微（精微）者益少。"而唯独开国皇帝朱元璋却在上述的李公麟《临韦偃〈牧放图〉》卷后面，题了一段：

> 朕起布衣，十有九年，方今统一天下。……每思历代创业之君未尝不赖马之功，然虽有良骑，无智勇之将，又何用也。今天

下已定，岂不居安虑危，思得多马牧于郊野，有益于后世子孙。

有助于"防边、御患、备虑"，[1] 大有抢救这一画科，恢复唐代盛况的意思，其政治目的又是何等鲜明！

康熙、乾隆间，对外用兵，战马、良马又成了皇帝所爱的画题。清代画马，先后有张穆（号铁桥）和钱沣（字南园）。此外有外国名画家、意大利人郎世宁，于康熙五十四年（1715）来中国传天主教，他能作花卉、畜兽，尤工画马，供奉内廷，经历了康、雍、乾三朝，备受"恩宠"。现存《百骏图》长卷[2]，以林木、平原、远山为背景，马的动作多样，色彩也很热闹，虽刻意求工，却止于形似，而透视准确，突出阴阳向背，罕见线条轮廓，与赵孟𫖯所谓"着色辨精细"背道而驰，基本上还是西洋画。

至于张穆，自己养了两匹好马，起名"铜龙"和"鸡冠赤"，平时观察它们的生活，熟悉了饮食时的状态、喜怒时的表情，认为肥处可以见骨，瘦处可以见肉，关键在于找到筋骨之"力"表现在身体的某些部位。他对前人所论骨、肉问题，是从马"力"出发寻求解答的。他曾评论，"韩幹画马，骨节皆不真（按：不妨说骨为肉所掩）"，"赵孟𫖯得马之情"。他还指出，"骏马之驰，仅以蹄尖寸许至地，若不沾尘然"[3]。张穆还提到骑者从马鞍的颤动，可以觉察到马走动时左前足和左后足先起，右前足和右后足后起，并且是交替而起的；为了认识马的整个体形、结构，更须细察骨节的尺寸，加以掌握，不能有差错，等等。这些经验对于画马艺术还是有益的。[4] 张穆不但画马富于生意，而且"写骏骦以喻人之品性"，朱彝尊曾写诗相赠，特别赞美这一点。清中叶以后，钱沣多画奔马，造形相当准确，而且善写鬃、尾离披之状，以增强动势。他兼擅隶书，所以画马很有笔法。

1 见阮元《石渠随笔》卷二。
2 故宫博物院旧藏，现在台湾。
3 均见屈大均《广东新语》。
4 屈大均《广东新语》。

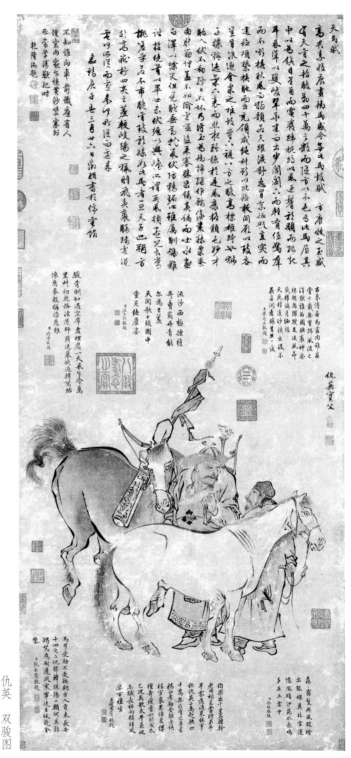

仇英　双骏图

龚开　瘦马图(骏骨图)

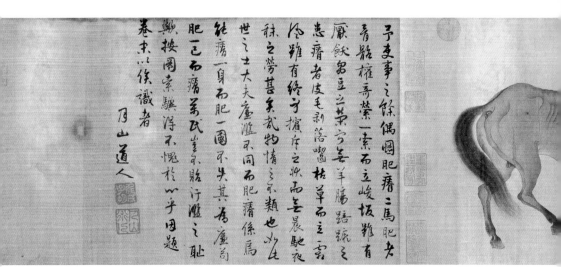

任仁发　二马图

郎世宁　百骏图

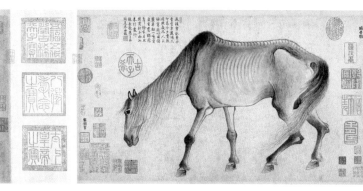

一從雲霧降空閒空冬
先朝十二閒七月為漄憐
駿骨夕功沙岸影如山
經言馬肋貴細而多凡
馬僅十許肋過此即駿
足惟千里馬多至十肋
己肋假七肉中畫骨渠

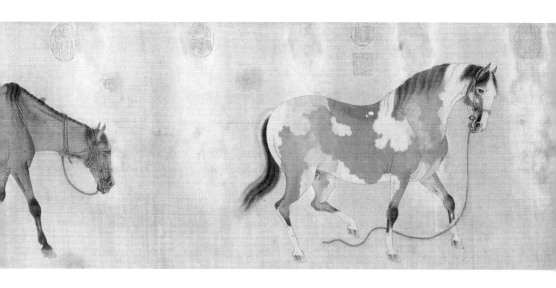

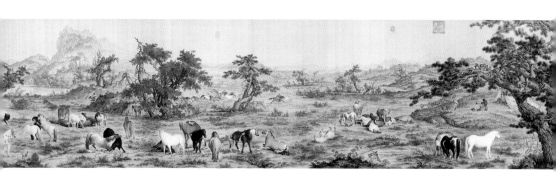

总之，我国画马史上代有名家，他们首重实际观察，从各个方面熟悉马的生活，"得马之情"，能精确地描绘对象在动静之中的种种形态；而造诣更高的画家则不以形似为满足，要求写出马的精神，以达到寓情于物，抒发意境的目的——画马是为了画人，画人是为了赞扬崇高的品德，乃我国画马艺术的审美观，这一点是相当重要的。同时，十分讲究笔墨，以洗练的线条勾取轮廓时，贵能掌握骨肉相依、骨为主体的规律，使马的体魄、英姿尽收笔底。在艺术风格上，尽量避免行笔草草，率意涂抹，破坏体形，貌似生动，而实乖谬。当然，古代画马也不能十全十美，但是我们今天如果要使这门艺术表现真正的中国气派，发扬优良传统，那么上述的部分史料和评论，还是能够有所帮助的吧！

南朝画论和《文心雕龙》

　　南朝的文论和画论都很有特色，但和各自的优良理论批评传统分不开，限于篇幅，关于后者暂且不谈。完成于齐代的刘勰《文心雕龙》和宋、齐、梁、陈四代的画论，双方有相通之处，例如物我关系、创作完整概念、风格独创诸问题，值得比较，进行综合研究。现在所写，只是简单提纲。至于南朝书论，如宋时羊欣、虞龢，齐时王僧虔，梁时陶弘景、袁昂、武帝萧衍、庾肩吾等，都各有所见，其中和《文心雕龙》亦有类似或一致的地方，当另文论之。

物我关系

　　《文心雕龙·物色》："诗人感物，联类不穷。"意思是外部世界开拓诗人内心世界；由此推动的形象思维"既随物以宛转""亦与心而徘徊"，说明了从感物到创作，诗人之"我"起着作用。刘勰少年时就曾梦见孔子，"执丹漆之礼器，随仲尼而南行"，醒后十分高兴地说："大哉圣人之

张激　白莲社图（局部，惠远与陆静修捉手笑谈）

张激　白莲社图（局部，昙顺与宗炳执杖行于林间）

难见也……自生灵以来，未有如夫子者也。"[1] 但是由于出身士族，须逃避徭役，在定林寺住了十多年，到了梁时才做过东宫通事舍人、步兵校尉兼舍人，地位不高，终于出家，"改名慧地"[2]。由此看来，他所谓的"我"，反映了亦儒亦佛的思想折光。

宋时画家宗炳（少文）《画山水序》提出："圣人含道应物，贤者澄怀味象。"这圣、贤之分相当重要。头脑空空，一片白纸，去感受自然形象，那就只能是"贤者"，即二流画家，用今天的话说，是自然主义者。如果自己有个性，有真实感情，有思想深度，而去接触自然，那就是"含道"以"应物"，结果使"山水以形媚道"，让自然的丰富形象触发并满

1 《南史·本传》。
2 《南史·本传》。

足自己的审美感情，从而推动创作，成为"圣者"，或第一流画家。于是乎"万趣融其神思"，随时都可物为我用，画家的情思意境凝成了艺术形象与艺术作品。这种状物以写心的创作过程，就是序中所谓"山水质有而趋灵"；而这样的写心，宗炳名之曰"畅神"，指出"神之所畅，孰有先焉？"，哪里还有比画山水更能带来舒发审美感情之乐呢？但是宗炳的画中之"我"却不同于刘勰的文中之"我"。宗炳好游山水，和刘勰不同，无意仕进。宋武帝刘裕"辟少文为主簿，不起，问其故，答曰：'栖丘饮谷三十余年。'武帝善其对而止"。他"入庐山，就释惠远考寻文义"，后来武帝又"召与雁门周续之并为太尉掾，皆不起"。宋文帝刘义隆"元嘉中频征，并不应"。他"西陟荆巫，南登衡岳"，因"结宇衡山"，学做东汉隐士向长（子平）[1]。他在《答何衡阳书》与《明佛论》中大谈"有若无，实若虚"，"处有若无，抚实若虚"。因此，宗炳所说"含道应物"的"道"，既糅合释、道二家，尤其是庄周"万物与我为一"的逍遥自得，更含有玄学的"虚无"，三者都反映在他的画中之"我"。

宋时，还有王微，和宗炳一样，"皆拟迹巢由，放情丘壑"。他也爱画山水，并且"常住门屋一间，寻书玩古，如此者十余年"[2]。他在《叙画》中更是情不自禁地赞叹"望秋云，神飞扬，临春风，思浩荡……绿林扬风，白水激涧"，认为都是由于"神明降之"，表达了画家"冥于自然"[3]的审美观。而这里的"神""思"，亦即画中之"我"，则是以老庄为主，也不同于刘勰。关于物我为一的审美感情和创作动力，《文心雕龙·神思》也有描写："登山则情满于山，观海则意溢于海。"所谓"满""溢"不妨说是我国古代的，却又相当于西方现代的移情说。但是《文心雕龙·物色》："情以物迁，辞以情发。"这个"迁"字却又意味着情虽为辞主，却处于被动，乃是役于自然，或我为物用，我的主动性似乎弱些，和宗炳、王微相比，是有区别的。

1 《南史·列传·隐逸上》。

2 《宋书·本传》。

3 《庄子·天地》。

创作完整概念

《文心雕龙·风骨》:"深乎风者,述情必显""练于骨者,析辞必精",认为"风"属于"意气","骨"属于"结言",阐明"风骨"乃意与辞或内容与形式的统一,提供了文学创作以完整概念。篇中还引曹丕《典论·论文》:"文以气为主",进而强调"意气骏爽",也就是"风骨"以"风"为主,克服形式主义偏向。《文心雕龙·知音》:"夫缀文者情动而辞发",并在"沿波讨源"时,"情"为源,"辞"为波,阐明内容决定形式的创作整体。

齐梁间,谢赫《古画品录·序》所举绘画"六法"的第一法"气韵,生动是也"和第二法"骨法,用笔是也",则赋予绘画创作以完整概念,其余四法乃此二法的补充。"气韵""生动"相当于刘勰所谓"风""意气","骨法""用笔"相当于刘勰所谓"骨""结言",而二法综合也就构成了"风骨"。谢赫将曹弗兴列第一品,因"观其风骨,名岂虚成",兼备画意、画笔二者之美。卫协也列第一品,由于"虽不该备形似,颇得壮气",意思是造形略差,但能以气胜。这里的"壮气"犹如刘勰的"意气骏爽",可见六朝时文学和绘画的创作整体观,是以"意气"和"气韵""壮气"为主导的。

陈时姚最《续画品》则有所发展,他批评谢赫的人物画:"笔路纤弱,不副壮雅之怀。"在他看来,作为主导的"风""气"还须讲求节制,一边开拓壮气,一边不忘雅正。姚最这一论点是和他的处世哲学分不开的。姚最为姚僧垣次子[1],通经史,兼习医学,隋文帝"平陈……(最)自以非嫡,让封于察"。他曾任蜀王秀府司马,"秀后阴有异谋,隋文帝令公卿穷治其事",他却自承"凡有不法,皆最所为,王实不知也","竟坐诛"。[2]以上二事足以说明姚最深受儒家"致中和"的思想影响,因此论画综合了壮气与雅正。对刘勰来说,儒家思想的根子很深,所以才会有上面提到的那场夜梦。因此,文章应如"圣人""夫子"所教导的无过与

1 长子姚察。
2 《北周书·姚僧恒传》。

不及。《文心雕龙·夸饰》："夸而有节，饰而不诬。"《定势》："模经为式者，自入典雅之懿。"刘勰强调"意气"，这里又标举"典雅"，这是和姚最综合壮、雅相一致的。

风格独创

《文心雕龙·比兴·赞曰》："拟容取心，断辞必敢。"用今天的话说，作家凭自己的审美判断，来观察事物，捉取其生命、本质，充实并活跃自己的意象、意蕴，才能使艺术形象的塑造既表达内心激动，并赋予个性鲜明的语言，从而体现独创的风格。在这段话里，"敢"字有分量，意味着大胆创新、不落窠臼乃风格的重要因素。这种精神，谢赫《古画品录》也触及到："第三品张则，意思横逸，动笔新奇。师心独见，鄙于综采。"张则作画，不屑于紧跟现实，什么都入画中。他不随流俗，避免一般化，而寻求那些最能触发个人感情、反映画家个性的题材，加以融会，塑造出物中有我的艺术形象。正是这种大胆解放的精神，产生了纵恣放逸的内容，以及与之相适应的笔墨新奇的艺术风格。谢赫《古画品录》把刘绍祖列第五品，地位很低，因为他虽"善于传写"，而"不闹其思"。"传写"就是机械地反映，而"闹"字很有意思，要激发的情思，包括活跃个性，缺少了它，也就无"我"可言。谢赫还引用时人对他批评："号曰'移画'。"移画就是把对象照样搬到画上来。法国布封说得好："风格即人。"那么刘绍祖有物无我，又怎能独创风格呢？姚最给他八字评语："述而不作，非画所先。"说明作品风格和作品思想意境一样，都须有独到之处。《文心雕龙·体性》也明确了风格的构成是由内而外的："气以实志，志以定言。"所以"吐纳英华，莫非情性"，首须激发其"意气"，亦即"闹其思"。《文心雕龙·情采》说，诗人"为情而造文"，辞人"为文而造情"，接着就批判了"言与志反"的"逐文之篇"。后者是重外轻内的，甚至有外无内的，那么它

同"述而不足"的"移画"，可谓一丘之貉了。对照之下，姚、刘之说可相互补充。

谈到这里，试作一个小结。物我关系摆正了，创作完整概念建立了，独创风格出来了——这三个环节，南朝的文论、画论都把握住，而且加以发挥，放出光彩，形成南朝的相当健全的文艺观。这和当时社会动荡，政治混乱，统于一尊的儒家思想失去控制，释、道、玄深深地渗入上层建筑，思想解放，是分不开的吧！

五代北宋间绘画审美范畴

气韵兼力　粗卤求笔

僻涩求才　狂怪求理

　　北宋刘道醇写过两部著作：《五代名画补遗》和《圣朝名画评》，提出了"识画之诀"在于懂得"六要"和"六长"的涵义。"六要"包括"一、气韵兼力，二、格致俱老，三、变异合理，四、彩绘有泽，五、去来自然，六、师学舍短"。"六长"包括"一、粗卤求笔，二、僻涩求才，三、细巧求力，四、狂怪求理，五、无墨求染，六、平画求长"。"六要"综述绘画创作的基本要求，"六长"列举流派、名家的特长，凡是欣赏绘画作品须懂得这些道理与特征，才能具有完整的审美准则，所以又称"识画之诀"。这两部著作给艺术批评或绘画美学增添血肉，免于空洞、抽象，厥功甚伟。过去我国画论史上大都侧重探讨刘氏的"六要"如何源于谢赫的"六法"，并和荆浩的"六要"（"气、韵、思、景、笔、墨"）相比较，而对于他结合画迹、画论作具体分析，从而举出"六长"，似乎未予足够的重视。就北宋而言，除了郭熙所代表的现实主义以及苏轼、黄庭坚、米芾所提倡的文人画论外，刘道醇的绘画理论与美学，究竟占

有怎样的地位？今天还有何现实意义？是很值得分析、研究的。我在这篇文章里，想先就"六要"之首的"气韵兼力"和"六长"之首的"粗卤求笔"，谈点个人粗俗看法。

一

　　刘氏在《圣朝名画评·山水林木门第二》中讲到范宽，"居山林间，常危坐终日，纵目四顾，以求其趣"，"以发思虑"。其创作特征在于"对景造意，不取繁饰"，故能"写山真骨"，而有"刚古之势"，"自成一家"。刘氏还论及范宽的同乡黄怀玉："学范中正[1]（宽）画山水"，有"秋山图八幅，意思孤特，得其岩峤之骨"，并且"势多刚峭"。范宽面对大自然，能取"景"中之"趣"，以助长画"思"、画"意"，特别喜欢探索那作为艺术形象核心的山之"真骨"，认为这是北方自然美最为本质的东西，并表现在"力"与"势"中。他具有对自然美的深刻感情，既创立与自然契合的精神、意境，也懂得必须用浑厚的笔力传写"刚古之势"。因此，范宽的山水画既有"思虑"，也有真"趣"。用今天的话说，艺术家打通了接物—构景—表意这一整个过程，其中包括二者的统一：作品既有气韵，笔力也足以达之，刘道醇称为"气韵兼力"。所以，近来论者认为他的"气韵兼力"概括了谢赫"六法"的首二法："气韵，生动是也"和"骨法，用笔是也"[2]，这是不错的。但还须进一步看到刘氏下一转语：就骨法、用笔而论，更应归结到笔"力"上去。至于黄怀玉，则爱描绘秋山木落，崛崎"孤特"，"势多刚峭"，他的自然审美观和范宽相同，因而"有范生之风"，以致收藏家把他误作范宽，而"有误蓄者"了。当然，他不单凭气韵，而是做到"气韵兼力"，锻炼出如范宽那样的笔力。黄

1 "中正"，据于安澜编《画品丛书》，第 134 页，上海人民美术出版社，1982 年。
2 据钱钟书《管锥篇》第 4 册第 1353 页关于"六法"全文的标点。

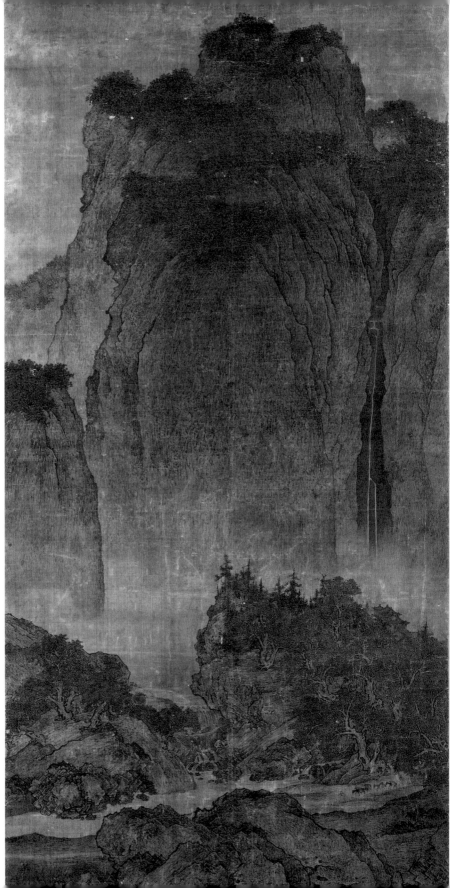

范宽　溪山行旅图

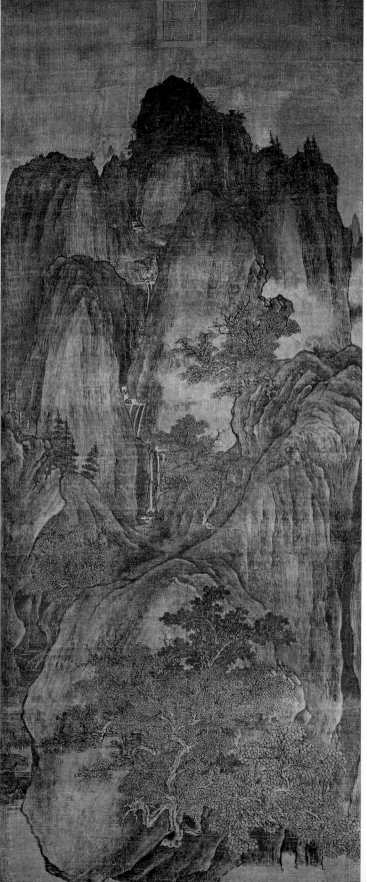

（传）关仝　秋山晚翠图

怀玉的作品早已失传，范宽的作品今天还能见到《溪山行旅图》[1]气势雄伟，笔力刚古，我们可从中领会画家的精神、意境，窥见画中之"我"，足为刘氏评品的佐证。

《圣朝名画评·山水林木第二》更标出："山水天下之胜，于绘事中尤可尚也。"在艺术题材中，大自然的雄伟瑰岸最能吸引画家，扣其心弦，这种魅力有其非他题材所能冀及。因此，刘氏盛赞陈用志"亦攻山水[2]，画祥源观东壁，磊落峭拔，布千里之景"，"笔虽放旷，得自然之意"。也就是说，尽管大自然雄伟多姿，画家却能撷其精英而"丘壑内营"[3]，于是用笔随着山势的峭拔而趋于奔放，撇开琐细，抓住几大开阖，运斤如风，写出大貌。可见画家既须心感于物，还得奋笔急追，方能心物交融，因此就必然走上"气韵兼力"的道路。翻转来说，倘若陈用志对景接物，却毫无"意蕴"[4]，那么又何来"气韵"！如果"腕不受心"[5]，用笔"板""结"[6]，怎样可以"兼力"？再看山水画大家李成，刘氏说他能"宗师造化，自创景物"，所以一经"命笔，惟意所到"，从而"扫千里于咫尺，写万趣于指下"。换句话说：以心御物，惟意所之，故有"气韵"，千里之美，出于指下，还赖笔力。所以李成之作，也表现了"气韵兼力"。

刘道醇以"气韵兼力"为创作的根本，把它列于"六要"之首，而"力"的表现又在于"笔"，故又提出"粗卤求笔"乃"六长"之冠。这里，不妨再读他对关仝的赞美："卓尔峭拔者"，"一笔而成"。关仝画中巍峰、穷谷之胜，实际并非出于"一笔"，而是因为创作精神十分饱满，落笔之际，必舍谨细而取豪放，敢于而且能够疏阔地、简率地去写山川的大貌、对象的本质，笔笔都体现心物交融的境界，纵然千百万过，却犹如"一笔"，于是虽觉"粗卤"而识者不以为病了。我们这样理解，也

1 现在台湾。另有《雪景寒林》，工整有余，"粗卤"不足，是否真迹，还值得研究。

2 《圣朝名画评·畜兽门第三》："陈用志亦善画蕃马。"

3 董其昌语。

4 歌德语。

5 石涛语。

6 韩拙《山水纯全集》："用笔有三病，一曰板……三曰结。"

许不失刘氏的本意吧!

刘氏还从画山转到画水,指出曹仁希"凡为惊涛怒浪,万流曲折,乃至轻波细溜","一笔而成"。水的动态千变万化,"一笔"如何描写尽致呢?刘氏是说:画家掌握了水流与动势的基本规律,心中已经有水,画笔便得动势,笔的运转也饱含力量,于是仁希画水才"敏而不失其真"。不妨说:正是心力主宰笔力,因而心手相应,使意、笔统一,方有统摄万笔的"一笔"。所谓"一笔而成",是强调撇开细节,去抓生命整体,以最高速度追求艺术真实,而"粗卤求笔"正是为了达到这一目的所采取的表现方式。

在刘氏之前,关于画家之"笔",代有论说,或求其赅备而无脱略,如六朝南齐谢赫《古画品录》称顾恺之"格体精微,笔无妄下",或强调笔生"壮美",如六朝陈时姚最《续画品》批评谢赫"笔路纤弱,不副壮雅之怀",姚最所见高于谢赫,因为着重笔力。到了初唐,李嗣真《续画品录》虽剽窃前人之说,但指出郑法轮之所以"精密有余,高奇未足",乃是因为"属意温雅,用笔调润",这几句话,可作姚最"尚力"的补充。换而言之,情感奔放,运笔往往刚劲,而刚劲端赖笔力。进入晚唐,张彦远力主意、笔统一,提出"意存笔先,画尽意在"两句名言,对于"力"的作用也开始留意[1]。直到北宋刘道醇方始断言画中意境的表现和象物写心的完成,都和笔力分不开,而力之所在,何患"粗卤",从而把"壮美"列入美感的领域。尤其可贵的是刘氏在"粗卤求笔"之后更提出"细巧求力"和"狂怪求理",涉及"优美"和"美、丑"等问题,相当全面地看到绘画的审美准则。

《圣朝名画评·人物门第一》谈到侯翌"学吴生(道子)释道画",而"墨路谨细,笔力刚健,富于气焰"。这使我们想到张彦远所曾指出,吴生用笔"离披点画,时见缺落","笔虽不周而意周",显得"力健有余",并称之为"疏体",那么,相形之下,侯翌的笔踪、墨路显然是舍"疏体"而取"密体"[2]。然而,刘氏却比张彦远作了更多解释:或"粗"或"细",

1 见下引"力健有余"。
2 张彦远以顾恺之、陆探微代表"密体"。

或"疏"或"密"，都须用笔有力，否则"疏"将沦为"浮""佻"，"密"亦不免"滞""弱"了。

以上都是古人论古人之画，然而对今天的国画创作来说，仍有一定现实意义。就个人不成熟的体会，大致有三点。

（一）今天的国画首先还须讲"气韵"，画家吸取对象的生命，充实意蕴，丰富笔墨，而笔力也好，功力也好，都是状物、写心的主要手段，未可掉以轻心。

（二）无论是画"大写意"而"粗卤"得很，或画"工笔"而十分"细巧"，都要谋求画须有"笔"，笔须有"力"。

（三）倘若画而无"境"、无"笔"，"笔"复无"力"，再加上以粗为"野"，以细为"纤"，那么必将有损于国画审美的优良传统吧！

二

接着谈谈"六长"之二"僻涩求才"、之四"狂怪求理"。

首先，解释"僻""涩"二词以及它们合用的涵义。《论语·先进》："师也僻"的"僻"，有偏而不正的意思。[1]《庄子·知北游》："天知予僻陋慢诡，故弃予而死，已矣。"是说偏执鄙陋，而又自满。此外，"僻"较多地指冷僻的、不常见的事物。"涩"，有关于味觉的，如"苦涩""酸涩"，杜甫《病橘》："惜哉结实小，酸涩如棠梨。"指味不甘滑。"涩"，也有关于触觉的，如不光滑，《尔雅·释草》中"薮"或"蒿"之一种，宋·邢昺《疏》：其"叶似艾叶，上有白毛粗涩"，指的就是今天常说的"白蒿"，摸上去很涩手。此外，还有综合视觉与触觉的，常指道路的阻塞，如西晋潘尼（正叔）《迎大驾》诗："世故尚未夷，崤函方嶮涩"；河

1 师姓颛孙，字子张，孔丘弟子。马骕《绎史》卷二十五《孟子注》说子张"为人踷踔谲诡"。"踷踔"，跛行貌，引申为迟滞，喻其性格；"谲诡"，怪异或变化多端，指其思想言论。

南洛宁有崤山，人们到此，无论眺望或步行，都有崄阻之感，所以"崄涩"也作"险涩"。以上是从感觉与物质方面来说，"涩"有不甜、不滑、不平以及阻塞、艰险等意思。

但"涩"也指意识、精神方面，如《宋书·刘义宣传》："生而舌短，涩于言论。"唐李肇《国史补》："元和以后，为文章则学奇诡于韩愈，学苦涩于樊宗师。"即言语不能通畅或文风不求通畅，前者属于无意识的，后者是有意识的。联系到文体，则有故为艰涩，以变异求新，如唐徐彦章之文，当时称为"徐涩体"。

推而至于书法艺术，有和"疾"相对待的"涩"，清刘熙载《艺概·书概》所论甚精：

> 古人论用笔，不外"疾""涩"二字。涩非迟也，疾非速也。以迟速为疾涩而能疾涩者，无之。

> 用笔者皆习闻涩笔之说，然每不知如何得涩……而自涩矣。涩法与战掣同一机窍，第战掣有形，强效转至成病，不若涩之隐以神运耳。

刘氏还把"涩"落实到运笔，显得愈加具体："逆入、涩行、紧收，是行（运）笔要法。"换而言之，书法贵在得"势"，"势"建立在运笔过程中内在的"物拒"与"力争"[1]之间的矛盾，而"涩"意味着矛盾的统一，这样才能"力"中见"势"，方始不佻、不薄、不浮，而沉酣浑厚，十分耐看了。

以上分别解释"僻""涩"的若干涵义，现在可进而探讨绘画艺术中的"僻涩"。画家在创作道路上，敢于打破陈规，大胆创造，探求新

1 "物拒""力争"即前引《艺概·书概》之省略处："用笔者皆习闻涩笔之说，然每不知如何得涩，惟笔方欲行，如有物以拒之，竭力而与之争，斯不期涩而自涩矣。"——编者注

奇诡异，不怕有所偏执，不睬保守派的批评；丢开老路，铤而走险；宁取冷僻，不同流俗，这些都可称为僻涩。在艺术风格和技法上，也必然地大胆创造，舍甜软平易，而取生涩艰险；不仅跳出前人窠臼，而且自造困难，再加以克服，逆中取胜、拙中见巧，但又绝不轻率、油滑，如此等等。因此，"僻""涩"的统一，便是立意、创境之新和运笔、造形之险相结合，从而使绘画艺术产生了奇、正相须，美好、丑怪互抱的美感与艺术美。倘若这样分析无甚大错，那么不妨说刘道醇以其敏锐深刻的审美鉴赏能力，发现了五代至北宋有不少画家正在创造新内容与新形式，标志着绘画艺术的一场革命，并且具有真实的本领来达到目的，所以不愧为"僻涩求才"了。

下面谈谈刘道醇在他的两部绘画史中，举出哪些画家、哪些画迹作为"僻涩求才"的例证。[1]

五代南唐人物画家陆晃"性疏逸，不修人事，好交尚气，每沉湎于酒，亦善丹雘[2]，多画村野人物。凡酒兴情逸，遇笔挥洒，出于临时，略不预构，故妍丑互出，或在绝格，或入末品"。陆晃的性格和生活决定了画笔的豪狂、纵逸与迅疾，种种诡异的形象，顷刻而成。他的作品早佚，但是当时前蜀贯休的佛教人物画，现在还存摹本，大都抛弃常形、常理，而运用距离、歪曲、变形、夸张等艺术手法，成为"绝"格，也就是全以"僻涩"取胜。我们不妨通过贯休来想象陆晃的风格。北宋辛文房《唐才子传》和黄休复《益州名画录》都提到贯休，刘氏的《五代名画补遗》可能成书晚于黄氏，所以未载，这里就引用辛、黄氏的介绍。贯休姓姜，早年出家，能诗，擅草书兼绘画，荆州成中令问休书法，休怒曰："此事须登坛可授，安得草草而言！"中令生气，把他调往黔中，休因作《病鹤诗》以见志：

见说气清邪不入，不知尔病自何来？

1 限于篇幅，举例不够全面。

2 善用青、朱二色。《书·梓材》："惟其涂丹雘。"《疏》："雘是彩色之名，有青色者，有朱色者。"

休后入蜀，以诗投孟知祥（知祥后来立为后蜀主）云：

> 一饼一钵垂垂老，万水千山特特来。

因此别号"特特来和尚"。前蜀主王建游龙华寺，召休参加，令诵近诗，当时诸王贵戚都在，休意存箴戒，因读《公子行》云：

> 锦衣鲜华手擎鹘，闲行气貌多陵忽。
>
> 稼穑艰难总不知，五帝三皇是何物？

　　王建听后忍住了。前蜀主王衍待他很好，赐紫衣，号禅月大师。辛文房称赞贯休"一条直气，海内无双"，"天赋敏速之才，笔吐猛锐之气"，"果僧中之一豪也"。休多画罗汉[1]，其衣折用唐代阎立本的铁丝描，而面像则力求怪异古野："庞眉""深目""朵颐""大鼻""巨额""槁项"，以及三毛全无，似嗔实嘻等等！姿势也不平常，或倚怪石，或坐山水间，体态大都别扭得很，但和石头的锋芒棱角却又协调；完全打破传统佛教人物画恬静安祥的境界，而险怪、诡异使"见者莫不骇瞩"。有人问他为什么把罗汉画成这副模样，他回答："休自梦中所睹。"其实是故为"僻涩"，拉大艺术和现实的形象距离，从多样歪曲中谋求创造或新的审美准则。苏轼"自海南归，过清远峡宝林寺"，写了《敬赞禅月所画十八大阿罗汉》，探索了"僻涩""奇倔"所含的禅门奥秘，例如：

> 佛子三毛，发眉与须。既去其二，一则有余。
>
> 因以示众，物无两遂。既得无生，则无生死。
>
> 面门月满，瞳子电烂。示和猛容，作威喜观。
>
> 龙象之姿，鱼鸟所惊。以是幻身，为护法城？

1 徐邦达《中国绘画史图录》上卷，第82—86页，选载五幅。

（传）贯休　十六罗汉图（选二）

捧经持珠，杖则倚肩。植杖而起，经珠乃闲。

不行不立，不坐不卧。问师此时，经杖何在？

右手持杖，左手拊右。为手持杖？为杖持手？

宴坐石上，安以杖为。无用之用，世人莫知。[1]

我们读了东坡的赞语，觉得贯休之画虽然"僻涩"，却耐人深思。

由五代到北宋初年，这种出奇制胜的艺术风格继续发展，有的成为讽刺艺术，不妨说是我国漫画的滥觞，其代表作家是石恪，刘道醇《圣朝名画评》的人物门与鬼神门所记较详。石恪：

> 成都郫人，性轻率，尤好凌轹[2]人。常为嘲谑之句，略协声韵，与俳优不异。有《杂言》，为世所行。……多为古僻人物，诡形殊状，以蔑辱豪右，西州[3]人患之。尝画五丁[4]开山及巨灵擘太华[5]图，其气韵刚峭，当时称之。

刘氏评曰："石恪笔法颇劲，长于诡怪。"这位画家正是不畏豪强，才敢创造诡异歪曲的艺术形象来嘲笑他们，他那刚劲的笔墨等于进攻武器，使他们敢怒而不敢言。但是，另一方面，当他描写造福人类的诸神，他的劲笔转而赞美神力的巨大，做到了泾渭分明，一庄一谐，不同对待。此外，黄休复《益州名画录》也提到，石恪"虽豪贵相请，少有不足[6]，图

1 见《东坡续集》卷十。
2 压倒。
3 成都一带。
4 传说是战国时勇士。
5 以神话为题材，描绘河神劈开华山。三国吴薛综所作汉张衡《西京赋·注》有这样一段："巨灵，河神也。……一山当河，水过之而曲行，河之神以手劈其上，足蹑离其下，中分为二，以通河流。"
6 可能指礼遇或酬谢。

石恪　二祖调心图

画之中必有讥讽焉"。宋李廌《德隅斋画品》还作了补充："恪性不羁，滑
稽玩世……所以作形相，或丑怪奇倔以示变。"李氏书中还提到他画"水
府官吏"，则作"系鱼蟹于腰"，玩笑开得不小；画"玉皇像[1]，不敢深戏，
然犹不免悬蟹，欲调后人之一笑也"，试想玉皇大帝腰间也挂着螃蟹，
该是何等"僻涩"呵！

　　除石恪外，北宋高益和李雄也作形象诡怪的讽刺性人物画。《圣朝

————————————
1 道教称天帝为玉皇大帝、玉帝、玉皇。

名画评》讲到高益画锺馗，有人给他指出锺馗武举不第，胸中未平，而高益描写"鬼神用力，此伤和重"，显得性格过于温良，不足以降伏魔鬼。高益接受批评，"睨目奋笔，画一异状者，举石狻猊[1]以击厉鬼[2]，……观者惊其劲捷，握手滴汗"。画家本人既须对鬼魔抱敌对态度，更须设想新颖，特别是奋笔横扫，方能写出锺馗胸中块磊和用石狮击鬼的"神力"。像高益这样的艺术构思和惊人的笔率[3]，在今天的锺馗画面上诚属罕见，这一点也足以说明"僻涩求才"并非轻而易举之事了。刘道醇还评高益的艺术风格："色轻而墨重，变通应手，不拘一态。"意思是继承唐代吴道子"力健有余""轻拂丹青"的画风，而有所发展。至于李雄，《圣朝名画评》称其"略有文艺，不喜从俗"，这和石恪相仿佛。他好画巨幅鬼神，宋太宗曾命他画纨扇，他说："不精于此。"如果叫他画鬼神，那么"虽三五十尺，亦能为之"。太宗大怒，"索剑欲诛之，雄亦无屈意，俄得释去"。他目无豪强，而且连皇帝也不在眼里，则又胜过石恪了。他从此"遁还乡曲"，曾"画本郡龙兴寺壁，为三鬼，其一鬼执巨蟒呼喊，有忿怒之势，观者往往惊畏"。正因为他顶得住"帝王之威"，才能创造画面的恐怖感，后者不是吓唬观众，而是反抗皇帝。可以说李雄化愤懑为艺术，其表现与风格也就舍中和平正而取艰险僻涩了。李雄之迹也已失传，但我们不妨参考现存的传为吴道子《送子天王图》卷中的二鬼[4]，这二鬼伸出舌头，迎面而来，一鬼左手提蟒，蟒翻身向鬼吐出一条细舌，另一鬼用右手紧握蛇的上半身，把它拉得长长的，而蛇的下半身已缠住鬼的右腿。画家成功地赞美这二鬼制胜毒兽而显出一番力量。像这样的艺术处理，有助于我们想象龙兴寺壁上那个执蟒怒号之鬼吧。

接着回到人物画科，北宋以后（亦即刘道醇二书所未及收），"僻涩"的风格继续发展，面貌各别，都值得介绍。南宋梁楷不愿当画院待诏，"赐金带，楷不受，挂于院内。嗜酒自乐，号曰'梁风子'。……传于世

1 石狮子。
2 为非作歹的小鬼。
3 运笔的速度。
4 徐邦达《中国绘画史图录》上卷，第28页。

(传)吴道子　送子天王图(局部)　　　　　　　　梁楷　泼墨仙人图

者皆草草"[1]。所谓"草草"，包括摈除轮廓，专事泼墨的没骨法，通过浓、淡、空白之间的配合，以显出衣褶，如传世的《泼墨仙人图》[2]，是技法的一大革新；至于造形，更多歪曲：仙人的额部特高，几乎占了整个面孔，而目、鼻、口却缩成一团；胸腹袒露而肥大，双乳下垂，压在巨腹上，虽极诡异之能，但看来十分生动，堪称"僻涩"的另一典型。

1 夏文彦《图绘宝鉴》。
2 徐邦达《中国绘画史图录》上卷，第252页。

陈洪绶　羲之笼鹅图　　　　金农　芭蕉佛像图　　　任伯年　凭栏赏荷图

明清两代，陆续出现这种风格，以下列诸家最有特色。陈洪绶的人物打破躯体比例，或头大身小，或身大头小，面貌大肆歪曲，不作常形，衣服宽大，可数倍于身体，衣纹并不切合人体结构与轮廓，而是十分自由地夸大起伏、重叠之势。任颐（伯年）继之，衣纹学陈，但面容刻画兼用西法。金农画《芭蕉佛像》[1]，自题"己身要常保坚固""头卢变相"等语，前者表现在以粗放浑厚的画石笔法来处理衣纹，后者则具有秃顶、苍髯、浓眉、大眼等特征。如果把金农此图和赵孟頫的《红衣罗汉》[2] 相比较，更可看出"奇""正"的悬殊。赵图不过是如实地描摹他当时在京师所见印度和尚的样子[3]，而衣纹则专学唐阎立本平匀敛约的线条，山石的皴法也一味严谨，丝毫不敢放纵，赵氏的跋语还自称"粗有古意"，也就是死守前人窠臼。一句话，在"古意"的指挥下，哪里会作半点奇癖想？因而赵氏之旧、金氏之新，判若泾渭。金农还临南宋马和之《秋林共话》[4]，作一人背手步入林中，只见半个头部，和之原作未必如此，这又可能出于刹那间的"奇"想。

至于从"僻涩求才"所派生出来的讽刺题材，在明、清两代继续发展，其创作动机仍然是对社会丑恶的不满和批判。例如明代佛教仪式之一的水陆诸会，张挂大量"水陆画"，其中有《顾典婢奴，弃离妻子图》，描写富人买卖奴婢，穷人妻离子散[5]。清代罗聘《鬼趣图》，"以鬼喻人"，揭露社会的卑鄙肮脏一面。苏六朋的《吸毒图》，指出穷人吸鸦片，丧失劳动力，弄到家无柴米，妻儿挨饿，还题上四句："苦口难开，追悔莫及，稚子啼饥，室人饮泣。"[6]

此外，龙水一科从北宋开始发展，其成功之作也和"僻涩求才"很有关系，而吴怀乃杰出的代表。《圣朝名画评》说他画龙水，"其最佳处，

1 《艺苑掇英》第八期，第 2 页。

2 徐邦达《中国绘画史图录》上卷，第 327 页。

3 赵图跋语，见《艺苑掇英》第三期，第 27 页："余仕京师久，颇尝与天竺僧游，故于罗汉像，自谓有误。"

4 《艺苑掇英》第八期，第 3 页。

5 王伯敏《中国绘画史》，第 528 页。

6 王伯敏《中国绘画史》，第 637 页。

赵孟頫　红衣罗汉图

金农　人物山水图册之秋林共话

据孤岛，凭老木，伏平碛[1]，拿怒浪，呼云自蔽，有夭矫[2]欲飞之势"。刘氏这里以生动的笔墨，赞美画家运思的深刻：把龙放置在四顾茫茫的荒岛上，和浪涛展开搏斗。我们今天虽见不到吴怀的真迹，却从刘氏笔下想象这条龙以老木、平碛为防御，身躯有了凭附，便可自由动作，但它还嫌不够，先得"呼云自蔽"，然后四爪猛张，抵挡浪潮，气力如此充沛，所以浑身肌肉都在跳动，几乎要飞去了。吴怀抓住了矛盾斗争中艰险奇崛的境界，进行艺术构思，描绘出龙、水交战的骇人场景，不失为"僻涩求才"的另一典型。至于现存南宋陈容（所翁）的《墨龙图》轴，作者自题是描绘龙的生活顺利、"骑元气游太空"的景象，见不到和大自然矛盾斗争的运动，因此风格趋于平易，而非"僻涩求才"了。

关于花卉画科，在由工笔而意笔的过程中，意笔发展并持续到一阶段，单是挥洒自如又嫌不足了，而须以奇僻艰涩取胜。这一风格的花卉画出现较晚，扬州八怪实开其端。例如李鱓宁取高其佩的放纵，不学蒋廷锡的院体；但另一方面，亦即基本的一面，则以丹青宣泄胸中的怪怪奇奇、不同流俗，他所用"画平肝气"[3]一印尤有深意：必待写出奇僻这一个性特征，方始气舒肝平了。又如虚谷的花卉"落笔冷隽，蹊径别开"[4]，吴昌硕题其《佛手图》"十指参成香色味，一拳打破去来今"，可以说是象征地而又概括地指出这位和尚画家的艺术道路和特殊风格：既是色、香、味等客观存在，而加以把握，又从古代、近代、当代直至未来的重重窠臼中挤出一条窄缝，找到了自我创造的路子，因而取得"僻涩求才"的新成就。

最后，谈谈"六长"之四——"狂怪求理"。个人的粗浅体会是，"狂""怪"联用，但"狂"为主导，而且大都关系到画家的气质、性格。《论语·子路》："狂者进取。"朱熹注云："狂者，志极高而行不掩。"可作刘氏所谓"狂怪"的参考。"狂怪求理"和"僻涩求才"虽属两种审美

1 碛磄，石貌。
2 屈伸自如。
3 "画平肝气"非李鱓印，而是扬州八怪之李方膺所用印。——编者注
4 杨东山《海上墨林》。

骑元氣游太空

普顧施收成功

扶河漢髑華嵩

所菊作

陈容　墨龙图

190

李鱓　荷花图　　　　　　　　　　　　　虚谷　梅鹤图

法则和艺术风格，却殊途同归，都谋取创新。不妨打个比方：犹如行路，可以不走康庄大道，单捡险狭小径，也可以纵情飞奔，却不逾正轨。换而言之，第二长以善于寻幽觅奇而见才能，第四长是任情之所之，却仍合理，都能最终到达目的地。因此，第四长也钻研现实，体会自然法则而另有所获，同样不是主观臆造的产物。

　　刘道醇《圣朝名画评》举了以下几位画家，一定程度上足以说明第四长的涵义。张昉"性刚洁，不喜附人"，在玉清昭应宫的三清殿画《天女奏乐像》，"昉不假朽画，奋笔立就，皆丈余高"。同行嫉妒他，向

（传）许道宁　乔木图

上面说他的坏话:"不能慎重,用意多速,出于矜衒,恐有效尤者。"张昉因此"遭诘问",一怒之下"不加彩绘而去,论者惜之"。龙章"画虎兔","诏入图画院,非其好也。常游食于京师,……药人杨氏锁活虎于肆,章熟视之,命笔成于一挥,识者惊赏之"。许道宁"学李成画山水林木,……而又命意狂逸,自成一家,颇有气焰,所得李成之气者也"。

以上诸家,由于性格狂放,常以气胜,所以能创意(立意)于顷刻,不暇苦思冥索,艺术处理相应地十分敏捷,过程很短,也就是刘氏所谓"命意狂逸","用意多速","命笔成于一挥";其作品最见真实感情,不仅没有背离,而且完全符合艺术表现的原则——画中有我,因此刘氏称之为"狂怪求理"了。

三

我国绘画历史悠久,流派众多,有不少的创作经验和审美准则,不为时代所限,而传诸后世,继续发展,产生新的影响,汇成了一部内容十分丰富的绘画美学史。但其中也有的在这漫长岁月中得不到足够的重视与恰当的评价,甚至被遗忘了,这是很可惜的,而刘道醇的若干论点也不例外。例如明代著名的画史、画论专家詹景凤的《画旨》[1]评论谢赫《古画品录》、姚最《续画品录》之后,提到刘道醇,认为"又其次则刘道醇《画评》亦自创体,虽见解不出谢、姚,庶几亦成一书"。事实上似乎并非如此。谢赫虽有"一点一拂,动笔皆奇"(陆绥),"出入穷奇,纵横逸笔"(毛惠远),"意思横逸,动笔新奇,师心独见,鄙于综采"(张则),姚最有"虽质沿古意,而久变今情"(序),"未穷生动之致,……不副壮雅之怀"(谢赫),"太自矜持,番成嬴钝"等,但只抓住奇、逸、变的一面,而不像刘道醇这样注意到怪而有理、僻而有才,"此"中有

1 詹景凤《詹氏性理小辨》卷六十,《诸子》六,《人品辨赏志》统八。

"彼"，大大增强审美批评的辩证统一的全面观察。今天我们对于扬州八怪的艺术风格特感兴趣，但有时单单欣赏他们的奇僻狂怪，忽视了他们更有一套御"奇"制"怪"的本领，以别于伧俗、魔道，这就流为片面了。因此，刘道醇的绘画审美范畴是很值得研究的，本文则写得不深不透，不过是抛砖引玉罢了。

宋元以来文人画的审美范畴和艺术风格[1]

　　中国历代绘画艺术都具一定的审美意识，而历代有成就的画家在作品中表现他的这种意识时，也有规律可寻。那就是：力求意与法、内容与形式的统一，物与我、景与情的交融；通过笔墨的运用，融合作品的意境与形象；终于产生艺术美。这艺术美包蕴着画家个性和技法特征，并赋予作品以艺术风格，至于和个性紧密联系的情思、意境，则含有一定的社会的、阶级的内容。因此艺术风格可以多种多样，不仅因时、因人而异，同一画家也可有所不同，而从创作和欣赏双方来说，艺术风格都属于审美范畴。我们观看历代佳作，进行审美判断，以获取审美享受，就必须深入到每位画家的审美意识及其活动，特别是如何掌握意和法的辩证关系，怎样以意使法，如何法为意用，以及每位画家所特有的"法"或笔墨与造形手法上的个性特征，等等，方能具体领会、欣赏每一佳作有血有肉的艺术风格。因为艺术风格自来就是富于艺术家的个性、个人特色，反映他的精神世界的，所以我们常说"文如其人"，或"诚于

1 本文在 1983 年出版的《中国画论研究》（北京大学出版社）中名为《文人画艺术风格初探》，1986 年《伍蠡甫艺术美学文集》（复旦大学出版社）中增加、修改了一些内容，更名为《宋元以来文人画的审美范畴和艺术风格》。本书以 1986 年版本为准。——编者注

中而形于外"。

法国自然科学家布封（1707—1788）的一句名言"风格即人"，黑格尔曾引用并加以发挥："法国人有一句名言：风格就是人本身，风格在这里一般指的是个别艺术家在表现方式和笔调曲折等方面完全见出他的人格的一些特点。""风格就是服从所用材料的各种条件的一种表现方式，而且它还要适应一定艺术种类的要求和从主题概念生出的规律。"[1]这里包括着画家针对一定的主题，从意境出发，运用一定的材料、工具，在以意使法的法则下，进行创作，并表现出个人的艺术特征。如果说得简明浅近一些，那么不妨引用德国画家马克斯·里伯尔曼（Max Liebermann，1847—1935）的一段话："首先是对自然有所感受，引起想象，提供了一位艺术家的条件，其次是把这感受、想象艺术形象化，形成了他的艺术风格。"[2]话虽不多，但在涵义上，和我们所说的意、法关系还是相通的。

至于中国历代绘画佳作，一般观众由于并不从事创作，对画中的笔墨技法、形象结构等缺乏实践经验和了解，不大容易抓住法为意用乃艺术风格的这个关键，结果在审美判断上不免遇到困难。西方唯美派的艺术批评诚然是形式主义的，但是强调欣赏的过程，并且认为它无异乎再创作[3]，这种看法对探讨国画风格也还有一定参考价值。但是我们更须追溯到画家的主观世界，相当具体地把握他对自然美和艺术美的识别，尤其是对前者如何加以改造、升华，而完成后者，只有这样我们才能言之有物，不作泛泛之谈。中国历代绘画各有其审美观点，从而创造出丰富多彩的艺术风格，本文想就士大夫或文人的绘画所比较多见的审美观点和艺术风格，以及画家如何具体地表现它们、鉴赏家如何评价它们等问题，试作初步探讨，同时就不同的风格之间以及若干风格之间的联系等，来分别阐说审美意识既有个性差异，也有共同标准。

1 黑格尔《美学》，朱光潜译，第 1 卷，第 362 页。

2 P.桑涅（Peter Thoene）《现代德国艺术》（*Modern German Art*）引，《企鹅丛书》，1938，伦敦版。

3 参看拙文《艺术形式美与西方唯美派批评》。

文人画指的是官僚士大夫的画,以别于皇家画院的学正、艺学、祇候、待诏以及民间画工的画。北宋欧阳修主张画须写出"萧条澹泊"之"意"与"闲和严静"之"趣"。苏轼赞赏"士人画",认为王维和吴道子"皆神妙",却"又于维也无间然",因为后者诗画兼工。米芾自称:"不使一笔入吴生(道子)。"邓椿说:"其为人也多文,虽有不晓画者,寡矣。"元代"吴兴八俊"之二——赵孟頫和钱选标举"士气"和"古意",并把士大夫中间不师古人而从事旁门外道的绘画,贬为"隶家画"[1]。明代董其昌鼓吹"文人之画自王右丞始",如此等等都涉及文人画的美学与风格,贯串着一部中国画史,并形成主流,以致有人把文人画等同于中国画,主张丢开文人画,中国画就不存在了。因此文人画的审美范畴与艺术风格乃是中国画学研究的重要课题。

文人画家不同于画院画师或民间画工,都是读书人,能写文章,能做诗,兼通书法,有的还爱好哲学,所以文论、诗论、书论以及儒、道、释三家思想被融会到文人画的理论中,指导着文人画创作。士大夫们的学问和修养更规定了他们的绘画须表现他们所认为美的意境与趣味,以"神似"取代"形似",以抒情寄兴取代描摹物象,于是画中有诗的境界,画中有我的生命脉搏,画中有我的精神面貌、个性特征,乃是绘画艺术的最高造诣,同时产生了文人画所特有的若干不同的、有时互相联系的艺术风格。另一方面,既是文人也就难免有文人的习气或酸气,在文人画中通过不同渠道表现出来。或者写意沦为任意,胸无成竹,胡乱涂抹,野气十足,竟如江湖卖艺;或者以怪诞骇俗、险恶惊人,来博取虚名;或者目空一切,故弄玄虚,自以为不随流俗。曾有人伪造文人画家米芾的《云山图》,并写上一段米题:

世人知余喜画,竟欲得之,鲜有晓余所以为画者,非具顶门上慧眼者,不足以识,不可以古今画家者流画求之。[2]

1 参见拙文《赵孟頫》第二部分。
2 卞永誉《式古堂画汇考》卷十三,《米海岳云山图并题卷》。

像这类的空空洞洞、难以捉摸的议论，乃文人画题辞所常见，不限于米芾，确实令人生厌。或者自誉清贫，而又满口牢骚，也大可不必，例如王冕自题《梅图》：

> "饭牛翁"即"煮石道者"、闲散大夫新除也。山农近日号"老村"，南园种菜时称呼"元章"字、"冕"名、"王"姓。今年老，异于上年，须发皆白，脚病行不得，不会奔走，不能谄佞，不会诡诈，不能干禄仕，终日忍饿过，画梅、作诗、读书、写字，遣兴而已。喝曰："既无知己，何必多言？呵呵！"[1]

到了郑燮，这类的话就更多了。或者取斋名、起别号，愈多愈好，又如倪瓒就将近二十个：沧浪漫士、朱阳馆主、萧闲仙卿、曲全叟、净名庵主、幻霞子、迂翁、云林子、云林生、老瓒、倪清閟、倪幻霞、如幻居士、玄映、净名居士、奚玄朗等。最近看到报载某处美术创作座谈记录，有人反对画上署名、盖章，并主张有名、有章的画一律不看，这也未免过左，但是名号多到如此地步，确实太无聊了。

大致说来，文人画审美范畴与艺术风格有"简""雅""拙""淡""偶然""纵恣""奇倔"等，以及与之相联系的"古朴""虚浑""僻涩"等，而在分别论说之前，有几点应予明确。

首先，我国历代绘画的风格都各自具有强烈的作者个性特征，而且贵在创新，突破藩篱窠臼，故能传诸后代，有较久的生命。《易·系辞》说："变则通，通则久。"《文心雕龙·通变第二十九》说："文辞气力，通变则久。""变则可（堪）久，通则不乏。""通变"见于文章的内涵，也关系文章的风格，而画学也不例外。石涛的《苦瓜和尚画语录》强调：

> 古之须眉，不能生在我之面目；古之肺腑，不能安入我之腹肠。我自发我之肺腑，揭我之须眉，纵有时触着某家，是某家就

1 卞永誉《式古堂画汇考》卷十九，王冕一。

我也，非我故为某家也。[1]

正是指出画家的意境新，风格就不得不新。

其次，风格和意境、意境的表达、表达的技法分不开，同时又反映意与法之间的主从关系。若反其道而行之，即为法而法，而非以意使法，那就只能是玩弄技法，流为形式主义，也就无风格可言。《文心雕龙·声律第三十三》："器写人声，声非学器。"虽然论文，却也可向画中为法而法之徒敲响惊钟。相应地，郭熙也提醒画家们："一种使笔，不可反为笔使；一种用墨，不可反为墨用。笔与墨，人之浅近事，二物且不知所以操纵，又焉得成绝妙也。"[2]画家不能本于意境来运用笔墨，反而为笔墨所驱使，这样的笔墨实际上切断了它和画家的情思、意境之间的紧密联系，表现不出画家的个性特征，因而也就无助于审美观与风格的建立。

第三，"风格即人"的"人"，就各个历史时期人物评价的标准来说，未必都是指正面的，未必都具有高尚的品德，画史上就有过不少例子。例如赵孟頫为宋宗室，宋亡仕元；董其昌纵子行凶，迫害农民，但他们的画仍各有风格。又如书法史上则有蔡京，结交童贯，做了四回宰相，称为"六贼之首"；王铎当过贰臣，而他们的书法都不恶。这里涉及审美标准中善、美一致与否的问题，值得进一步研究。推而广之，历代文人画的精神面貌和情思、意境，如用我们今天的标准来衡量，也无非是封建地主阶级的一套，和赵、董比较，有时候不过是程度之差，十步、百步之别[3]，如果因此而否定他们的艺术风格，进而否定他们的作品，那么中国绘画史势将留下许多空白，而某些各不相同的艺术风格也就不值得去介绍和评价了。元好问曾有一首论诗绝句：

> 心画心声总失真，文章宁复见为人。
>
> 高情千古《闲居赋》，争信安仁拜路尘。

1 《变化章第三》。

2 郭熙《林泉高致》。

3 真的不想做官，或对农民有好感的，为数也许不多。

聽穎師琴歌

別浦雲歸桂花渚　昔
國絃中雙鳳語　芙蓉
葉落秋鸞離越王嶺
起遊天姥暗佩清臣敢
鼓水玉渡海蛾眉牽白鹿
誰看挾劍赴長橋誰
看浸髮題春竹　芙蓉前
主當吾門荒宮真相眉
稜尊古琴本軫長八尺
峭陽老樹孤桐孫滕
館聞絃鸞病客藥囊
暫別龍醫喜客請歌

王铎　李贺诗帖（局部）

京頓首再拜晚別伏惟
鈞候動止萬福父達
壩宇伏深傾馳
芝光在望
造請未遑政引企情不勝
省臆謹啟詞候
萬靜不宣　京頓首再拜
宫使觀文名坐

蔡京　宫使帖

200

意思是晋潘岳（安仁）作《闲居赋》以鸣清高，但却向权贵贾谧百般谄媚，时常等待贾谧出门，望尘下拜。我们回转来看看文人士大夫的一些绘画艺术风格，也都带着"清高绝俗""一尘不染"的味儿，而他们之中也不乏潘岳之流，今天看来固然应加批判，但是艺术风格却不因人而废，文人的画风也还是可以纳入审美范畴而进行研究的啊！

简

　　文人画的尚简风格，比较突出，但它并非孤立的现象，而是主要反映儒家和道家的思想，并受文论的影响。儒家把礼和乐当作辅助政教的艺术。《论语·八佾》："礼，与其奢也，宁俭。"礼必须要而不繁，简单易行，方能产生更大的政治作用。"简""约"相互，所以《论语·里仁》："以约失之者，鲜矣。"《荀子·不苟》："（君子）揔天下之要，……操弥约而事弥大。"都是讲为政须简的道理。我国最早的美学著作《礼记·乐记·乐论篇》主张："大乐必易，大礼必简。"据孙希旦所撰《集解》："乐之大者必易，一唱三叹而有遗音，而不在乎幼眇之音也。礼之大者必简，玄酒、腥鱼而有余味[1]，而不在乎仪物之繁也。"力求简易，正是为了发挥审美教育的政治效果。老子《道德经》第二十二章更指出"少则得，多则惑"，宣扬"以圣人抱一为天下式"，说明了少取或可多得，贪多反而受惑的处世原则。

　　同时，简约的概念也进入生活实践，并反映在文论中。东汉王充《论衡·艺增》[2]反对经学的夸张，指出"世俗所患"在于"言事增其实"，"辞出溢其真"，也就是文章风格须简要朴素。晋陆机《文赋》："夸目者尚奢，惬心者贵当"，力主去浮艳而归贴切。"要辞达而理举，故无取乎

1　此处"余味"疑误，据孙氏《礼记集解》（咸丰庚申瑞安孙氏盘古草堂本）
　　当为"遗味"。——编者注
2　"艺"，指《六经》；"增"，指夸张。

冗长"，说清道理，何须洋洋万言。陆云《与兄平原书》[1]也强调"文实无贵于为多"，"文章实自不当多"。梁时刘勰《文心雕龙·物色第四十六》称赞《诗》三百篇"以少总多，情貌无遗"。南宋姜夔更发挥《乐记·乐论篇》的所谓"余味"："若句中无余字，篇中无长语，非善之善者也。"[2] 他补充以上诸说，认为文章长些倒也无妨，贵在有味可寻。

总之，我国古代关于礼、乐、诗、文的尚简观点，旨在善于观察、识别、抽取并概括对象的实质。影响所及，绘画的表现形式和风格，也讲求要而不繁、切中肯綮，树立了减削迹象以增强意境表达的审美准则。也就是说，风格素朴简约，而作品自多生意。至于思想理论上对文人画尚简风格产生很大影响的，也许可以回溯到唐代南宋禅学所谓"诵经三千部，曹溪一句亡"，"自得曹溪法，诸经更不看"。[3] 绘画虽然不能效法禅宗那样不立文字，因而废除形象，但是要求笔墨量从简，更好地集中力量，方能突出意境，寄寓深遥。

就山水画而论，画家为了摄取自然的精英，集中表现自己的感受，须以洗练的方式，单刀直入，虽笔墨寥寥，却能一以当十，这样才更有助于借物写心、以景抒情。但这风格并非一蹴而就，因为中国山水画史表明由简而繁，复由繁而简的过程，画家首先要求"应目"，对自然有所感受，至于"会心"或画中见我，亦即这后半过程，须逐渐趋于成熟[4]。因此北宋董源、巨然、范宽之作，以及现存的荆浩、关仝、李成的山水摹本，或咫尺重(chóng)深而笔墨谨密，或实处求工而形势迫塞，并不要求以少胜多，集中表现画家的感受、情思、意境。前文提到的南宋马远，始将结构简化为"一角"，所谓"一角"虽略含贬义，但简约的风格终于形成，为山水画开创新貌。但是简中而能见我，则还有待于元人。

1 陆机曾官平原内史，又称陆平原。

2 《白石道人诗说》。

3 参见钱钟书《旧文四篇》，第11页，上海古籍出版社，1979。曹溪水，源出广东曲江（韶州），南方禅宗六祖慧能（638—713）居此，柳宗元有《曹溪第六祖赐谥碑文》。

4 "应目会心"，见宗炳《画山水序》。

<div align="right">范宽　雪景寒林图</div>

　　如果说，从文人为尚意观点出发，认为简约更能体现物我为一的审美原则，因而给元代山水画风以较高地位，那么也还是持之有故、言之成理的。另一方面，倘若我们回溯北宋时关于山水画家的评价，更可看出尚简之风，从南宋到元之前这一段时期里已经萌芽。

　　郭若虚《图画见闻志》说，山水画家许道宁"老年唯以笔画简快为己任，故峰峦峭拔，林木劲硬，别成一家体。故张文懿（士逊）赠诗云：'李成谢世范宽死，惟有长安许道宁。'"。郭氏将"简""快"并列，这一点值得注意。讲到画家的真迹，李成的早佚，范宽尚存《溪山行旅图》

和摹本《雪景寒林图》，许道宁则有《渔父图》卷[1]，范氏无处不谨密，自然难为许氏之爽朗轻松，其关键就在运笔还未能简而且快。《宣和画谱》卷十八"葛守昌"条，强调"形似少精，则失之整齐；笔墨太简，则失之阔略。精而造疏，简而意足，唯得于笔墨之外者知之"，末了一段留在下文"淡"的部分中再谈；但《宣和画谱》拈出的"疏""简""意足"，却耐人深思，因为点明了一条创作规律：去粗存精，凭借虽少，却更有效地表现画家的精神感受，这样非但无损于意境的抒发，反而使它更集中、更突出了。宋代科学家兼艺术批评家沈括则从反面赞评文艺的简约风格："景意纵全，一读便尽，更无可讽味；此类最易为人激赏。"[2] 用今天的话说，这种激赏含有一定的唯形似论或自然主义因素。

入元以后，倪瓒师法董源，兼学荆浩、关仝，但笔墨渐趋简率，他自称："仆之所谓画者，不过逸笔草草，不求形似，聊以自娱耳。"[3] 又说："余之竹聊以写胸中之逸气耳，岂复较其似与非，叶之繁与疏，枝之斜与直哉。"[4] 我们当然不能忽视他以逸笔所写的逸气，是具有阶级内容的。倪瓒原为无锡的大地主，生活奢侈靡烂，由于元代农民战争以及元朝官吏的征索，他家道中落，终于破产，不得不"屏虑释累，黄冠野服，浮游湖山间"。[5] 我们应从这方面来理解他所谓"逸气"和"逸笔"的精神实质，并在画中以逸笔反映出来。但是，如果就笔墨的繁、简论，不妨把倪瓒和他所师法的荆浩[6] 相比较。现在传为荆浩的《匡庐图》巨幅[7]，"千岩万壑"，确是花了无数笔墨，而倪画大都是疏林坡石，远水遥岭，着笔不多，每于枯涩中见丰润，似疏荡而实遒劲，还是相当耐看，文人评画，称之为"使人意远"。这种艺术风格，乃从千锤百炼中来，非率尔

1 本书《画中诗与艺术想象》一文涉及此卷。可参阅。
2 《梦溪笔谈》卷十四。
3 倪瓒《清閟阁全集》卷十，《答张藻仲书》。
4 倪瓒《清閟阁全集》卷九，《跋（为以中）画竹》。
5 《清閟阁全集》卷十一，拙逸老人周南老撰《元处士云林先生墓志铭》。
6 倪瓒曾自题所作《狮子林图》："予此画真得荆、关遗意，非王蒙辈所能梦见也。"
7 在台湾。

倪瓚　江亭山色图

操觚者所能做到，倘若没有创作经验，不解笔墨甘苦，就很容易把疏淡[1]等同于枯死，从而全盘否定倪瓒的风格了。

此外，倪瓒对后代山水画发展也有贡献，而受其影响并有所创新的，则为原济（石涛）。倪瓒用笔从拗涩中求骨，故沉着而不浮，于动转处见筋，故灵活而不滑，所谓"元四家"中，黄公望、王蒙、吴镇在这方面都不及他。而石涛的风格虽以郁勃、纵恣[2]为一大特色，却是筑基于倪瓒的这种沉着而又空灵之上的。石涛有段题画，可当佐证："倪高士画如浪沙溪石，随转随注，出乎自然，而一段空灵清润之气，冷冷逼人，后世徒摹其枯索寒俭处，此画之所以无远神也。"[3]与此同时，在书法上，石涛也脱胎于倪瓒，这当然比他画中学倪的迹象，容易识别一些。我们知道，中国古代的大画家每不愿明说自己的溯源，石涛也不例外。

我们对倪瓒之"简"讲了不少，但首先提倡这种风格的，却不是倪瓒，而是元代画坛领袖赵孟頫，只不过他的作品更多地表现为秀润之中而能密、厚、深、远。[4]赵孟頫向往古代的素朴风格，称之为"古意"，提出了"古"和"简"的统一。他于大德五年（1301）三月十日自跋画卷：

> 作画贵有古意，若无古意，虽工无益。今人但知用笔纤细，傅色浓艳，便自为（谓）能手，殊不知古意既亏，百病横生，岂可观也？吾所作画，似乎简率，然识者知其近古，故以为佳。[5]

指出纤细、浓艳和简率、素朴风格不同，而以后者为贵，因为琐碎支离，不足以取象、造象，五彩缤纷，未必真能传神，倘若逸笔草草而能达意的话，那么又何须一丝不苟，细入毫发呢？上文所引陈与义诗句"意足不求颜色似"，也正是说的同一个道理。

1 参看本文论"淡"的部分。
2 参看本文论"纵恣"的部分。
3 《大涤子题画诗跋》卷一，《美术丛书》本。
4 这四字，据虞集《道园学古录》卷四十六，《送吴真人序》论画之语。
5 张丑《清河书画舫》波字号。

这里的关键在于画法与书法的相通。文人画家几乎同时都是书家，他为了求简，把全部功力首先放在线条（而非其他的艺术媒介）运用上，而书法正是以线条表现形体和生命的艺术。因此，他便把书中的笔法吸入画中。而赵孟𬱟更是兼擅书画的重要代表，他曾题所画《秀石疏林图》卷：

> 石如飞白木如籀，写竹还应八法通。
> 若也有人能会此，须知书画本来同。[1]

这首诗确是很好的自白。

此外，明董其昌还有一段记载：

> 赵文敏问画道于钱舜举："何以称士气？"钱曰："隶体耳。"画史能辨之，即可无翼而飞，不尔，便落邪道，愈工愈远。[2]

我们不妨把这段话分析一下。篆书包括大篆和小篆，春秋战国间通行于秦国的大篆又称籀书（文），秦灭六国把大篆简化为小篆，也叫秦篆，到了汉、魏，篆书更简化为隶书。隶书包括秦隶、汉隶和分书（八分），因为秦隶接近小篆，汉隶较多波折，分书则波挑披拂，形意翩翩。而东汉时复有飞白体，丝丝露白，如枯笔写成。赵孟𬱟所论画中的笔法，则兼及籀文、飞白和隶体。

若就山水画而言，隶体似乎对笔法的影响更大，这一点可从隶体的运笔来领会。它：

> 由单纯、粗细一样的圆的篆笔，变为有转侧、有顿挫、粗细轻重不一，又方（主）圆（退居于次）兼施的隶笔。……表现出

1 郁逢庆《书画题跋记》，此图见徐邦达编《中国绘画史图录》上卷，第332 页。
2 董其昌《容台集》，《佩文斋书画谱》卷十六引。

赵孟頫　秀石疏林图

赵孟頫　洛神赋（局部）

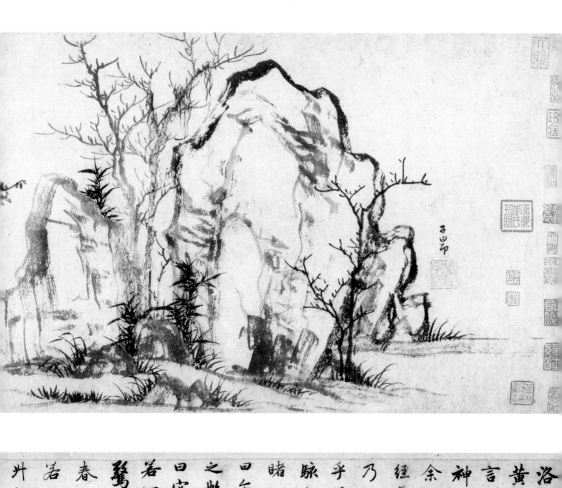

洛神賦 并序

黃初三年余朝京師還濟洛川古人有
言斯水之神名曰宓妃感宋玉對楚王
神女之事遂作斯賦其詞曰

余從京域言歸東藩背伊闕越轘轅
經通谷陵景山日既西傾車殆馬煩爾
乃稅駕乎蘅皋秣駟乎芝田容與
乎楊林流眄乎洛川於是精移神
駭忽焉思散俯則未察仰以殊觀
睹一麗人于巖之畔乃援御者而告之
曰爾有覿於彼者乎彼何人斯若斯
之艷也御者對曰臣聞河洛之神名
曰宓妃則君王之所見無乃是乎其狀
若何臣願聞之余告之曰其形也翩若
驚鴻婉若游龍榮耀秋菊華茂
若松髣髴兮若輕雲之蔽月飄飖兮
若流風之迴雪遠而望之皎若太陽
升朝霞迫而察之灼若芙蕖出淥波

更繁复、更活泼的形式而增加了书法的艺术美。[1]

对于隶笔的这种"转侧""顿挫""粗细轻重不一",画笔都有所借鉴,从而大大增强山水画造形、达意的效果和艺术形式的感染力。隶书和其他书体一样,是一种精炼的艺术形式,以表现形体与生命,所以文人尚简的画风、画笔与隶书的表现形式,一拍即合。这样看来,画笔是否吸取书法(隶法)的用笔,影响着绘画的艺术效果的强弱,而在画家中士大夫又大都工书,所以画笔之有隶体也就犹如作品之有"士气"了[2]。至于以籀笔画竹木,以飞白画石,则是指前者参用圆笔,可增其浑朴,后者枯笔露白,可状其嶙峋(凹凸不平),结果形象生动,所以说"不翼而飞"了。随着竹木和山水愈来愈成为士大夫绘画的主要题材,简约的风格也不断地受到赞美。例如明代文徵明评文同画竹:"与可简易率略,高出尘表,独优于士气。"[3]言外之意是嫌元代李衎、李士行父子画竹拘于形似,未能继承文同写意的、崇简的风格。又如清代王翚学古不化,并且能繁而不能简,工整有余,士气不足,却称许"元人一派简澹荒率,真得象外之趣,无一点尘俗风味,绝非工人所知"[4]。今天看来,王翚无异乎在作自我批评了。

由此可见,简约、简率是文人画中较有代表性的、较能体现"士气"的一种风格,而文人画的其他风格则与之有千丝万缕的关系,下文再分别论说。

1 徐邦达《五体书新论》,见《现代书法论文选》,第 258 页,1980,上海书画出版社。

2 也可从逸家、隶家、士大夫的同一,来理解钱语,见《启功丛稿·戾家考》,中华书局。

3 孔广镛、孔广陶《岳雪楼书画录》。

4 《故宫周刊》第 84 期,《清王翚题恽南田画册》。

雅

在封建制度下，文人、士大夫只须不犯上，不忤物，便可不劳而获，过悠闲安逸的生活。这番功夫，荀卿称之为"伪"或"人为"："凡礼义者，是生于圣人之伪。""故圣人……所以异而过众者，伪也。"[1]其实，"人为"意味着理想的君子，须学会协调"过"与"不及"，而得乎中道。《论语·雍也》早就指出："子曰：'质胜文则野，文胜质则史，文质彬彬，而后君子。'"朱熹注云："野，鄙野。[2]史，掌文书，多闻习事，而诚或不足也。彬彬，……物相杂而适均之貌。"也就是说，老老实实，但又不致粗野，那么就得掺杂一点伪装，才能维持均衡，做到《礼记·中庸》所谓"致中和"，进入和谐境界，走上正路了。

然而长期以来不犯上、不忤物被视作一种修养或美德，受到赞扬。例如《唐书·杜黄裳传》："性雅淡，未始忤物"，照此看来，俨然是说"人为"即"雅"了。因此郑玄《周礼注疏》："雅，正也，言今之正者，以为后世法。""雅正""雅淡"意味着士大夫的政治态度、处世哲学和人生修养；"雅致""雅兴""雅怀"等等，标志着文人生活的特色；而"雅"更成为儒家审美准则之一，只不过"作伪"的因素却被掩盖以至完全"消失"罢了。

再看为政治服务的音乐，则早就规定"雅""郑"之分，将歌词"典雅纯正"、音乐"中正和平"称为"雅乐"，以区别于"淫邪"的"郑声"。接着，在评论文章风貌时，也以"雅"为首。刘勰《文心雕龙·体性第二十七》标举八体，首曰"典雅"，因为它"方轨儒门"；同时指出"（典）雅与（新）奇反"，但对于"奇"并不否定，认为"奇正虽反，必兼解以俱通"。但"雅"与"郑"则不相通，是互相排斥的，所以《定势第三十》说："雅、郑而共篇，则总一之势离。"并且指出："旧练之才，则执正以驭奇；新学之锐，则逐奇而失正。"用今天的话说，"雅"和"郑"是敌

1 《荀子·性恶》。

2 据《四书章句集注》，朱熹原注为："野，野人，言鄙略也。"——编者注

张择端　清明上河图（局部）

对的，"正"和"奇"则是相对的，而且有主从之分，应以"雅"或"正"为主导以御"奇"，只有"旧练之才"方能做到这一步。因此就更须熟悉并掌握"雅""正"的悠久传统，方可谋求新奇，而不至于逐奇失正了。刘勰所说的"雅""正"统一，成为评论文章风格的主要原则。至于文人画论中所谓的"雅"则涉及雅俗有别、雅正与传统、正与奇等的相互关系问题，都属于画家的艺术风格，并反映画家的思想、意境与审美标准。试分别论之。

雅与俗之分，比较突出地表现在绘画题材上。描画现实生活和眼前事物等，首先要求形似，艺术形象同客观事物形象之间几乎没有距离，而作品是否寓有画家的思想感情，则是次要的。这种题材及其描绘方法，对文人画家来说，是不屑为之的，同时艺术批评家也认为俗不可耐，而加以否定。例如宋张择端《清明上河图》描写北宋首都汴河两岸人民生活场景，由于这种写实的风格，作品很有历史参考价值。但明代张丑认为"所画皆舟车城郭、桥梁市廛之景，亦宋之寻常品，无高古气也。"[1]因为张丑说得明白，他编这部《清河书画舫》的宗旨，就是要把历代法书

1 张丑《清河书画舫》莺字号。

212

名画"传诸雅士,不令海岳庵《书画史》独行也"[1]。这里所谓"高古"也就是"高雅"的意思,张择端此图既然不高古、不高雅,势必沦为俗工之事了。文人惯于指摘"俗恶"来反证"雅"的审美标准,不仅张丑如此,宋代朱熹也自诩鉴别高雅,试看他的《题祝生画》:

> 裴侯爱画老成癖,岁晚倦游家四壁。
>
> 随身只有万叠山,秘不示人私自惜。
>
> 俗人教看亦不识,我独摩挲三太息。

换而言之,画中之"雅",只有满腹诗书、文化修养极高的人,方能领会,俗人只能是看而不识。

除题材外,收藏画迹也分雅、俗,例如作品的数量是单一的,还是成对的,也都有讲究。宋代邓椿说:"大抵收藏古画,往往不对,或断缣片纸,皆可珍惜,而又高人达士(按即雅人)耻于对者,十中八九,

1 《清河书画舫·引》。海岳庵为宋代著名书画鉴藏家米芾的庵名。他曾著《米氏书史》《米氏画史》;还在满载书画真迹的"行舸"上挂一牌,牌上写"米家书画船"。张丑的书名仿此。

李公麟　孝经图（局部）

而俗眼遂以不成器目之。"[1] 俗人买画，要配对成双，高人则连断片都不放过。不过还得看内容和笔墨，倘若斤斤于成对或单一，哪怕是在今天，也就够庸俗的了。

鉴赏、收藏也讲究"雅"，这是和创作尚雅紧密配合的。对文人画家来说，则表现为书卷气和笔墨二者的高度统一，而笔墨又须继承一定传统，这也就是文人画风格雅正与传统的问题。我们觉得在这方面，北宋李公麟可称典型代表，倘若从他的学养、画题、笔墨几方面作些分析，是有助于具体理解文人画风格之"雅"或"雅正"的。

李公麟的生平和画风，《宣和画谱》记叙颇详，张丑《题李公麟〈九歌图〉》作了删节和补充[2]，试加整理改写如下。李公麟在汴京和外地做了三十多年的官，但职位不高，止于御史检法朝奉郎，是文臣而兼业余画家的身份。他学识渊博，喜欢收藏并临摹古代书画，所作人物画主要学吴道子（米芾反对李学吴，详见后），书体如晋、宋间人，同时善于识辨钟鼎古器，循名考实，无有差谬。他在汴京时，不游权贵之门，佳时胜日，同二三友好载酒出城去逛名园，坐石临流，修然终日，富贵人求他的画，他不应酬，至于名流胜士，虽然素昧平生，却乘兴落笔，毫无难色。总之，他是一个风流儒雅的画家。

其次，就题材论，他的名作《君臣故实图》《慈孝故实图》歌颂封

1 邓椿《画继·论远》。
2 张丑《清河书画舫》尾字号。

214

建制度下的政治秩序和道德标准，称得起绘画中"方轨儒门"，属于"典雅"一类。因为所画的故事有沛公礼遇郦食其，张释之谏汉文帝，冯婕妤为汉元帝挡熊，王猛对桓温扪虱谈当世事，唐明皇赦回忤旨的杨贵妃等等，其主题思想都可归结为"雅正"，所以元代俞焯题云："此画或以气节，或以任达，或以智略，或以情致，各极其妙。"明代吴宽题云："龙眠此卷，实与史笔相发明，可谓画家之良史，非但工于艺而已，……后之有天下者，宜有鉴于斯。"俞、吴二评都宣扬"雅正"可维系封建秩序，从而全盘肯定此图。以上足以说明李公麟是先从画题来表现风格之"雅"的。

其次，李公麟更在艺术构思和笔墨运用上完成"雅"的风格，后者包括对传统技法的继承。因此，除题材外，笔墨技法上也可以有"雅"的表现。《宣和画谱》说，李公麟画《陶渊明归去来兮图》"不在于田园松菊，乃在于临清流处"；"作《阳关图》，以离别惨恨为人之常情，而设钓者于水滨，忘形块坐，哀乐不关其意"。关于前一幅画题，如果强调渊明急于归去观赏"故园"中"犹存"的"松菊"，未免流为一般的表面现象，公麟则选择了"临清流而赋诗"，以描写主人公罢官归来，正是心无一累，才能咏吟雅怀，从而点出诗人本色。公麟高人一着，就在于捉取最能表达渊明内心世界的场景。关于后一画题，一般是描写行者和送行者双方形象，以表达依依惜别之情，公麟则想象开阔，添上一位襟怀旷达、悠然自得的钓者，这实质上反映了嵇康《声无哀乐论》的思想，以

"高情远趣、率然玄远"[1] 作为画中的最高超境界。《宣和画谱》的这两段话，正是说明公麟运思精微，不同流俗，力求"高雅"。

至于公麟的笔墨，历代的评论都认为形似之外，更能古雅。元汤垕说："李伯时画人物，吴道子后一人而已，犹未免于形似之失，盖其妙处，在于笔法、气韵、神彩，形似未也。"[2] 明张丑记叙公麟的《九歌图》："不止人物擅场，而布景用笔，尤为古雅。"又说他的《五百应真图》："树石奇胜，人物生动，而中间烟云、龙水、殿宇、器具，精细之极，又复古雅。"[3] 具体说来，这"古雅"大致表现在线条和笔致两方面。

中国古代绘画描写人物衣折纹所用的线条，主要可分为：晋代顾恺之的高古游丝描，唐代阎立本的铁线描，唐代吴道子的莼菜条[4]。前二者运笔精谨，用力均匀，线条的宽度一致，行笔的速度也一致；后者笔势豪放，提、按、轻、重，变化多端，因而线条的形状是两头细狭而中间宽阔。就线条所唤起的感觉言，游丝、铁线敛约而偏于静，莼菜开拓而偏于动。照文人画家、评论家的审美标准，后者笔力刻露，少含蓄，带些作家习气、纵横习气，以至霸气。

在文人画论中，米芾首先对吴道子表示异议。他写道，"李公麟病右手三年余始画"，而感到李公麟"尝师吴生（道子），终不能去其气（习气）"，自己因此"取顾（顾恺之）高古（游丝描），不使一笔入吴生"。[5] 米芾不仅自己认为吴不足学，还批评学吴的李公麟，而李公麟完全接受批评。关于这一点邓椿曾有记载："吴笔豪放，不限长壁大轴，出奇无穷。伯时痛自裁损，只于澄心纸上运奇布巧，未见其大手笔，非不能也，盖实矫之，恐其或近众工之事。"同时认为米芾所作"古忠贤像，其木强之气亦不容立伯时下矣"[6]。邓椿把文人画审美标准说得愈加明白了：以含

1 见《晋书·嵇康传》。

2 汤垕《古今画鉴·杂论》。

3 张丑《清河书画舫》尾字号。

4 窦蒙《画录拾遗》：吴道子笔法"早岁精微细润，无异春蚕吐丝，中年……挥霍如莼菜条"。

5 米芾《画史》。

6 邓椿《画继·论远》。

顾恺之　女史箴图（唐摹本，局部）　　　（传）阎立本　历代帝王图（局部）

（传）吴道子　送子天王图（局部）

蓄蕴藉之"雅",反对纵横习气之"俗",所谓"裁损",就是矫吴之"俗",抑制着豪放的笔势,目的是为了免"俗",为了求"雅",结果纵横习气被"木强之气"取而代之。所谓"木强"并非僵死、呆板,而是如张丑所说:"板实中有风韵,沉着内饶姿态。"[1] 用现代语说:似呆实活,质朴,却又带味;它所产生的艺术效果,并非一览便得,而须要"疑而得之"[2],思而得之,这样才耐人寻味。但是,要达到这一步,还须从古代的技法传统中慢慢地走过来,倘若起先没有吴笔的挥霍、豪放,那么"裁损"之后,也许就所余无几了。

在这方面,后来的画论总结出"熟而后生"之"生",也就是过熟则"俗","熟而后生"则"雅"。[3] 我们不妨先回顾号称文人画鼻祖的王维的风格。王维的妙处在于"神峰吐溜,春圃生烟,真若蚕之吐丝,虫之蚀木;……粉缕曲折,毫腻浅深,皆有意致,……精神与墨相和,蒸成至宝",也就是综合细腻、和谐、自然三者而为"雅"。但这里面却存在矛盾,即熟极欲流,足以导致"雅"的对立面——"俗"。到了李公麟,懂得矛盾必须克服,为了防"熟"而在"生"上下功夫。这可以从现存李公麟真迹《六马图》[4] 的山水部分得到印证。图中坡石的运笔,不取流畅而故为粗毛艰涩[5],用笔从逆中得势,落墨则于干枯中带润;坡上树木直立,分枝不求参差有致,但由于垂叶细细点出,复又摇曳生姿,石畔枯枝则盖上几个大浑点。从整体来说,这些部分乍看似乎很不协调,细看则彼此仍有呼应。古代山水画,到了李公麟的时代已有高度发展,董源、巨然,特别是巨然,运笔纯熟,线条灵活、流畅,用墨浓、淡、

1 张丑《题李公麟九歌图》,《清河书画舫》尾字号。

2 借用清代恽格(南田)语。

3 详本文关于"拙"的部分。

4 此《六马图》所指不详,李公麟传世之《五马图》中并未画山水。——编者注

5 "涩"同时也是书法用笔术语,与"滑"相对立。唐韩方明在《授笔要说》中指出:"便则须涩。""便"指行笔自在,因此"涩"并非停滞不前,而是留得住、不浮滑,"浮滑则是为俗也"。可见,李公麟用笔艰涩,正是"雅"而不"俗"。

唐章怀太子李贤墓壁画之　　　　　唐懿德太子李重润墓壁画之　　李公麟　临韦偃《牧放图》
　　观鸟捕蝉　　　　　　　　　　　　纨扇仕女　　　　　　　　　　　　（局部）

干、湿相当和谐，但公麟却有意回避，力图创造出虽雅拙、木强却很质朴的风格特征，好像恢复唐代的壁画中的树石。这里不妨参看出土的唐章怀太子李贤墓壁画中"观鸟捕蝉"或懿德太子李重润墓壁画中"纨扇仕女"等图的树石，便可悟出公麟之"雅"，乃是离开时代步伐，抱着唐代古法不放，而张丑之所以盛赞李画"古雅"，也就不难理解了。因此，可以说文人画的"雅"，意味着与其师今人的精熟，毋宁追古人的生拙。李公麟的古雅风格，固然是从传统中来，不过这个传统却比较古老了些。

　　再次，文人的画风、画论本身也在发展。李公麟提倡古雅于北宋，入元以后还有赵孟頫和他共鸣，认为"作画贵有古意，若无古意，虽工无益，……吾所作画似乎简率，然识者知其近古，故以为佳"[1]。但是到了明代，董其昌便大不以为然，他提出批评："向见伯时《潇湘画》卷[2]，最

1　其实赵孟頫并不完全是"古"而且"拙"。明代鉴赏家詹景凤说得很对："画入松雪，便涉精巧，无唐人浑古意致，此最宜辨也。"见詹景凤《东图玄览》卷一。

2　已佚。日本博文堂曾印行李伯时《潇湘图》卷，乃伪品。

为妙绝，及观董北苑所作[1]，其间山水奇秀，笔趣又复过之，乃知伯时虽名家，所乏苍茫之气耳。"[2] 董其昌本人的画并不见得苍茫，但他的这段画论却相当精辟，指出了裁损豪放则失去苍茫。

然而，我们还须看得远些，作为艺术风格，豪放和苍茫（苍莽）不仅相通，而且与下面提到的奇倔相对待。这里，我们就进入第三问题：从雅正与奇倔的关系来领会以正御奇的风格，亦即"雅"的更高阶段。正和奇是辩证的，相反相成的，书论中首先拈出这个道理。明代项穆《书法雅言·奇正》说："奇即运于正之内，正即列于奇之中，正而无奇，虽庄严沉实，恒朴厚而少文；奇而弗正，虽雄爽飞妍，多谲厉而乏雅。"他认为："逸少一出，揖让礼乐，森严有法，神采攸焕，正奇混成也。"也就是以雅正、素朴为基础而兼有豪放、神奇，则正而不板，奇而不野，深合儒家"中和"之旨。书法所谓正、奇关系，也体现在文人画中，明末清初的石涛颇具正奇混成的风格。他广泛汲取前代传统笔法的精髓，做到功力深稳，归于雅正。但同时又以倪瓒的涩中见骨之笔为基础，再加锤炼和突破，终于解脱出来，化为奇倔以至险峭。他的这一特色，既寓于布局，也见诸笔墨[3]。换而言之，他在正奇关系上掌握得巧妙恰当，便毫无粗野狂怪等习气了。扬州八家继承这种风格，但有时却走向反面，例如黄慎（瘿瓢），并未从传统笔法练出真实淳厚的功夫，而徒慕新奇，就不免因奇失正，妄生圭角，喜以怪诞骇俗，结果剑拔弩张，可谓"大雅云亡"了。

此外，近人王国维关于"古雅"的论点[4]，也很值得研究。他认为美和宏壮乃艺术天才之事，只有第一流的艺术家能为优美，第二流的艺术家能为宏壮，而古雅则属第三流。他显然受了康德的主观唯心主义思想影响，把天才和美、壮看作是先验的、超越现实的。他还本于康德所谓

1 董其昌曾藏董源《潇湘图》卷，现藏故宫博物院。
2 张丑《清河书画舫》尾字号，《题李公麟九歌图》所引。
3 参见本文的"纵恣、奇倔"部分。
4 王国维《古雅之在美学上之位置》，见《海宁王静安先生遗书·静庵文集续编》。

美无关利害之说，指出：

> 天下之物有决非真正之美术品，而又决非利用品者，又其制作之人决非必为天才，而吾人之视之也，若与天才所制作之美术无异者，无以名之，名之曰古雅。[1]

接着，他以清代画家"四王"之一的王翚为例，指出：

> 苟其人格诚高，学问诚博，虽无艺术上之天才者，其制作亦不失为古雅。……今古第三流以下之艺术家，大抵能雅而不能美且壮者，职是故也。……王翚……固无艺术上之天才。但以用力甚深之故，故摹古则优，而自运则劣，则岂不以其舍其所长之古雅，而欲以优美宏壮与人争胜也哉？[2]

王氏之说使我们更能体会"雅"是缺乏豪放、苍茫之气的，李公麟笔下的古雅和他的博学、修养分不开，而董其昌对李画的评语，毕竟是很有见地的。不过，关于王翚的评价，值得商榷，因为王翚虽摹"古"而并不能"雅"，也不见其"宏壮"，只得到一些古画的外貌耳。

最后，从其发展来看，"雅"在敛约、裁损、除霸气的过程中，总或多或少削弱了意境和技法的开创，而陶醉于古拙。然而事实也并非如此简单，我们还须看到另一方面，因为生拙、古拙和士大夫或文人画家的一定境遇、审美感情，结不解之缘，因而又孕育了文人画的另一艺术风格——拙。

1 《海宁王静安先生遗书·静庵文集续编》，第 23—25 页。
2 《海宁王静安先生遗书·静庵文集续编》，第 26 页。

拙

文人画家看来，生拙、古拙意味着不逞才、不使气，它贵在敛约，而敛约比较纵恣，更合乎儒家"中和"之道。由宋而元，大致如此，明末、清初，纵恣方始逐渐和生拙并驾齐驱，石涛可作代表，上文已约略提到。但是古代艺术由于实践和经验的不足，其风格生拙是出于无意，因而是真实的，而文人画的生拙则出于有意，亦即荀卿所谓"人为"或"伪"，这一点，首须辨明。我们不妨看看原始艺术由于条件限制而形成的稚拙的风格，例如恩斯特·格罗塞（Ernst Grosse，1862—1927）所指出：

> 描写的题材相当单纯，即使最好的作品，其构图、布局，也欠完整。但其艺术形象却成功地反映生命的真实，而文明发达的民族，经过细心推敲的艺术造形，在后一方面反而有所不及。原始艺术的主要特征，就在于生命真实和形式粗率合而为一。[1]

原始艺术凭借很少的媒介，运用媒介的技法也还不够成熟，但以全副精力去认识自然、钻研现实，造形达意，这种十分诚挚的创作意图，通过简单粗略的图像，却表现了相当生动的稚拙美。我国新石器时代的彩陶上所画人体舞蹈、鱼纹、犬纹、羊纹等，便具有这种风格。降而至于魏晋山水画，也还没有完全克服生拙，所以"群峰之势，若钿饰犀栉，或水不容泛，或人大于山，率皆附以树石，……列植之状，则若伸臂布指"[2]。但是这和彩陶图纹一样，都非有意为之。至于文人画的生拙则有所不同，是从敛约之为雅或中和之为美的审美观点出发，故为生拙，力图裁损精力，消除霸气，却忽视了古人的生拙是由于认识现实和反映现实之间的差距，乃历史条件所限制。不仅如此，文人画家还脱离内容，

1 格罗塞《艺术的起源》，蔡慕晖译本，第197页，商务印书馆；这里对译文略有修改。
2 张彦远《历代名画记·论山水树石》。

把生拙看作纯属笔墨技法、艺术形式美之事，而不懂得古画的生拙，乃源于认识和表现之间的矛盾。至于后来所谓"熟而后生"的"生"，基本上也还是多就技法形式而言的。

我国画论和书论关系密切，但书论先于画论崇尚生拙的风格。宋黄庭坚说："凡书要拙多于巧，近世少年作字，如新妇梳妆，百种点缀，终无烈妇态也。"[1]不过他本人的书法却体势尚偏、尚侧，行笔颤抖，不免造作，故为姿态，倒似乎巧多于拙了。苏轼说："笔势峥嵘，文采绚烂，渐老渐熟，乃造平淡，实非平淡，绚烂之极也。"此语既论文，也可论书，但他的出发点和黄氏不同，不以生拙表示倔强，而是赞美伴随老熟而来的、自然而然的疏放或生拙。可以说，黄说近于有意之拙，苏说近于无意之拙。以上是从艺术形式来论说书法之拙。

此外，"拙"还同道德观念相联系，主要是关系到改朝换代中文人士大夫的气节问题。明代书家傅山（青主）主张："宁拙毋巧，宁丑毋媚，宁支离毋轻滑，宁真率无安排。"他说这是自己学书时，从书家的品德上体会出来的。"弱冠学晋、唐人楷法，皆不能肖，及得松雪[2]、香山墨迹，爱其圆转流丽，稍临之，则遂乱真矣。已而乃愧之，曰：'是如学正人君子者，每觉其觚棱难近；降与匪人游，不觉其日亲者。'"[3]傅山的观点比黄庭坚、苏轼更深一层，不以"艺"而以"人"，来评价与巧媚迥异的生拙，在审美认识中接触到美、善一致的问题，并冲淡了形式主义色彩。

关于论画尚拙，不妨也从黄庭坚开始。他写道："余初未尝识画，然参禅而知无功之功，学道而知至道不烦，于是观图画悉知其巧、拙、工、俗，造微入妙。然此岂可为单见寡闻者道哉？"[4]这和他论书一样，主张无意地、自然而然地于"拙"中见出画的奥妙，反映了当时以道家为主导的文艺思想，讲求天真稚拙之美。明代顾凝远《画引》则愈加鲜明地站在士大夫立场来阐明生拙："生则无莽气，故文，所谓文人之笔也；拙则

1 《山谷文集》。
2 赵孟頫，宋宗室，入元出仕。
3 全祖望《鲒埼亭集·阳曲傅先生事略》。
4 《山谷题跋》卷三，《题李公佑画》。"工"指精微，不是指"匠气"。

无作气，故雅，所谓雅人深致也。"反映了文人画的审美思想以及美和丑的区别：一方面生拙同文雅相一致，另方面生拙同匠气相对立。他还结合元代绘画，从画家人品来阐明拙以及巧与拙的区别。"元人用笔生，用意拙，有深义焉。善藏其器，惟恐以画名，不免于当世。"意思是元代画家不投时好，故为生拙，免得画名大了，要出来做官。他特别提到赵孟頫："惟松雪翁衮然冠冕，任意辉煌，与唐宋名家争雄，不复有所顾虑耳，然则其仕也，未免为绝艺所累。"[1] 顾氏之论则是糅合儒、道，特别是道家以拙保身的处世哲学，正如老子所说："祸莫大于不知足。咎莫大于欲得。故知足之足，常足矣。"[2] 知道满足的这种满足，才是永久的满足。作为画家，也应该有这样的修养。可以说，顾凝远和傅青主分别从因巧而失拙的观点，来评价赵孟頫的绘画和书法，都是主张"拙"乃道德品质在艺术风格上的反映，而且这"拙"是有意为之的。不过顾氏所说，未免笼统一些，我们不妨结合元代画史作具体分析。

元代画家除了赵孟頫，未必都是不阿权贵，绝意仕途。例如黄公望和倪瓒，其画笔虽兼有生拙的风格，却也未能免"俗"。黄公望和元朝有名的贪官张闾（亦作章闾、张驴）来往，张闾倒台，他被牵连入狱；倪瓒的应酬性诗文，也证明他和元朝的总管、秘监、府判、同知、县尹等各级官吏都有往还。[3] 由此可知，风格生拙，有时固然可以说明画家的政治立场，但也反映士大夫的传统思想：不及总比过甚更接近儒家中和之道。

此外，顾氏《画引》还有些话值得研究：

> 惟吉人静女仿书童稚，聊自抒其天趣，辄恐人见而称说是非，虽一一未肖，实有名流所不能者——生也，拙也。彼云"生拙"与"入门"更是不同，盖画之元气，苞孕未泄，可称混沌初分，第一粉本也。

1 顾凝远《画引》。

2 《道德经》第四十六章。

3 陈高华编著《元代画家史料》，上海人民美术出版社，1980，第二十九章、第三十九章。

　　　　既工矣，不可复拙。惟不欲求工，而自出新意，则虽拙亦工，
　　虽工亦拙也。

　　由拙而工，原是学画、作画的一般规律。入门时的生拙和儿童画一样，都是无意的。入门之后，笔法成熟，舍工而拙或寓拙于工，则是有意的：既不鄙弃儿童画的天真烂漫，又能在生拙中表出自己的新意，有此新意，则虽拙亦工、虽工亦拙，二者趋于统一了。因此，画家必须掌握前人传统技法，进行改造，化为己有，方能于"拙"中见出雅正而新奇，否则画家之拙将等同于儿童画家之拙了。这里不禁联想到法国野兽派代表马蒂斯（1869—1954）的一段话。曾经有人指摘他画得像似五岁的孩子，他回答说："这正是我在努力去做的事，我要夺回非常年青时特有的想象力，对一切事物都感到新鲜。"然而马蒂斯毕竟不是儿童画家，乃工而后拙，拙而后新。他和顾氏的论点可以相互辉映。

　　下面试从若干古代作品中举出生拙风格的具体表现。元代钱选的《羲之观鹅图》[1]，坡石用大青绿，轮廓用细线条，石面的凹凸处也用细线条，行笔像似稚弱，而实遒劲、有节奏感，并不使人觉得浮、滑、飘、脱。这显然是学唐人笔法和笔力，而酌加裁损。坡石设色只一遍，不层层渍染，看上去笔、墨、色三者的运用若不经意，似有未尽之处，却又显得一片空灵，引人入胜。如果把此图和宋摹唐人画本《明皇幸蜀图》[2]相对照，不难发现：后者一味求工，线条过于凝重，并兼用墨染和设色来突出明暗，使人感到刻露而少内蕴；前者以拙为工，耐人寻味，倘若也可称为"单线平涂的话"，那么它是以"清""空"取胜的，而顾凝远所谓的"新意"，也许就在此了。

　　其次，可以看看石涛《黄山八胜图册》中的《汤池》和《山溪道

————————

1　见美国加利福尼亚大学艺术史教授 J. 凯希尔《中国绘画》，第 102 页，
　　1977 年，日内瓦司卡拉公司版。（即高居翰 [James Cahill]《中国绘画》
　　[Chinese Painting: A Pictorial History]。——编者注）
2　现在台北故宫博物院。

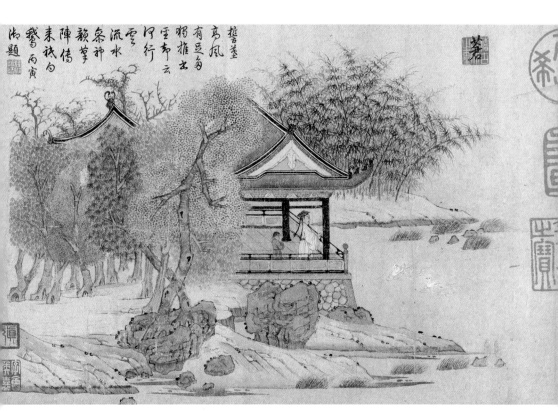

钱选　羲之观鹅图

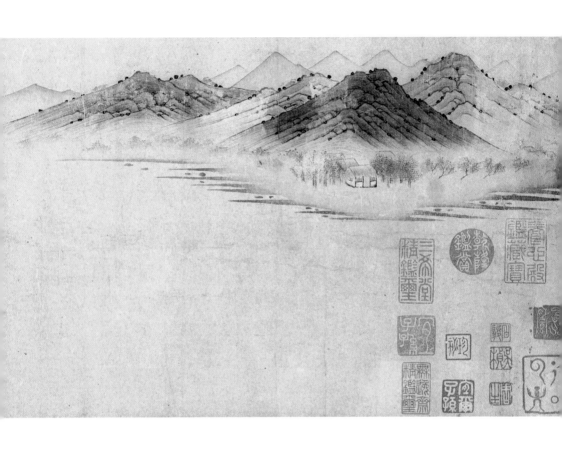

上》[1]。前图左半幅枯树右倚，树身顽梗，分枝笨拙，树下几叠瀑布，波纹分布均匀，看去颇嫌生硬；右半幅汤池中浴者三人，半身裸露，振臂欢呼，形态极为生动、轻松。观者不难领会左半之生拙衬托出右半之灵活，这样的气氛对比，增加了全图生动之势，可以说是出于作者的"新意"的。后图写一老人（石涛自己）站在小山顶上，横杖遥望隔溪那堆乱石，大大小小，配合得相当生硬，行笔也松松散散；老人身后两峰对峙，中间飞瀑直下，笔墨复又非常紧凑；合而观之，则有苍茫无限之感，但是关键却系于那堆乱石的用笔。如此构思和技法运用，确也寓有"新意"。

再次，可看弘仁（渐江上人）的山水画，他的那管笔好像总是放不大开，如同初学似的，只是规行距步，拘谨、僵硬，但却能把大片大块的峰峦崖石组织起来，既参差突兀，又显得嶙峋岩峣，极有气势。比起清初王鉴和清末戴熙，以饱满圆润之笔，把自然结构一一描画得天衣无缝，渐江要高明得多了。可以说渐江之"新"在于笔拙取势。

又如扬州八家之一的金农，五十岁后开始作画，可称中国的亨利·卢梭（Henri Rousseau, 1844—1910）[2]。笔行纸上，如婴儿学步，歪歪斜斜，很不稳健，造形生硬，时常疏漏，而多歪曲，却能出新意。例如《荷塘新凉》斗方[3]，画一年轻人右脚踏着小圆凳，左脚荡空，右臂凭栏，左手持蒲扇（半露），在欣赏一池秋色。人物姿势挺蹩扭，衣纹的线条很笨拙；荷叶、莲花俱为没骨，以杂色染出，形似多失，屋檐、窗格、栏杆，亦行笔草草，好像随时都会倒塌。作者非不能画，而是力图打破完美、工整、紧凑、细润的造形传统，从毫不经意、无所着力中，追求美感，反映一定的情思、意境，也就是画上自题的末句："曾那人同坐，纤手削莲蓬。"作者不忘年少风流韵事，却以稚拙疏略的笔调写之。一般画家处理这种题材，恐怕都要仔细地刻画，方始惬意，而金农却相反，这也可算他的"新意"了。

巧妙、新颖，乍看是和生拙不相侔，但文人画家却力图缀合两者。

1 见日本泉屋博古《中国绘画·书》19-1、19-6，昭和五十六年。
2 法国后期印象派画家，学画较迟，亦以稚拙取胜。
3 现在美国，王季迁先生旧藏。

石涛　黄山八胜图册之汤池

石涛　黄山八胜图册之山溪道上

229

这是生拙风格的一个特点，所以不嫌唠叨，介绍多了一些。

至于甲骨文、青铜器图纹，以及汉画石，都有鸟兽的形象，其洗练而生动，生拙而质朴，是很耐人寻味的，又非文人画家所能及了。

淡

士大夫和他的绘画，时常标榜不囿于物，超越自然，然而事实上，这是不可能的。其人其画都表现为一套十分灵活的、适应自然的方式，并且和士大夫的处世哲学分不开，从而形成画中另一艺术风格——自然而然、毫不着意，平淡、天真，归总起来，就是一个"淡"字。自然而然或"自然"，比"淡"好懂一些，不妨就从"自然"谈起。

庄周宣扬："依乎天理……因其自然。"[1] 司马迁《史记·太史公自序》讲到道家时说："其术以虚无为本，以因循为用，无成势，无常形，故能究万物之情，不为物先，不为物后，故能为万物主。"概括地说，就是听其自然。晋王弼对《道德经》第二十七章，有这么一段注释："顺自然而行，……顺物之性，……因物自然，不设不施。"他注第五十四章时，也标出这个"因"字："因其根而营其末。"[2] 就是说认识并针对事物的本性而有所安排。意思都强调适应自然或现实，以立于不败之地。所谓"因"的作用，吕不韦也看到了："因也者，因敌之险以为己固，因敌之谋以为己事。"[3] "因者无敌。"[4] 而管仲更直截了当："因也者，舍己而以物为法者也。"以上诸说，不外乎在物、我关系上力求我能应物，以与物游，方才活得下去，归根结蒂乃是为"我"。如果联系西方来看，则英国唯物

1 《庄子·养生主》。

2 此处"因"字疑误，据王弼《道德真经注》应为："固其根而后营其末。"——编者注

3 《吕氏春秋·决胜》篇。

4 《吕氏春秋·贵因》篇。

论者弗朗西斯·培根（Francis Bacon，1561—1626）也有类似之说："非服从自然，则不能使令自然。"[1] 也是强调因其固然以取胜。[2] 这种顺适自然，"不设不施"的主张，先后见于我国的文论、诗论、书论和画论，逐渐形成绘画中"淡"的艺术风格。而前三者之"淡"，有助于理解画中之"淡"。

先看看文论。南朝宋时，范晔（398—445）修《后汉书》，因彭城王刘义康阴谋篡政，连累入狱，他的《狱中与诸甥侄书》曾提到："常耻作文士，文患其事尽于形，情急于藻，义牵其旨，韵移其意，虽时有能者，大较多不免此累，政（正）可类工巧图绘，竟无得也。"[3] 著文须在"形""藻""旨""意"上力求天真自然，以免华而不实，如同专尚工巧的绘画。梁刘勰继范氏之后，也强调素朴自然的文风："云霞雕色，有踰画工之妙；草木贲华，无待锦匠之奇；夫岂外饰，盖自然耳。"[4]"若远山之浮烟霭，姿女之靓容华。然烟霭天成，不劳于妆点；容华格定，无待于裁镕。"[5] 总之，文章家不同于画工巧匠，须本乎自然，即使是华彩奇丽也都从自然本质中来。

在诗的方面，唐司空图《二十四诗品》中列"自然"为第十品，称之为"俱道适往，着手成春"。这里，我们如果回顾《论语·子罕》："可与共学，未可与适道。"《庄子·天运》："道可载而与之俱也。"也就不难看出上述文论、诗论之所本。孔子和庄子的政治立场虽然不同，但都讲求适应自然的生活方式或处世哲学。后来朱熹则加以综合，说得愈加清楚了："既与道俱而再适往，自然无所勉强，如画工之笔，极自然之妙，而着手成春矣。"[6] 到了清代，叶燮也还坚持这个标准："盖天地有自然之文

1 《新工具》（Novum Organum）第一卷，第129条。

2 参看钱钟书《管锥篇》第一册，第311—312页。

3 《宋书·列传第二十九》。

4 《文心雕龙·原道第一》。

5 《文心雕龙·隐秀第四十》的缺页，这一部分为明代补抄，虽属伪作，也还值得参考。

6 朱熹《论语集解》。（此处疑误，应自郭绍虞《诗品集解》。——编者注）

章，随我之所触而发宣之，必有克肖其自然者，为至文立极。"[1] 从以上诸说，我们不难明白，文和诗一样，都须力求自然，造作不得。至于书论，更先于画论而崇尚平淡自然。

传为蒙恬[2]的《笔经》，曾讲到秦李斯论用笔之法："先急回，后疾下，如鹰望鹏逝，信之自然，不得重改。"是说行笔须迅速而不及造作，方得自然生动之致。唐孙过庭《书谱》："心不厌精，手不忌（后改'忘'）熟，若运用尽于精熟，规矩闲于胸襟，自然容与徘徊，意先笔后，潇洒流落，翰逸神飞。"则强调思精技熟，心手相应，下笔飞动自然。颜真卿曾问书学于怀素：

> 素曰："吾观夏云多奇峰，辄常师之，其痛快处如飞鸟出林，惊蛇入草；又遇折壁之路，一一自然。"真卿曰："何如屋漏痕？"素起握公手曰："得之矣！"[3]

所谓"折壁之路"和"屋漏痕"，形象地描写行笔自然的状态，虽属"平淡"，却有真趣。苏轼更加以发挥，认为：

> 书初无意于佳乃佳尔，草书虽是积学乃成，然要是出于欲速。古人云："匆匆不及草书。"此语非是。若"匆匆不及"乃是平时亦有意于学，此弊之极。[4]

写草书要如此迅速，几乎无暇着意、笔笔留心，方显得活泼、天真、自然，而迅速的前提，还是平时功力。宋李之仪也说："事忙不及草书，此特一时之语耳；正（书）不暇则行（书），行不暇则草（书），盖理之常也。"他还加以引证："《法帖》二王（王羲之、王献之）部中，多告哀问

1 叶燮《原诗》卷二，《内篇下》。
2 秦始皇的大将，相传造兔毫竹管的笔。
3 陆羽《怀素别传》。
4 《东坡题跋》。

232

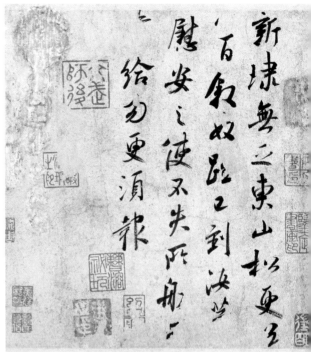

王羲之　平安帖　　　　　　　　　　　　　　王献之　东山松帖

疾、家私往还之书，方其作时，亦可为迫矣，胡不正而反草，何邪？此其据也。"[1] 总之，功夫到家，掌握法度，行笔自然，而无造作，形成了书法的"平淡"风格。

至于绘画，文人主张状物须得其天（天然、本性），画来才生动活泼，而无造作。试以唐代画水名家为例，苏轼赞美孙位，董逌认为孙位不及孙白，我们不妨把两人的论点，加以比较。苏轼说：

> 古今画水，多作平远细皱，其善者不过能为波头起伏，使人至以手扪之，谓为洼隆，以为至妙矣。然其品格特与印板水纸争工拙于毫厘间耳。……处士孙位始出新意，画奔湍巨浪与山石曲折，随物赋形，尽水之变，号称神逸。[2]

1 李之仪《姑溪集》。
2 《东坡集》卷九三，《书蒲永升画后》。

233

赞扬这位画家能假于外物，从水和石的矛盾中写水的动态。董逌则认为：

> 唐人孙位画水，必杂山石为惊涛怒浪，盖失水之本性，而求假于物，以发其湍瀑，是不足于水也。……近世孙白始创意……不假山石为激跃，而自成迅流，不借滩濑为湍溅，而自为冲波，使夫萦纤回直，随流荡漾，自然长文细络，有序不乱，此真水也。[1]

这是主张内自足而不假外物，始能写出水的形态。其实，苏、董二说各有偏执；水既可平流，也可激跃，须看有无山石暗礁。不过比较而言，似乎董逌的审美观更近于道家"不设不施"的"淡"。以上是讲勾取自然形象，可以平淡出之。

此外，人物画中也有平淡自然的风格。苏轼在这方面所见，却又和董逌论画水相同，讲求"内自足"了。他说：

> 传神与相一道，欲得其人之天，法当于众中阴察之。今乃使人具衣冠坐，注视一物，彼方敛容自持，岂复见其天乎？[2]

这个"天"，是指对象的内心世界或"神"的自然流露，不容摆布巧饰，而损其真，以致无"神"可"传"。关于人物画的设色，文人的观点也倾向素淡，反对浓丽。苏轼《跋〈北齐校书图〉》：

> 画有六法，赋彩拂澹其一也，工尤难之。此画本出国手，止用墨笔，盖唐人所谓粉本。而近岁画师，乃为赋彩，使此六君子

1 董逌《广川画跋》卷二，《书孙白画水图》。现存南宋马远《画水》十二段，近于孙白一格，可参看徐邦达编《中国绘画史图录》上卷，第230—232页。
2 《东坡集》卷三八，《传神记》。

者，皆涓然作何郎敷粉面，故不为鲁直所取。[1]

所谓"工尤难之"，是说一般画工不善淡设色；至于面部也敷粉，那就使六位学士都成了何晏，丰仪甚美，却还嫌不足，而终于粉不离手了。上文提到的南宋诗人陈与义的名句"意足不求颜色似"，可谓苏论的遗响。

其实在两宋之前，已有人主张设色须素朴、平淡，例如唐张彦远提出墨可胜色的论点：

> 草木敷荣，不待丹碌之彩；云雪飘飏，不待铅粉而白。山不待空青而翠，凤不待五色而绛，是故运墨而五色具，谓之得意。意在五色，则物象乖矣。[2]

这里，使我们回想到"得意"和"意足"这个大前提或审美根本准则，它支配而又统摄简、雅、生、淡一系列的文人画艺术风格。文人画家为了创造这些风格，大都无须设色而纯以墨笔便可达成借物写心的共同目的。这一点十分重要，标志着中国绘画所独具、世界其他绘画所罕见的风格特征。

下面试以五代、北宋间的董源和巨然为代表，对山水画科的"平淡"风格，作些探索。董源的山水画，"水墨类王维，着色如李思训"[3]，从而风格上有平淡和雄浑之别。关于后者，《宣和画谱》说"下笔雄伟，有崭绝峥嵘之势，重峦绝壁，使人观而壮之"。题为董作的《洞天山堂》、《龙宿郊民》[4]，看上去都近于这一风格。关于前者，北宋米芾《画史》首先指出：

1 按黄庭坚（鲁直）曾题宋兆吉所藏唐阎立本《校书图》："观此画叹赏弥日，……此笔墨之妙，必待精鉴，乃出示之。"并无贬词，可见苏和黄所见，不是一图，而阎图摹本，乃摹者自己加上重色。
2 《历代名画记·论画工用榻写》。
3 郭若虚《图画见闻志》。
4 又名《龙袖骄民》，二图均在台北故宫博物院。

北齐《校书图》平淡天真多，唐无此品，在毕宏[1]上，近世神品，格高无与比也。峰峦出没，云雾显晦，不装巧趣，皆得天真；岚色郁苍，枝干劲挺，咸有生意；溪桥渔浦，洲渚掩映，一片江南也。

首先，根据文人画审美观点，"凶险"和"平淡"是对立的，而董源的平淡胜于毕宏的凶险。其次，所谓"一片江南"的气氛，存世董作《潇湘图》《夏山图》[2]以及《寒林重汀图》[3]，都有所体现。同书又说："余家董源雾景横披，全幅山骨隐显，林梢出没，意趣高古。""董源峰顶不工；绝涧危径，幽壑荒迥，率多真意。"此外，还合论董源和巨然："巨然师董源……岚气清润，布景得天真多。巨然少年时多矾头[4]，老年平淡趣高。"明董其昌也指出巨然的基本风格是"平日淡墨轻烟"[5]。此外，北宋沈括则说董源"尤工秋岚远景，多写江南真山，不为奇峭之笔"[6]。

对于以上几段话，我们可从概括（抽象）的和具体的两方面来领会"平淡""天真"的山水画风格。"有生意""多真""多真意""趣高""格高"等，是概括言之。"岚色郁苍""岚气清润""峰峦出没""林梢出没""山骨隐显""云雾显晦"以及"一片江南"等，则提供具体、生动的艺术形象。同时，也还可从正面和反面来领会"平淡"：从"有生意"到"格高"，都属正面；而"装巧趣""笔势凶险""奇峭之笔""多矾头""峰顶不工"，则反衬"平淡"之可贵。其中第一、第二、第三为概括言之，第四、第五、第六指具体形象。如果把这些特点综合起来，便

1 毕宏为唐天宝中御史，以树石擅名，"树木改步变古，自宏始"。（《历代名画记》）杜甫诗云："天下几人画古松，毕宏已老韦偃少。"米芾记叙："苏舜钦子美家有毕宏一幅山水，奇古，题数行云'笔势凶险'是也。"（《画史》）
2 分别藏于故宫博物院、上海博物馆。
3 在日本。
4 山顶小石。
5 董其昌《容台集》，《题宋释巨然〈山寺图〉》。
6 沈括《梦溪笔谈》。

（传）巨然　万壑松风图　　　　　　　　　　　　　　　　　　董源　寒林重汀图

不难看出"平淡""天真"不在自然景物或自然美本身，而决定于画家对自然美的感受和艺术处理，画中的峻岭奇峰也可具有"平淡"风格，后者并不限于"溪桥、渔浦、洲渚"，即使是"一片江南"之景，也会由于"装巧趣""奇峭之笔""笔势凶险"而失"平淡"。尤其是"平淡"和"天真"相提并论，乃是关键：如果山水画家通过丘壑、结构以创造艺术形象时，善于掌握大自然中物与物、部分与部分之间的微妙关系，因而写出了"出没""显晦""掩映"种种动态，却又处处"不装巧趣"，那才真是表现了"生意""真意"，由此可见必须有"天真"之"趣"，方可称为"趣高""格高"或风格高了。此外，米芾的这些论断，并非臆造，而是赞美山水画发展所带来的一种新风格。

五代、北宋间山水画名家辈出，郭若虚认为主要是李成、关全、范宽"鼎峙百代，标程前古"，李成"气象萧疏、烟林清旷"，关全"石体坚凝、杂木丰茂"，范宽"峰峦浑厚、势状雄强"。关于关、范，还有其他论说，如关全"上突巍峰，下瞰穷谷，卓尔峭拔者同（全）能一笔而成，其秫擢（zhuó，耸起）之状，突如涌出"[1]；范宽"落笔雄伟老硬，真得山骨"[2]。这三人中，以李成的风格较多"淡"的因素，与董源相通，并加以发展，并为元代一部分山水画开辟道路。

与此同时，米芾本人的山水画和他的画论或审美观，则对后来"平淡"风格的形成也起了很大作用。上文提到他为了克服纵横习气，"不使一笔入吴生"，此外他还自称："山水古今相师，少有出尘格，因信笔为之，多以烟云掩映，树木不取工细。……无一笔关全、李成俗气。"[3] 这里，值得注意的是：李成在三家中虽较"平淡"，但米芾仍觉得其"淡墨如梦雾中，石如云动，多巧，少真意"[4]。按照文人的审美标准，"巧"原含贬义，与"淡"相对立，并且近乎"俗"气，而邓椿觉得李成不能脱"俗"，则和米芾的看法相同。总之，董源和米芾都对文人画的"平淡"

1 刘道醇《五代名画补遗》。
2 夏文彦《图绘宝鉴》。
3 引自邓椿《画继》对米芾山水画的记叙，原见米芾《画史》。
4 米芾《画史》。

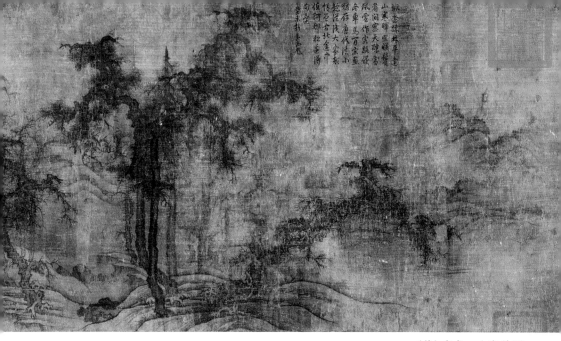

（传）李成　小寒林图

风格产生影响，尤其是米芾的审美标准可归纳为消除着意、刻画、巧饰、斧凿痕、纵横习气等等，所以平淡、简、雅，兼而有之，尽管元明以来文人画家并非个个采用他的技法。

入元以后，山水画中"淡"的风格大为发扬，和简、雅、拙等交织而增强文人画的审美观，影响及于明、清。这里，试以倪瓒、黄公望、吴镇为例，分析"平淡"风格的表现。倪瓒多"画林木平远竹石，殊无市朝尘埃气"[1]。这是他的一般面貌。他"初以董源为师，及乎晚年，愈益精诣，一变古法，以天真幽淡为宗，……若不从北苑（董源）筑基，不容易到耳"[2]，则点出他的"平淡"，源于董源，是从董氏笔法提炼出来。明董其昌认为："云林山水无纵横习气，《内景经》云：'淡然无味，天人粮。'殆于此发窍，此图是已。"[3] 乃借道家语描述倪画风格。倪瓒传世作品较多，可印证以上诸人对他的评论。至于笔墨苍劲而寓平淡之趣，则

1 夏文彦《图绘宝鉴》。

2 金赏《画史会要》。

3 董其昌题倪瓒《双松图》，见明汪珂玉《珊瑚网》。道家的书《黄庭内景经》讲养生修炼之理，认为得道的人生活淡泊。

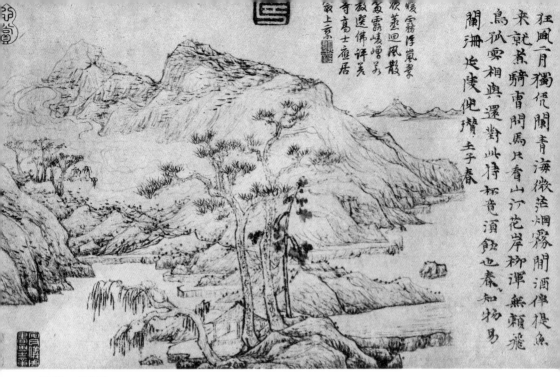

倪瓒　春山图

他的《春山图》或可代表[1]。淡而有力，淡而能厚，合起来方始苍劲见出功力，尤其是山间空勾白云，最为难能。此图的风格，不仅淡、简、雅混为一体，而且还有生拙之趣，在元人山水画中最为突出。我们看了此图，觉得明王世贞评倪之语比较恰当："元镇极简雅，似嫩而苍。宋人易摹，元人难摹。元人犹可学，独元镇不可学也。"[2]

接着谈谈黄公望（大痴道人）。他的艺术风格大致是："设色浅绛者为多，青绿、水墨者少；虽师董源，实出于蓝。"[3]"水墨者皴纹极少，笔意尤为简远。"[4]此外，黄氏的大小浑点，则脱胎米氏父子。总之，黄氏比董源之"淡"愈加"淡"了。试看他的传世名作《富春大岭图》[5]，特别是"大岭"部分，用笔简率，若不经意，而又无皴染，但线条回旋，节

1　现在台北故宫博物院。清安岐《墨缘汇观录》卷四著录，有倪瓒自题七律，
　　其首联为"狂风二月独凭栏，青海微茫烟雾间"。

2　王世贞《艺苑卮言》。

3　夏文彦《图绘宝鉴》。

4　张丑《清河书画舫》绿字号。

5　藏故宫博物院。

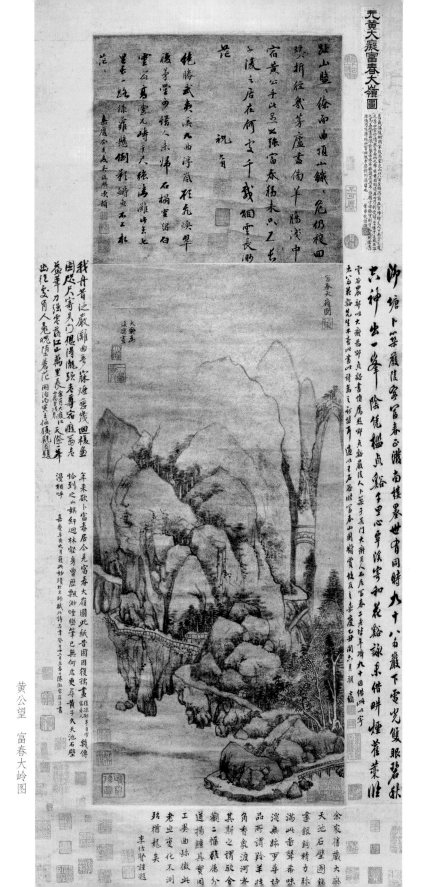

黄公望　富春大岭图

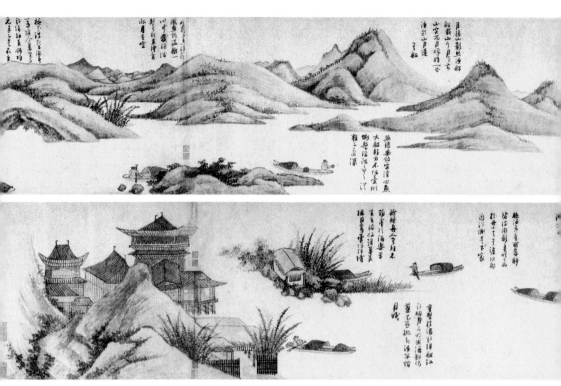

吴镇　渔父图

奏自然，既抒发作者的审美感情，也勾出主峰的体貌气势。图下隔水有清代鉴赏家李佐贤题："此图声希味淡，无迹可寻，《诗品》所谓'羚羊挂角''香象渡河'者，其斯之谓欤。"[1]"声希味淡"，本于《道德经》第四十一章"大音希声"[2]，这里比喻大痴此图清虚幽淡的风格。佛家有"香象之力，持所未胜"，宋沙门道原《传灯录》谓听佛说法，领味有深有浅，"譬如兔、马、象三兽渡河，兔渡而浮，马渡则半，象彻底截流"。是赞大痴功力坚实，如"香象渡河"，而又不事雕凿，无迹可寻，如"羚羊挂角"。这样的评论很中肯綮。

1 李佐贤著《书画鉴影》，于画迹的内容和笔墨技法，所记甚详。"羚羊挂角"，见宋严羽《沧浪诗话》，李氏误为唐司空图《诗品》。
2 参看蒋孔阳《评老子"大音希声"和庄周"致乐无乐"的音乐美学思想》，见《中国古代美学艺术论文集》，上海古籍出版社，1981。

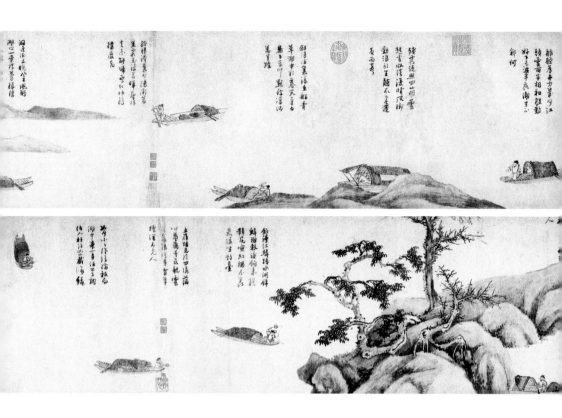

　　至于吴镇（仲圭）也有悠淡的一格，例如《渔父图》卷[1]，布置疏落，洗尽铅华，也大可一观。到了明代，倪元璐（鸿宝）、邵弥（瓜畴）、张风（大风）以及上面提到的弘仁（渐江）等，也大都以平淡见长。明代画论，关于这一风格的评价，有不少警句。例如恽向（道生）说："至平至淡，至无意，而实有所不能不尽者。"[2] 意思是平淡、无意，乃表达方式，并不等于无须把意境充分体现出来；这样就批判了对平淡采取虚无主义观点。李日华（君实）认为"凡状物者"须"得其性"，"性者物自然之天，技艺之熟，照极而自呈，不容措意者也"[3]。他虽未拈出"淡"字，却说明这一风格要求画家在情思和表现上都能任其自然，既不失物、我的本性，又熟练地、毫不经意地见之于形象，结果呈现出浑然天成的艺术

1　商务印书馆曾有影印本。
2　《宝迂斋书画录》引。
3　李日华《六研斋笔记》。

风格。董其昌更结合诗、文、书法来论画中之"淡":"诗文书画,少而工,老而淡,淡胜工,不工亦何能淡。"[1] 也是苏轼的那段文论:"凡文字,少小时须令气象峥嵘,彩色绚烂,渐老渐熟,乃造平淡;其实不是平淡,绚烂之极也。"[2] 苏、董所说,更清除一些误解:平淡可毫不费力,一蹴而就;平淡竟如无本之木、无源之水。此外,董氏还就文人画的发展经讨,突出米芾之"淡"和倪瓒之"淡",认为"元之能者虽多,然禀承宋法,稍加萧散耳",而黄、吴、王(蒙)三家尚不免"纵横习气,独云林古淡天然,米痴(米芾)后一人而已"[3]。意思是在"淡"的风格发展中,倪瓒乃由宋而明的一位关键人物,这一看法是很值得进一步研究的。

综合上述,淡和简、雅、拙之间的关系,还有待深入探讨。假如就无意为工这一点而言,则淡跟拙比较相近,并导致文人山水画的另一艺术风格——偶然。

在结束本节之前,不妨提一下西方的风格论也有类似"自然""平淡"之说。罗马诗人、批评家贺拉斯(前65—前8)的《诗艺》认为诗人应讲"此时此地应说的话"[4] 方显得自然而无造作。贺氏的《诗艺》篇幅很长,全用韵文写,不事雕琢,流畅自然,因此意大利艺术批评家 J. J. 斯凯里杰(1540—1609)则把贺氏这篇长诗称为"若无艺术的艺术"或"至艺无艺"[5]。现代美国文学批评史家 W. K. 温姆色特(William Kurtz Wimsatt,1907—1975)则赞许贺拉斯懂得一条道理:"疏略无意却优美动人,不想方设法,而能使人领悟。"温氏还主张:"偶然凑合,本来就是诗的一种结构,……诗很少被用来发表声明或箴言。"[6] 以上诸论点,都是强调诗须平淡,偶尔得之,也不无参考价值。

1 董其昌《容台集》。
2 苏轼《与赵令畤(德麟)书》。
3 董其昌《画眼》。
4 杨周翰译,贺拉斯《诗艺》第45节,人民文学出版社,1962。此段英译文为 "a place for everything and everything in its place"。
5 此段英译文为 "an art written without art"。
6 与 C. 布鲁克斯(Cleanth Brooks,1906—1994)合著《文学批评简史》(*Literary Criticism: A Short History*),1957,纽约版,第91页。

偶然

文人画有时进入了物我为一、心手相忘之境，似乎毫不经意、偶然得之。这种风格可称为平淡的升华，它和平淡一样，也是文人画的审美标准。关于偶然，我国古代美学曾经涉及。西汉刘安写道："夫宋画吴冶，刻刑镂法，乱修曲出。"[1] 高诱注曰："宋人之画，吴人之冶，刻镂刑法，乱理之文，修饰之巧，曲出于不意也。"意思是春秋战国时期，宋国和吴国的刑法条文，刻在铜器上面，并饰以花纹，图纹和文字双方配合得好，精工之至，却又像出于无意似的。这段话说明我国古代工艺美术已具有"出于不意"的审美效果，同时体现了"偶然"这一审美准则。

等到文人艺术风格的发展由雅而淡，由淡而偶然，对这准则更有不少阐说，并且首先见于书论。陶潜的"云无心而出岫"或江总的"云无情而自合"这类偶然生出、偶然凑合的境界，为书家所向往。苏轼自论书："书初无意于佳，乃佳尔。"《山谷文集》论书云：

> 老夫之书本无法也，但观世界万缘，如蚊蚋聚散，未尝一事横于胸中，故不择笔墨，遇纸则书，纸尽则已，亦不计较工拙与人之品藻讥弹，如木人舞中节拍，人叹其工，舞罢则又萧然矣。

这里关键在于"无意"或"未尝一事横于胸中"，行笔若无其事，而不离绳墨，合乎节奏，搁笔之后则又有"舞罢萧然"之感，好像不曾写过什么似的。可以说黄氏对"偶然"作了形象的描绘。

明代鉴赏家詹景凤评苏轼所书《黄州寒食诗卷》[2]，也说出同一情况："英爽高迈，超入神妙，盖以之内观其心，心无其心，外观其笔，笔无其笔，即坡（东坡）亦不知其手之所以至。"[3]"内观"，以及"心无其心""笔无其笔"等等，是指意、笔交融，心、手两忘，一切出于偶然

1 《淮南子·修务训》。
2 真迹在日本，国内有影印本多种。
3 詹景凤《东图玄览》卷一。

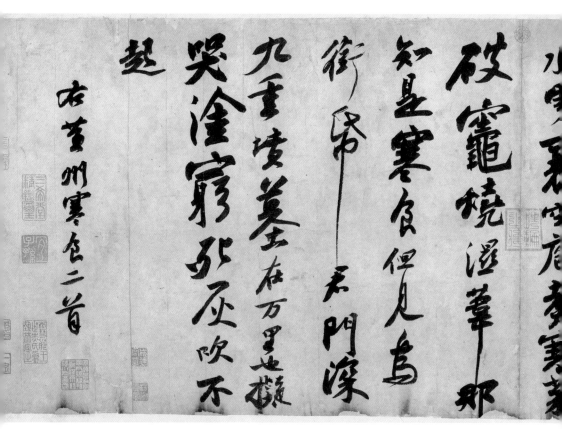

苏轼　黄州寒食诗帖

的那种风格。此外，黄庭坚在题李汉举《墨竹图》时，则进而描写画中的偶然风格："如虫蚀木，偶尔成文。吾观古人绘事，妙处类多如此，所以轮扁斫车，不能以教其子。近世崔白笔墨几到古人不用心处，世人雷同赏之，但恐白未肯耳。"[1] 今天说来，这"不用心处"当然也不限于古人，有较高成就的画家都能达到，因为它乃工而后淡的结果；但观者对这风格，不是人人都能领会，先须懂得笔墨甘苦，方始看出工在何处，工而后淡又在何处。宋代花鸟画家崔白"性疏阔"，"临素多不用朽，复能不假直尺界笔"，"以败荷凫雁得名"。[2] 我们从这段记叙不难想象，他唯其能工，而后笔墨才会有"不用心处"。可惜观众见不及此，把他当作工笔

1 《山谷题跋》卷三。
2 郭若虚《图画见闻志》。

246

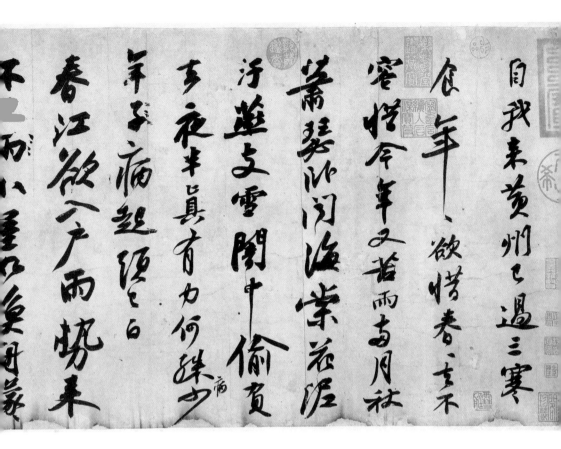

画家，使他难以接受了。

清代石涛更深入一步，把诗的偶然和画的偶然合而论之：

> 诗中画，性情中来者也，则画不是可拟张拟李而后作诗。画中诗，乃境趣时生者也，则诗不是便生吞生剥而后成画。真识相触，如镜写影，初何容心？今人不免唐突诗画矣。[1]

"识"指主观，"真"属客观，二者"相触"，即后者反映前者；尤其是画家须从"性情"中生发"境趣"，方能使艺术形象如镜中之影，出

1 《大涤子题画诗跋》，《美术丛书》本。

于无心，不过偶尔呈现；如果舍天然之妙，而侈谈诗中画、画中诗，便都无是处了。不妨说石涛此语给偶然的风格作了很好的注脚。到了清末的戴熙（醇士），其画步伍石谷（王翚），名盛一时，但笔墨呆板，看不出多少性情、境趣，但他论画时却能窥见偶然是难能可贵的风格："有意于画，笔墨每去寻画。无意于画，画自来寻笔墨。有意盖不如无意之妙也。"[1] 给予了笔墨自来、如出偶然的风格以很高的地位。

这个"偶然""自来"，意味着平淡天真，毫无造作，没有斧凿痕，也叫得"天趣"。因此士大夫作画时，还可借助事物的一些偶然现象来激发他的艺术现象和构思，谋求天然之趣。关于这一方面，唐、宋人有几段记载，可供参考。唐段成式曾写道：

> 范阳山人……乃请后厅上掘地为池，方丈，深尺余，泥以麻灰，日汲水满之。候水不耗，具丹青墨砚，先援笔叩齿良久，乃纵笔毫水上，就视，但见水色浑浑耳。经二日，拓以裈绢四幅，食顷，举出观之，古松怪石，人物屋木，无不备也。[2]

这位山人面对池水，执笔构思之后，便在水面挥毫，看去一片模糊，隔了两天，用绢拓出水面的图纹，竟然是一幅山水画了。"池水不耗"说明水平如镜，便于落笔；但两天来池水被风吹皱，原作的图像经过歪曲，乃见偶然之趣或天趣了。

宋邓椿《画继》所记郭熙：

> 令圬者不用泥掌，止以手枪泥于壁，或凹或凸，俱所不问。干则以墨随其形迹，晕成峰峦林壑，加之楼阁人物之属，宛然天成，谓之影壁。

也是以偶然现象触发艺术想象。

1 戴熙《习苦斋画絮》卷一。
2 段成式《酉阳杂俎》，卷六《艺绝》。

此外还有类似的故事。

> 小窑村陈用之善画，迪[1]见其画山水，谓用之曰："汝画信工，但少天趣。"用之深伏其言，曰："常患其不及古人者正在于此。"迪曰："此不难耳。汝当先求一败墙，张绢素讫，倚之败墙之上，朝夕观之，观之既久，隔素见败墙之上，高平曲折，皆成山水之象；心存目想：高者为山，下者为水，坎者为谷，缺者为涧，显者为近，晦者为远；神领意造，恍然见其有人禽草木飞动往来之象，了然在目。则随意命笔，默以神会，自然境皆天就，不类人为，是谓活笔。"用之自此画格进。[2]

宋迪启发陈用之，凭自然的偶然暗示，来活跃想象，也活跃笔端，遂能突破前人窠臼，在作品中表现意所不及的天趣。西方绘画也有从偶然获取暗示以丰富想象的，和宋迪的建议很相像。

达·芬奇《笔记》第2038条：

> 假如你凝视一堵污渍斑斑或嵌着各种石子的墙，而正想构思一幅风景画，那么你会从墙上发现类似一些互不相同的风景画面，其中点缀着山、河、石、树、平原、广川，以及一群的丘陵。你也会看到各式各样的格斗、许多人物的疾速动作，面部的奇异表情，古怪的服装，还有无数的事物，这时候你就可以把它们变化为若干个别形象，并想象出完美的绘画。[3]

我们把以上四个例子比较一下，不难发现这偶然或寓于客观，或从

1 宋迪，字复古，北宋山水画家，苏轼评他所画"山川草木，妙绝一时"。
2 沈括《梦溪笔谈》。《佩文斋书画谱》第五十卷画家传六《宋迪》，也有此一段，系引自江少虞《皇朝事实类苑》，而错字较多。
3 麦克兑编译英文本，第172—173页，伦敦版，1906。或参看戴勉编译《芬奇论绘画》，第44—45页，人民美术出版社，1980。

达·芬奇　蒙娜丽莎　　　　　　　　　　　达·芬奇　圣母在岩间（法国卢浮宫版）

客观而影响主观。范阳山人画好之后，把偶然的作用留给吹皱一池死水的风，他的想象并未参与两天之后池中画面的偶然。郭熙就不同了，经过两个阶段：一，枪泥于壁时，已有所想象，并进行形象思维；二，随后因凹凸以勾取形象，则是再度运用想象；就偶然而论，前一阶段似乎多于后一阶段。陈用之和芬奇都借败壁所寓的偶然以带动想象，而这想象则与我国所谓胸中丘壑或西方所谓记忆表象[1]是不可分的。芬奇的几幅人物画——《蒙娜丽莎》、《圣母与小耶稣》、《圣母在岩间》[2]，都有山水背景，但其艺术风格不相同。前两者比较空灵，富于想象，后者比较拘泥于客观形象，亦步亦趋，画得相当呆板。意大利艺术批评家安东尼

1　参看本书《画中诗与艺术想象》中关于"表象—记忆—想象—创造性的想象"。

2　第三幅一般认为是摹本。

娅·凡伦丁（Antonina Vallentin）关于《蒙娜丽莎》的背景有一段描写，不妨把它结合芬奇《笔记》第 2038 条来领会：

> 悬崖峭壁之间，溪谷连绵，远接天边，一望无尽，展示一个广阔的境界，充满了光与大气，却不见一人，这是艺术史上（按：指西方）脱离故事情节，单独为自身而存在的第一幅山水画。[1]

芬奇所以能突破窠臼，放开画笔，创造自然美的艺术形象，也许跟他所谓面壁构思，得偶然之趣，分不开吧！

中西绘画史都曾涉及"偶然"，中国文人画论更把"偶然"作为难能可贵的风格。然而西方现代派绘画却不经过艺术想象，直接以事物本身的偶然凑合，当作艺术品了。对美学研究来说，这种风格演变，还是一个值得探讨的问题。不过，还须看到另一方面：文人画中偶然风格的源头是很远很远的，先后经过接触自然、创立意境、钻研自然、掌握自然形象的规律、锤炼艺术造形的种种技法。画家通过这么许多环节，做到意、笔契合，心、手两忘，物、我为一，尤其是物为我化，终于有了偶然得之，天成、天就之趣。这些环节，一个扣着一个，相互关联，其中存在着规律性、必然性。因此，文人画的无意为之的"偶然"，实际上是以有意为之的"必然"为基础的。正如东坡所谓"无意为佳"的书法，毕竟是来自"有意为佳"的勤修苦练啊！单靠败壁上的偶然现象，而不经过艺术想象、形象思维，不借助熟练的造形技法，是不可能导致创作中的偶然风格的。西方现代主义的造形艺术将偶然状态中的事物当作艺术品，例如自行车前架和前轮被倒竖在一块石头上，或者颜料被洒在画布上，便算雕刻或绘画创作，这在我们看来，等于把败壁本身当作一幅画，和偶然的艺术风格未免风马牛不相及了。

此外，从上述的源头，还可产生另一风格——纵恣、奇倔。

1 凡伦丁《达·芬奇评传：对完善境界的惨淡经营》（*Leonardo da Vinci: The Tragic Pursuit of Perfection*），E.W. 狄克斯（E.W. Dickes）英译本，伦敦哥朗克兹出版公司，1938。

纵恣、奇倔

五代、北宋间，人物、释道人物、鬼神等画科开始出现崇尚奇倔、纵逸的艺术风格，代表画家有前蜀释贯休、北宋石恪、南宋梁楷等。贯休号禅月大师，有诗名，兼善草书，所画罗汉像，"庞眉大目，朵颐隆鼻"，形象夸张，而行笔坚劲，自称是"梦中所睹"。石恪"性不羁，滑稽玩世，故画笔豪放，出入绳检之外，而不失其奇，所以作形相，或丑怪奇倔，以示变"[1]。梁楷本是画院待诏，"赐金带，不受，挂于院内。……自号梁风（疯）子"，行笔"飘逸"，"信手挥写，颇类作草书法，而神气奕奕，在笔墨之外"，"谓之减笔"。[2]传世的石恪《调心图》[3]和梁楷《泼墨仙人》[4]等，造形奇怪，笔法粗放，留心一二细处，而求迹外之象，善于计白当黑。这种风格，北宋已逐渐萌芽，并影响及于山水画，于平淡、生拙之外，别谋创新，为部分评论家所称许。例如北宋刘道醇从这风格推论出"六长"，也就是六条新的审美标准：

> 所谓六长者，粗卤求笔一也，僻涩求才二也，细巧求力三也，狂怪求理四也，无墨求染五也，平画求长六也。[5]

乍看似乎与由简而雅而淡的中和、蕴藉，完全背道而驰，其实也不尽然。第二、第五、第六都含有一定的简约、生拙、平淡，第四则仍旧是寓雅于奇、正的统一，即怪须怪得有理[6]。依照文人画的观点，无论是雅、淡、拙，或者是奇倔、纵恣，都以畅神[7]、达意为共同目的，不过比较而言，前者求之于敛约，后者出之于放逸，是殊途同归的。以元代

1 李廌《德隅堂画品》。
2 夏文彦《图绘宝鉴》，厉鹗《南宋院画录补遗》。
3 在日本。
4 见徐邦达编《中国绘画史图录》上卷，第246—253页。
5 刘道醇《圣朝名画评·序》。
6 详见本书《五代北宋间绘画审美范畴》。
7 这里可归结到文人画远祖宗炳的"畅神"说。

和明末为代表的文人画家倪瓒和董其昌，基本上偏于前者，明中叶和明末清初的徐渭和石涛，清乾隆年间部分的扬州画家，偏于后者，而华嵒（新罗山人）的风格则近于刘道醇所谓第三长"细巧求力"。但是，我们也不可书生气太足，以为文人画家好为纵恣、奇倔，是由于读了刘道醇的"六长"之说。

至于能把这一风格解释清楚的，应推石涛。他单刀直入，拈出"快其心"乃放或奇的根本原因，犹如宗炳以"畅其神"为画的主旨。他写道：

> 人为物蔽，则与尘交；人为物使，则心受劳。劳心于刻画而自毁，蔽尘于笔墨而自拘。此局隘人也，但损无益，终不快其心也。[1]

指出了绘画创造和审美意识的基本原则，在于钻研自然，认识自然美，将审美感受升华为神思、意境，主动地以意使笔，创造艺术美，这样的作品既非被动地描摹自然，也非玩弄笔墨，于是手随着心大大地解放了，能冲破成规，变化生发，使山水画艺术达到快心、畅神的目的，从而艺术风格也就不是拘谨的、平庸的，而是纵恣的、奇倔的了。这个过程，实际上也反映在审美意识的活动中。

关于这种风格，石涛还作了不少具体描述，例如对立意—运腕—运笔的过程则概乎言之："腕受变，则陆离谲怪；腕受奇，则神工鬼斧。"[2]腕秉承意境以指使行笔，乃意、笔之间的中介，如果命意常新，则变化多端，扫尽凡庸，怪怪奇奇，出乎腕下，而笔若天成。又如画树、画石、画山的笔法，则有：

> 吾写松柏、古槐、古桧之法，如三五株，其势似英雄起舞，俯仰蹲立，蹁跹排宕，或硬或软，运笔运腕，大都多以写石之法

1 《苦瓜和尚画语录·远尘章第十五》。

2 《苦瓜和尚画语录·运腕章第六》。

写之。……其运笔极重处，却须飞提纸上，消去猛气，所以或浓或淡，虚而灵，空而妙。大山亦如此法。[1]

正由于"腕受变"，才能意新而笔亦新，所以思如泉涌，笔墨如飞，形象生动，神采焕发，绘画就犹如舞蹈一般了。另一方面，对这样豪放奇纵的笔法，特别拈出"飞提"而不"猛"，更是把奇倔的艺术风格，同一味狂野的邪门外道划清界限，不使逾越文人画内蕴、深藏的审美准则。此外，石涛还告诉我们，他表现这一艺术风格时所享受到的物我两忘、快心畅神之乐："吾写此纸时，心入春江水。江花随我开，江水随我起。"[2]并且肯定了同一风格所赋予的"陆离谲怪"却又无乖真实的艺术形象："变幻神奇懵懂间，不似似之当下拜。"[3]

此外，石涛更写下几条很可宝贵的实践经验："此道见地透脱，只须放笔直扫，千岩万壑，纵目一览望之，如惊电奔云，屯屯自起。"[4] 意思是创意新颖，画笔自然放得开，生出种种动人艺术形象。但更重要的是，使物而不为物使，方能臻于化境，所以他又补上一段："山水真趣，须是入野看山时，见他或真或幻，皆是我笔头灵气……不必论古今矣。"[5] 必从奇境求奇笔，使笔的"起""止"几乎难辨，方是大家。

不过有一点值得研究。简、雅、淡、拙和纵恣、奇倔属于两种不同的以至对立的精神境界和审美感情，并反映不同的性格与气质。前者由于适应自然、不与物忤，后者发自胸中块磊、不随流俗。例如赵孟頫和朱若极（石涛）同为汉王朝的宗室，他俩对于异族入主华夏，却反应不同，这就影响了赵画的雅正和朱画的奇纵了。

对文人画的审美范畴和艺术风格的探讨，是我国古代美学的重要课题。本文所述，还不够全面，在名称、涵义和分析上也难免有错误。不

1 《苦瓜和尚画语录·林木章第十二》。
2 《大涤子题画诗跋》，《题春江图》，《美术丛书》本。
3 《大涤子题画诗跋》，《题画山水》。
4 《大涤子题画诗跋》，末署"癸未二月青莲草阁"。
5 《大涤子题画诗跋》，末署"阿长，济"。

四袖荷衣着短裳拖笻曳履到横塘湖頭
艇子迴青嶂山下人家畫夕陽弘雁南枭悲慨
遠蹊鐘和兄額聲長山对宗通石蝗逢着
寺底醉晚簪　清湘大滌老人濟廣陵樹下

石涛　横塘曳履图

过，随着时代的变化，简、雅、淡、拙、偶然、纵恣、奇倔等等，今天可能依然存在，但被纳入审美意识的新领域，赋予新的阶级内容和新的涵义。今天从事国画创作，未尝不可讲求简、奇、放，从而更好地使艺术为社会主义建设服务。旧时代的文人已不复存在了，但雅、淡、拙和偶然，经过一番实践和理论研究，将会以崭新面貌出现，并逐渐被广大观众所接受。这样看来，美学界和艺术理论界似乎还有不少的工作可做啊！

读顾恺之《画云台山记》[1]

一

晋代大画家顾恺之所写《画云台山记》，见于唐张彦远《历代名画记》，张氏注云："自古相传，脱错，未得妙本勘校。"现在根据张氏所记，参考傅抱石、俞剑华、潘天寿三位先生的校正本[2]，把全文抄录如下：

> 山有面，则背向有影。可令庆云西而吐于东方清天中。凡天及水色，尽用空青，竟素上下以映日。西去山，别详其远近：发迹东基，转上未半，作紫石如坚云者五六枚，夹冈乘其间而上，

1 作者 1941 年亦有文章《关于顾恺之〈画云台山记〉》，后收录于 1947 年商务印书馆出版的《谈艺录》中。本文则自 1983 年《中国画论研究》（北京大学出版社），二者互有出入，可相参看。——编者注

2 傅抱石《晋顾恺之〈画云台山记〉之研究》，载《时事新报·学灯》；俞剑华《中国画论汇编》；潘天寿《顾恺之》，见《中国画家丛书》。

使势蜿蟺如龙，因抱峰直顿而上；下作积冈，使望之蓬蓬然凝而上。次复一峰，是石，东邻向者峙峭峰，西连西向之丹崖。下据绝涧，画丹崖临涧上，当使赫巘隆崇，画险绝之势，天师坐其上，合所坐石及荫。宜涧中桃，傍生石间；画天师瘦形而神气远，据涧指桃，回面谓弟子；弟子中有二人临下，倒身，大怖，流汗失色。作王良，穆然坐，答问，而赵昇神爽精诣，俯盺桃树。又别作王、赵趋；一人，隐西壁倾岩，余见衣裾；一人全见室中，使轻妙泠然。凡画人，坐时可七分，衣服彩色殊鲜，微此不正，盖山高而人远耳。中段东面，丹砂绝崿及荫，当使嵃栈高骊，孤松植其上，对天师所壁以成涧。涧可甚相近，相近者，欲令双壁之内，凄怆澄清，神明之居，必有与立焉。可于次峰头作一紫石亭立，以象左阙之夹，高骊绝崿，西通云台以表路。路左阙峰，以岩为根，根下空绝，并诸石重势岩相承，以合临东涧。其西，石泉又见，乃因绝际作通冈，伏流潜降，小复东出，下涧为石濑，沦没于渊。所以一东一西而下者，欲使自然为图。云台西北二面，可一图，冈绕之上，为双碣石，象左右阙；石上作孤游生凤，当婆娑体仪，羽秀而详，轩尾翼以眺绝涧。后一段赤圻，当使释弁如裂电，对云台西凤所临壁以成涧，涧下有清流。其侧壁外面，作一白虎，匍石饮水。后为降势而绝。凡三段，山画之虽长，当使画甚促，不尔，不称。鸟兽中时有用之者，可定其仪而用之。下为涧，物景皆倒作；清气带山下，三分倨一以上，使耿然成二重。

从战国到六朝，有关绘画理论的资料，保存下来的实在不多，例如《佩文斋书画谱》所列名目只有十二篇：

（一）周庄周《叙画史》；

（二）秦韩非《论画难易》；

（三）汉刘安《论画》；

（四）后汉张衡《论画》；

（五）晋王廙与王羲之《论学画》；

（六）晋顾恺之《论画》；

（七）晋顾恺之《魏晋胜流画赞》；

（八）晋顾恺之《画云台山记》；

（九）宋宗炳《画山水序》；

（十）宋王微《叙画》；

（十一）南齐谢赫《古画品录·序》；

（十二）北齐颜之推《论画》。

其中（一）至（五），大都只是短短几行；（十二）认为能画会招来耻辱，对这门艺术采取否定态度；（六）至（十一），对画理和画法作了比较简明而又深刻的阐明。尤以顾恺之的三篇，把创作经验和理论相结合，启发性很强，尽管脱落、错字每篇都有，而《画云台山记》（下简称《画记》）更谈到了艺术构思、全图布局、细节处理等，使我们约略窥见一千六百多年前中国山水人物画的真实面貌和画家的审美观点，因此是我国画论遗产的瑰宝，很有参考价值。傅抱石先生首先给全文加上标点，有些地方改正错字，补充脱落，并分段解释，使这篇中国古代美学论著或多或少可以读得上来。我想在傅先生研究的基础上，再作一些探索，臆测之处或所难免，还请读者指正。

二

这篇《画记》诚如傅先生所说，乃创作前一种设计，而不是作品完成以后的小结。我们读到篇中"可""宜""当""当使""欲使"这类字眼，会感到都是讲这幅图应如何画、怎样画，才能取得最大的艺术效果。此外，文章的首、尾语气都比较突然，说明它已非完帙。

这幅图的创作主题是道教的一段故事：道教祖师爷张道陵（天师）在云台山上考验他的弟子，敢不敢去摘涧中之桃。全图以此为中心场景，但和现存顾氏《洛神赋图》卷摹本相似，画面分为几段，同一人物可出

现几次，乃连环图画的滥觞。从整个设计和构思看，似可分为一般和特殊两方面。属于一般的，有"山有面，则背向有影"，"凡天及水色，尽用空青"，"凡画人，坐时可七分"，"下为涧，物景皆倒作"[1]等，不难想见顾恺之画其他的山水和人物时，也将如此。属于特殊的，那就多了，文中所在皆是，是专对此图而言的。从全面看，《画记》中的构思、设计，主要是关于自然形象、色彩、明暗，事物动态和作品气氛几方面，而以表达气氛，景、情结合，抒发意境，反映美学理想为最终目的。原文并不按照上述几方面，顺序论述，因而显得零乱，我们加以整理，试作综合的评介。

这篇故事用云台山作为背景，所以《画记》中较多篇幅是讲山的结构和山中各处的形状。开头一句讲山的"面""背"和"影"，这是我国画论中最早涉及事物的阴阳、向背的可贵资料。接着是"可令庆云西而吐于东方清天中"，写出晴空里云、山互相掩映。下面便转入设色，以青色染天和水，来衬托晴空的太阳。但这"云"称为"庆云"，其义与"卿云"通，在封建社会里乃祥瑞的象征，而道教也不例外；它非气非烟，而五色氤氲，可以说作者的设计一开始就反映了道家对自然的审美感受。换句话说，山因日照而有明暗，云因受日光而呈五色，并舒卷于向背分明的山间，加以山顶上的天和山脚下的水，全是青色。作者就这样决定了全图宜用灿烂的、鲜明的色调。

我们再往下念，果然图中其他事物也都敷彩艳丽，例如"西去山……转上未半，作紫石如坚云者五六枚"，"画丹崖临涧（与"涧"通）"，"凡画人……衣服彩色殊鲜"，"中段东面，丹砂绝崿及荫"，"可于次峰头作一紫石亭立"，"后一段赤岈"，"侧壁外面，作一白虎"等等，其中以丹、朱和紫为主色。这里，有两点值得注意：

（一）我国山水画史设色的发展过程大致如下：在水墨之前有浅绛，在浅绛之前有青绿重色，在青绿重色之前则于众色之中突出朱色。

（二）顾氏的设计所以着重色彩，是为了写出"仙山"景物灿烂，从

1 "倒影"之法，仅《画记》提到，现存古代画迹中不曾见过。

而宣扬道家炼丹修持、与道合一、得道成仙等一贯的教义。

再往下念，便是设计天师如何在特定的、奇险的自然环境中，亦即于"神明之居"考验门徒。这是《画记》中艺术构思的主要对象，似可以分为自然、人物、鸟兽三方面，作些探索。

《画记》对自然景物，比较强调"峰"和"涧"的"险绝之势"，所以有紫石夹冈而上，"蜿蟺如龙"，复又"抱峰直顿而上"，飞向"绝涧"，一起一伏，最后把观者视线引向涧中生于石间的桃树。此外，还有"赫巘"[1]、"绝崿"[2]、"绝涧"，以及"石泉……绝际"，忽又"通冈"，更有"赤岈[3]……释弁如裂电"[4]，都是描绘山、石、水等种种绝险形态。尤其是"涧可甚相近，相近者，欲令双壁之内，凄怆澄清，神明之居，必有与立焉"这个设计，是为了突出一点：在云台山上修行得道，是没有平坦之路的。

作者安排了幽邃的"洞天"于险峻的群山中，就开始设计故事的主人公、天师和他的门徒的神情、动态。"天师坐其[5]上"，他"瘦形而神气远"，是一位教主的气派，指着那在涧中石间的桃子，"回面谓弟子"，去摘桃子。弟子的反应不相同。"有二人，临下，倒身，大怖，流汗失色"。另二人，一为"王良，穆然坐，答问"，一为"赵昇神爽精诣，俯眄[6]"，都很镇静，准备下去摘了，和前二人形成鲜明对照。王、赵二徒大概经得起考验，所以在全图的第二段中再度出现时，要去说服另两位不敢摘桃的同学[7]，其中"一人，隐西壁倾岩，余见衣裾；一人全见室中"。也就是一个藏身岩下，只露衣裾，一个躲在室内，全身可见，但他俩这副胆怯的模样不易描写，须带点滑稽而又寓讥刺，犹如今天漫画中的反面形象，故曰"使轻妙冷然"。

设计到最后部分，作者更借鸟、兽的形象来渲染"神仙"境界，并

1 大小两截的山。

2 崖。

3 山旁之石。

4 山上的赤色石块，好像突然落在那里，还震颤不停，其迅猛犹如闪电。

5 如承上句，"其"指丹崖，如接下句（"据洞指桃"），"其"指洞。

6 斜着眼看。

7 原文"王、赵趋"，拟作如是解，未必全对。

顾恺之　洛神赋图（故宫宋摹甲本，局部）

予全景以象外之味。于碣石上画一凤，亦即神鸟，"婆娑体仪"，展开尾翼，"以眺绝涧"，它不去求凰，而在那里"孤游"，因为"绝涧"或"神明之居"引起它向往之情。"侧壁外面，作一白虎，匍石饮水"。据《三辅皇图》，白虎和苍龙、朱雀、玄武为"天之四灵"，所以它见人不吃却在饮水，这样正可托出"仙山"的气氛。作者认为画到这里，自然、人物、鸟兽都对表现摘桃修道这个共同主题，分别起了作用，那么全部设计也就可以结束了，因此紧跟白虎饮水之后，不妨让自然景物来收场，亦即"后为降势而绝"。

至于篇末所说涧中"景物皆倒作"，却是一个重要资料，说明中国古代画法着重写实，不过后来失传了。

三

我们从以上分析，还可想见顾恺之作此《画记》时的一些思想情况。东晋和南北朝是道教相当活跃的时期，南有葛洪和陶弘景，北有寇谦之。葛好神仙导养之法，大搞炼丹术，称为"小葛仙翁"。陶也好道术，明阴阳、五行，隐居而参预政治，人称"山中宰相"。寇先在华山求道，后在嵩山修道，企图整顿道教，在大同建立天师道场，号称"新天师道"。

生活于东晋的顾恺之，在当时道教的势力和思想影响下，对道教的故事发生兴趣，是可以想象的。试检历代有关顾画著录，其中就有以道家为题材的，如《列仙图》《青龙起蛰图》《黄初平牧羊图》等。特别是后一图，宋董逌有段记叙："昔初平牧羊，道士见之，将入石室四十余年，其兄索得，问羊何在？曰：'山东。'兄往视之，但见白石。平乃往言：'咄咄，羊起。'于是白石皆起成羊。"又说："画羊兽皆异状，如坟墓间蹲羊伏兽。牧者羽服道士。"[1] 苏轼《顾恺之画〈黄初平牧羊图〉赞》："先生养生如牧羊，放之无何有之乡，止者自止行者行……"我们从这两段题跋中，嗅到浓厚的道家气味，同时也不难理解顾恺之为了描画天师训徒的故事，要进行如此缜密的艺术构思了。

今天看来，这篇《画记》的价值在于对研究画家的美学理想如何通过艺术而表现的问题，提供了宝贵的参考资料。艺术家的审美意识，包括在他的审美观念与审美理想之中。成仙得道之为"美"，组成了顾恺之的审美观念、审美理想的部分内容，而经历艰险以登仙境这种幻想，尽管荒诞可笑，也就不妨作为他的画题，并在整个结构和细节处理上进行仔细推敲。画家在理性上肯定的东西（它本身可能十分荒唐），同时正是他在情感上所热爱的东西，对顾恺之来说，这种理性与情感的统一便形成精神力量，推动着他的艺术构思。也就是说，攻下难关、羽化而登

1 董逌《广川画跋》卷三，《书牧羊图》。董氏未写明此图出于顾手，张丑《清河书画舫》莺字号，则作"董逌书顾恺之画《牧羊图》"。

仙的这股激情或痴念，成为他在这次创作中审美感受的心理形式，从而决定他的种种造形手法。上文所说如何刻画自然景物、人物反应、动物反应这三个方面，并非各自孤立，而是力图赞扬成仙得道之为"美"这一共同目的。顾恺之突出摘桃的考验；以王良和赵昇为过关者、胜利者的代表，以其他门徒为反面形象；借凤和虎的改变本性，来抒发对"神明之居"的向往心情，禽兽犹如此，何况人乎？他这三大设计相互呼应，殊途同归，产生了巨大的艺术魅力。

另一方面，假如这幅《云台山图》竟能保存到今天，我们也不希望图中的山水部分会是怎样高明。因为它必然跟现存的顾画《女史箴图》和《洛神赋图》的摹本中所见以及张彦远所说一样："群峰之势，若钿饰犀栉，或水不容泛，或人大于山"，树木"列植之状，则若伸臂布指"。[1] 当然也就无可师法的了。

1 张彦远《历代名画记·论画山水树石》。

画中诗与艺术想象[1]

小引

本文简单介绍中外文艺批评中有关"画中有诗"这一课题的若干论说，并作些初步分析和探讨，说不上什么研究，而且提供的资料也很不完备。

首先，怎样才算画中有诗？这问题就不简单，不妨回顾前人所论诗与画之间的关系。它大致有以下几方面：诗和画的并列或对照；诗、画相通，但各有特征、功能以及界限；诗胜过画或画胜过诗。

关于第一方面，有的从作品内容出发，把诗、画相提并论。例如法国古典主义批评家拉宾（René Rapin）在《关于亚理斯多德〈诗学〉的随

1 本文在 1983 年出版的《中国画论研究》（北京大学出版社）中名为《试论画中有诗》，1986 年《伍蠡甫艺术美学文集》（复旦大学出版社）中增加、修改了一些内容，更名为《画中诗与艺术想象》。本书收录的为1986 年版本。——编者注

笔》中写道:

> 诗中的构思，犹如画面的布局。只有像拉菲尔和普桑[1]那样的
> 大画家的画稿本身，可以称得起是巨制，也只有大诗人的诗篇能
> 处理伟大的题材。

也有人从作品所引起的感觉来看诗和画。例如希腊抒情诗人西蒙奈底斯（前556—前468）所谓"诗是有声画，犹如画是无声诗"，是从听觉出发，加以对照的。罗马诗人、批评家贺拉斯的《诗艺》第三六五节说："诗歌就像图画。"（也译"诗如画"）他从视觉出发，对比诗和画中的形象。十七世纪法国画家弗列斯诺埃（Fresnoy，1611—1668）在《绘画、雕刻的艺术》中认为"一首诗像似一幅画，那么一幅画就应该力求像似一首诗。……绘画时常被称为无声诗；诗时常被称为能言画"。他和西蒙奈底斯一样，也是从听觉出发的。在我国，宋张舜民认为"诗是无形画，画是有形诗"[2]，则从视觉出发。

关于第二方面，情况比较复杂。宋苏轼站得高一些，在对照诗、画的同时，拈出了两者互通的道理。苏轼题王维的一幅画:

> 蓝田白石出，玉川红叶稀，
> 山路原无雨，空翠湿人衣。

并指出王维具有诗画相通一大特征:"味摩诘[3]之诗，诗中有画；观摩诘之画，画中有诗。"[4]也就是说，诗诉诸听觉，画诉诸视觉，而王维的诗则从听觉引向视觉，他的画则从视觉引向听觉，因此王维的诗和画，体现

1 尼古拉·普森（Nicolas Poussin，1594—1665），法国古典主义绘画的
　重要代表，继承文艺复兴时期（如拉菲尔）绘画遗产。
2 张舜民《画墁集》卷一。
3 唐代诗人、画家王维（701—761），字摩诘。
4 《东坡题跋·书摩诘〈蓝田烟雨〉》。

了听觉和视觉的互相沟通。

不仅如此，苏轼还从两者的"相通"看到两者的"同一"或"统一"。他在诗中写道："诗画本一律，天工与清新。"[1] 用今天的话说就是：塑造巧夺天工的艺术形象，使艺术在创新上能与自然比美而又胜过自然——这原是诗和画的共同目的。但同时也须看到诗、画的界限，诗、画各自的特征。在西方，贺拉斯所谓"诗如画"，长期以来是文艺理论的名言，直到十八世纪德国启蒙主义者莱辛（1729—1781）才提出：只有那些搞不清诗、画两者界限的诗人们、画家们，才会继续把这话当作金科玉律。他在《拉奥孔——论绘画和诗的界限》第十六章和第二十一章中指出：绘画凭借线条和颜色，描绘那些同时并列于空间的物体，因此绘画不宜于处理事物的运动、变化与情节；诗通过语言和声音，叙述那些持续于时间的动作，所以诗不宜于充分地、逼真地描写静止的物体。因此，绘画（雕刻）作为造形艺术只能描写完成了的人物性格，概括其基本特征，而诗则能描写在形成和发展中的人物性格和事物，反映出它所具有的矛盾。换句话说，画写定型，诗写变化。但莱辛更进一步阐明，诗可以化静为动，例如古代希腊荷马史诗的描写船，不是给船的形状画幅图画，而是详细刻画船如何起锚、航行、泊岸等过程。同时，莱辛也指出，绘画可以选择动作过程中的某一具有生发性的顷刻，加以描写，使观者想象这一顷刻以前有过怎样的动作，以后又将有怎样的动作。

继莱辛之后，另一位德国启蒙者赫尔德（1744—1803）更从观者和读者的欣赏过程来区别画和诗，指出观众所看的画，是一件完成了的完整的作品，因此立刻就能获取全面的感受，而诗的读者则在阅读过程中心灵不断激动，他的感受是持续的、逐步完成的。莱辛和赫尔德根据相同的艺术分类法，从感觉出发来划分界限：画属于空间艺术，诗属于时间艺术。

此外，还有从艺术感染方式的不同，区别诗和画的。如英国伯克（1729—1797）认为，观者感到绘画是对事物作精确描写，得其形似，

1 《东坡题跋·书鄢陵王主簿所画折枝》。

诗则引起读者和作者在感情上的共鸣。[1] 也就是画以形似取悦于人，诗以共同之情来感人。法国启蒙者狄德罗（1713—1784）也有类似看法："诗人是富于想象的人、善于感受的人。""雕刻家和画家则只表现自然界的事物。"[2] 他还认为：诗和画的差异，就在于前者表现"可能是"，后者表现"就是"。[3] 实际上，伯克和狄德罗都未免片面地、静止地看问题了。诗和画原非水火不相犯。它们的界限也并非绝对不能打破，关键在于如何通过想象，运用艺术手法，共同达到"可能是"的效果。这"可能是"，正是想象所追求的，而想象更是文学和艺术的共同手段。因此，莱辛关于诗、画或时、空的相互转化的论点，比较符合创作实践的情况。

近人还有从绘画和诗所凭借的不同的符号来作区别的，例如基尔伯特和库恩的观点：

> 绘画和诗运用不同的符号。绘画用位于"空间"的形态和颜色；诗用延绵于时间的声音。绘画的符号全部适应那同时并存于空间的诸部分，即诸物体；诗的符号则适应客观的许多情况，其中存在着时间的运动，体现在许多的行为、情节中。[4]

这两人实际上沿用莱辛的观点，不过换上了"符号"一词，并未说出什么新的东西。

至于第三方面——诗、画孰胜的问题，西方自来存在分歧，以文艺复兴和启蒙运动两个时期表现得最为显著。意大利艺术家达·芬奇（1452—1519）认为画胜过诗：

> 诗人企图用文字再现形状、动作和景致，画家却直接用事物

1 伯克《论崇高和美两种观念的根源》第 5 章。
2 狄德罗《论绘画》第 4 章，1765。
3 狄德罗《关于绘画、雕刻、建筑和诗的片断感想》，1781。
4 基尔伯特和库恩《美学史》（*A History of Esthetics*），美国印第安纳大学出版社，1960，第 3 版。

的准确形象来再造事物。

诗人通过耳朵来唤起对事物的理解，画家通过眼睛达到同一目的，而眼睛是更为高贵的器官。

眼睛可以称为灵魂的窗子。

就处理的对象说，诗属于精神哲学，画属于自然哲学；诗描述心灵的活动，绘画研究身体运动对心灵的影响。……假如诗人要和画家在描绘美、恐惧、凶恶或怪异的形象上展开竞赛的话，……难道不是画家取得更圆满的效果吗？难道我们没有见过一些绘画酷肖真人真事，以致人和兽都会误以为真吗？[1]

可以说，芬奇特别尊重视觉，主张耳闻不如目见，因此画的地位高于诗，他甚至说："如果你把绘画叫作'哑巴诗'，画家可以反驳道，诗人的艺术是'瞎子画'。"不仅如此，芬奇还捧出"上帝"来抬高画的身份：

自然创造了我们肉眼可见的无数事物，而绘画便是这无数事物的模仿者。鄙视绘画，等于鄙视一种最最精巧的制作，因为这种制作无论在思想上或感觉上，都十分尊重海洋、平原、植物、动物、花草以及一切事物形态所蕴藏的精华。作为精巧制作的绘画是自然的亲生儿女，是自然的产物，说得更确切些，称得上是自然的孙子，因为一切可见的事物都是自然所创造，而没有这些事物也就没有绘画，所以绘画既是自然的孙子，也是上帝的亲属。[2]

芬奇如此扬画抑诗，反映了文艺复兴时期新兴资产阶级的人文主义思想：它代表这个阶级的利益，尊重人，尊重自然，承认客观世界，承认知识

1 达·芬奇《笔记》，其中包括《绘画论》，麦克兑英译本，1906，伦敦版。
2 达·芬奇《笔记》，其中包括《绘画论》，麦克兑英译本，1906，伦敦版。

来源于感觉，从而反对封建压迫和经院哲学的束缚。因此人文主义的艺术家对诉诸视觉的绘画，赞扬备至，也就并非偶然。

当时另一位艺术家米开朗琪罗也受人文主义思想影响，主张绘画的崇高主题是人，认为人的脚高于人穿的靴鞋，人的皮肤高于人穿的羊皮袍子，须精心刻画的是人体，而不是衣履。[1] 但另一方面，这些新兴阶级的艺术家处在中世纪向近代过渡的时期，他们和宗教神学的世界观没有彻底决裂，因此尽管强调人的感觉和人本身，却丢不开超越感觉的、支配人的"上帝"，仍然把基督教的故事作为绘画的主要题材，他们的重要作品如芬奇的《最后的晚餐》《圣母玛利亚在岩石间》，米开朗琪罗的《最后的审判》等，便是佐证。

到了启蒙运动时期，赫尔德则以此方所有而彼方所无，来断定画胜于诗。他在《批评之林》（*Kritische Wälder*，1769）中有这么一段话："语言不能代替色彩，口不能代替一枝画笔。"认为在色彩的描写上，运用自然原料（颜色）的画家战胜了用人为符号（语言）的诗人。至于我国，清代方薰（1736—1799）也有类似的看法："诗题中不关主意者，一二字点过。画图中具名者，必逐物措置。惟诗有不能状之类，则画能见之。"[2] 也就是说，画描绘实物，引起具体的、鲜明的感觉，所以胜过诗。他和赫尔德都从视觉出发，可以说是芬奇、米开朗琪罗的观点的继续者。

但是，十八世纪还有较为折衷的看法，值得介绍。法国批评家杜波斯（1670—1741）针对诗和画的不同手法，指出两者互有短长：

> 诗人掌握时间推移，这是有利条件，可以描写人物的活动和性格，特别是性格上的新陈代谢或以瑜掩瑕等的变化和发展。并且在一段时间里，伴随新的激情而来的新的冲动，继续赋予诗人以深深打动读者的能力。但是，如果就某一瞬间所能造成的印象而论，那么诗和画相比是有逊色的，因为画家所用的符号比诗人所用的更接近自然或对象，看上去更像原物，更富于感染力。此

1 但是米开朗琪罗认为雕刻更高于绘画，因不属本文范围，从略。
2 方薰《山静居论画》。

米开朗琪罗　最后的审判

外，画家还有一点胜过诗人，那就是诉诸最主要的感觉——视觉。[1]

杜波斯从不同手法（符号）所引起的不同感觉和艺术效果，说明诗、画的特点，立论比较公允，可以说是给后来莱辛的论说开辟了道路。

十九世纪初，西方浪漫主义运动兴起，文艺创作的理论课题向纵深发展，由文艺复兴时期的崇尚感觉，转为对想象的强调。英国散文家、批评家威廉·赫兹列特（William Hazlitt，1778—1830）写道：

> 诗歌比绘画更有诗意。尽管艺术家或鉴赏家喜欢说画中有诗，但这只表现他对诗缺乏认识，对艺术缺乏热情。画呈现事物自身的形象，诗呈现事物的内涵。画所表现的对象，限于事物自身所有；诗所暗示的对象，则超越事物，并以任何方式与之联系。诗是想象的真正领域。在激发感情的方式或途径上，乃是诗（而不是画）能描写事件的过程，把我们的希望、期待和兴趣引向焦点。[2]

诗、画孰胜的论争中，由于强调想象，情感占了上风。实际上又怎能看得如此简单、片面呢？难道画家就无须运用想象吗？这些都还值得研究。

上述每一方面的论点，都存在一些分歧，但综合起来看，却把我们引向文艺理论上的若干问题：画或诗中的意境的建立、形象的塑造、情思的表达；形象思维的运用；想象所起的作用等。所引资料当然不够全面，但在一定程度上，有助于扩大视野，开拓思路，从诗与画的异同和关系中克服某些片面观点，对理解画中有诗以及如何实现画中之诗，还是有参考价值的。

1 杜波斯《诗、画评论和随感》（*Critical Reflections on Poetry and Painting*）。

2 赫兹列特《论英国诗人》（*Lectures on the English Poets*），第一讲《泛论诗歌》（"On Poetry in General"）。

下面结合前人的若干论点，就艺术形象、创造性的想象、画中有诗与形象思维、创造性的想象与形象思维、如何为画中之诗而形象思维、画境或画中诗的创立等重要课题，谈些不成熟的看法。谈得较多的是："诗"的涵义、想象以及创作实践中形象思维的运用等。

艺术形象的功用：造形—达意—抒情

首须明确，艺术形象不是为形象而形象，是通过写形来达意抒情的。写形是手段，达意抒情是目的。

不妨先看写形的问题。在诗方面，西蒙奈底斯为了阐明他的那句话"诗是有声画"，作过一首挽诗，诗中描写达尼抱着婴儿伯修斯，在暴风雨的黑夜里漂零海上，但婴儿却在母亲怀里睡得很甜，给她莫大安慰，使读者如同看到母子相依为命，精神镇定，和狂风暴雨搏斗的真实情景。在西方，随着文艺创作的发展和经验的积累，对艺术形象的理论研究也逐步深入。被称为"美学之父"的德国哲学家鲍姆加登（1714—1762）从认识的功能出发，主张艺术形象首须做到清楚明晰，因为"模糊的形象不能提供充分有力的写照，无从认识事物的特征以及此物与彼物的区别。明晰的形象就不同了，它使具有感性的语言能传达更多的内容。因此，一首诗可以通过形象清晰而臻于完美之境。"[1] 今天看来，鲍姆加登的观点带有片面性，"明晰"并非唯一条件，而"模糊"也未必都不可取，不仅因为事物本身模糊，艺术造形就必须模糊，而且前者即使清楚，后者也不妨模糊，总之，艺术描写不等于再现原状，而贵在表达情意（下文还将谈到）。

后来冲破鲍姆加登式的片面观点而向前迈了一大步的，可以英国浪漫主义诗人、批评家柯勒律治（1772—1834）为代表。他在批评莎士比

1 鲍姆加登《哲学沉思录》（*Meditationes Philosophicae De Nonnullis Ad Poema Pertinentibus*），黎曼（Riemann）译本，第108页。

亚的论著中认为形象的复合与统一，关系到美学理想的呈现：

> 譬如莎氏的诗篇《维纳斯和阿多尼斯》中关于阿多尼斯夜间逃亡的那段描写："瞧啊！在维纳斯眼里他是怎样没入苍茫暮色之中，就像似明星儿掠过夜空。"

> 诗人毫不费力、十分调和地综合了偌多的形象和感情：阿多尼斯的美——他逃亡的迅速——维纳斯对他的凝视、痴情和绝望——在朦胧之中，理想的人物性格笼罩着一切。[1]

意思是诗歌的语言形象须相互交织，融为整体，而思想意境即寓于整体中；各个部分的精细刻画并非孤立，都为了烘托出完整的人物形象。

讲到艺术造形的部分与整体的关系，绘画史上也有些资料可以介绍。先就部分说，可引用三国时吴国画家曹弗兴画蝇的故事。吴主孙权命他画一幅屏风，他误落墨点在屏风上，便随手画成一只苍蝇，孙权见了以为是真的，举手弹它。这苍蝇只属于画面结构的一部分，是孤立的形象。古希腊画史上也有些类似的故事：一群鸟儿去啄画上的樱桃；画家巴拉西乌司为了哄骗画家泽克西司，把一幅作品中的窗帘画得很逼真，泽克西司竟用手去拉它。这里，单单是苍蝇、樱桃、窗帘的造形，都不足以构成完整的艺术作品，而孙权和泽克西司的反应，也不等于对整幅作品的欣赏或评价。

但是另一方面，部分或整体原是相对而言的。从整个人物形象来说，面孔是局部，就整个面容而论，五官是局部，而为了刻画人物的神情或内心世界，画家对每一器官就不当作苍蝇、樱桃、窗帘那样的个别东西，而须作为人物精神面貌的组成部分加以描绘了。法国国王路易十四的宫廷画师查理·勒·布朗（Charles Le Brun）在他的著作《论激情的表现》中谈到怎样画出"悲哀"之情：

1 柯勒律治《莎士比亚评论·作为一个诗人》（"Shakespeare, A Poet Generally"），1, 213 页。

双眉向额心收紧，增加和两颊上部的距离；眼球不很清晰（表示不安）；眼白带黄；眼睑下垂，有点发肿；眼的四周呈青黑色；鼻孔朝下；口张着，口角拉开；头部很自然地侧向左肩或右肩；面色铅白；唇色苍白。[1]

由此可见，为了造形、写神，不仅要懂得个别器官的形象对表达全部神情所起的作用，还须掌握个别与个别之间的联系。

在我国，古代名画著录中关于形象的描绘，也述及这种关系。限于篇幅，只举五代花鸟画家黄筌的《金盆浴鸽图》。而现存的黄筌作品，只有一幅《珍禽图》[2]，分别画了几只鸟和一只大龟、一条小鱼，体裁近于图谱，而不是具有艺术结构和完整形象的作品。但《金盆浴鸽图》则不相同，其部分和整体的关系大致如下："牡丹下金盆，群鸽相浴。有浴者，有不浴者，有将浴者，有浴罢者，有自上飞下者。其十一鸽，各各生动，极体物之妙，真神品也。"[3]这"群鸽相浴"的完整形象，是由十一只鸽子各自的生动形象相互配合、呼应所组成。可以说，艺术形象的功用在于写形生动，而形的生动则出自个别、整体的有机联系。

然而，艺术形象还有更大的功用，那就是从"形"进到"意""情"中去。拿国画来说，不满足于"形似"，而要求"神似"，即从外部现象反映具有本质意义的情状、特征，取得形、神兼备的艺术效果。因此东晋画家顾恺之提出了"以形写神"的原则。他强调："四体妍蚩，本无关于妙处，传神写照，正在阿堵中。"[4]意思是，关键不在于对象的美或丑，而在于通过"这个"，或画眼、点睛，表达出人物内心世界或精神意境。北宋陈郁就谈到写形、传神、写心三者是一贯的：

1 B. 罗杰逊（Brewster Rogerson）《描写激情的绘画艺术》（"The Art of Painting the Passions"），*JHI*（*Journal of the History of Ideas*）第 14 期，1953 年 1 月。

2 故宫博物院藏。

3 姚际垣《好古堂家藏书画记》。

4 顾恺之《魏晋胜流画赞》，唐张彦远《历代名画记》引。妍蚩，美丑。阿堵：晋代俗语"这个"。

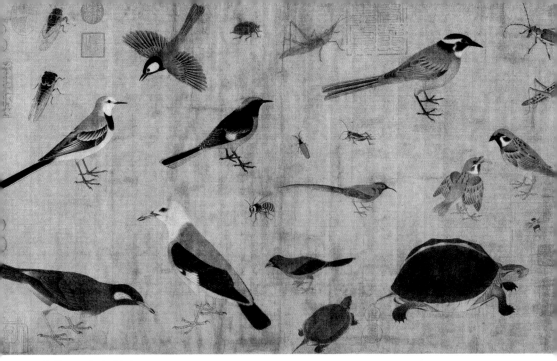

黄筌　写生珍禽图

> 写照非画物比。盖写形不难，写心惟难也。……夫写屈原之
> 形而肖矣，傥（倘）不能笔其行吟泽畔，怀忠不平之意，亦非灵
> 均。……盖写其形，必传其神，传其神必写其心。[1]

画家须掌握这三者的一致性，艺术形象方能完成，而且神、心首先都
在对象（人物）本身，心似乎更为内在的、本质的，要求画家深刻钻研，
加以表现，而"写心惟难"也正难在这里。陈郁所见，似乎比顾恺之又
深一层。但这个"神"还局限于描写的对象，亦即他人之"神"。至于这
"神"由客观转移到主观，专指画家的情思、意境、审美感情，要求作
品反映画家之"我"，形成我国绘画美学一大飞跃，则首先出现于山水画。

南朝宋代宗炳认为山水画创作是为了"畅神"，"神之所畅，孰有先
焉"。[2] 也就是说，最能发抒感情，使精神舒畅的，莫过于山水画了。由
于审美的主体处于重要地位，画家的心境作用削弱了状物的形似论。宋

1 陈郁《话腴》。屈原名正则，字灵均。
2 宗炳《山水序》。

代诗人、画家苏轼说:"求物之妙如系风捕影,能使是物了然于心者,盖千万人而不一遇也,而况能使了然于口与手者乎?"[1] 意思是千万人中没有一个彻底领会事物的妙处或最为本质的东西,更何况从口中、笔下传其妙处呢? 这里,不禁联想到柯勒律治的一段话:"假如艺术以临摹自然现象为能事,这是多么无聊的竞赛啊!"[2] 这对徒求形似、不抓对象本质、进而借物写心的画家,可谓当头一棒。

我国画论有个优良传统,那就是一贯批判唯形似论,在宋代已很突出。苏轼认为:

> 论画以形似,见与儿童邻。
> 赋诗必此诗,定知非诗人。[3]

晁以道下一转语:

> 画写物外形,要物形不改。
> 诗传画外意,贵有画中态。[4]

用今天的话说,"写物外形"是要求画家不去临摹事物原形,而把头脑中所反映出来的表象,加以选择、提炼,变为艺术形象,来表达自己对事物的感受、情思,赋予作品以灵魂、意境。艺术形象既然不等于事物形象,因此不妨称为"物外形"了。至于诗,虽能描写绘画所不能表现的东西,如事物发展、思想演变的过程,也就是能"传画外意",但是诗也须讲究细节真实、形象生动,如画一般,做到"有画中态"。因此,晁以道可以说比苏轼看得更全面,把握了形和神(意、情)的有

1 苏轼《答谢师民书》。
2 柯勒律治《文学生涯·论诗或艺术》（*Biographia Literaria*,"On Poesy or Art"）。
3 苏轼《书鄢陵王主簿所画折枝》。
4 晁以道《景迂生集》。

机联系；无论是画以形传神或诗寓神于形，这个"形"都是指艺术形象而非事物形象。明代杨慎评论过苏、晁两首诗，认为苏诗是说"画贵神，诗贵韵"，但"其言有偏，非至论也"，而晁诗一出，"其论始为定，盖欲以补坡公之未备也"[1]。其实，杨的看法也还值得商榷。凡能反映作者情思、意境，具有美好形式（技法）的作品，既可以说是有神，也可以说是有韵，神和韵并非互相排斥，也不是分别隶属于画和诗的。至于绘画，既属造形艺术，表达神、韵，也是理所当然。东坡虽不以"形似"论画，但不等于排斥艺术造形，这一点还须辨明。他曾写道："有道而不艺，则物虽形于心，不形于手。"[2]有情思、有意境、胸有丘壑，就是有"道"、有心中之"形"，但如果没有描绘丘壑、表达意境的艺术造形手法，仍旧是无艺术可言。可见苏轼主张的是，神（道）和形（艺）、内容和形式的统一。

再次，画中写形既是为了写神，那么这"形"就容许夸大、减削、集中、突出等一系列造形手法，因而艺术形象同事物形象之间必然存在差别。西方画论中一度被斥为资产阶级唯心论的"距离"说，实际上是指这种差别而言的。我国画论则称为"不似之似"。清代画家原济（石涛，1641—1718）写过一首诗：

天地浑溶一气，再分风雨四时。
明暗高低远近，不似之似似之。[3]

末一句中前四字"不似之似"，指"不似"原物外形的"似"，即能揭示原物的本质，而后二字"似之"，是说和本质的东西相像了。这里，前一个"之"乃结构助词，相当于现代汉语之"的"；后一个"之"是称代词，称代了艺术的真实。正因为不斤斤于事物外形的复制，才能达到事物本质的相似。解释得详细些，便是画家基于表象，通过艺术形象，于塑造

1 杨慎《升庵诗话》卷十三。
2 苏轼《书李伯时〈山庄图〉后》。
3 《大涤子题画诗跋》卷一，《题〈青莲草阁图〉》。

艺术典型的同时，寄托自己的情思、意境。可见"不似之似"乃绘画的手段，"似之"才是绘画的目的。"不似之似似之"，概括了艺术创作的根本法则。

其实唐代诗论关于诗的描写，已有类似的观点。司空图《诗品·形容》所谓"离形得似，庶几斯人"，就是讲求诗人须舍物之外貌以表现他对物的感受。而我国绘画史上，早在石涛之前，画家们就曾运用这一法则，并积累了丰富的经验和理论，以提高造形、达意、抒情的水平。例如北宋画家、书家、诗人、艺术批评家米芾（1051—1107）在这方面的造诣。他住在京口（今江苏镇江），那里有焦山屹立大江中，与岸上的金山、北固山相对峙，他从自己的别墅海岳庵里可以眺望京口天险。他以水墨横点，行笔草草，描绘云山出没、林木掩映。空濛悠淡的自然景象，借以反映自己潇洒出尘的精神境界，开创了山水画大写意一派。

他的儿子米友仁（1074—1153）继承父亲风格，曾作《海岳庵图》，画虽失传，元代吴海有段记载：

> 前代画山水，至两米而其法大变，盖意过于形，苏子瞻（苏轼）所谓得其理者，是图山峰隐映，林木惨淡，长江千里之势宛然目中。胸次非有万斛风雨，不能下笔。[1]

所谓"大变"，是指从重形似转为求畅神，从状物转为借物写心，而东坡所谓"得其理"的"理"，即"离形得似""不似之似"这一审美原则。具体说来，米氏在描绘京口秋色时，以艺术形象反映内心的感受，米友仁自己就曾说过："子云（西汉扬雄）以字为心画。……画之为说，亦心画也。"[2] 这不仅和苏轼主张"文以达吾心，画以适吾意而已"[3] 一样意思，而且是继承六朝宗炳的"畅神"说。这一理论原则，统摄着绘画的造形、达意、传情。

1 吴海《闻过庵集》，《题刘监丞所藏〈海岳庵图〉》。
2 朱存理《铁网珊瑚》。扬雄《法言》："夫言，心声也；书，心画也。"
3 《东坡题跋》卷五，《书朱象先画后》。

米友仁　潇湘奇观图

此外，我国还强调作品气势和画家意境的关系，对艺术形象的塑造很有启发，值得一提。例如石涛说："古人以八法合六法，而成画法。故余之用笔勾勒，有如行、如楷、如篆、如草、如隶等法。写成悬之中堂，一观上下气势，不出乎古人之相（象）形取意，无论有法无法，亦随乎机动，则情生矣。"[1] 我国书、画相通，都以线条为造形的主要媒介，而书、画的线条又各具特征。形状多样、多变的线条，以及它们在空间（纸上）的运行和相互交织，助成了整幅书、画作品的气势，显现了作者的感情和意向。石涛这段题词则指出了几点：

（一）运用书法的线条、笔法于绘画的造"形"；

（二）作为造形目的的"意"，通过线条、笔法所组成的气势表达出来；

（三）气势含有完整的生命，体现于种种的线条运用和笔法中；

（四）必须如此，才能贯串起造形、达意、表情三环节，画出完整的、包含生命的艺术形象。相反地，如果画家未能因物立意，胸无成竹，支离破碎地节节而为之，那么即使是"上下"观看"气势"，也是看不出什么来的，更不用说画中意境或画中之诗了。

西方谈艺，也有"不似"之说，但大都针对艺术形象不似事物（自然）形象，而没有透过"不似"，见到"形"中之"意"，因此止于造形的生动性。例如十七世纪意大利艺术批评家马可·波契尼（Marco Boschini，1613—1678）认为："与其说画家凭借事物外形进行塑造，毋宁说他改变（破坏）外形以谋求形象生动的艺术表现。"[2] 现代意大利批评家里奥尼罗·温图里（Lionello Venturi，1856—1941）加以解说："波契尼的意思是艺术造形的'形'不等于事物原形，为了后者就得打破前

1 潘正炜《听帆楼书画记》卷四，《大涤子山水花卉扇册》第十幅《柴门徙倚》。徙倚，低徊的意思。（引文中"一观上下气势"疑误，当为"一观上下体势"。——编者注）

2 波契尼有《画廊漫步》（*Map of the Picturesque Journey*，1660）、《威尼斯画派的宝库》（*Rich Mines of Venetian Painting*，1674）等理论著作。

者。"[1] 这类看法和我国写形—造势—达意的理论，似乎还有相当距离。

以上试论艺术形象的特征和功用，涉及到表象、记忆、想象等心理活动，它们对艺术形象的产生都是不可缺少的，下面试作进一步的探讨。

表象—记忆—想象—创造性的想象

上文所举有关的心理活动，都发源于艺术家的生活实践，目前关于这些活动及其关系所常见的解释，大致如下：客观事物作用于感觉器官，产生知觉，知觉所产生的事物感性形象，称为表象，也叫知觉材料、知觉形象。这种感性形象大量储存在记忆中，称为记忆表象。艺术家对表象和记忆表象有所取舍，加以提炼，产生艺术形象，并进而重新结构，突出本质，塑造完整的典型形象；在这过程中，他的想象起着主导作用。想象并非主观臆测，它发源于生活实践，并作为反映现实与思想感情的一种活力，推动创作，指导着创作全过程，其中包括形象思维。因此，记忆表象一般人都有，经过加工的记忆表象，则为艺术家所专有，是他的想象的产物，所以也叫想象表象。一般说来，想象和记忆表象关系密切，前者从后者生发出来，但是艺术家的想象却不同于一般人的想象，是通过艺术创作来体现的，因此又叫再造想象或创造性的想象。

西方文艺理论很早就注意到想象的问题，但是还没有广泛应用"想象"这个词。在古代希腊语中，"诗"和"制作"是同义词，这一点有助于理解亚理斯多德（前384—前322）关于诗人和历史家的区别，认为前者描写可能发生的事，后者叙述已经发生的事；诗人善于把不可能的事描写得真有可能。[2] 他在《伦理学》和《政治学》中提出，艺术是"创造，而非执行；……目的在于弥补自然之不足"；它"永远是'人工的'"，

1　温图里《艺术批评史》(*History of Criticism*)，1964，英译本，第126页。
2　亚理斯多德《诗学》，第九章、第二十四章、第二十五章都论及。

"永远须和困难打交道"。他指出，艺术的创造，不是"增"或"减"，而是"通过异化"来完成。他看到了作为艺术本质的创造性，看到了艺术反映现实时，是质的创造，而非量的增减。他的《诗学》第二十四章和第二十五章里讲到诗的模仿作用，也是强调想象的。这一段话有以下几种译文：

（一）"为了获得诗的效果，一桩不可能发生而可能成为可信的事，比一桩可能发生而不能成为可信的事更为可取。"（罗念生译文）

（二）"从诗人的要求来看，一种合情合理的不可能，总比不合情理的可能较好。"（朱光潜译文）

（三）"诗的作品中，看来象真但不可能发生的事，比看来不像真但可能发生的事更为可取。"（天蓝译文）

从上面的译文可以看出一个道理：表现合乎情理的不可能，乃是诗创作的目的，而诗人的想象也就不可缺少了。此外，我们却在亚氏的《心灵论》中看到了"想象"一词。他说：

想象里蕴蓄着感觉。但想象不是感觉。想象是可以随心所欲的……而获得结论（判断）是不由我们做主的，有时正确，有时错误。一切感觉都是真实的，而许多想象是虚假的。……想象的东西在心里是牢不可去，这又和感觉很相似。[1]

所谓想象包含感觉但不等于感觉，正意味着想象运用表象而不等于表象，道出了艺术想象的实质。不仅如此，亚氏在《记忆和回忆》中还指出："显然，记忆和想象属于心灵的同一部分。一切可以想象的东西，本质上都是记忆里的东西。"他更进一步看到了想象和记忆的关系，以及

1 亚理斯多德《心灵论》第 3 卷，第 3 章。

想象是从记忆表象出发的。

罗马时期，朗加纳斯的《论崇高》第十五章继续提到想象。

> 年轻的朋友啊，你要知道，通过想象，能把话说得更有分量，更堂皇，更生动。有些人把想象称之为"形象制造"。……你还必须懂得，修辞和诗都要用想象，但目的不同，前者为了语言的清楚有力，后者为了引起惊奇，这几乎是迫使听众见到了诗人想象所呈现的一切。

不妨说，朗氏把想象联系到形象制造，给后来的形象思维理论，开辟道路。罗马时期，哲学家、雄辩家西塞罗（前106—前43）也谈过想象，认为：

> 艺术大师斐迪亚斯创作智慧女神的雕像时，并不是模仿一个客观存在的模特儿，却一心想象着某种美好无憾的形象，以它来指挥自己的双手和手中的凿子。……每一可见的形式和形象，都参与到某种理想的完善或卓越之中，艺术家则为此理想而超越了他的视觉经验。[1]

西氏之言是特指造形艺术的，认为突破某一具体事物以及感觉的限制，想象才能发挥作用。此外，罗马时期还有一位希腊作家、批评家叫斐罗斯屈拉塔斯（170—245），转述公元前三世纪希腊哲学家阿波罗尼阿斯的话：

> 想象啊！是想象塑造了这些作品。想象和模仿相比，是一位更巧妙的艺术家。模仿仅能塑造已看到的东西，而想象则能塑造还未见到的东西，并把后者作为真实的标准。……想象上升到它

1 西塞罗《雄辩家》Ⅱ。斐迪亚斯（前500？—前432？），希腊著名雕刻家。

自己的理想的高度。[1]

用今天的话说，艺术家的想象代表他的思想水平和精神境界，关系到创造艺术形象、表现艺术真实的问题。

接着想谈谈西方近代以来关于想象的论说。文艺复兴时期，意大利哲学家、语言学家 G. 马佐尼（Giagomo Mazzoni，1548—1598）在《〈神曲〉的辩护》（*On the Defense of the Comedy of Dante*）卷一、六十七章中，论述想象运用形象的过程时，注意到想象和理智的区别，"想象是做梦和达到诗的逼真所公用的心理能力"，而不是"按照事物本质来形成概念的那种理智的能力"。

> 想象真正是驾驭诗的故事情节的能力，只有凭这种能力，我们才能进行虚构，把许多虚构的东西组织在一起。从此就必然产生出这样的结论：因为诗依靠想象力，它就要由虚构的和想象的东西来组成。

马佐尼还写道：

> 理智这种能力是自然的，却不是自由的。所以，适宜于创作的能力，即拉丁人所说的制造形象的能力。[2]

这里，文艺创作、想象、形象制造被综合起来，而想象的地位相当突出。

十七、十八世纪之间，对于想象也有很多论说。例如意大利哲学家 G. 维柯（Giambattista Vico，1668—1744）强调想象和记忆的关系，认为：

> 儿童们记忆力最强，所以想象也格外生动，因为想象不过是

1 斐罗斯屈拉塔斯《阿波罗尼阿斯传》，第 6 卷，第 19 章。
2 朱光潜译文。

286

展开的或复合的记忆。这条公理说明世界在它的儿童时期所造成的诗的意象何以那么生动。[1]

维柯是从人的童年生活中论证想象、记忆相互结合的。此外，还有从感觉出发，说明记忆表象和再造想象的关系，把热情与判断作为想象的两要素的。例如英国乔瑟夫·艾迪生（Joseph Addison，1672—1719）的看法：

> 在我们的想象里，没有一个形象不是先从视觉进来的。可是我们有本领在接受了这些形象之后，把它们保留、修改，并组合想象里最令人喜爱的各式各样的图像或幻象。

他进而强调："想象必须是热情的，才能使它从外界所吸收的形象留下模印。"同时指出想象的过程还包括艺术判断："判断必须敏锐，才能辨别哪些表现的方式最能尽量把这些形象体现得生动，装点得美妙。"[2] 也有再度侧重想象和记忆而突出创新的，如英国塞缪尔·约翰逊（Samuel Johnson，1709—1784）写道："想象在记忆的宝库中进行一番选择之后，作了变化多端的组合，终于取得崭新的产品。"[3]

法国狄德罗对于想象讲得比较多些，也很值得参考。他说"想象，这是一种特质，没有它，人既不能成为诗人，也不能成为哲学家。……想象是人们追忆形象的机能"，"一个完全失去这个机能的人是一个愚昧的人"。又说"根据事实进行推理"，或者"根据假说进行推理，也叫作想象；按照你所选的不同目标，你就是哲学家或诗人"。接着他又显得有些矛盾，一面劝告"诗人不能完全听任想象力的狂热摆布，想象有

1 维柯《新科学》（1780），第1卷第2部分，《要素》第50条，朱光潜译文。

2 乔瑟夫·艾迪生和理查德·斯梯尔（Richard Steele，1672—1729）合编刊物《旁观者》（The Spectator），1712年6月第411、416期，《古典文艺理论译丛》第11册，第9—12页。

3 约翰逊散文集《闲汉》（The Idler），第440页。

它一定的范围"，一面又认为"除非诗人有全部的自由，诗篇永远不会出色"。[1] 至于绘画艺术中的想象，狄德罗所论似乎更中肯了：

> 有两种才能：一种可以独立，而发挥作用，表现完整的生命；一种须结合客观。范尔耐凭想象描绘海洋，属于前一种，但他也对海写生，则属于后一种，然而画家基本上应使后者从属前者。至于舞台的布景，讲求集中观众的印象和注意力，画布景的人没有什么想象可言，因而属于后一种，是第二流的绘画。[2]

换句话说，拘泥于事物原状，亦步亦趋，反而不易活跃想象，进行形象思维。

十九世纪初浪漫主义兴起，诗人们追求理想世界，热情奔放，个性强烈，因此更加强调想象力。甚至在理论上，将天才和想象合而为一，把勤修苦练，视为低能，于是乎凡属天才的诗人、艺术家，无不具有非常的想象力了。英国浪漫主义重要代表柯勒律治写道：

> 形象本身无论多么美，多么忠实地从自然抄袭过来，多么准确地用词语表达出来，都不能说明诗人的本质。只有下列的情况，才能使形象成为独创天才的印证，这就是：在热情的主导下，或者由热情唤起的联想，才能对形象加以陶冶，做到了多样趋于统一、持续缩为刹那。[3]

意思是，事物形象转化为艺术形象，是一种重新组合，其中包含多样艺术形象被概括为完整的典型形象，以及选择连绵运动中的一瞬间，以完

1 狄德罗《论戏剧艺术》（1759），第10章《关于悲剧和喜剧的布局》，《西方文论选》上卷，第357—358页。

2 《西方文论选》上卷，第373页。译文酌予修改，以便读者。乔瑟夫·范尔耐（Joseph Vernet，1718—1789），十八世纪法国海景画家。

3 柯勒律治《文学生涯》第15章，《西方文论选》下卷，第34—35页。

成寓动于静、寓时间于空间的造形艺术；而这一创造，须靠艺术家的天才和热情。柯氏还进一步针对"创造的""诗的""艺术的"之间的同一性，把创造的（独创的）天才称为诗的天才，主张"诗的天才，一面维护诗人心中的形象、思想、感情，一面又加以变化"。[1] 照柯氏看来，诗的天才所赋予诗人的想象力，将记忆表象"溶化了，分散了，消耗了，为的是进行再创造"。[2] 因此"诗人心灵上占有首要地位的情境、激情或性格，必须通过形象，方能表现在形体塑造和色彩协调之中"。[3] 总之，浪漫主义的艺术论，以天才、个性为前提，在造形、达意、抒情的过程中突出了创造性的想象。

从以上的许多资料，可约略看到近代西方创作理论的发展，是逐渐以想象或创造性想象为核心的，而在思想体系上，矛盾也比较突出。以表象为起点，肯定客观现实对感官的作用，是唯物主义观点；把艺术家从勤奋中所取得的成果，溯源于先验的、超越的创造性或诗的天才，是主观唯心主义观点。不过，其中也有不少是作家们创作经验的总结，仍有一定的参考价值，今天应从艺术家本人的创作实践中，加以检验。本文限于篇幅，只就记忆和想象的关系举点例子。

文艺复兴时期意大利画家、建筑家乔尔乔·伐沙里（Giorgio Vasari，1511—1574）曾写道：

> 艺术家固然可以预先想象创作的内容，但内容的表现、安排以至修正，还须借助于视觉。更应补充一点：画家作素描时，可以美的思想充实其内容，并获得成功，但却无须面对自然景物，单凭记忆便能把它表现出来。[4]

1 柯勒律治《文学生涯》第 14 章，《西方文论选》下卷，第 33 页。

2 柯勒律治《文学生涯》第 14 章，《西方文论选》下卷，第 33 页。

3 《西方文论选》下卷，第 35 页。

4 伐沙里《卓越的画家、雕刻家、建筑家的生平》（*Lives of the Most Eminent Painters, Sculptors, and Architects*）第三卷，1811，英译本，第 427—428 页。

前半段是讲再造想象或艺术形象塑造，应该经得起视觉的检验；后半段则以素描为创作，阐明了记忆表象为再造想象提供资料。可以说伐沙里的经验符合想象—造形的实践，既有感觉一方面，也有记忆一方面，既有现实、客观一方面，也有理想、主观一方面，而基础或根子则为前一方面；或者说，是客观、主观的辩证统一。

十九世纪中期法国巴比松画派代表让-弗朗索瓦·米勒（Jean-François Millet，1814—1875）有时并不对自然作速写，他曾在给美国画家惠尔莱特的信中说："因为我把心里喜爱、舍不得离开的某些自然风景，全部地、完美地纳入记忆之中，所以能够准确而又称心如意地描写出来。"[1] 其实这一经验或理论，也不限于西方。我国元代人物画家王绎（1333—？）往往在人们"叫啸谈话之间，默记情貌，然后落笔"，他还总结一条经验："默记于心，闭目如在目前，下笔如在笔底。"[2] 鲁迅先生讲得更是透彻："画人物，也是静观默察，烂熟于心，然后凝神结想，一挥而就。"[3] 所谓"凝神结想"，也就是想象，它一经活动，记忆表象便被提炼出来，重新组织，涌现"目前"，奔赴"笔底"，于是乎"一挥而就"了。宋代山水画家李成（919—967）储藏了丰富的记忆表象，融会胸中，随时听用。

对此，宋代艺术批评家董逌有段生动的记述：

> 咸熙（李成字）……于山林泉石，……层峦叠嶂……积好在心，久则化之，凝念不释，殆与物忘，则磊落奇特，蟠于胸中，不得遁而藏也。他日忽见群山横于前者，累累相负而出矣。……慢然放乎外而不可收也。盖心术之变化，有而出则托于画以寄其放。……彼其胸中自无一丘一壑，且望洋乡若，其谓得之，此复

1 约翰·里瓦尔德（John Rewald）《印象主义画史》（*The History of Impressionism*），1946，第 84 页。

2 王绎《写像秘诀》。

3 《鲁迅全集》第六卷，第 423 页。

米勒　落叶

　　有真画者耶！[1]

　　画家热爱自然，才钻研自然，关于自然的记忆表象不断丰富起来，自然
形象变化的规律也逐渐掌握，终于攻下了变自然形象为艺术形象这道难
关。对他来说，如果还须面向自然，那么有时候已不是为了写生，而是
为了激发情思，唤起想象，从而组织画面，这时候胸中便有无数丘壑，
出于毫端，落在纸上，画兴一发而不可收了。如果不通此道，就不是真

1 董逌《广川画跋·书李成画后》。

的画家了。对于观察—记忆—想象所产生的艺术效果，董逌作了十分生动的描绘。

作为本节的小结，不妨转到西方，看看德国诗人歌德（1749—1788）是如何结合诗、画来阐明这种创作途径的。

> 我早年的风景写生和后来的科学研究，使我长期地、精细地观察自然事物，逐渐熟悉它们，连最小的细节，都不遗漏，因此当我作为一个诗人时，需要掌握什么，就能掌握什么，而且不大会犯背离真实的错误。[1]

这样来揭示记忆表象和再造想象之间的紧密相关，在今天似乎还是有参考的价值吧。

画中有诗与形象思维

先小结一下前文：艺术形象的特质和功能，就是写形—达意—表情；艺术形象的产生和运用，包含表象—记忆—想象等心理活动，而想象统摄一切，占有重要地位；通过对艺术形象的特质、功能的探讨，便可明确想象和创作的密切关系。下面就从这一关系出发，结合绘画创作，谈谈想象是怎样指挥形象思维，而实现画中之"诗"的。

首先，为了更好地理解苏轼所说的"画中有诗"，不妨念一下他的几句诗：

> 今观此壁画，亦若其诗清。
> ……

1 《歌德和爱克曼谈话录》，1827 年 1 月 18 日，英译本。

门前两丛竹，雪节贯霜根。

交柯乱叶动无数，一一皆可寻其源。

吴生虽妙绝，犹以画工论。

摩诘得之于象外，有如仙翮谢笼樊。

吾观二子皆神俊，又于维也敛衽无间言。[1]

大意是说：王维画的两丛竹，由根到竿，由节到枝（柯），由枝到叶，都写出了竹树傲霜冒寒的精神，充满生意，正如他的诗，脱去窠臼，一片清新；王维不像画工那样拘于形似，而是即景抒情，因物见志，旨趣遥深，都在形似之外；画中如此，便是有诗；假如拿他和吴道子相比，吴不免逊色，因此对他愈加钦佩了。

苏轼的弟弟苏辙则把画竹所得的象外之美，描写为"苍然于既寒之后，凛乎无可怜之姿"[2]。兄弟两人都强调，借形达意，以形写神，即画家的形象思维都是为了画中有"意"、有"神"、有"我"的创造，也就是有"诗"。苏轼在评论燕肃的作品时，还认为"山水以清雄奇富、变态无穷为难"，而燕肃都做到了，所以"燕公之笔，浑然天成，灿然日新，已离画工之度数，而得诗人之清丽也"[3]。画也得像诗那样，具有灿烂清新的境界，而画工所作，虽也经过形象思维，却一味讲求尺度，等于复制，走不到想象、创新、达意、抒情这条路上来。

不仅如此，苏轼更指出，在这条路上诗人和画家是心心相印的。他曾向一位画家提出："烦君纸上影，照我胸中山。"这"胸中山"意味着一定的思想境界，可为画家和诗人所共有，如果体现在画中，便是诗情、画意互相映发，因此要求画工去写诗人的"胸中山"，倘若画家没有和诗人类似的感触，是难以做到这一步的。至于画中之"诗"或"意"，究竟

1 苏轼《凤翔八观》第三首，《王维、吴道子画》。

2 苏辙《墨竹赋》。

3 《东坡题跋》。燕肃，字穆之，善画山水，师王维、李成，但不设色。

是什么内容，苏轼也有一定看法。他评论好友文同[1]的画竹："意有所不适而无所遣之，故一发之于墨竹，是病也。"认为画竹以消愁解闷，难免满纸枯寂心情，这样的画中"诗"，他是反对的。

苏轼不仅论画，自己也画古木竹石，而境界却和文同不一样。东坡画竹的真迹，今已罕见，不妨看他为所作《竹石》壁画上的题诗：

> 空肠得酒芒角出，肝肺槎牙生竹石。
>
> 森然欲作不可回，吐向君家雪色壁。

前两句透露出画中之"诗"是什么，后两句描写它又是怎样表达出来。南宋周必大曾评论此诗，把先后两句综合起来，认为东坡此作"英气自然，乃可贵重，'五日一石'岂知此邪"[2]，意思是，挥写竹石，可以发抒英气，倾吐块垒，但不容一笔一笔，慢慢地来，须有高速度的形象思维。这里我想下一转语：东坡之可贵，尤在于严肃、森然的创作心情与英气相适应，这也使我们领会到是什么决定形象思维的速度，是什么构成形象思维的内容了。联想到庄周所谓"解衣盘礴……是真画者"，也正阐明这个道理。画家在形象思维过程中，必须精神高度集中，技法非常熟练，方能心手相应，笔所到处，直抒胸臆，一气呵成，而王宰式的"十日画一山，五日画一石"，就不足以语此了。然而，这也只是一方面，另一方面还得看他对生活、现实有没有真实的感受和诚挚的感情，有没有非画不可的迫切要求，这就关系到画中之意、画中之诗，关系到形象思维的内容问题。如果缺少这基本的一面，当然说不上"解衣盘礴"，也不可

1 文同（1018—1079），字与可，画竹名家，最工墨竹。他和东坡是中表兄弟。王文浩《苏诗总案》卷五："作文同诸画跋，语尤契厚。"（据《苏诗总案》，原文为："公与与可相得极厚……在京所作诸画跋，语尤契厚。"——编者注）

2 周必大《益公题跋》。英气，指胸中块垒。刘义庆《世说新语》云："其人磊落而英多。""五日一石"，见杜甫《戏题王宰画山水歌》："十日画一山，五日画一石。"可见东坡之竹，挥毫写意，顷刻而成，不同于王宰工笔以求形似。

能成为"真画者"了。王安石说："糟粕所传非粹美，丹青难写是精神。"是完全正确的。

此外，我国论及画中"诗"、画中"意"的，还有不少精辟之见。例如西汉刘安（前179—前122）批评过"谨毛而失貌"的画风，汉高诱作了注释："谨悉微毛留意于小，则失其大貌。"[1] 不去捉取对象的本质，对事物并未真正认知，也说不上造形达意、寄情于画，纵使细节个个逼真，还是因小失大，画中之"诗"又何从实现？

在我国画论史上，"大貌"之说得到了继承和发扬，其中讲得比较清楚的，要推石涛的"体势"之说。我们不妨重温一下前文提到石涛那幅《柴门徙倚》上面的题语，并作一些补充。每幅画都是一笔一笔画出来的，每一笔都经过形象思维；但这无数的笔踪，并不各自为政，而是部分服从整体，无悖于全图运笔的一个总体势。这就必须胸中先有大貌，以统摄笔的无数次的运行，从而助成作品的体势。笔墨和体势的密切契合，贯穿在形象思维的始终。石涛仅用了"相形取意"以及"情生"这六个字，它们却包蕴着形象思维的方法、途径和全程，进而揭示形象思维的最终目的在于画中有"诗"。这样的高度概括、言简意赅，在中外古今的画论中，也许是罕见的！

一句话，画中有诗无诗，关系到作品能否反映画家个人在生活、现实中的感受；进而创立意境，表现风格，也就是作品中有无个性的问题。清代邵梅臣说得好："诗中须有我，画中亦须有我。"[2] 这个"我"，并不意味主观唯心主义。而且对于"我"的强调，也不限于我国的画论。

在西方，随着浪漫主义对个性、想象的强调，画中有"我"之说也逐渐产生。十九世纪中叶，法国巴比松画派结束了带有故事的风景画，开创一个借景抒情、有我有诗的崭新面貌。这派代表米勒曾评论当时部分画家：

> 要追求真正的艺术，而结果却产生一些冒充艺术的作品。……

1 《淮南鸿烈解·说林训第十七》。
2 邵梅臣《画耕偶录·论画》。

因为关键倒不在作品的主题，而在于他们究竟把自己放了多少到画中去。[1]

这话说得中肯。米勒和让－巴斯蒂特－卡米耶·柯罗（Jean-Baptiste-Camille Corot，1796—1875）、西奥多·卢梭（Théodore Rousseau，1812—1867）等基本上都不搞自然的复制，而力图表达画家对自然或生活的感情。柯罗的《春日林中小道》，写出对新春景色的喜悦心情。米勒的《飞鸟》，画的是片田地，牛在田边吃草，田间疏林掩映，一大群鸟从林中飞起，远树三三两两，一望无际，布置疏朗，气氛恬淡，反映了对农村景色的留连，正如作者所说，是一幅有"我"、有"诗"的作品。

十九世纪中叶以后，现实主义逐渐成为欧洲艺术主流，用我们东方人的眼光看，山水画中的诗味似乎比较淡薄了。试读古斯塔夫·库尔贝（Gustave Courbet，1819—1877）那封《给学生们的公开信》（"Letter to a Group of Students"），不难看出画风的转变。他认为绘画"只能表现既真实而又存在的事物"，"一个时代只能由……活在这个时代的艺术家来再现它"，而艺术中的想象则被理解为"对一个存在的事物寻找最完整的表现"。[2] 西方绘画史一般都把库尔贝作为现实主义的开创者，尽管他本人不愿接受这个名称，但这段话的意思，是要求要紧紧抱住对象或当前事物，倾向于物多于我，或有物无我了。但是，造形、达意、寄情于物的道路也并未完全堵塞，即使是自然主义者的左拉（1840—1902）也曾说过这样的话："我看一幅画，首先寻找的是画中之人，而不是画中景物。"这"人"便是画家之"我"，画中之"诗"，画家的内心世界。

此外，西方哲学家也有谈画中之"我"的，对形象思维问题很有启发。例如黑格尔就曾写道：

我们必须承认，像拉菲尔和丢勒这样的大师的素描和铜版画，

1 舍尔顿·契尼（Sheldon Cheney，1866—？）《现代艺术史话》（The Story of Modern Art），1958，伦敦版，第98页引。
2 《西方文论选》下卷，第221页。

柯罗　蒙特枫丹的回忆

库尔贝　我的工作室

确实是很重要的作品。事实上，我们从一定的观点出发，可以这样讲：最最耐人寻味的，正是大师们的笔触本身。我们从这些素描中不难发现，大师们以如此熟练的手法，表现出他们的全部心灵，取得了惊人的成就。也正是由于这种熟练，才能无须先作尝试，顷刻之间便十分自然地把大师的思想精髓呈现在画中了。[1]

换而言之，黑格尔可以称为西方的"以形写神"论者，但比之我国的顾恺之，却迟了一千五百年，而且双方的哲学观也不相同。

黑格尔的美学中心课题是："艺术的内容就是理念，艺术的形式就是诉诸感官的形象。"[2] 也就是说,画家的思想或"心灵"发源于精神性的"绝对理念"而不是客观世界在画家头脑中的反映，画家所以要作素描，乃是因为这个"绝对理念"主动地通过画家的"心灵"来显现它自己。这种画中有我论，乃是客观唯心主义的产物，因为在"我"之上，还有个"绝对理念"主宰一切。与此相反，顾恺之则在"实对"的前提下而"以形写神"，所谓"实对"，就是面对现实的意思，因此他又指出："以形写神，而空其实对，荃生之用乖，传神之趋失矣。"[3] 用今天的话说：脱离现实，不去钻研人物，便无从摄取他的生动形象，写其内心世界，而只能是迷失了肖像画的正确方向。由此可见，顾氏主张"以形写神"的"神"，丝毫没有类似"绝对理念"的色彩，是具有唯物主义的观点。不过，我们还须看到一点：南朝宋时，宗炳比顾恺之进了一步，把这"神"从客观对象转移到画家主观，提出须"畅"画家之"神"，形成我国绘画美学一次飞跃。

至于现代以来，主观唯心主义艺术理论在西方很占优势，对于这个"我"更感兴趣，谬种流传，日益严重。例如一本研究德国唯意志论者尼采（1844—1900）的书里，就有这样一段话："对音乐和其他任何艺术来说，装腔作势和错综复杂，都是无能的标志，因为它们说明艺术家

1 黑格尔《美学》（*The Philosophy of Fine Art*）第3卷，F.P.B. 奥斯马特生（Francis Plumptre Beresford Osmaston）英译本,1920,伦敦版，第275页。
2 黑格尔《美学》第1卷，第83页。
3 顾恺之《魏晋胜流画赞》，唐张彦远《历代名画记》引。

Cernis et octaua fit circumcisus Iesus Ad normam veteris legis, ritumq́, receptum,
Luce puer, tenero accipiens in corpore vulnus, Maiadis multos observans per annos.

C. schnur.

丢勒　素描

还不会简单明了、毫无遗憾地表现自己。"[1] 这里谴责装腔作势不过是表面文章，实际上是要求艺术家表现他"自己"，而这个"自己"正是尼采

1 A.M. 路多维琪（Anthony Mario Ludovici）《尼采和艺术》（*Nietzsche and Art*），1911，伦敦版，第 13 页引 P.V. 林德《现代鉴赏和现代音乐》第 54 页。

所鼓吹的追求权力意志、无限扩张自我的那位"超人"，如果也有所谓画中（诗中）之"我"，那是和我国画论传统所指的情思、个性、艺术想象、艺术风格等风马牛不相及了。

我们今天有必要正确对待画中之诗、画中之我，须从社会主义国家的利益出发，在新时期的总任务下，赋予新的涵义，使画中之诗、画中之我分别反映出各条战线实现四个现代化的伟大创造，以及无数风流人物的雄心壮志，并且画家之"我"和画中人物之"我"也融为一体了。即使不带人物的山水画中，也有"我"在，因为它体现了在新时代前进的步伐下，各族人民包括画家在内，对祖国大好河山的崭新面貌所共同具有的热烈感情。

下面试就所引的前人的理论写一小结，并作些补充。

（一）艺术形象问题包含"形""神"的关系：如以形写神、以形畅神、以形生情、神为目的、形为手段等，可概括为形神的辩证统一观。

（二）对事物形象的再创造，有别于对事物形象的复制，前者进入形象思维的领域，涉及"神似"或"离形得似""不似之似"，而"不似之似似之"一语更道出了形象思维的运用和要求，以达到写意、传情的目的。这样，绘画就意味着心画，而心画过程中想象的重大作用得到充分的体现了。与此同时，想象并不等于主观臆造，它须遵循客观现象的规律，因此"神似"也须"合理"，从而"形""神""理"趋于一致，因此我国画论具有完整的体系，并表现主、客观的统一。

（三）画家在想象（也称再造想象）中，从描绘艺术形象到塑造艺术典型，惟其不搞自然复制，才能在改造自然形象的基础上，把意境、情思注入典型形象的各个组成部分中，画面既饶有诗意，也活泼有力，表现了运动的"体势"。似乎可以说，我国画论的"六法"之所以首列"气韵生动"，是因为它与作品的"体势"密切相关。

接着想谈谈形象思维对塑造典型的作用。在这方面，我国千百年来的一部画史积累了丰富经验，值得作为专题，深入研究，广泛展开讨论。这里试就"写形"与"写神"举个例子，谈谈个人看法。三国时，嵇康（224—263）所作《赠秀才入军十九首》的第十四首中有这么四句："目送

飞鸿，手挥五弦。俯仰自得，游心太玄。"以抚琴动操结合归鸟自得，烘托出离世绝俗、同化自然的精神境界。顾恺之认为，画家如果加以描绘，进行艺术处理（形象思维），将会感到："'手挥五弦'易，'目送飞鸿'难。"[1]"手挥"和"目送"是同一个人的两种动作，它们紧密关连，共同反映这个人的物我为一、悠然意远的内心世界。但相对地说，描绘"手挥"，侧重动作的形状，描绘"目送"，则进入艺术"传神"的领域，比描绘"手挥"难些。

这方面顾恺之还有一条经验："四体妍媸，本无关于妙处，传神写照，正在阿堵中。"[2]因为眼睛是写照传神的关键所在，传说顾画人物，尝数年不点睛，正说明这是一桩难事，迟迟未能下笔。后人对此也有不少论说，而明代画家徐枋的一段话，值得一提："所谓冠裳衣履，装饰也；所谓树石器物，点缀也。若点睛则一身之生气在焉，此大纲领大关键也。"[3]鲁迅先生讲得更好："要极省俭地画出一个人的特点，最好是画他的眼睛。……倘若画了全副的头发，即使细得逼真，也毫无意思。"[4]谈到这里，还可补充一点：进行形象思维时，须把"抚琴"和"归鸿"联系起来，全面考虑，并结合"点睛"，方能取得预期的艺术效果。具体说来，关于眼的视向，眼和归鸿的距离，以及两者相互保持的角度，甚至鸟的归宿处（比方说树林），这就包括人、禽、树的艺术形象和它们之间的有机配合，再加上整个画面的空白如何利用，更好地衬托主题，如此等等，都须苦心经营——这正是再造想象与形象思维之事，尤其是指挥形象思维的想象之事。"目送归鸿"处理好了，"手挥五弦"才得其所，反之亦然。做到了这样，人物内心世界、精神面貌便映发出来，典型形象也塑造成功了。

谈到此处，不妨转入创造性想象和形象思维的关系上去。

1 刘义庆《世说新语·巧艺》。

2 刘义庆《世说新语·巧艺》。阿堵，晋代俗语，意思是"这个"，这里指眼睛、眸子。

3 徐枋《与杨明远书》。

4 鲁迅《我怎么做起小说来》，见《南腔北调集》。

创造性的想象与形象思维

文艺创作中的想象，前面已谈了一些，这里想再引前人有关想象和创新的部分论说。文艺复兴时期意大利人文主义者 J. C. 斯卡力杰（Julius Caesar Scaliger，1484—1588）写道："诗人是第二上帝，因为他能创造合乎理想的东西。"芬奇则认为画家也不例外："画家如果单凭视觉去判断，画得死死板板，一点儿没开动思想，那么他就好比一面镜子，模仿一切对象却对它们一无理解。"因此又说："画家同自然竞赛，比得上自然。"为了做到这一点，必须深刻地认识自然的本质，犹如"能追溯源泉的人是不会满足于一桶水、一壶水的"。[1]同一时期，莎士比亚把模仿自然和创新相结合，但又认为自然是超越的、绝对的。这个观点，表现在两个剧中人物的对话中：

> 潘狄塔：在它们的斑斓的鲜艳中，人工曾经巧夺了天工。
>
> 波力克希尼斯：即使是这样的话，那种改进天工的工具，正也是天工所造成的；因此，你所说的加于天工之上的人工，也就是天工的产物。……这是一种改良天然的艺术，……但那种艺术的本身正是出于天然。"[2]

照莎氏所说，在艺术、艺术方法之上，还有"艺术"，而在这"艺术"之上，更有"自然"，于是这个"自然"就意味着神或上帝了。这是继承了古希腊客观唯心主义哲学家柏拉图的艺术观：神创造床的理念，木工模仿床的理念，制造一张床，画家模仿这张床，画出一张床，因此绘画艺术是模仿的模仿。[3]但是我们也须注意，莎氏在这里表示的文艺观，无损于他剧作中的丰富想象和创新。

1 达·芬奇《绘画论》，收入《笔记》中。
2 莎士比亚《冬天的故事》（*The Winter's Tale*，1610），朱生豪译，吴兴华校，第4幕第3场。
3 柏拉图《理想国》卷十。

<div align="right">鲁本斯　黎明时分的森林与猎鹿</div>

　　十八世纪的狂飙突进、启蒙主义以及十九世纪初的浪漫主义都不断
地强调想象的创造性。歌德不止一次高度评价大胆的想象，他说在鲁
本斯[1]的一幅风景画上，光线来自两个相反方向，违背自然规律，但却显
出鲁本斯是"用自由的心灵去超越自然，使自然符合他的更高目的。……
他不得不借助于虚构"。歌德还指出：莎士比亚笔下的悲剧人物麦克佩
斯夫人先说自己喂过婴儿的奶，后来又说自己没有女儿，这显然是先后
矛盾，却能够使剧中人在不同的场合说起话来都极有力量；因此"艺术
家对于自然（社会）有着双重关系：他既是自然的主宰，又是自然的奴
隶。……因为他必须用人世的材料来加工，才能使人了解，……使这些
人世的材料服从他的较高意旨，为这意旨服务"。所以，"一般说来，……

1　鲁本斯（1577—1640），佛兰德斯（Flanders）画家。

对一件本来是用大胆而自由的气魄创造出来的艺术品，我们也应该尽量用大胆而自由的气魄去看它，欣赏它"。[1] 所谓大胆，就是敢和自然竞赛，和现实比美；艺术家进行想象、虚构以及形象思维，就得有这种魄力。但另一方面也不能背离客观规律，须以研究周围、观察事物为起点。英国诗人、画家威廉·布莱克（William Blake，1757—1827）有几行诗值得一读：

> 从一粒沙子看出一个世界，
> 从一朵野花窥见极乐之土。
> 将无限握在掌心，
> 使每一时辰联系着永恒。[2]

他追溯艺术想象（艺术创造）和形象思维的根源，是在客观世界的空间、时间中。以上都是紧密创造与客观世界的关系来看待想象的。至于稍稍后于布莱克的柯勒律治，基本上也是如此。他把"想象力"称为"造成形象和改造形象的能力"，而"改造"所以不同于"造成"，乃是由于它能"溶化、分解、分散，从而重新创造"。[3] 他在突出创新的同时，还在《论诗或艺术》中进一步阐明："艺术位于思维和事物之间，将自然的和人的加以融合，它是思想上具有形象的语言。"可见柯氏所谓想象、创新并非无视客观现实。再如黑格尔，也认为"如果谈到本领，最杰出的艺术本领就是想象"，并且指出想象不是幻想，"想象是创造的"。[4] 总之，创造性想象已成为西方文艺理论的重要课题。

现代以来，流派众多，思想活跃，而艺术和现实之间的距离却越来

1 《歌德和爱克曼谈话录》，1827 年 4 月 18 日。见《西方文论选》上卷，第 474—476 页。
2 布莱克《天真之歌》（*Songs of Innocence*）中《天真的预兆》（"Auguries of Innocence"）。
3 柯勒律治《文学生涯》第 13 章。
4 黑格尔《美学》第 1 卷，朱光潜译，第 348 页。《古典文艺理论译丛》第 11 册第 42 页，译为："真正的创造就是艺术想象的活动。"

越大，在它们的作品中，源于现实的艺术形象逐渐消失，终于被抽象符号所代替。理论上还侈谈想象和形象，实际上对形式主义、非理性主义等愈陷愈深。

接着，谈谈我国画论关于创造性想象和形象思维的问题。一般说来，复古与模仿之风始于元代，但主张自谋蹊径、别开生面、有所创新的，还是代有其人。且看石涛的一段题画：

> 夫茫茫大盖之中，只有一法，得此一法，则无往非法，而必拘拘然名之为我法，吾不知古人之法是何法，而我法又何法耶？总之，意动则情生，情生则力举，力举则发而为制度文章，其实不过本来之一悟，遂能变化无穷，规模不一。[1]

简单说来，对景生情，寓情于画，景物变化，情境常新，笔墨便有生发，不落窠臼，也就无常法可言。石涛惟其讲求创新，故能触及艺术的根本，这是含有决定性的理论认识，他称之为"一悟"，这"一悟"来源于生活、现实，经过反复实践，与"玄之又玄"的东西毫不相干。

此外，石涛还讲到书家、画家落笔时的一种精神状态：

> 作书作画，无论先辈后学，皆以气胜得之者。精神灿烂，出之纸上，意懒则浅薄无神，不成书画。……有真精神，真命脉，一时发现，直透纸背。此皆是以大手眼、用大气力，推锋陷刃不可禁。

接着还有一段自叙：

> 云逸先生……命作山水大幅，……十二载之请，今当报命矣。急取宣纸，胸无留藏，外无拘束，如是安有古今哉？犹之乎以瓶

1 陈撰《玉几山房画外录》卷上，《石涛题自画山水卷》。

石涛　苦瓜山水

泄水，水泼地面，波致自成。……清湘乃为大笑。[1]

当然，这样的境界是以体验生活、丰富记忆表象为前提，落笔时便精神饱满，想象生发，左右逢源，足以独出机杼，画来十分酣畅，连自己也不禁叫好。尤其是，情思旺盛是与精心钻研自然分不开的，石涛所谓的"气胜"，贯彻在想象的全过程，而想象的基础，便是他所谓的"搜尽奇峰打草稿"，即大大地丰富了记忆表象的储藏。

这里不禁联想到荷兰后期印象派画家凡·高（1853—1890）的话："我对自然写生时，力图做到的第一件事，就是忘记我曾看见过的某幅画。"因为胸无前人画本，才能看到生活、现实，活跃想象，独立构思。在这上面，凡·高十分认真、严肃。他曾写道：

> 一位劳动者的体形，田里的几道犁沟、一粒沙子，以至海和天空，如此等等，同样是大题材，它是这样地难于处理，而同时又是这样的美，充满着诗意，真值得花上毕生精力来表现啊！[2]

可见想象万千和真诚恳挚并非对立，而这两位画家之或主气胜，或尚谨严，也并不矛盾，因为奔放纵恣时常是从深潜缜密中来。关于前者，苏轼打过一个好比喻："画竹必先得成竹于胸中，执笔熟视，乃见其所欲画者；急起从之，振笔直遂，以追其所见，如兔起鹘落，稍纵即逝矣。"[3] 观物、取象而后"胸有成竹"，想象、构思才能"见所欲画"，而"兔起鹘落，稍纵即逝"，则意味着"高速"过程，生动地概括了察物、立意、造形、写意一整套本领。其中包含着生活、立意、想象、形象思维、典型塑造，一环扣一环，有机地联系着，凡能创意而非仿古的画家，都有这样的体会。他善于把握我和物的关系，不使两者相互排斥，而是相因为

1 张大千《大风堂书画录》，癸未年版，第 66 页，《苦瓜山水》。石涛，号苦瓜和尚。

2 契尼《现代艺术史话》，1958，第 275 页引。

3 苏轼《文与可画筼筜谷偃竹记》。

用，尤其是我为主导，以发挥创造性想象的功能；至于偏执一方，顾此失彼，或专尚表现技法，或眼高手低，内容空泛，都无从体现画中之我与画中之诗。环绕这物我关系，中外画论都曾反复推敲，下面作些补充，以结束本节。

意大利文艺复兴初期，画家、诗人、建筑家莱昂·巴蒂斯塔·阿尔伯迪（Leon Battista Alberti，1404—1472）强调艺术家须观察自然，吸取养料，把"他的精神引向对象以外的一个领域"[1]。"逼真实物"，为当时的画风，阿氏却有"象外"之求，力图想象、创新，这是难能可贵的，然而对"象外"或创新讲得比较透彻的，也许还要数我国画论。明末清初画家程正揆题《稚公画册》："以山水为性情，以性情为笔墨者，噫，此道远矣！"[2] 真的有感于物，情思自会生发，惟其不囿于物，方能悠然意远。清初画家查士标（1615—1698）说："昔人云：'丘壑求天地所有，笔墨求天地所无。' 野遗此册，丘壑笔墨皆非人间蹊径，乃开辟大文章也。"[3] 胸中丘壑，反映自然而寓有人的思想意境，意境和它的表达，既可因人而异，又可与自然有距离，因此才被称为"开辟"或创新。两人都讲出了艺术创作源于物而胜于物的根本道理，也摆平了想象—形象思维中的物、我关系。至于明代画家郭诩（1456—1528）"遍历名山"之后，提出"岂必谱也，画在是矣"[4]，则更能脱尽窠臼，把生活、现实、意境、想象、形象思维、艺术典型以至物、我为一的创作过程，概括为八个大字，可谓言简意赅了。

1 阿尔伯迪《评论集》（约 1455 年）。

2 清冯金伯《国朝画识》卷一，引程清溪集。程正揆，号清溪道人。

3 查士标《题野遗山水册·第十幅〈春树万家〉》。见潘正炜《听帆楼书画记》卷五。龚贤（1618—1689），字半千，号野遗，金陵派山水画家。

4 何乔远《名山藏》。

为了画中有诗而形象思维：
我国和西方的一些经验

关于这个问题，试从寓时间于空间和以线条为主要媒介的两方面，分别谈谈。

寓时于空，前面谈过一些，这里举例说明它是怎样实践的。隋代展子虔"作立马而有走势，其为卧马则腹有腾骧起跃势，若不可掩也"[1]。观者看了，会感觉到空间上从"立"到"走"、从"卧"到"起"或由静止转为运动这一倾向，意味着时间上将由一点延伸为一段；正由于表现了这么一个动向或趋势，艺术形象便更加生动，耐人寻味，要想象下一顷刻马将如何动作，于是画面显得活泼有生气，而诗意也就在其中了。

再如北宋画家李公麟[2]曾描绘射击的场景，力图暗示一个运动过程，表现了形象思维的深度。黄庭坚写过一段介绍："凡书画当观韵。往时李伯时为余作李广夺胡儿马，挟儿南驰，取胡儿弓，引满以拟（瞄准）追骑。观箭锋所直（不偏不斜），发之人马皆应弦也。伯时笑曰：'使俗子为之，当作中箭追骑矣。'余因此深悟画格。"[3]李广为西汉名将，善骑射，和匈奴作战七十多次。李伯时描绘他正在张弓瞄准追骑，箭搭在弦上而未发出，以一个紧张的动势把观者吸引住。倘若是个庸手，必然要画箭已命中对象，人仰马翻，那就是用"结尾"代替"过程"，不仅在时间的感觉上缩一段为一点，而且堵塞了观者的寻味和想象，感到意趣索然，也就无诗可言了。李公麟的高明，就在善于运用创造性的想象，引导观者去求之于"象外"，犹如文章家的宕笔，以想象出之，读者也以想象得之。

从艺术欣赏方面说，顾恺之的那句名言"迁想妙得"，正是道出了创造性想象的功用。说得通俗些，就是要让观者想画家之所想，体会创

1 董逌《广川画跋·隋展子虔画马》。
2 李公麟，字伯时，擅画人物、鞍马、山水。故宫博物院藏有他的《临韦偃〈牧放图〉》卷。另有《五马画》。韦偃是唐代画马名家。
3 黄庭坚《山谷题跋》。

作的奥秘。关于这种"奥秘"，清代画家恽寿平（1633—1690）说得比较清楚："尝谓天下为人，不可使人疑，惟画理当使人疑，又当使人疑而得之。"[1] 这"疑"字下得妙，可以反证李伯时笔下所表现的"发而必中"的感觉，乃是从"引而待发"上"疑而得之"的。换而言之，空间艺术而能产生时间感觉，难道不是因为画者在形象思维中发挥了想象的作用，并引起观者的揣测啊！

　　其次，国画有一独特形式——手卷，它在空间上扩展图景，时间上持续意境的表达，也延长观赏的过程，从而大大丰富了画中之诗。我们看手卷时，左手把它张开、右手把它卷起，画中景物便从卷首到卷尾陆续不断进入眼帘，艺术形象在更替、变化，情思、意境层层生发，步步深入，见到了画家内心世界的展露既有起伏的波澜，又有突出的浪尖，全卷看完，所获得的是首尾完整的艺术典型。也许有人说，手卷属于横看的图画，西方不是也有吗？实际上，西方有的是较大宽度的横看壁画，而且为建筑物（墙壁）的空间所限，相当于我国通景画屏的形式，而不能像我国手卷那样，看时可任意舒卷。因此，可以说手卷是我国特有的寓诗于画的一种艺术体裁。

　　如就创作而言，同属手卷，人物故事和山水题材有所不同，艺术处理也不相同。人物画卷可分段描写同一主人公在不同时间、地点的各种活动，例如南唐顾闳中所画《韩熙载夜宴图》卷（故宫博物院藏），韩熙载的形象多次出现，或坐榻上听琵琶演奏，或亲自击鼓伴奏"七么"舞。这若干段落串联起来，写出主人公的生活和精神面貌，在艺术概括上胜过了一幅一事的人物画，可以说是连环画的先驱。至于山水画卷曾有"写实""写意"之分。前者如传为李公麟的《蜀川胜概图》卷（早年有正中书局影印本），接连描绘蜀江诸般景色，虽不分段，却每一景色写上它的名称，实质上是舆地图卷，不是艺术品。后者则以首尾连贯、富于变化的宏大结构，表现出画家以想象指挥形象思维，改造自然、再现自然，塑造典型，抒发意境，寓诗于画的真本领，例如五代、北宋间董源

1 恽寿平《南田画跋》第一卷《画筌》。恽寿平，号南田。

的《夏山图》卷（上海博物馆藏），上部烟霭笼罩，崇山连绵，中间沙岸逶迤，溪水萦回，近处密树繁阴，微露蹊径，田头、屋畔点缀着耕作、放牧诸景。全卷布置茂密，下笔凝重，浓郁中有苍浑之致，由卷首看到卷尾，贯串着"夏山（苍翠而）如滴"之感[1]，而艺术形象与情思意境是始终契合的。再如南宋夏珪的《溪山清远图》卷（现在台湾），掌握了大自然的疏、密、夷、险、平、淡、突兀相互生发的规律，通过想象和形象思维，写入卷中，熔铸为山水的艺术典型。先是丛林一片，寺院深藏，溪桥通往水阁，阁中遥望，江天辽阔，风帆出没，悠然意远；随后高山迎面而起，危崖直插江心，草木离披，洞壑幽黯；接着化险为夷，景物疏朗，归于平淡。一边看一边觉得"清远"之致跃然纸上。由于形象与结构的变化多端与有机联系，唤起了或张或弛的感受，犹如以诗的节奏感，扣住观者的心弦。

由此可见，手卷这一体裁促使想象驰骋于较大的空间，有利于持续而又深化作者意境的展露，让造形艺术可以与诗相比美。作者更须始终诱导观者的视线，培养观者的情趣，步步引人入胜，没入画家的意境。为了取得形象思维的强度，手卷比其他形式要求画家付出更多的精神劳动。

在西方，狄德罗也谈过寓时于空的问题："画家的笔只有一个顷刻；他不能同时画两个顷刻，也不能同时画两个动作。只有在有限几种情况之下，你可以回顾正在过去的顷刻或者预示即将来到的顷刻，而既不违反真理，又不破坏欣赏。"[2] 上面所举展子虔、李公麟的例子，可以说是符合狄氏的论断。

此外，也不妨结合西方作品来谈谈，例如米开朗琪罗的《摩西雕像》[3]，摩西坐着，怒目而视，神情焦急，右手按着一本法典，右腿向后弯，脚跟离地，就要站起身来，面向群众，谴责多神教将导致犹太民族的分

1 郭熙《林泉高致》中语。
2 狄德罗《论绘画》，《西方文论选》上卷，第 386—387 页。
3 基督教《旧约圣经·出埃及记》：犹太人反抗埃及人的压迫，曾离开埃及。摩西为犹太人领袖，犹太教教义和法典的制定者。

顾闳中　韩熙载夜宴图(局部)

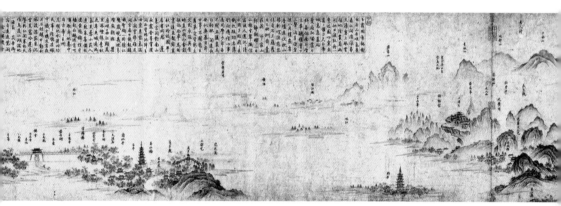

李公麟　蜀川图(局部)

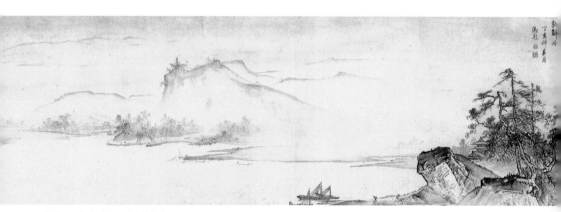

夏珪　溪山清远图(局部)

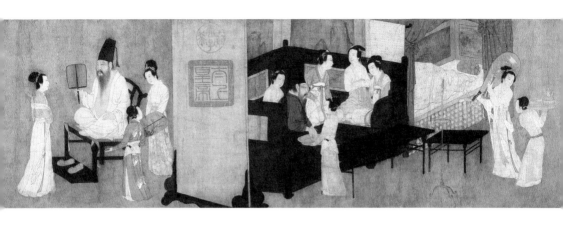

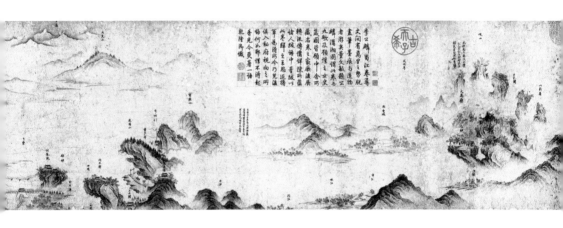

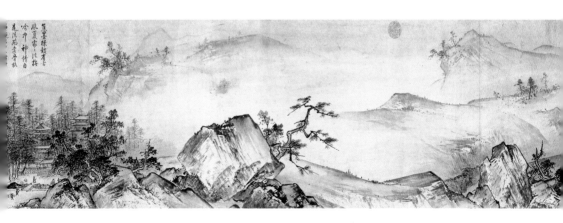

米开朗琪罗　摩西雕像　　　　　吕德　奈伊将军雕像

裂，同时公布他的法典，宣扬一神教有利于犹太王国的统一。作者的想象力或艺术本领，在于借助"即将起立"之势，增强内心焦急的表现；或者说，通过属于空间的身体运动的趋势，以暗示属于时间的精神、意向的发展，从而深化典型性格的刻画。

再如罗丹（1840—1917）对法国雕刻家弗朗西斯·吕德（François Rude，1784—1855）的《奈伊将军雕像》的评语，也说明寓时于空的手法："这座雕像的运动不过是两种姿态的变化，从拔剑转到举起武器冲向敌人。这就是（空间）艺术所表现的各种动作的全部秘密。"[1]总之，米、吕、展、李，不分中外，在以想象指导形象思维时，都紧抓寓时于空的奥秘，取得了诗、画（诗、刻）的合一。

其次，谈谈线条作为绘画艺术的基本媒介以实现画中之诗，特别是线条的具体运用，如何为形象思维服务。亚理斯多德指出：

1 《罗丹艺术论》第38页，1978，人民美术出版社。

一出悲剧……情节有安排，一定能产生悲剧的效果。就像绘画里的情形一样：用最鲜艳的颜色随便涂抹而成的画，反不如在白色底子上勾出的素描肖像那样可爱。[1]

他肯定了线或轮廓为造形的基本媒介，绘画主要是勾取轮廓。罗马时期普鲁塔克（46？—120？）却主张"设色胜过素描，给人以更加生动的印象"[2]。他的看法和亚氏相反。

近代欧洲对于线条、轮廓和设色，也有论说，例如英国诗人、批评家约翰·德莱登（John Dryden，1631—1700）：

写作中的词藻犹如（绘画中的）色彩，是在自然程序中最后才被考虑到的。结构、性情、态度、思想等都先于词藻。……诚然，词藻和耀眼的色彩之为美，是首先呈现并刺激视觉；但是，如果素描、草图既不忠实而又不完整，那么色彩即使漂亮，也不过是乱涂罢了。[3]

又否定了普鲁塔克的观点，又以线条轮廓为根本媒介。十八世纪英国皇家美术学院的创始人、当时画坛"重镇"雷诺兹（1723—1792）模仿威尼斯、佛兰德斯、荷兰等画派，强调色彩与光线的效果，几乎无视线条对造形、达意的作用，形成磨尽棱角、柔和圆润的画风，犹如中国画论所批评的"有墨无笔"，这又是一次转变。

大约四十年后，上面提到过的那位英国诗人、画家布莱克重新提出线条对造形与抒情的作用，认为："如果画家不能在强有力的或较为精确

1 亚理斯多德《诗学》（罗念生译）第六章。译者附注："在白色底子上"，或解作"用粉笔在黑色底子上"。
2 温图里《艺术批评史》，1964，英译本，第57页。温氏认为这是艺术的新时代的预兆。
3 德莱登《古代和现代寓言》（*Fables Ancient and Modern*，1700）的序言。此书系罗马奥维德、英国乔叟和意大利薄伽丘的作品翻译。

雷诺兹　伊丽莎白·德美尔夫人和她的孩子

的轮廓中、在远胜于肉眼所见的光线中，进行想象，那么他也就不成其为画家了。"[1]他解释道："自然本身原无轮廓，（画家的）想象开始赋予自然以轮廓。""一位画家如不能通过比肉眼所见更有力、更完美的线条，去想象事物（的形象），那么他根本没有想象过。"换言之，布莱克有机地结合想象活动和线条运用，因而在他看来，"一条伟大而又重要的艺术原则就是：作为物体边界的线条（轮廓）愈明确，愈锋利，愈挺劲，

1　契尼《现代艺术史话》，1958，第73页引。

<div align="right">鲁本斯　维纳斯与阿多尼斯</div>

艺术作品也就愈精纯；反之，愈是含糊，愈是疲顿，便愈足证明想象力的贫乏，只能剽窃（不能创造），只能粗制滥造、草草修补了。"[1]

再过半个世纪，雷诺兹奉为圭臬的荷兰画派代表之一、鲁本斯的"肉多于骨"的人物画，更遭到法国古典主义画家安格尔（1780—1867）的嘲笑：鲁本斯的作品"给人的感觉是贩卖肉类食品；在他的观念里，首先是新鲜的肉，而从全图的布局看，则简直是家肉铺"。安格尔甚至呼吁："色彩是乌托邦。线条啊，万岁！"[2]

十九世纪八十年代兴起的后期印象主义作品，较多线条、轮廓的表现。二十世纪以来，线条和想象的关系仍是西方艺术理论的课题。德国艺术理论家海因里希·乌尔夫林（Heinrich Wölfflin）提出"线条的"一

1 布莱克《画展目录·前言》。不过，我们还须看到：随着时代的前进和艺术的发展，"含糊"就不一定是贬义的了。

2 安格尔《论艺术》（伯雄译），浙江美术学院编《国外美术资料》第6期，第13页。鲁本斯的人物画，肉多于骨。

词，其作用在于表现结构或思想，主要是组成轮廓[1]。美国艺术史家伯纳德·贝伦森（Bernard Berenson，1865—1959）则认为：

> 具有活力的线和面，都产生感觉价值以及不可捉摸的生命颤动，引起了敏锐的视觉效果，就像指尖触及肌肉一般。一个有天才的艺术家，能将生命寄于轮廓的每一弯曲、面的每一方时。[2]

单就线说，它可勾取艺术形象，塑造典型，反映情思意境，虽一画（划）之微，在轻重、缓急、顺逆、敛放之间都联系着画家的精神（想象）的活动，也就是各对画中之诗出了一分力。

下面略述国画中关于以线条来取形、达意、抒情，完成形神兼备、物我为一、画中有诗的部分理论。书法通于画法，这是我国特有的情况，它提供有利条件，使线条的技法不断发展，以增强艺术效果，而贝伦森所谓的"生命颤动"，在国画中也就表现得更加精微了。国画笔法，一大部分属于线的运用，如同型线的反复、异型线的交织、反复中有差异、交织中有互济，以及粗犷与细致、饱满与脱略、缜密与疏放、丰腴与枯淡等等，各有其用，情况相当复杂。我以前曾写过一篇《笔法论》[3]，这里就不重复，只就书法通于画法这一特点，举些例子。

苏轼的部分书论，也适用于绘画："真书难于飘扬，草书难于严重，大字难于结密而无间，小字难于宽绰而有余。"[4]他看到了各种书体的内在矛盾以及矛盾是不容易克服的。他还暗示各书体的矛盾的主要方面：真书为端正，草书为飞动，大字为疏朗，小字为紧密。工笔画、意笔画、大幅画、小幅画，就有类似的情况。关于矛盾任何一方所用的这些字眼，乍看都很抽象，却分别说明线条的诸般运用，对造形、结构以至意境、

1 美国《哲学丛书》本《艺术百科全书》，第 714 页"线条的"条。
2 德国 S·莱纳黑（Salomon Reinach）《阿波罗艺术史》（*Apollo: Histoire Générale Des Arts Plastiques*）中译本，第 247 页引。
3 见拙著《谈艺录》，1947 年商务印书馆出版。
4 《东坡集》。

气氛，都起一定作用，画家下笔时，对于这方面是比欣赏者体会得更加亲切。

首先，关于直接应用书法于画法的理论，元代画竹名家柯九思（1290—1343）曾说得相当中肯："写干用篆法，枝用草书法，写叶用八分，或用鲁公撇笔法，木石用折钗股、屋漏痕之遗意。"[1] 随着竹、石不同部分的不同形状，画家所用的线条相应地起变化，分别吸取不同书体的笔法。

其次，更为重要的一条理论则是"笔"与"墨"的辩证统一，或线与面的有机结合，书学中称为"骨""肉"关系，而这关系画学中也未尝没有。传为东晋卫夫人所著的《笔阵图》说："善笔力者多骨，不善笔力者多肉，多骨微肉者谓之筋书，多肉微骨者谓之墨猪。多力丰筋者圣，无力无筋者病。"[2] 通晓书学的唐太宗李世民也说过："吾临古人之书，殊不学其形势，唯在求其骨力，及得其骨力，而形势自生耳。"又说："吾之所为，皆先作意。"[3] 书家的意境、情思，凝结于骨、筋或骨力之中，"骨"实为书家胸次或作品灵魂之所寄。"肉"是华采，以烘托神思，缺了也不好。但是书家落笔，心手相应，则心为主导，骨肉兼备，则骨力为先，骨之不存，肉将焉附，因此骨力不足，懈笔随之，还不应归咎于功力不足，而是首先因为胸次贫乏，精神疲敝，汉代扬雄（前53—18）所谓"书者，心学也"[4] 早就一语破的：须从骨力中见出情思和意向，才算上品。

这个原则表现在绘画理论上，则是笔、墨之间笔为主导，或线、面二者线为根本，而六法论中强调"骨法用笔"，也正是说到根本上，它后来继续有所补充、发展。五代山水画家荆浩认为"吴道子山水有笔而无墨，项容山水有墨而无笔"[5]，意思并非笔、墨对立，或笔、墨各半，而是犹如书学的骨、肉关系，还是以"骨法用笔"为主。清代沈宗骞则说：

1 郁逢庆《书画题跋记》引柯氏语。
2 张彦远《法书要录》。卫夫人名铄，王羲之少时曾从她学书。
3 张彦远《法书要录》。
4 扬雄《法言》。（《法言》："言，心声也；书，心画也。"——编者注）
5 荆浩《笔法记》。

"笔不到处，安谓有墨？⋯⋯岂有不见笔，而得谓之墨者哉？"[1]这里试结合前人诸说，作些具体分析：用笔之道，不外乎敛毫为线和铺毫为面，两者结合，便是笔墨相辅相成，或骨肉趋于统一。只不过造形达意固然出于笔的运转，但首先依靠的是以线和线的节奏，来摄取物形的轮廓，至于铺毫渲染以补足物象的阴面、阳面和体积，则须在轮廓的基础上来进行，才不致流为冗浮，或有肉无骨。换言之，笔为主导，或线为根本，意味着以笔摄墨，使面为线用，做到这步，也就摆正笔、墨、骨、肉之间的关系，打通取形为了写神的途径，在形象思维的过程中，避免自设障碍，枝节横生。

宋代罗大经说："山谷（黄庭坚）诗云：'李侯（李公麟）画骨亦画肉，笔下马生如破竹。''生'字下得最妙，盖胸中有全马，故由笔端而生。"[2]"生"字就"妙"在有启发，阐明了笔、墨、骨、肉以至形、神之间这条创作道路既然是畅通无阻了，那么马的艺术形象和画马的意境、情思便一齐"生"于笔下了。试观现存的唐韩幹的《照夜白》[3]和李公麟的《好赤头》[4]，我们的领会也许具体一些。两位画家都通过凝重、遒劲而又有节奏感的线条，来勾勒形象，同时有些部分也铺毫渲染，这种以骨摄肉、肉中见骨的笔法特征，看得十分清楚，而杜甫所谓"幹惟画肉不画骨"[5]，似乎尚未观察入微，是值得商榷的。至于韩幹的一匹腾骧挣扎，李公麟的一匹"迥立生风"[6]，都反映了画家本人对于骏马的喜爱和感情，都做到了画中有诗、画中有我了。

1 《芥舟学画编》，沈宗骞，字芥舟。

2 罗大经《鹤林玉露》。

3 现在台湾。

4 《五马图》中第三马，黄庭坚题："秦马好头赤，九岁，四尺六寸。"

5 杜甫《丹青引赠曹将军霸》。

6 杜甫《丹青引赠曹将军霸》："迥立阊阖生长风。"阊阖，皇宫的门。

画境、画中诗的创立

艺术史上有关画中意境或画中诗的建立或艺术典型的塑造,大致有三个途径:由客观出发,由主观出发,以及主观与客观相契合,而不同的途径对形象思维的运用也不尽同。试分别举例说明。

北宋范宽从两京(汴京和洛阳)移居终南、太行山中,"对景造意","居山林间,常危坐终日,纵目四顾,以求其趣,虽雪月之际,必徘徊凝览,以发思虑"[1];他很有感慨地说:"与其师人,不若师诸造化。"[2]明代王履畅游华山,画《华山图册》,并在序中总结了创造经验:"吾师心,心师目,目师华山。"范、王都走第一条途径,向自然、客观世界学习,不是自然主义的,而是要求塑造自然环境中的典型形象。然而,仔细一看,两人的成就也有高下。北宋米芾写道:"范宽山水㠉㠉(yè,山高貌)如恒、岱,远山多正面折落。""范宽势虽雄杰,然深暗如暮夜晦冥。"[3]元代赵孟𫖯题范宽《烟岚秋晓图》:"所画山皆写秦陇峻拔之势,大图阔幅,山势逼人。"[4]再看现存的一般认为范宽之作《溪山行旅》《雪景寒林》二图[5]都予人以所谓"深暗""逼人"的感觉。至于王履的《华山图册》[6],在经营位置上力求切合景物原状和细节,没有把对自然的感受表现出来,就画中意境、画中之诗而论,比起范宽的山水作品,很有逊色。刘道醇指出范宽"不取繁饰,写山真骨,……刚古之势"[7],所谓"真骨""刚古",正是赞美画家塑造了秦陇山水的典型形象。

在典型塑造上,明代李日华的看法值得介绍:

> 终日处乔松修竹之下,未必能写松与竹。穷山倾崖,乱松之

1 刘道醇《圣朝名画评》。

2 夏文彦《图绘宝鉴》。

3 米芾《画史》。

4 张丑《清河书画舫》溜字号。

5 后图《人民画报》1978年10月号有影本,一般认为摹本。

6 《艺苑掇英》1978年第一、二期影印此图册数十幅。

7 刘道醇《圣朝名画评》。

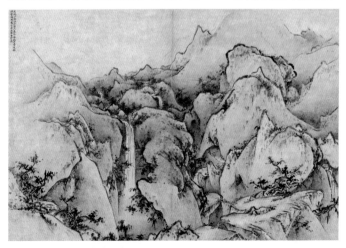

王履　华山图册（选三）

坞，祖干孙枝，纵横交倚，而后松之态毕献矣。荒江之滨，沙砾之地，丛筱生焉，多而不删，孤而不益，偃仰欹直，各任其天，而后竹无遁姿矣。

他接着说："厩马万匹，作曹将军粉本，自有超然领会处。"[1] 由于广泛深刻地钻研现实，野生松竹或厩中万马便提供丰富素材，活跃了艺术想象和形象思维；对画家来说，事物见得愈多，便能站得愈高，而事物之"姿"，即本质之美，才逃"遁"不了，古人称此为"超然领会"，这里的"超然"，并无脱离现实的意思。

以上几段评论，可属于第一途径，都是讲对景造意、由外而内的过程。关于这方面不妨再引歌德的一段话：

> 我最不喜无中生有的诗作。……世界如此伟大，如此丰富多彩，你永远不愁没有写诗的机会，但诗必须是即兴之作。也就是说，现实必然要为诗的产生提供动力和素材。[2]

见物—起兴—下笔，一环扣着一环，但是如果没有创造性的想象指挥形象思维，素材又有何用？可见所谓"动力"是指想象，它虽属于内的，却受外的影响。但反映外界并不就等于能够表现内心世界，那些无意境、无诗、无我的绘画，其病都在割裂形象思维和想象的关系，止于为形象而形象。当然，强调内的，绝不应排斥以至无视外的。因此，这第一途径——从客观出发，又可以导致第三途径——主、客观相契合这一点，下面再谈。

至于主观出发的途径，在我国画学史上相当普遍，特别是元、明以来。例如还是那位崇尚自然的李日华，也曾主张画家须多读古诗，而把学习自然丢到脑后了。他说："赵彝斋与皇甫表论写墨竹，而尤（归咎于）

1 李日华《六研斋笔记》卷二。唐代曹霸，官左武卫将军。善画明皇的"御马"，笔墨沉酣，造形生动。
2 英译本《歌德和爱克曼谈话录》。

其胸中无诗。"并且觉得"新诗味薄，读之终不能壮人怀抱，于潇洒振拔之韵，无以助发耳"。[1] 他也谈画中有诗，但对他来说，"诗"的涵义不是创造、创新，而局限在诗人之"诗"，尤其是古人之诗，这条路子是和范宽的"对景造意"、即景生情、寄情于画完全对立，是以读诗代替学习自然，观察现实，以间接经验代替直接经验，也就是脱离现实，自行堵塞艺术想象的源泉，削弱形象思维的能力。

持有这种观点的，更把读诗扩大为读书、读古书，而且死捧这个"古"字，成为顽固的复古派了。例如元代赵孟𫖯提出"作画贵有古意，若无古意，虽工无益"，自称"吾所作画，似乎简率，然识者知其近古"[2]。这种复古主义的艺术批评对后来的画风很有影响。明代沈颢认为北宋画家赵令穰如"得胸中千卷书"，下笔当"更奇古"，于是得出一个结论："无书可以无画。"[3] 一口咬定赵令穰就病在胸中太无墨水。而在沈颢之前，黄庭坚对赵也早就不满，规劝他"屏声色裘马，使胸中有数百卷书"。这三家之说，集中代表从主观出发的第二途径。其实，像赵大年这样的贵族画家，即使不近声色，却仍旧呆在京、洛，而不出去看看壮丽的河山，又如何激发情思，丰富想象，立意，造景，写出画中诗来？

讲到第三途径，应作全面理解，其主观的一面还须补充说明。在画家看来，所谓主观部分，可以指来本人过去生活的大量记忆表象，它们之中有的属于旁人（包括古人）作品的某些形象；也可以指对当前客观事物给他的感觉和印象；更可以指反映在他的思想、感情、意境和从而形成的想象内容、即"诗"，尤其是那体现创造、创新精神的"诗"。国画理论对这条途径作过长期探讨，其中以石涛的话比较生动透彻："山川使予代山川而言也，山川脱胎于予也，……搜尽奇峰打草稿也，山川与

1 《六研斋笔记》卷二。南宋赵孟坚，号彝斋，宋宗室，善画水墨梅、兰、竹、石。

2 赵孟𫖯自跋画卷，《清河书画舫》波字号。

3 沈颢《画麈》。赵令穰，字大年，宋宗室，所画多京、洛（开封、洛阳）一带的平原景色。

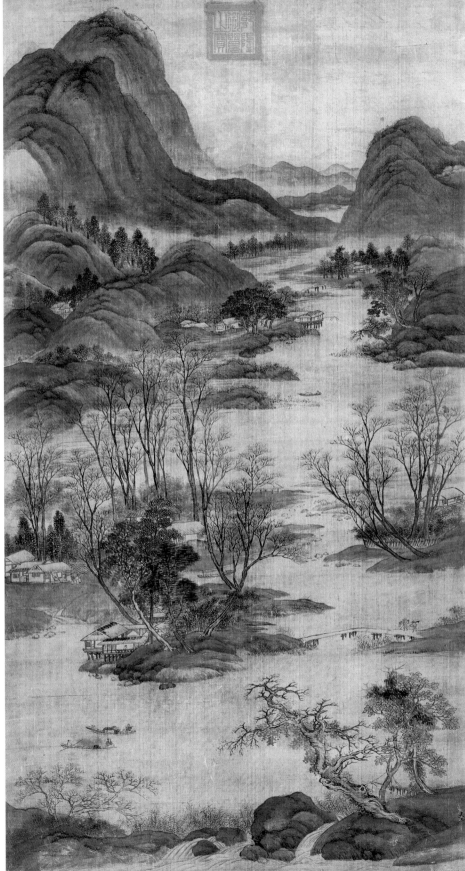

赵令穰　水村图

予神遇而迹化也,所以终归于大涤也。"[1] 我们必须懂得:这草稿中的奇峰,已非客观的奇峰,乃对景造意的产物,它经过想象——形象思维而成为物之我化、客观之主观化了,因此才可以说它脱胎于石涛,为石涛所特有;并且正因为有"我"在其中,诗和风格、个性也表现出来。至于一味地为客观形象而形象(例如王履),是不可能取得这种艺术造诣的。不妨这样讲:这第三途径是由外面内、因物动情进而由内而外、寄情于物,是以形写神,是现实主义与浪漫主义的统一,克服了主观臆造或役于自然的偏向,使源于现实的想象能指挥形象思维全过程。石涛寥寥数语,却说明了画中意境、画中之诗是如何建立的。倘若把"搜尽奇峰打草稿"这一句,脱离前后文来加以理解,并给石涛戴上现实主义者的桂冠,石涛有"灵",未必首肯吧!

画中之诗饱含着物我为一的创造精神,是生意盎然的,绝非一堆堆僵化、呆板的图形所能代替。早在公元前一世纪,刘安已很精辟地讲了这一重要的艺术理论:"画西施之面,美而不可说,规(模拟)孟贲之目,大而不可畏,君形者亡焉。"[2] 为什么画中的女像,貌美而不动人,画中的勇士,瞪着大眼却并不可怕?回答是:人物画徒具外形,而没有形的主宰——神、精神、生意,还有什么艺术可言呢!继刘安之后,南齐谢赫提出绘画"六法"时,首列"气韵生动"这一根本之法,并评论卫协的作品:"虽不该备形似,颇得壮气。"[3] 也是强调艺术形象贵在生意,须刻画出对方的精神实质。谢赫赞许"壮气"和刘安指责"谨毛而失貌"(见前面引文,"貌"即"大貌"),是从正、反两个方面来阐明艺术创造中立意与想象对形象思维的作用。这里不妨回顾前文所引石涛的那段话,可以更好地理解"壮气":有真精神、真命脉,始有大手眼,有气力,才能以气胜之,但所有这些,都是从有感于物开始的。

1 石涛《苦瓜和尚画语录·山川章第八》。
2 刘安《淮南鸿烈解·说山训第十六》。孟贲,战国时齐国勇士,能拔活牛的角。高诱注:"生气者人形之君,规画人形,无有生气,故曰'君形亡'。"
3 谢赫《古画品录》。卫协,西晋人物画家。

综合起来，"君形""大貌""壮气""气胜""命脉"诸说，都是讲立意、创境的道理，要求于沟通物我、因形寄意中，以想象统摄形象思维，保证画中意境、画中之诗的建立。

此外，在画中诗的建立和表达上，我国还有"臻于化境"之说。所谓"化"，意味着化客观为主观，为写心而状物；其表达方式则贵在形简意赅、以少胜多，具有笔墨熟练、得心应手、水到渠成、如出无意等特征。前文所举黑格尔之于素描，歌德之于即兴诗，爱伦·坡之于短诗、小诗等，也无妨视作西方对"化境"的注脚。但我国的有关论说，似乎更为精辟。例如黄庭坚赞美李汉举所画墨竹：

> 如虫蚀木，偶尔成文。吾观古人绘事妙处，类多如此，所以轮扁斫车，不能以教其子。近世崔白笔墨几到古人不用心处，世人雷同赏之，但恐白未肯耳。[1]

"偶尔成文"和石涛所谓"波致自成"同一意思，是指艺术家的对景造形、因形寄意已经十分熟练，这种如入化境的表现，是通过生活、立意、想象、形象思维等一系列的环节凝结而成。

同时，"化境""偶然"都从勤学苦练中来，是后者的产物。明董其昌说："诗文书画，少而工，老而淡，淡胜工，不工亦何能淡？"[2]"淡"不仅从"工"上来，而且是绚烂之极的产物。行笔草草，若不经意，而寄托深遥，好像得于偶然，实则所谓偶然仍是基于必然。清代戴熙（1801—1860）有云："有意于画，笔墨每去寻画。无意于画，画自来寻笔墨。有意盖不如无意之妙耳。"[3]这样来比喻功力深至方能妙造自如，也未尝不可，但是世上从来没有无意为画的画家或无意为诗的诗人，只不过臻于

1 《山谷题跋》卷三，《题李汉举墨竹》。《庄子·天道》提到制造车轮的名手，姓"扁"。北宋画家崔白，善写生，双钩填色，而线条劲利如铁丝。"雷同赏之"：把崔的作品和一般作品等量齐观。
2 《画禅室随笔》。
3 《习苦斋画絮》卷一。

化境，表面上显得无意似的，实际上仍旧缺少不了钻研现实、深入生活这个大前提，以及丰富想象，进行形象思维甚至艰苦的艺术构思。

这里附带谈谈我国的"墨戏"：落笔时气势豪放，如墨泼出，又称"泼墨"，而且不择工具，如米芾的墨戏，连纸筋、蔗滓、莲房都用上了，却另有一种墨趣，至于材料则有限制，矾纸（即熟纸）、绢素摈而不用[1]，因为它们不易吸水、吸墨，笔迹难于渗散，墨趣出不来。又如清代金农（1687—1763）记叙宋代狂僧择仁的墨戏："尝于酒家以拭盘巾蘸墨画松；昔年在京师张司寇家见（择仁所画）一轴，缣素风起，若闻水声。"[2]择仁和米芾略有不同，也有绢画，但两人都是下笔迅速而又精练，形象也许草草，却直抒胸臆，得偶然成文之妙。至于我国书学，也有类似论点。近人刘熙载认为："观人于书，莫如观其行草。"这是从创作的高速度中见出真性情或书中之"我"。又说："东坡论传神，谓：'具衣冠坐，敛容自持，则不复见其天。'《庄子·列御寇》云：'醉之以酒而观其则。'皆此意也。"[3]这是从不矜持、不造作或无意、偶然中都能觉察那不假修饰的、最真挚的内心世界，也就是所谓"见其天""观其则"，它们正是书家、画家在创作中所应表达的。

如果不嫌啰唆，也可看看西方画论中的"偶然"说。十八世纪英国由古典主义转向浪漫主义的画家雷诺兹曾写道：

> 一些偶然之事会牵着我们走，但我们与其相信它们有规律、有计划，反不如利用它们，加以改造……多样化、错综化和想象进行直接对话，并构成任何艺术中美和卓越的境界。对于建筑，也不例外。在伦敦和其他若干古老城市里，一条条转弯抹角的街道，都未经事先设计而是偶然如此的。但对一位过客或观光者来说，却不会显得很不顺眼。相反地，如一座城市按照芮恩爵士的规划兴建起来，例如我们今天亲眼所见的那样，其效果反而使人

1 赵希鹄《洞天清录》。
2 《冬心集拾遗》（当归草堂本）。
3 刘熙载《艺概·书概》。

觉得不是那么愉快；整齐、均一很可能使人厌倦，甚至引起微微的憎恶。[1]

表面看来，雷诺兹似乎不讲实际，而且也太保守，为了"曲径通幽"，宁可不要康庄大道。但是他未必真的反对有条有理地从事市政建设，而只是研究：出乎意外的偶然状态，是否有助于艺术想象的激发，犹如泼墨纸上，从其形迹来想象一幅画图——这作为创作方法，当然不宜过分提倡，但用来比喻画家脱去窠臼而得意外之趣，也许还是有些儿启发性吧！

最后，就以"无意""偶然"的墨戏，来结束全文。意趣触发于偶然，境界创立于顷刻——这种情况在反映现实、表达主观的绘画实践中是会碰到的，而且画家们也有过这样的经验，而与此同时，也就开始了想象—形象思维的过程，以及画中之"诗"的体现。世间原无纯粹的偶然性，偶然性和必然性彼此联结，相互作用。前者是后者的体现，并为之开辟道路。试以画树为例，树木本身的植根、生干、分枝、布叶所具的"形"和"势"，尽管千变万化，却都体现了植物生长、生存的客观规律和必然性。画家如不精心观察、学习、领会自然规律，那么他笔下的树木在形、势上就不免简单、单调，老是那么几下子，不能反映出根、干、枝、叶的摇曳多姿，而后者正表现了客观规律或必然性。因此走第二条路，从主观出发的画家，不过是复制他记忆表象中那些定形化、程式化了的树木罢了；对他来说，凡超出程式、为他所意想不到的树木的生动多姿，便成为偶然现象了，但正是这些东西提供了探求必然的无可限量的素材。由此可见，通过事物的偶然来认识事物的必然，加以表现，乃是画家长期的、毕生的工作——其中包括了深入生活，创立意境，活跃想象，推动形象思维，创造艺术典型，以抒发情思，赋予作品以生命，

1 雷诺兹于1769—1790年间在皇家艺术学院所作《艺术演讲录》(*Discourses Delivered at the Royal Academy*) 的第13章。克里斯托弗·芮恩伯爵 (Christopher Wren, 1632—1723)，英国建筑家，曾主持伦敦大火后的城市建设。

终于写出了画中之"诗"、画中之"我"啊!

一言以蔽之,画中求"诗"包括了生活实践—感情激发—艺术构思—创作实践的全部过程,并且是绘画创作的终的。

画中的想象、距离、歪曲与线条[1]

欧阳修《试笔》有一段话：

> 萧条澹泊，此难画之意，画者得之，览者未必识也。故飞走
> 迟速，意浅之物易见，而闲和严静，趣远之心难形。若乃高下、
> 向背、远近、重复，此画工之艺耳，非精鉴者之事也。

意思是画家对自然的印象感受及其在艺术中的表现，原有隐、显、藏、露与难、易之分，同时也形成意境之深、浅。关于前一意境，画家的艺术构思和艺术手法，"览者未必识之"，而后者通过比较明显的结构、位置，此乃"画工"之事，一般人也容易接受。事实上欧阳之说不免片面，因为经营位置原是"六法"之一，画家也在应用，并不因此而沦为"画工"。不过，问题还在于艺术和自然、现实之间的差异或距离。画家描绘自然以表达意境时，必须对自然形象进行选择、去芜存精、改造、升华，从而塑造足以反映自己的感情思想的艺术形象。只有这样，绘画艺

1 1947年商务印书馆出版的《谈艺录》中亦有文章谈论这一问题，名为《试
　论距离、歪曲、线条》，可相参看。本书以1986年版本为准。——编
　者注

术才不是自然的复制与再现，而是米友仁所谓"画之为说，亦心画也"。欧阳之说，还可以从古代绘画在今天所引起的不同反应，得到证实。在博物馆的陈列室里，一边是张择端的《清明上河图》，另一边是元人墨笔写意山水和枯木竹石，前者拥有大量观众，赞叹之声此起彼伏，后者则寥寥几人，冷冷清清，因为前者人物、车、船来来往往，极"飞走迟速""高下、向背"之能事，而后者一味地"澹泊""闲和"，前者逼似现实，后者距离现实太远了。

关于艺术距离说，不妨参考特威忒·巴克尔《艺术的分析》：

> 艺术并非现实，艺术不是再现我们日常所见的现实。艺术乃是满足我们的想象，而赋予现实以一定的意义与价值。然而，为了把握这种意义，艺术家必须暗示并表现那些足以体现这一意义的客观形象。因此，对艺术家来说，再现他所钻研的对象，仍然是必要的。

这里所要"再现"的，实质上是"表现"画家的想象和体会的意义，而所谓"暗示"则不能不运用改造现实、制造距离的艺术手法，其中包含着对自然形象的歪曲。换而言之，从基于现实的想象到距离、歪曲的手法，导致了修正现实、高于现实的艺术创作。

距离与歪曲是和艺术同时诞生的，在原始艺术中已有大量的佐证。例如恩斯特·格罗塞《艺术的起源》就曾提到，澳洲土人的树皮画常用线条勾取一桩事件的若干部分或阶段，每一部分的人物、禽兽、屋宇、树木足以构成独幅图画，而此一幅和另一幅或者连贯，或者互不相属。作者割裂客观现象为若干断片，复又并置一处，造成了艺术和现实的距离以及对自然的歪曲。又如安特烈关于在南非布须曼游牧部落发现《偷牛图》所作的介绍：布须曼人偷到一群牛，失主卡菲人握矛持盾在后面追赶，布须曼人一边忙着赶牛，一边引弓回射。就身躯而言，布须曼人矮小，卡菲人高大若干倍，而且强壮，这样的极端悬殊，显然是歪曲现实，造成艺术距离，反映了作者的想象与夸张，以暗示胜利属于卡菲人。

至于国画，试以山水为例，并不自然主义地再现自然，而是通过艺术想象、艺术距离，变化山川的原状，以表现意境和风格。例如五代、北宋间，巨然山水"明润郁葱，最有爽气"（米芾语），宋代江参学巨然而"用墨轻淡匀洁，林木树叶排列珠玑，宋人亦珍视之，视（巨）然则大有径庭"（张中语）。后者把前者的明爽发展为整洁，而大自然本身确有不明爽、不整洁的，然而山水画家却在各自的歪曲中创造各自的艺术风格。而且各家所保持的距离、所加的歪曲，各具特征，对每家来说则是唯一的、独一无二的（unique），犹如各家的风格都饱含生命，他人去模仿便成死物，因为"风格即人"，不容他人代庖。恽格《瓯香馆画跋》云："昔白石翁（沈周）每作云林（倪瓒），其师赵同鲁见辄呼曰：'又过矣！'"倪画蕴藉超逸，沈画刻露着意，沈而学倪之所以"太过"，其病就在处处用力，以"浅"易"深"，而深与浅也关系到艺术距离之不同方式啊！

所谓蕴藉和刻露，在国画发展史上形成对立的审美标准，温文尔雅与剑拔弩张各不相容，也是由来已久了。米芾几乎可以说是带头反对画圣吴道子，曾写道："李公麟病右手三年，余始画。以李尝师吴生，终不能去其气。余乃取顾高古，不使一笔入吴生。"所谓吴生之"气"，就是纵横习气，所谓"高古"，则是讲求含蓄、宁拙毋巧，不重形似、而重神似的文人画风。在对照之下，吴生当然比米芾要少一些距离与歪曲。

此外，艺术距离还导致画面的和谐之美，而这和谐更表现为参差纷歧中的协调与统一。清代钱杜记录赵孟頫的《松下老子图》：

> 一松，一石，一藤榻、一人物而已。松极繁，石极简，榻极繁，人物衣褶极简，即此可悟参差之道。

"繁"和"简"的迥异或对照，乍看确是参差不一，但是在二者的矛盾中，"简"却居于矛盾的主要方面，作者正是借助极"简"的衣褶以突出作品主题——老子的形象。由此可见，客观现象的人物、树、石本身，原不存在这种繁简的作用，它是出于画家独运匠心、制造距离、歪曲夸

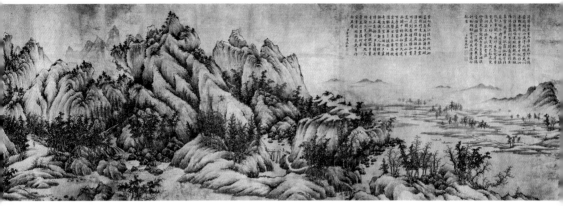

江参　千里江山图（局部）

张，以增强艺术效果：这不是纷歧，是和谐之美。又如明代李日华对宋代梁楷和唐代吴道子的人物画的评论，也揭示了艺术距离所含对立统一的法则：

> 每见梁楷诸人写佛道诸像，细入毫发，而树石点缀则极洒落，若略不住思者，正以像既恭谨，不能不借此以助雄逸之气耳。至吴道子以描笔画首面肘腕，而衣纹战掣奇纵，亦此意也。

这里，就笔法而论，在有背景的人物画中，人物部分、毫发，是严谨的，树石，是粗放的；在无背景的人物画中，人身部分、首腕，是细缜的，衣纹，是纵逸的，这样的艺术处理，无非是借助距离或差异，对比以突出作品主题——人物形象。

接着想就如何简略这一距离、歪曲的艺术手法，补充一些实例。唐代张彦远论张僧繇和吴道子的用笔："张、吴之妙笔才一二，像已应焉，离、披、点、画，时见缺落，此虽笔不周而意周也。"张、吴用笔简略精要，竟已到了缺落不全的程度，但是它所传达的意象、意境却依然完整饱满，其每笔的含蓄，实非庸手往复层叠的笔踪之所能尽。虽一点、一皴、一抹、一扫之微，却通过空间上的长、短、宽、狭、厚、薄，时间上的迟、速、缓、急，笔势上的斫、勾、剔、捺等等，表现了画家的情

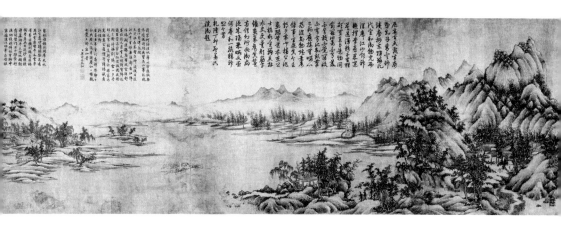

思意向；换而言之，形迹愈简而意蕴愈深，不容丝毫造作，也就是笔愈少而情愈真，实为国画艺术想象的一大特色。而这艺术过程，正是和距离、歪曲不可分割。到了宋代，董逌也是抓住这个简化的特点，来评价孙位和孙白的画水的：

> 唐人孙位画水，必杂山石，为惊涛怒浪，盖失水之本性，而求假于物，以发其湍瀑，是不足于水也……近世孙白，始刓意作潭滔浚原，平波细流，停为激潋，引为决泄，盖出前人意外，别为新规胜概。不假山石为激跃，而自成迅流；不借滩濑为湍溅，而自为冲波。使夫萦纡回直，随流荡漾，自然长文细络，有序不乱，此真水也。……此真天下之水者也。[1]

其实水为山石所阻，激起浪涛，乃自然现象之一，而且也未失水之本性，但是只画平波细流，则和这个现象与本性反而有差异了，然而孙白之所以为此，正是出于删繁就简的艺术想象，从而作出的一种艺术距离；相反地说，倘若面对平静的水流，却故作"怪石奔滩"（张彦远评吴道子山水语），则孙位画水也无可非议。总之，想象不同，距离、歪曲之

1 董逌《广川画跋》卷一，《书孙白画水图》。

梁楷　六祖截竹图

336

道也不同，繁简各得其所，但是宁"简"毋"繁"却是艺术距离的较高准则。

最后，想谈谈导致艺术距离的主要艺术媒介或表现方法，不是面、块与阴阳向背，而是线条。罗杰·弗莱曾论说线条的特质和意义：

> 我们可以想象，线条重新塑造现实本身所未有的形象，将画家的意蕴凝聚在最简单而又最易把握的线条上，既避免琐碎、繁冗，更有别于不发生任何意义的一味单纯。同时，我们还可以从线条感觉一种姿势、动向，它像书法一样，启示着艺术家的个性、人格，给予深刻的印象。[1]

换句话说，画面的线条乃是重要的、具有特效的媒介，将画家的想象落实在作品的艺术距离之中。至于在书法、我国特有的艺术中，线条和想象的紧密关系，当另为文论之[2]。在弗莱之前，还有布莱克，他早就从艺术的想象出发，怀疑阴阳向背而强调线条。他问道："在你的肉眼所见到物象上，能找到的是阴阳呢，还是线条呢？"毫无艺术修养的人当然回答："是阴阳。"他跟着宣称：自己纯凭线条来表现"他所想象的比肉眼所见更强更美的形象轮廓。然而近代绘画偏偏不喜欢用线条，而代之以明暗，这明暗和线条相比，岂不是缺乏意义而又笨拙吗？哎！又有谁怀疑到这一点呢"。线条和线条所勾出的轮廓，在任何事物本身是找不到的，它们是画家加于对象的，倘若绘画只求复制自然，那么自然的明暗应该说是有意义的，以线条取代明暗，反而是无意义的。但是绘画这门造形艺术须要创造想象所允许而与现实大有距离的形象，而首先负起这一职责的媒介并能胜任愉快的，不是明暗而是线条，因此线条的意义远远超过明暗，成为最有意义的形式了[3]。

从艺术想象到艺术造形，距离、歪曲是不可缺少的，其中基本媒介

1 弗莱《想象与构图》。

2 见本书《试论"抽象"与艺术》。

3 借用克莱夫·贝尔语。

则为线条；这不妨作为绘画创作的一条法则。如果就欣赏而言，线条的效果也不容忽视，西奥多·立普斯以及弗隆·李等先后论说的"移情作用"，在这方面很有启发。依尔克曾作了很好的解释：

> 当我们看到一条线时，我们会从线的某处开始而停在某处，其中含有运动，但我们却时常认为这运动只在线的本身。由于这运动本身可能有阻滞或流畅，富于变化或比较单纯，我们可以想象，顺着线条的路径与动向，自己也在摇动、飘浮、驰驱，以及立、卧、坠落、斜倚或升起。有时，这类感觉还使我们想象自己在形成这些线条，以至种种线条会暗示种种情境，如舒畅、潇洒、轻妙或壮勇。

以上所说都是事实。但西方关于移情和线条，较多着眼于"可见"的"飞、走、迟、速"的方面，而我国的绘画、尤其是书法则运用线条以反映作者的情趣意境，表现了"闲和严静""萧条澹泊"和其他的审美观念。至于脱胎于书学的文人画的种种艺术风格[1]，也都和线条的运用不可分，形成了东方的艺术距离的一大特色，把意境与线条或感情与形式的美学原理，引向精深，似乎又非西方移情论者所可同日而语了。

1 详见本书《宋元以来文人画的审美范畴和艺术风格》。

漫谈艺术形式美[1]

　　六十年代以来关于艺术形式美的讨论涉及了许多问题，例如：艺术形式美是构成艺术形象时所凭的方式，它不等于艺术形象本身；艺术形式美的构成因素为线条、颜色等；艺术形式美具有比例、平衡、对称、虚实、奇正、节奏、多样统一、不齐之齐等规律，这些规律本身并不含有阶级性；艺术形式美具有相对独立性，但考察某一具体作品的艺术形式美时，也还须联系作品的主题、内容以及作家的审美观点、艺术风格。对于这些问题的看法并不完全一致，本文试行结合我国古代绘画和书法，就上列的部分问题谈点不成熟的意见，以就正于读者。

1 本文在 1983 年出版的《中国画论研究》（北京大学出版社）中名为《艺术形式美的一些问题》，1986 年《伍蠡甫艺术美学文集》（复旦大学出版社）中增加、修改了一些内容，名为《漫谈艺术形式美》。本书以 1986 年版本为准。——编者注

一

　　一般说来，卓越的艺术家总有他自己的独特风格，他这风格又与他的审美观点、创作技法有联系。在创作过程中，艺术形式美以创作技法为物质基础，在审美观点、艺术风格的指导和影响下，共同地为内容服务。一位艺术家总是代表着一定的社会阶段、历史时代和一定的阶级的，他的审美观点、美学理想、艺术风格都带着阶级和时代的烙印，从而他的作品中的艺术形式美，也不可能没有这样的烙印。布封说："风格即人。"左拉说："我在绘画上所最后追求的，是人而不是画。"今天我们在探讨艺术形式美时，也会遇到这个"人"的问题。但是布封、左拉对人的看法是超阶级的，我们则应针对我国封建社会各个历史时期，绘画作品（尤其是文人画）的审美观点、艺术风格，以及创作技法等方面，来探讨它所崇尚的艺术形式美。下面试从中国绘画的房屋、人物和山水三个方面，分别加以考察。

　　我国古代绘画有以房屋（术语称"屋木"）为题材的"界画"专科，它是在技工营造房屋（如帝王宫室）时所用图样、蓝图的基础上发展起来的绘画艺术。蓝图讲求规矩准绳，关于建筑物的形制，各个部分的高、低、广、狭，以及相互比例等，都丝毫不能有差错，所以说："宫室有量，台门有制，而山节藻棁……不得以滥……一点一笔，以求诸绳矩。"[1] 作为艺术的界画，也不例外，因此又说："画之于屋木……盖一定之体，必在端详修整，然后为最。"[2] "盖一枅一拱，有反有正，有侧二分、正八分者，有出稍、飞稍，有尖头、平头者，若使差之毫厘，便失之千里，岂得称全完？"[3] 然而，这门艺术在发展过程中，原来的要求逐渐放松，情况就有些不同了，须"游规矩准绳之内，而不为所窘"[4]，同时内容也逐渐扩大，加上了人物，主要是宫室的主人——帝王、后妃，以及侍

1 《宣和画谱》卷八，《宫室叙论》。

2 刘道醇《圣朝名画评》。

3 唐志契《绘事微言》。

4 《宣和画谱》卷八，《宫室叙论》。

340

从，着重描绘宫廷生活和宫室周围的自然景物。

所以界画的代表作家，如唐尹继昭、五代卫贤、北宋郭忠恕等有《汉宫图》《秦楼吴宫图》《避暑宫殿图》《行宫图》等画题。[1] 卫、郭更逐渐越出宫室建筑、宫廷生活的范围，兼画统治阶级中"高人逸士"的别墅风景和悠闲生活，如《溪居图》《雪江高居图》《山居楼观图》《滕王阁王勃挥毫图》等。[2] 画家们描写宫廷生活时，其画风端庄严谨，运笔工致细密；而描写别墅生活时，画风偏于纵逸潇洒，并改用意笔，避免刻板，而渐趋疏放。关于这一转变，清笪重光说得很简明："界画之工，无亏折算；写意之妙，颇擅纵横。"[3] 再往后来，南宋院体山水画中的房屋，有的继承严谨风格，如阎次平《四乐图》轴中的台榭；有的继承放逸风格，如夏珪《溪山清远图》卷中的寺宇。[4] 元代文人画家山水中的房屋，放逸的风格更大大地发展，如陆广《丹台春晓图》、黄公望《芝兰室图》[5]，所写房屋都行笔简略，草草而成，但仍不失端正。这正如明末龚贤所说："画屋不宜板，然须端正。若欹斜，使人望之不安。"[6] 明末文人画风高涨，情况就不同了，画房屋可以随随便便，东倒西歪，不求形似，例如徐渭的《青藤书屋图》就是如此，还题上两句："几间东倒西歪屋，一个南腔北调人。"

试看宋、元、明三代山水画中房屋的轮廓线条，可以说是由"详备"转为"简略"，由"工整"转为"写意"，由"齐"转为"不齐之齐"；总之，是讲求放逸与不似之似的。至于严谨的一派，当然也还有继人，如明之仇英，清之袁江、袁耀的楼阁山水，但已非文人之所好。如果从画面上屋木、人物生活和周围景物三者之间的协调来看，那么文人画家却能使屋木之"不齐之齐"的、比较单纯的直线条和人与景物之比较复杂

1 《宣和画谱》卷八，《宫室叙论》，"尹继昭""卫贤""郭忠恕"条。（据《宣和画谱》，《秦楼吴宫图》当属"胡翼"条。——编者注）

2 《宣和画谱》卷八，《宫室叙论》，"卫贤""郭忠恕"条。

3 笪重光《画筌》。

4 二图均在台湾。

5 二图均在台湾。

6 龚贤《画诀》。

卫贤　高士图

阎次平　四乐图

夏珪　溪山清远图（局部）

常　傳　人　廉　是　氣
惱　神　愛　為　圖　味
杜　不　古　友　出　觀
甫　薄　人　意　芝
詩　今　大　如　蘭

黄公望　芝兰室图

343

陆广　丹台春晓图　　　　　　徐渭　青藤书屋图

仇英　临溪水阁图

345

(传)周文矩　文苑图

交错的曲线条，互相配合，彼此融会，显得十分自然，完全符合艺术形式美的纷歧统一的原则。封建时代的画家们对纯粹的宫室画，贵能"取易之大壮"[1]。士大夫对位于山水之间的别墅、寺院，须写出清幽之致，描写田庐茅舍，则最尚野逸之趣。这些不同的审美观点分别要求在处理屋木时运用工笔或细笔、直线条或似直而曲的线条、严密的或疏散的线条组织，如此等等，所有这些形成不同的艺术形式和艺术形式美。由此可见，在考察我国画史上屋木一科所表现的艺术形式美时，须溯源于画家的审美观点，而线条和笔法则是从属于这观点的。

　　我国人物画的艺术形式美突出地表现在人物衣褶、衣纹的处理上。自东晋顾恺之到唐阎立本、吴道子，都各有其画衣褶的笔法。大致说

1 《宣和画谱》卷八，《宫室叙论》。

346

来，顾用游丝描，行笔细劲，衣纹飞舞；阎用铁线描，行笔凝重，衣纹沉着；吴用柳叶描（亦称莼菜描），行笔雄浑圆厚，衣纹飘举。唐时还有韩滉，更用战笔、曲线，衣纹方折。五代张图的《紫微朝会图》则以浓墨粗笔画衣纹，颤动如草书，势极豪放。南宋梁楷则放弃了线条勾取衣纹的传统技法，改用浓、淡相济的泼墨法，通过阔笔所涂出、刷出、皴出的"面"，来表现衣纹。[1] 这些画家处理衣纹时所采取的种种艺术形式，与其说是为了忠实地描绘衣服的不同质料，或要求符合于一个客观的、质料的现象（即因人体动作而形成的以及不同材料制成的衣服的褶纹），毋宁说是为了体现封建士大夫们所崇尚的精微（顾）、严谨（阎）、雄强（吴）、豪放（张）等不同艺术风格，从而带来了与它们各相适应的线、皴、涂、刷等不同技法。所以，画家处理衣纹时所产生的种种艺术形式美，最后也可以归结到画家各自的审美观点和审美爱好。

山水画为我国高度发展的专科，其中艺术形式美的表现就比较复杂多样，这里只谈谈同设色细笔和水墨意笔都有关系的"虚""实"的问题。首先，所谓虚、实和布局的疏、密并不一定成为正比，山峦重叠可予人以疏的感觉，小景一角也可予人以密的感觉。其次，并非设色细笔才是实，水墨意笔一定虚。这两种山水画体在技法运用上，可以各有虚、实。就设色细笔而论，倘轮廓简略而设色浓郁，亦可生虚淡之感；倘轮廓周密而设色素淡，亦可生凝重之感。就水墨意笔而论，皴法缜密，层层渲染，可得实感；轮廓沉着，而且意足，可得虚感。石涛于乙西（1705）秋八月所作扇面，题曰"粗笔头，大圈子"[2]，可以说是属于虚的。此外，一幅之中还可虚、实互用，在布局方面也可繁简对照、疏密相济；而画面空白，更有助于虚、实的掌握，即所谓"无画处皆成妙境"[3]。以上这些情况，归结起来，就是在虚或实的主导下谋求虚实互用、虚中带实、实

1 韩滉《文苑图》（此图作者现一般定为周文矩。——编者注），见《故宫博物院藏画集》第一册。梁楷《泼墨仙人图》，见徐邦达编《中国绘画史图录》上卷，第 252 页。

2 《神州国光集》第四辑，名画法书扇面之二，有影本。

3 笪重光《画鉴》。

董源　夏山图

中见虚，而不是一味偏虚，流为浮薄佻率，或一味偏实，成了迫塞顽木。

这里不妨联系到我国的美学术语——"疏体"或"密体"，也就是起源于人物画、以后见于其他画科两种不同的艺术风格。张彦远说：

> 顾（恺之）陆（探微）之神，不可见其盼际，所谓笔迹周密也。张（僧繇）吴（道子）之妙，笔才一二，像已应焉；离披点画，时见缺落，此虽笔不周而意周也。若知画有疏密二体，方可议乎画。[1]

宋郭若虚论黄筌和徐熙的花鸟画，所谓"黄家富贵"，近于密体，"徐熙野逸"，近于疏体，认为两家是"各言其志"。[2] 风格的不同，要求画家采用不同方式来构成艺术形象，结果表现为不同的艺术形式美。而"言志"一语，更指出艺术形式美是为表现艺术家的情思意境与审美观的。试观董源的《夏山图》卷[3]，画平远之景，而山峦层叠，相互映带，几乎上不见天，中间林麓卵石、坡岸堤滩，溪水萦回，景物极为稠密，但无处不以"虚灵"出之。疏皴散点，浓淡互参，屋宇人畜错落其间，

1 张彦远《历代名画记》卷二，《论顾陆张吴用笔》。
2 郭若虚《图画见闻志》卷一，《论黄徐体异》。
3 上海博物馆藏。

许多景物，乍看密不通风，细察却又透入空蒙，使观者于缥缈恍惚之中感到气象浑深，意境幽远。

再看倪瓒：他好作疏林断岸，浅水遥岑，景物萧瑟，但笔意却处处沉着，遂觉虽淡犹浓，似虚而实了。在艺术手法上，董源以虚御实，倪瓒以实御虚。在表现艺术形式美时，董实而能虚，倪虚中有实。如论艺术风格，董较多密体，倪较多疏体。从画家与政治的关系看，董仕南唐，为"后苑副史"；倪终身不仕，寄兴丹青，为文人画家的一个典型。若凭这一点来论二人的艺术风格，则董可比"黄家富贵"，倪可比"徐熙野逸"。一方面，艺术形式美中的实与虚、艺术风格上的密与疏，最后可以关系到画家本人的出处、进退，以及对自然美的不同的感受和艺术中的不同的情、景结合。另一方面，在反映自然、抒发意境时，更可以相应地改变自然景物的虚、实和二者的关系，而表现为画面上的虚、实和二者的关系，并从中体现艺术的形式美。因此，就其本质与功能而论，山水画的艺术形式美不妨说是在一定的思想意识和审美观点的影响下，画家从自然美通向艺术美的一座桥梁。

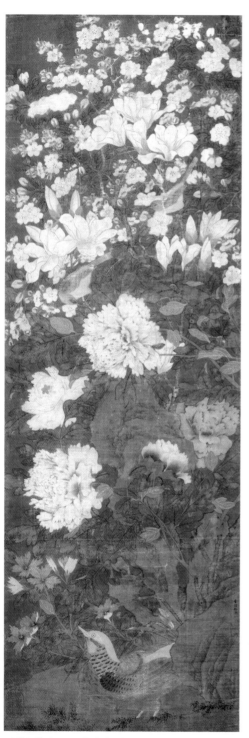

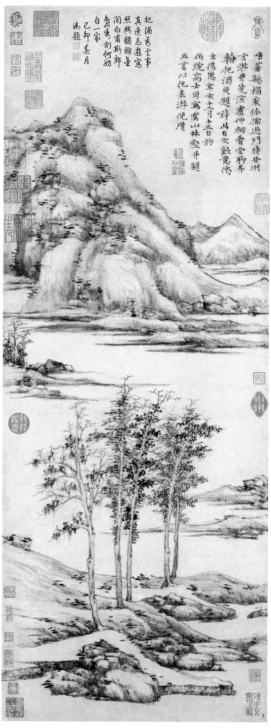

（传）徐熙　玉堂富贵图　　　　　　倪瓒　虞山林壑图

350

二

关于艺术形式美的构成因素，有的意见把它归结为物质材料，主要是线条和颜色，并指出它们是物质世界、客观现实本有的东西。但对我国绘画来说，线和色是否同等重要，似乎还可研究。颜色是客观存在着的，线条却不是；客观物象本身有体和面，而没有轮廓线，后者乃画家从对象抽取出来、概括出来的，是基于现实进行想象的产物，尽管画面上的线条本身还是物质的。绘画中线条的运用，关系着画家的抽象、想象以至概括的能力，而线和色孰为更重要的形式因素这一问题，我国的绘画和画论早就解决了。[1] 我国绘画与含有高度的线条艺术的书法关系密切，因此水墨画尤其是白描画才能成为独立专科。这些情况都足以说明有线而无色，是无损于画的。

西方对于线和色的问题则一直有争论。早在古代希腊亚理斯多德就曾说过："用最鲜艳的颜色随便涂抹而成的画，反不如在白色底子上勾出的素描肖像那样可爱。"[2] 十八世纪末、十九世纪初，英国诗人兼画家布莱克便是一位比较突出的尊线论者[3]。法国画家安格尔更在尊线的同时，批评鲁本斯只知道用色灿烂，而赞美拉斐尔的敷彩素淡质朴。他们都曾经以线条为艺术形式美的主要因素。

此外，我国画史、画论还进一步阐明线条重于颜色，使我们懂得线帮助加强色的作用以及整个画面的艺术效果。《论语·八佾》："绘事后素。"《考工记》："凡画缋（绘）之事，后素功。"据郑玄注："先布众色，然后以素分布其间，以成其文。"也就是说，在描绘物象时，先用众色平涂出它的各个部分（如系众物而又各异其色，则分别以一色涂一物），再用粉色分别勾出它的（或它们的）主要轮廓，使物之众色（每物之色）都被纳入物象的轮廓中，使物象显得愈加分明、突出。众色止被用来表现若干的"面"，而"素色"的"线"却把"这些色"的"面"组合起来，

<hr />

1 参看本书《论国画线条和"一笔画""一画"》。
2 亚理斯多德著、罗念生译《诗学》，第 22 页，人民文学出版社。
3 参看本书《画中诗与艺术想象》。

从而赋予事物的形象以轮廓，终于取得了整体感以至立体感。在使用上，素色虽后于众色，但因为它被纳入线的形式，而线的本身复具有提纲挈领、勾取轮廓的造形功能，于是我们就不难从此理解线是可以独立使用，而不必依赖色，以捉取、描写事物的形象了。下文所举甲骨文的几个象形字，足以说明这一点。

等到水墨画成为专科，以墨所画的线条便进一步发展为钩、勒、皴、斫等表现形式，大大增强形象的动态和质感，发挥更大的艺术效果了。水墨画中，构成笔墨情趣的形式因素，基本上是线条。一方面，线条及其运用，和水墨画的艺术形式美分不开。另一方面，笔墨情趣可溯源于画家的思想、感情、意境和审美观点，而意与笔的统一更决定作品的艺术风格。因此，不可能脱离画家的主观，片面地考察国画中作为艺术形式美构成因素的线条，并单看它的物质的一面了。

这里，想结合我国特有艺术——书法，来谈点粗浅看法。书家通过一定的笔法，赋予字的笔画和结体以一定的形式特征，这些物征产生一定的艺术形式美，反映了书家的审美观点、独特面貌与艺术风格。例如他可以采用"方"笔或"圆"笔来处理线条，在笔的使转以及收住（收锋）方面，带来不同的结果。方笔以"折"为使转，在写出每个字的诸画、组织线条、结成字体时，行笔断而复起，其收锋为"外拓"。圆笔以"转"为使转，行笔换而不断，其收锋为"内撅"。出于方笔的线条，状如"折钗股"，由此产生的字体使人感到一种形式的严峻美、雄峻美。出于圆笔的线条，状如"屋漏痕"，由此产生的字体使人感到一种形式的和厚美、浑穆美。例如汉碑中《张迁》《景君》为方笔，《石门颂》《杨淮表》为圆笔；钟繇、颜真卿、苏轼用外拓，王羲之、虞世南、黄庭坚用内撅；《天发神谶》是折钗股，泰山经石峪《金刚经》是屋漏痕。此外亦有形体似"方"，使转仍"圆"的，如《郑文公》《爨龙颜》等。[1] 我们如果不能识别这些不同的笔法技巧，便难以领会由此产生的不同的线条美、结体美，以及通过它们而表现的形式的严峻美或和厚美。至于这些

1 参看胡小石《中国书学史绪论》，《书学》第一期，1943 年 7 月。

张迁碑（局部）

石门颂（局部）

北海相景君碑（局部）

杨淮表记（局部）

苏轼　渡海帖（局部）

黄庭坚　花气薰人帖

天发神谶碑（局部）

泰山经石峪《金刚经》（局部）

艺术形式所以当时被认为是美的，则还须追溯到我国封建时代书家们的思想感情和审美意识。[1]

三

　　关于艺术形式美的规律，近来的讨论已列举许多，这里不再重复，只想结合我国画学、书学，谈谈"骨"与"势"和二者的关系。

　　南齐谢赫论画六法时，提出"骨法用笔"。唐张彦远加以说明："夫象物必在于形似，形似须全其骨气，骨气形似皆本于立意，而归乎用笔，故工画者多善书。"[2]宋韩拙则说："笔以立其形质。"[3]他们从立意出发，求形似、全骨气，也就是立形、质，而归结到用笔，至于笔下产生的形式则首先是线，以后逐渐扩而为面。这个道理虽从六朝开始被提出来，然而我国较古的图画——甲骨文中的象形字（金文亦然）早已加以实践了。从下面所举的几个字，不难看出远古的艺术家如何组织线条来表现对象的形、质：

　　猿[4]：头，身，手，足，尖嘴，尾；

　　鹿[5]：头，身，长颈，短尾，歧角，偶蹄；

　　豕[6]：口，巨腹，尾，足；

　　鼠[7]：嘴，细腹，长尾，旁边的食物。

　　古代这些书家、画家一方面能够观察这些动物，对它们的形状和特

1 参看本书《论中国绘画的意境》。

2 张彦远《历代名画记》卷一，《论画六法》。

3 韩拙《山水纯全集》，《论用笔墨格法气韵病》。《说郛》本，"质"作"体"。

4 叶玉森《铁云藏龟拾遗》六页之九。

5 罗振玉《殷墟书契前编》卷三，第31页。

6 罗振玉《殷墟书契后编》卷下，第39页。

7 罗振玉《殷墟书契前编》卷一，第36页。

征，都各有比较完整的认识，也就是先"立"了个"意"；然后他们"本于"此"意"，赋予艺术形象，也就是使这形象具备了"形似"和"骨气"。另一方面，形象的赋予，离不开如何用笔画线这个途径，所以又"归乎用笔"，因而用笔的目的，最后还在于"立"物象之"形""质"了。这里，基本的道理是，通过线条的运用来表现"骨"。所谓"骨"或"骨气"是指艺术形象方面最为基本和特征的东西，艺术形象倘若无骨，就如动物或人没有骨架，失去结构，便立不住、动不得，也产生不出动态了。而古代画家则是通过笔下的线条，来处理对象的结构、结体以至轮廓、动态的，所以线条之于艺术形象，也就如骨之于动物或人，线条不洗练，组织不严整，便很难突出形象的本质和特征。"骨"这一美学术语，在涵义上既具有生理的比喻，更强调着捉取本质、刻画特征，而后者则全靠笔下的线条及其运用了。因此，艺术形式美以线条为构成因素的同时，还须让这个作为结构力量的"骨"来统摄全部的线条的运转。这样看来，"骨"也可以说是先于线条运转时所服从的对称、平衡、多样统一等形式美的规律而存在，并且寓于这些规律之中了。"骨"象征着艺术家的形象思维的主动性，以及概括、造形、达意的总任务，书和画中倘若无"骨"，上述那些形式美和它们的规律也将会成为无本之木、无源之水，或无的放矢了。

甲骨文、金文以后，我国书学继续发展，尚骨的理论得到了愈加深刻的阐明。唐张怀瓘说：

> 夫马筋多肉少为上，肉多筋少为下，书亦如之。……若筋骨不任其脂肉，在马为驽骀，在人为肉疾，在书为墨猪。[1]

唐孙过庭虽曾提出尚骨可能造成的偏向，但认为有骨总比无骨好：

> 假令众妙攸归，务存骨气。骨既存矣，而遒润加之，亦犹枝

1 张怀瓘《评书药石论》，《佩文斋书画谱》卷六引。

干扶疏，凌霜雪而弥劲，花叶鲜茂，与云日而相晖。如其骨力偏多，遒丽盖少，则若枯槎架险，巨石当路，虽妍媚云阙，而体质存焉。若遒丽居优，骨气将劣，譬夫芳林落蕊，空照灼而无依，兰沼漂萍，徒青翠而奚托。[1]

他们都强调筋骨，也就是首先争取体、质，使脂肉、风神有所依附，这样每个字都能首先站得住，从而表现各自的结构力量；这里就首先要求笔力和线条的劲健，而风神韵味都以此为前提。换言之，正是先质后妍的主张，才使"骨"的涵义更加深刻了。

然而，站得住、有力量的本身还非目的，它是运动（生命）的基础，而运动须有动向、节奏、韵律，因此我国书学又讲求由字而行、由行而全幅——由部分到整体都须得"势"了。作为另一美学术语的"势"，也是先于艺术形式美诸规律而存在的，并且与"骨"密切相关。

书法之"势"始于每个字的结构，如果字中每画，其用笔都得势，结字也就得势。《永字八法》以侧、勒、努、趯、策、掠、啄、磔八个字来说明八种基本笔法时，在每个字后面都加上一个"势"字（如"侧势""勒势"等），并且指出："备八法之势，能通一切字。"[2] 王羲之提到："晋太康中，有人于许下破钟繇墓，遂得《笔势论》。"[3] 可见当时书家对"势"的着重；而蔡邕则早于钟繇在他的《九势》中指出："凡落笔结字，上皆复下，下以承上，使其形势递相映带，无使背势。""势来不可止，势去不可遏。"[4] 蔡邕的话更揭示"势"的基本精神在于自然而不造作，所谓"背势"，就是违反自然之势，因此，"势"并非书家主观臆测的产物。"势"一方面决定于字体结构本身的条件，须在这条件下从笔势加以表现，另一方面又与书家的生活体会、观察自然不可分，从而谋求字、行以至全幅的势。

1 孙过庭《书谱》，据包世臣《艺舟双楫·删定吴郡书谱序》。

2 《永字八法》，《佩文斋书画谱》卷三。

3 王羲之《题〈笔阵图〉后》，引自《王右军集》。

4 《佩文斋书画谱》卷三，引陈思《书苑菁华》。

在草书方面，唐张旭见担夫争道，又闻鼓吹，遂得笔法；复观公孙大娘舞剑器，而下笔有神。唐怀素喜欢看云随风而变化。宋雷太简说他自己的字不及颜真卿的行书那样自然（也就是得势），但是后来他在雅州，"昼卧郡阁，因闻平羌江瀑涨声，想其波涛番番迅駃、掀揩高下、蹶逐奔去之状，无物可寄其情，遽起作书，则心中之想尽出笔下矣"[1]。这几位书家都曾借助自然事物的运动和动势，而产生"心中之想"，以启发、鼓舞他们的创作热情。可见书家所谓"势"，乃导源于"心"对"物"的感受，古代书论所以拈出"心""志""意"等字，乃是为了说明它们和"骨""势"是紧密相关的。

因此，讲到书学的根源，扬雄说："故言，心声也；书，心画也。"[2]关于志与笔的关系，孙过庭说："乖合之际，优劣互差，得时不如得器，得器不如得志。"[3]关于心与骨的关系，有李世民所谓："夫字……以心为筋骨，心若不坚，则字无劲健也。"[4]关于意、骨、势之间的关系，李世民也作了概括："今吾临古人之书，殊不学其形势，惟在求其骨力，及得其骨力，而形势自生耳。然吾之所为，皆先作意，是以果能成也。"[5]关于意与势的关系，可参考孙过庭所举"五乖"之二："意违势屈，二乖也。"[6]这几段话充分说明书学中的艺术形式美诸规律并非孤立的，而是可以溯源于书家的生活体会、情思意境以及审美观的。

我国绘画的艺术形式美也是如此。在心师于物、借物写心的前提下，画家由"骨法用笔"进而讲求笔中之"势"。吴道子观裴旻将军舞剑，而"挥毫益进"，因为他从旁人舞剑得到启发，落笔才能"意气而成"，不同于"懦夫"之作。[7]这"意气"是先于艺术形式美诸规律的，也是先于

1 雷太简《江声帖》，见朱长文《墨池篇》。"駃"与"快"同。
2 扬雄《法言》。
3 孙过庭《书谱》，据包世臣《艺舟双楫·删定吴郡书谱序》。
4 唐太宗《意》，王世贞《王氏法书苑》引。
5 张彦远《法书要录》引。
6 孙过庭《书谱》，据包世臣《艺舟双楫·删定吴郡书谱序》。
7 张彦远《历代名画记》卷九，《吴道玄（子）》："是知书画之艺，皆须意气而成，亦非懦夫所能作也。"

骨、势的，它既能立"骨"，也能助"势"。

总之，书和画都首须因物立意，次讲骨、势，而又必骨中带势，势中见骨；这样方能通过笔法技巧，掌握并应用艺术形式美的那些规律。所以"意在笔先"成为书、画通则。张彦远说："意存笔先，画尽意在，所以全神气也。"[1] 黄庭坚说："王氏书法以为如锥画沙，如印印泥，盖有锋藏笔中，意在笔前耳。"[2] 由于骨、势相须，俱本于立意，所以又产生"一笔书"和"一笔画"。张彦远说："昔张芝学崔瑗、杜度草书之法，因而变之，以成今草书之体势，一笔而成，气脉通连，隔行不断。唯王子敬明其深旨，故行首之字往往继其前行，世上谓之一笔书。其后陆探微亦作一笔画，连绵不断。故知书画用笔同法。"[3] 谈到这里，试将上文所说，归纳为如下的一个过程或公式：

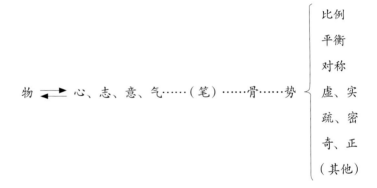

在这个过程中，反映客观世界的"心""志""意""气"有其一定的时代精神和阶级内容，并表现一定的审美观点；由"骨"而"势"，则在上述的内容、观点指引下，表现一定的艺术风格；所有这些，都成为运用比例……奇正等艺术形式美规律的前提。

我国书、画艺术历史悠久，创作和技法的经验十分丰富，这笔遗产给艺术形式美的研究提供了宝贵资料。歌德曾说："题材人人看得见，内

1 张彦远《历代名画记》卷二，《论顾陆张吴用笔》。
2 黄庭坚《山谷文集》。
3 张彦远《历代名画记》卷二，《论顾陆张吴用笔》。

容只有费过一番力的人可以寻到，而形式对于大多数人是一个秘密。"又说:"形式也要像内容那样被消化掉，呵，它甚于更难消化。"[1] 今天看来，"消化"形式并不等于全盘接受，而且由于内容和形式是辩证统一的，也很难想象只能"消化"内容或只能"消化"形式，以及两者有所谓孰难孰易的问题，如果说难，则两者都难。就我国书、画的遗产而论，"消化"内容，须站在无产阶级立场，根据社会主义需要，历史主义地去粗存精，这便是一桩相当艰巨复杂的工作；而"消化"形式，则要求一面结合内容，一面熟悉古代书家、画家的创作和技法经验，钻研书论、画论及其美学，这也同样是艰巨复杂的工作。然而，近几年来，经过我们的艺术理论工作者的努力，这两"难"正在不断地克服之中，而对艺术形式美的研究也逐步深入，必将取得很大的成果啊!

1 歌德《箴言与回忆》，据宗白华先生译文。

略论西方艺术和中国艺术的形式美[1]

　　六十年代我曾就艺术的形式美问题写过文章，谈到我国绘画艺术在因物立意、笔中寓骨、骨中见势的过程中表现形式的美，文中有些看法还待商榷。近年来我们批判地继承中外美学遗产，也时常涉及形式美问题，现在试选择西方文艺批评史上某些有关看法，谈谈个人的粗浅体会。

　　西方在公元前四世纪已有关于艺术形式的文献。德谟克利特（前460—前370）指出："那些偶像的穿戴和装饰，看起来很华丽，但是，可惜！它们是没有心的。"[2] 批评了形式和内容的不统一。色诺芬（前430—前355）写道："一个雕像应该通过形式表现心理活动。"[3] 主张形式和内容的统一。柏拉图（前427—前347）则提出形式美的问题，认为直线和圆所构成的形体美并不具有事物美的相对性，"而是按照它们的

1　本文在 1983 年出版的《中国画论研究》（北京大学出版社）中名为《再论艺术形式美》，1986 年《伍蠡甫艺术美学文集》（复旦大学出版社）中增加、修改了一些内容，名为《略论西方艺术和中国艺术的形式美》。本书以 1986 年版本为准。——编者注

2　拙编《西方文论选》上卷，第 5 页。

3　拙编《西方文论选》上卷，第 10 页。

本质就永远是绝对美的"[1];"许多个别形体美中见出形体美的形式"[2]，而这"形式"并不反映客观事物，却依存于所谓的独立存在的绝对的"理式"，因此艺术的形式美并不源于客观事物，而是先验的"理式"所决定，充分表现了客观唯心主义的美学观点。

他的弟子亚理斯多德，则将形式作为事物组成的原因之一，称为"形式因"[3]。创造因能使材料因和形式因相结合，即今天所谓赋予内容以形式，但创造因和目的因实质上是指万能之神的力量和意图，因此亚理斯多德并未克服老师的客观唯心主义观点。亚氏认为悲剧的模仿对象，是具有一定长度的行动，强调"事之有头、有身、有尾"[4]，后三者属于对象的构成形式，因而形式的关键在量而不在质。他更进而论说事物之美：

> 一个美的事物……的各部分应有一定的安排……体积也应有
> 一定的大小；因为美要依靠体积与安排，一个非常小的活东西不
> 能美，因为……不可感知……以致模糊不清；一个非常大的活东
> 西，例如一个一千里长的活东西，也不能美，因为不能一览而尽，
> 看不出它的整一性。[5]

这是主张形式美决定于视觉对象本身的生动性和完整性，而数量仍然是重要条件。

罗马时代的贺拉斯认为形式是由内容所决定，例如"有了材料，文字也就毫不勉强地跟随而至"，"到生活中到风俗习惯中去寻找模型，从那里汲取活生生的语言"。[6]这种语言乃是诗篇的形式之美，并植根于现实生活中，因此在古代有关形式的理论中，贺拉斯的看法应该说是切合

1 朱光潜译《柏拉图文艺对话录》，第 298 页。

2 朱光潜译《柏拉图文艺对话录》，第 271 页。

3 亚理斯多德《后分析篇》，其他"三因"为质（材）料因、动力因（创造因）、目的因，总称"四因说"。

4 亚理斯多德《诗学》，第 25 页，罗念生译。

5 亚理斯多德《诗学》，第 25—26 页。

6 贺拉斯《诗艺》322，杨周翰译。《西方文论选》上卷，第 112 页。

实际的。更值得注意的是公元三世纪，有一位同贺拉斯并称的语法学家和诗人尼奥托勒密，他属于亚理斯多德的逍遥学派，提出了内容、形式、诗人的三重分法[1]，以诗人和他的创作动机代替了创造因和目的因，从而摆脱了古希腊的形而上学的框框。

进入中世纪，形式这个概念基本上成为唯心主义和宗教神学的俘虏。新柏拉图主义创始人普罗提诺（204—270）将柏拉图所谓的最高的理念称为太一或神，提出神秘的流溢说；当理念流入混乱的事物中并赋予整一的形式时，就产生了美。他认为美是艺术所塑造的形式：

> 假设有两块云石，一块未经雕刻赋予形状，一块已成为神或人的雕像。……后者被艺术给以美的形式，便立刻显得美了。这并非因为它是云石……而恰恰是由于它具有艺术所产生的一种形式。事实上这一形式不是物质材料本身所有，它先已存在作者心灵之中。[2]

他把艺术形式看作是先验的，由主观加于客观事物。

中世纪基督教神学的早期代表圣奥古斯丁（350—430）用新柏拉图主义论证基督教教义，并从僧侣立场批评自己早年具有世俗的美学观，是犯了罪的。

> 我的眼睛爱上了多种多样的形式美，特别是那些光辉的、悦人的色彩。快让这类的东西不来占有我的灵魂吧！上帝啊，恳求您占有它们吧！因为是您创造它们，并赋予它们以极度的新鲜和健康。[3]

这里，形式美仍然是上帝的赐予；然而，另一方面奥古斯丁却描写了世

1 阿特金斯《古代文学批评》第 1 卷，第 170—173 页。
2 《九章集》第五部分，第八章，第一节，《西方文论选》上卷，第 140 页。
3 《忏悔录》，弗兰西斯·希德英译本 X.34。

俗的人对于形式美的感受：

> 光，是众色的王后。在白昼，我到处所见的一切事物，都充满着光。当它以其种种的变化掠过我的眼帘，我就着迷了，即使我忙于别的事情而没有注视它。因为光如此有力地打动我，假若它骤然离去，我是如何渴望它，如果它去得太久了，我真感到悲哀。[1]

他在忏悔中却对形式美采取了现实主义观点，并且可以说给文艺复兴或近代西方绘画以光、色为审美主要对象，开辟了道路。

中世纪末，最后一位神学家托马斯·阿奎那（1225—1274）继承柏拉图和普罗提诺的传统，主张共相，亦即柏拉图的理式和普罗提诺的太一，先于个别事物，也就是上帝创造出万物和万物的形式；认为由于上帝的万能，"美（才能）存在于万物的多种多样中"[2]。因此物的形式也具有精神价值。他还作些具体分析，例如"肉体美则在于肢体匀称、仪容清俊"[3]。他总括地说："美的条件有三：完整性或全备性；适当的匀称和调和；光辉和色彩。"[4]对整一、调和、鲜明这三个形式的因素，他特别强调后者，除了"光辉"，他还用过"光芒""照耀"等字眼，因为基督教教义以"活的光辉"为上帝的代称，正是这"光辉"放射出人世万物的形式之美。但是这"光辉"显然不同于八百多年前奥古斯丁所谓世俗喜爱的"光、色"，后者是自然的产物，和上帝毫不相干。综上所述，中世纪的一千年间，神学或经院哲学认为形式美决定艺术美，而艺术本身则为上帝所创造，于是形式美的根源仍在上帝，而不在物。

十四世纪欧洲文艺复兴运动兴起，在资产阶级人文主义思想指引下，艺术形式美开始脱离宗教神学的桎梏，而为表达人的思想感情的艺

1 《忏悔录》。
2 《神学概要》。
3 《神学大全》，《西方文论选》上卷，第150页。
4 《神学大全》，《西方文论选》上卷，第149页。

术服务了。十三世纪的人文主义先驱但丁（1265—1321）则以诗人而非神学家的立场，从善为内容、美为形式的创作出发，讲究形式的功用。他说："作品的形式是双重的，即文章的形式和处理的形式。"也就是有属于文体的形式，有属于表现的形式，后者可以"是诗的、虚构的、描写的、散论的、譬喻的"。[1] 这里，艺术的形式从神学宣传转到创作经验上来。但丁还生动地描写了内容和形式的统一。"形式和素材（内容）契合无间，一片精纯，无懈可击，犹如三支箭从三弦宝弓上同时射出，竟像似一支箭。"[2] 又可比作"晶体或玻璃器皿焕发光芒，从其出现以至普照四周，看不到一丝儿的间歇"[3]。这两段话是说形、质二者融合得毫无痕迹，臻于化境了。

此外，造形艺术的理论也把对形式的感觉，提到日程上来。十四世纪末意大利的申尼诺·申尼尼认为，对艺术家来说，"面向自然作素描，是一扇无往不胜之门，因为能使他获得最为完善的指导和最为卓越的南针"。申尼尼将艺术造形的本领，从上帝手中夺回，交还给艺术家，并作为检验艺术家对形式美的感受能力的一条准则。正在同时，达·芬奇提出绘画科学的两条原理："第一条原理：绘画科学首先从点开始，其次是线，再次是面，最后是由面规定着的形体。……第二条原理：涉及物体的阴影，物体靠此阴影表现自己。"[4] 芬奇从感受物形转到了表现物形，而后者不外乎点、线、面所组成的体，归根结蒂是主张对形式须有敏锐感觉和审美能力。然而在资产阶级的人文主义运动中，由于思想的活跃和想象力的增强，艺术的形式的作用也随着发展、扩大，艺术家逐渐不能满足于类似芬奇所坚持的形式和客观事物之间的对应，而赋予形式以相对的独立性了。蒙田（1533—1562）曾写道："谁也不能使我相信：正当的劝告不可能被错用，主题的权利决不为形式的权利所侵犯。"[5] 主张给

1 《致斯加拉大亲王书》，《西方文论选》上卷，第160页。

2 《神曲·天堂篇》XXIX，13。散译。

3 《神曲·天堂篇》XXIX，13。散译。

4 《芬奇论绘画》，第14—15页，人民美术出版社，1979。

5 《散文集》Ⅲ，13，关于经验。

予形式以较多的自由。莎士比亚则从艺术想象的角度，捉取无名事物的形式，扩大形式的概括力：

> 诗人的眼睛在神奇的狂放的一转中，便能从天上看到地下，从地下看到天上。想象会把不知名的事物用一种形式呈现出来，诗人的笔再使它们具有如实的形象，空虚的无物也会有了居处和名字。[1]

换言之，艺术的形式在于人的妙用，是属于人工的。但想象离不开现实基础，因此人工毕竟本于天工，或者说天工不可夺，客观事物原来的形式仍然是根本：

> 不是方法[2]使自然显得更美好，
> 而是自然本身产生了方法。
> 修饰自然、改造自然的艺术固然是有的，
> 但这种艺术本身仍旧属于自然。[3]

可以说莎士比亚关于形式美的观点，是现实主义的。

到了十七世纪，批评家们越来越注意对形式美的欣赏，以及艺术形象和事物（自然）形象之间的区别。一位罗马的修道院院长基安·彼得·别洛尼很有感慨地说：

> 把事物描绘逼近自然，便博得一般群众的好评，因为他们只习惯于看这样的东西，他们欣赏的是鲜艳的色彩而不是变化多端的美的形式，后者他们是不了解的；倘若画家画得很有韵致，他们会感到不够劲，而且相当厌恶，只有以新奇的手法处理流行的

1 朱生豪译《仲夏夜之梦》五幕一场。
2 指表现艺术形式美的手法。
3 《冬天的故事》四幕三场，参照朱生豪译本。

题材，才能使他们满意。[1]

这不仅是指人们的审美能力有差距，而且把形式美作为审美的主要对象了。

其实这情况不单单存在于十七世纪的西方，也不限于西方艺术批评，我国宋代就已提到了：

> 萧条澹泊，此难画之意，画者得之，览者未必识也。故飞走迟速，意浅之物易见，而闲和严静，趣远之心难形。若乃高下、向背、远近、重复，此画工之艺耳。[2]

倘若认为作画、看画有"雅、俗"之分，措辞未免欠当，但审美水平的高下却是客观存在，须经过一番审美教育，人们才会进一步要求艺术的形式美，而不满足于复制自然的美。威尼斯艺术评论家波契尼曾提出"画中的形状"，以别于自然的原来形状。"画家不凭客观形式来创造艺术的形式美，更确切地说，他以自己的形式来摆脱外表形象的拘束，从而探索形象生动的艺术。"温图里认为"自有绘画形式的定义以来，这也许是最好的一个"，因为"画中形式毋宁说是损坏自然形式，以达到发现一个新形式的目的。……假如马奈和雷诺阿[3]知道这条纲领，他们也许会接受"。[4]波契尼和别洛尼的话触及艺术批评可能存在的一些情况：不懂形式美，无法加以分析；研究作品的艺术性却不谈艺术的形式美；单独议论作品的主题思想——如此等等，都不免片面，是形而上学的。

到了十八世纪，艺术形式美继续为评论家所重视。学习过绘画的歌德曾于1772年写过一篇关于哥特式建筑的散文，文中有这么一段："哥

1 《现代画家·雕刻家·建筑家传》，1672。

2 欧阳修《试笔》。

3 都是十九世纪末法国印象派著名画家。

4 温图里《艺术批评史》，1964，英译本，第126页。

特式不仅显现有力和粗犷，它还表现美……因为艺术天才决不死守着模特儿和种种规则，也无须他人的庇护，而只凭自己。"也就是艺术的形式美不限于反映现实，也可以是艺术家心灵的产物。然而，当形式美的独立性被过分夸大，由相对转向绝对，在理论上便不可避免地成了十九世纪末唯美主义和形式主义的先驱，这种迹象在歌德身上也可发现。他于 1788 年评论卡尔·莫里兹的一文中就认为："在各门艺术中，美的呈现同作品可以引起的善或恶，是毫无关系的；美的呈现完全为了它自身、为了美。"推而至于十九世纪的作家也有类似的看法，尽管他们并非唯美主义者。例如雨果写道："形式永远是主人……对表现来说，思想是手段而非目的。"[1] 瓦莱里则说："当我的心情最舒畅的时候，我会让内容服从形式——我总喜欢为了后者而牺牲前者。"[2] 雨果是浪漫派作家，瓦莱里是象征派诗人，他们的文艺思想不相同，却都强调艺术形式的重要性。我们今天当然不宜接受这种片面观点，但也不应否认艺术的形式不等于单纯的技巧，它有血有肉，表达艺术家的思想、感情和个性，体现作品的风格。一句话，它富有生命，不是僵死刻板的东西。

至于现代西方文艺批评也还有些是结合内容来谈形式的，不无参考价值，限于篇幅只举几个例子。克罗齐说："这一事实是永远被承认的；内容因形式而组成，形式由内容来充实；感觉是具有形象的感觉，形象是能被感觉的形象。"[3] 瑞恰兹说："形式和内涵紧密合作，是构成诗的风格的主要秘奥。"[4] 奥斯邦指出："形式和内容不可能相互排斥……因为缺了这方，那方就不存在，而且抽象化足以扼杀双方。"[5] 他们都强调艺术的魅力在于以真实的、具体的、形象的东西感染人、打动人。因此内容也好、形式也好，都不能架空，玩弄笔墨而无真实感情，是内容的抽象化，主题思想不错而笔下描写不出，是形式的抽象化，因此艺术批评的任务不

1 威列克《文艺批评诸概念》，耶鲁大学出版社，1963，第 58 页引。

2 《和我有关的话》。

3 克罗齐《美学》，1948。

4 瑞恰兹《实用批评》，1949。

5 奥斯邦《美学和批评》，1955。

能止于研究作品表现什么，还须研究如何表现，须作出全面评价。倘若懂得艺术创作的一些具体手法，能够体会艺术家在这基本功上的辛勤劳动及个中甘苦，就能帮助阐明作品的艺术形式对表达作品思想主题所起的作用。换而言之，由于把再创作寓于批评之中，批评才深刻、中肯，有说服力。英国唯美主义者王尔德曾提出"批评家即艺术家"的口号，还以此为题写过一本书。我们倘若不牢牢捺住他的"唯美派"这顶帽子，也许可以同意他对批评界所提的这一要求吧！

上文简单回溯了西方奴隶社会、封建社会和资本主义社会的文艺理论关于形式美的部分看法，大致是徘徊于唯心论和唯物论之间，有的可引为教训，有的足资借鉴，对于我们研究如何掌握批评武器，发挥积极作用，以及提高群众审美能力、欣赏水平，也许不无参考价值吧！

接着想谈谈个人的随想，以就正于读者。

形式有属于事物或材料本身所固有、由本身来表现的，如面、体、光、色、明暗浅深；我们被动地加以感受。形式有非对象所固有而为我们的想象所赋予的，如线条、轮廓线；艺术家主动地从对象抽取而加以表现，东方画系则以此作为重要的形式美。前后二者有抽象和具象之分，对一般的审美感受来说，也就有难易之别。

就感染方式说，同属线条，有具体的和抽象之分的。画中形象的轮廓线，是具体存在的。至于贯串着或组织起画中细节、从而构成全图布局，则有赖于另一种线条，它足以引导或左右观者视线，可称之为抽象的线条，即西方术语所谓"倾向线""假想线"。这种线条对于画家可以说是预为虚拟，亦即"意存笔先"的"意"，对于观者则是在他的不知不觉中起了作用。

如就线条的感染作用说，则以我国的书学最为独特，乃中国美学专有课题。除早期的图画字外，书法的线条并不反映什么客观事物形象，却与书家的精神、情致相契合，帮助构成作品的意境，并且主要通过线的笔法来表达。例如折钗股用笔的"使转为折，断而后起，收锋外拓"，又称"方笔"，有严峻、雄峻之感，如《张迁碑》《景君碑》；屋漏痕用笔的"使转为转，换而不断，收锋内撅"，又称"圆笔"，有和厚、浑穆之

感，如《石门颂》《杨淮表》。[1]

至于色的形式，有与自然环境相关的，更有和主观精神相通的。前者如古代埃及妇女造像，皮肤多用黄色，这并不为了如实描写对象，也不是主观以黄色为美，而是由于黄赭石这种矿物颜料近在手边，容易弄到。[2]这说明使用黄色不一定出于审美要求。后者则纯属艺术审美问题，决定于艺术家的个性或情操；例如安格尔曾借以衡量绘画中色的形式之美与不美，认为不事夸张、不强求辉煌灿烂，才能用色恰到好处。拉菲尔（1483—1520）和提香做到了，鲁本斯及其助手凡·戴克（1599—1641）则反之；而从我国文人画的角度看，近乎"雅""俗"之分或"静""躁"之别。

最后，想归纳为三点：

（一）总的看来，在艺术形式美方面，中国绘画和西方绘画存在很大差异。中国绘画的艺术形式美是为了表现"神似"的，这"神"意味着画家对物象本质的认识、审美的感受，从而融成情思意境，这一切都可通过作品的艺术形式美而表现出来。例如晋顾恺之所谓"以形写神"的"神"，是指人物的内在本质和精神面貌，宋宗炳所谓"畅神"的"神"，则属于画家的感情、意境。倘若撇开作品的艺术形式美，顾、宋所求的"神"，都得不到具体的表现。但是"神"的涵义，由顾发展到宗，亦即从客观反映进入主观、客观的统一，实为中国绘画美学的一个飞跃，因为画中之"我"被提到创作日程上来，而且这"我"或"神"是和"峰岫峣嶷，云林森渺"[3]相结合，并没有什么主观主义、唯心主义从中作祟。至于西方绘画的艺术形式美，主要是追求"形似"，须符合客观事物的形象和规律，凡能如实地刻画这些物象的艺术形式都是美的，而画家的审美感受、情思、意境不一定是首须考虑的。不过，到了现代，现代主

1 宗白华《论书》，《时事新报·学灯》1938, 12, 11；二十世纪六十年代《哲学研究》一文中继续发挥。

2 伊利莎白·华莱士《荷马和古代艺术中的色彩》，1927，威斯康辛版，第49页。

3 见宗炳《画山水序》。

拉菲尔　圣母的婚姻　　　　　　　　　　凡·戴克　查理一世行猎图

义绘画的艺术形式美，则又可完全毋视对客观事物的反映，似乎是脱离任何内容而独立存在，其实也并非如此，因为玩弄形式的形式主义本身，仍不失为一种思想意识，而现代派绘画的艺术形式美则和这种意识紧密联系。[1] 由此可见，认为艺术形式美有所谓绝对独立性，毕竟是错误的。再进一步看，对艺术形式美的研究，势必接触到一个相当根本的问题：从"神似"来看，艺术形式美不可避免地使艺术作品表现了艺术形象和自然形象之间的距离，而这种距离，在中国绘画艺术上十分显著，但却与西方现代派绘画又不相同，并不含有非理性主义的思想因素。下面试就线条和色彩分别谈谈中国绘画艺术形式美的部分特征。

（二）在中国绘画史上，人物画科最早把线条作为艺术形式美而应用于人物衣褶，并逐渐分为若干类型。明汪砢玉《珊瑚网》列有"古今

1 参看拙文《现代西方文论漫谈》，《文艺研究》1981 年第 6 期。

马和之　豳风图（局部）

描法十八则"，其中有一部分，现存的古代人物画迹还可作为佐证。例如"高古游丝描"，紧密连绵，如春蚕吐丝，见于晋顾恺之《女史箴图》卷（摹本）；"铁线描"，见于唐阎立本《历代帝王图》卷；"柳叶描"，亦称"莼菜条"，见于唐吴道子《送子天王图》卷（摹本）；"战笔水纹描"，见于唐韩滉《文苑图》；"蚂蝗描"一名"兰叶描"，见于南宋马和之《豳风图》；"折芦描"，见于南宋梁楷《六祖图》，如此等等。到了明末清初，著名人物画家有南陈（陈洪绶，号老莲）、北崔（子忠，号青蚓［引］），前者融合铁线与游丝，后者兼用折芦和战笔水纹。人物衣褶本是随着人体的动、静，而有种种形状，它们是客观存在，然而古来这么许多人物画家为什么创造出如此多样的线条描法或艺术表现形式，并认为它们是"美"的，而加以运用，并且在一生创作中一贯地使用呢？这里面存在着画家的审美意识，表现为取象造形—线条—用笔—韵律—审美趣味诸环节，它们既组成艺术形式美，复体现艺术形式美所代表的画家个性特征，同他的气质、情感相联系，和作品的艺术风格分不开。否则，他为什么画了一辈子的人物画，总是使用某种衣褶描法而不用其他描法呢？也就是说，一定的艺术形式美常伴随着一定的心理因素，而从毫端落在纸上——这是一条普遍规律。因此，可以推想到其他画科，其作品中的另一些艺术形式美，都不可能毫无依傍，独立存在，它们总是在客观事

物和作者写物、抒情之间，起着中介作用，绘画创作和绘画欣赏都须通过它们。因此，倘若对艺术形式美不感兴趣或无甚理解，便去观看古代或近代的名作，究竟能有什么收获？就实在很难说了。

（三）接着谈谈设色。中国绘画的设色也和西方绘画不同，画中的色彩和客观事物的色彩存在巨大差距和距离，这在西画是比较罕见的。用今天的话说，中国的设色绘画不是彩色照相。中国古代画家也不搞色彩分析，可说是很不"科学的"，因为古代中国压根儿没有色彩学这门科学，然而他的设色却又是很"艺术的"。如果从色彩的审美意识说，中国画在用色上不是理性的，而是感情的，它虽然不写实，不求符合客观现象的规律，却在设色中抒发了情思、意境，有助于实现借物写心的创作目的。试以山水画为例，无论是青绿重色、淡设色或浅绛，都和自然景物、真山真水中所见的色彩对不上号，不是现实主义的而是浪漫主义的。举凡众色的相间、一色的变化、浓淡的交错等，以及色与色之间的调和、对比、衬托、映发等，都出于画家的想象，并具有浓厚的装饰性。

其次，色也不是孤立的，它和墨相辅而行，色不碍墨，色墨交融，墨给色留地步，色补墨之不足，而且以墨为主更是重要法则，并归结为轮廓和皴法的用墨或笔法。中国绘画之所以能使设色成为艺术形式美，其关键不在色，而在墨、色的主从关系。在中国画史和画论上，设色很早就从属于用笔、用墨，倘若笔墨已能达意，设色几乎是可有可无。唐张彦远《历代名画记·论画体工用拓写》指出：

> 草木敷荣，不待丹碌之采；云雪飘飏，不待铅粉而白。山不待空青而翠，凤不待五色而綷。是故运墨而五色具，谓之得意。意在五色，则物象乖矣。

而且，这为了达意的笔墨更离不开笔踪，所以即使是设色，它也不能掩了笔踪，正因为轮廓是写形达意的主要凭借，如果脱离笔踪，轮廓又何从表现？因此张彦远又说：

梁楷　布袋和尚图

> 沾湿绡素，点缀轻粉，纵口吹之，谓之吹云。此得天理，虽
> 曰妙解，不见笔踪，故不谓之画。如山水家有泼墨，亦不谓之画，
> 不堪仿效。

可见吹粉的设色法和泼墨的用墨法之所以都不足取，乃是由于没有笔踪
而失却其为"画"了[1]。

宋韩拙《山水纯全集》还就上说加以补充："霞不重以丹青，云不施
以彩绘，恐失其岚光野色，自然之气也。"意思是墨笔山水原能表现的，
就不劳设色，我们试观现存的北宋郭熙《早春图》，纯用水墨，却真的

1 这也不可一概而论。随着技法的发展，如梁楷的《泼墨仙人图》《布袋
　和尚图》，其衣褶都用泼墨，而有笔踪、笔趣，为画中一格了。二图见
　徐邦达编《中国绘画史图录》上卷，第250、252页。张氏说未免保守。

写出深山里冬去春来气象，就是一个很好的例证。推而广之，画梅也不例外，南宋诗人陈与义咏墨梅的名句"意足不求颜色似"，道出我国绘画设色的基本原则。清代王原祁（麓台）《雨窗漫笔》有所发挥："设色即用笔用墨意，所以补笔墨之不足，显笔墨之妙处。今人不解此意，色自为色，笔墨自为笔墨……惟见红绿火气，可憎可厌而已。"重浊、火气、俗气乃设色之大忌，对于色彩的艺术形式美有损无益，对色、墨交融的艺术形式美，更是一大障碍。

另一方面，中国绘画也并非完全排斥色彩，而青绿重色更成为一种画体，唐李思训可称典型的代表。他以墨笔勾出轮廓，敷以石青、石绿、朱砂等重色，复用金色界划，元汤垕《画鉴》加以概括："李思训画着色山水，用金碧晖映，自为一家法。"明沈颢《画麈》则认为："李思训风骨奇峭，挥扫躁硬，为行家建幢。"意思是设色不掩笔意，灿烂中仍具笔情墨趣，试细察现存的李思训《江帆楼阁图》[1]便是如此。对中国绘画来说，色以辅墨，墨中见笔，而笔为主导，乃色彩的艺术形式美的基本法则，这正是说明色彩和线条一样，作为艺术形式美，都不容许脱开笔意闹独立，须从属于笔，从属于那"存于笔先"的"意"，任何形式主义因素是无安身之处的。

1 传为摹本，现在台湾。

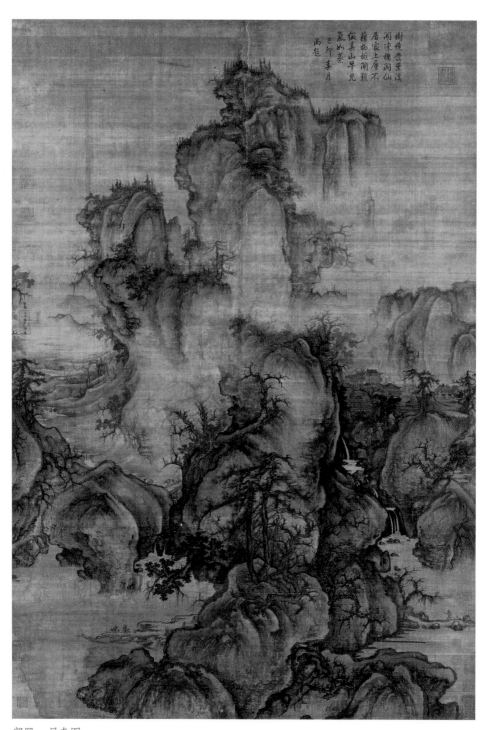

郭熙　早春图

试论"抽象"与艺术

"抽象"这个词原是外来的。在拉丁语中,是"抽去""剔除"的意思。在英语中,作为形容词 abstract,指"脱离了物质的、实际的、无实例可举的","不具体的","理想的"。作为名词,则有:(1) abstract,指"本质""实质""纲要""精髓";(2) abstraction,指"撤除""抽去"以至"排挤""被侵占"之物;(3) abstraction,意思是将某事物脱离其种种联系,而单独予以考虑,近于"抉择""提取""割取"。作为及物动词 abstract,指"抽出""扣除",委婉语"僭取""诈取"。作为过去分词 abstracted,指"心不在焉"。

关于名词(1),有以下的例句:"从他可以窥见周围世界的梗概。——海尔《原始的人》四卷、八章,1677。"关于名词(3),有两例句:"接下去谈谈 abstraction,那就是心灵已具有明确的概念,不去接近肉体了。——H. 莫尔《诗篇》第 126,1647。"(意译:"abstraction 就是在若干类似的观念中,提取每一概念的特质。——伯里特莱《物质和精神》一卷十章,1782")[1] 此外也可参阅《大英百科全书》第十四版的"abstract, abstraction 条":

1 以上根据 J. A. H. 麦里主编《牛津英语辞典》,1933 版,"abstract"条。

abstraction 作为方法、过程，已不限于"省略"，而具有积极和消极的两方面。如果这方法只是自发的，或未经深思熟虑，那么消极性的"删削"比较突出；如果这方法出于有意的关注，那么积极性的一面就比较显著。

以上种种解释，是从这个语词的实际应用中总结出来的，而关于名词（1）（3）的十七、十八世纪例句，以及《大英百科全书》所举积极性的理解等，对于我们今天如何正确看待抽象艺术，很有参考价值。因此不嫌繁琐，写在本文的开端。

目前我们接触到的西方现代抽象派艺术，其"抽象"的涵义基本上有两方面。一方面，由于一般人还看不惯或看不懂这派的艺术作品，因为它排斥客观世界的具体形象以及生活内容的再现，反映不出任何现实事物，而仅仅用线、点、面、块和色彩等抽象形式组成画面，因此在这里，"抽象"的涵义可溯源于拉丁语和英语的形容词以及名词（2）。

另一方面，这一流派本身和它的理论，强调愈是"抽象"愈能把握生命的本质和奥秘，远非坚持"具象"的艺术所能比拟，因而在艺术革新上迈开一大步；这时候"抽象"的涵义则沿用了英语名词（1）（3）。不妨举个例子。美国前美学协会主席阿安海姆评价毕加索的作品时，便是竭力宣扬这种大变革的：

在毕加索的一幅表现女学生的绘画中，我们看到的都是些随意重叠的、色彩浓重的几何图形。乍看很难识别这画的题材。然而这画确是很成功地把儿童的旺盛生命力、女性的恬静和羞涩表情、直直的头发，以及大本大本的教科书所造成的严重压力等等，一齐表现出来了。

至于国内的艺术批评界对现代西方这一画派的看法各不相同。
（一）坚决站在"具象"一边，从而否定抽象派艺术。
（二）习惯于在抽象中看出一点儿具象，于是就从具象的，而不从

毕加索　女子半身像

抽象的角度出发，来肯定抽象艺术。例如：那里面"充溢着许多国画传统中的一些烟雾迷蒙的远景"，"把抽象画当作风景画来读，感到高兴的"。

（三）主张批判地吸取这一流派所运用的抽象形式的种种技法，以增强我国装饰性绘画的艺术效果。

（四）认为具象终于会走向抽象，特别是纯形式足以引起美感，进而肯定这不仅是值得深入研究的美学课题，还将开创中国画的新纪元。

总之，情况相当复杂，而归根结蒂，既是关于"抽象美"的理论探讨，也是国画创新中值得摸索的途径之一。倘若全盘否定西方抽象派艺术，就未免违背实事求是的原则了。作者水平有限，只谈这么几个问题，请读者们指正：

（一）抽象艺术和艺术抽象并行不悖。

（二）西方抽象派艺术理论的先驱——表现主义、形式论、符号论等。

（三）抽象主义创始者康定斯基的主要论点。

（四）我国自古以来的艺术抽象、抽象艺术。

一

我们首先要看到两个方面。一方面，摒弃具象，纯凭线、点、面、块和色的运用来表达情感——这是抽象艺术。另一方面，对具象进行选择、改造、提炼，在高度概括中塑造典型——照上述有关英语词义，可称为艺术抽象。属于前一方面的装饰画，我们今天可以接受。对后一方面，有两种看法。

（一）一般把它作为现实主义，或艺术创作的主流正宗，不再感到还须突破什么，有所前进。

（二）认为给它安上艺术抽象的名称，似乎没什么意思，而且"抽象"二字含有唯心论色彩，总不够保险，还是叫作艺术概括比较妥当。

尽管如此，我们不妨举些例子作为艺术抽象这一概念的参考。我国古代的彩陶和青铜器的具象图纹，表现了提炼具象的艺术才能，称之为我国最早的艺术抽象，未尝不可。中古以来，山水画得到发展，画家选择、概括自然形象，用多角的轮廓（线条）和圆、尖、横、竖等的点子，来处理树叶和灌木丛；用卷云、刮铁、折带、斧劈、披麻等皴法，描写多种多样的山石；用混圆、介字、攒笔诸点画出苔草；如此等等都是十

分成功的艺术抽象。这里不妨联系西方美学用语，例如黑格尔所说："雕刻所塑造的形象事实上是具体的人体的一个抽象方画。"[1] "戏剧首先比史传较抽象。"[2] 这里的"抽象"，显然不是指抽掉具象，而是指提炼概括具象，都属艺术抽象的方面，如果应用于我国古代、中古的造形艺术，也没有什么格格不入之处。至于表现由具象发展为抽象的倾向，我国书法艺术则更是大大地早于西方现代抽象派艺术。然而，作为抽象艺术处理的基础的"抽象美"，却在古代的西方而非东方找到了最早的代言人——他就是柏拉图。

柏拉图说：

> 形式美指的不是多数人所了解的关于动物或绘画的美，而是直线和圆以及用尺、规和矩作出直线和圆所形成的平面形和立体形。……这些形式美不像别的事物是相对的，而是按照它们的本质永远是绝对的。[3]

这位断言抽象足以唤起美感的古希腊哲学家倒可以说是现代抽象派艺术的理论奠基人，所不同的是他把形式美的"本质"看作他所谓的绝对"理念"的体现，乃客观唯心主义的一套，而现代西方抽象派则从主观唯心主义出发，通过抽象形式，反映作者的"内在需要"。（详下）到了十八世纪末，德国古典哲学家康德继柏拉图之后，主张："花，自由的素描，无任何意图地相互缠绕着的、被人称作簇叶饰的纹线——这些并不意味什么，并不依据任何一定的概念，但令人感到愉快和满意。"[4] 则是单从形式方面来谈美感、快感，而这样的论点更预示了十九世纪末西欧唯美主义、形式主义的艺术论。然而艺术实践的漫长历程却证明抽象是可以导源于具象的，我国美学界已有明确的论断：

1 《美学》第三卷，上册，第 112 页，朱光潜译。
2 《美学》第三卷，下册，第 245 页，朱光潜译。
3 《柏拉图文艺对话录·斐利布斯篇》，第 298 页，朱光潜译。
4 康德《判断力批判》上卷，第 44 页，宗白华译。

康定斯基　即兴，第30号

康定斯基　红点景观，第2号

形式一经摆脱模拟、写实，便使自己取得了独立的性格和前进的道路，它自身的规律和要求便日益起重要作用，而影响人们的感受和观念。[1]

上述的这一历程，今天的抽象派艺术家就曾走过，而这派的创始人康定斯基也是从艺术抽象转为抽象艺术的，他前期作品的艺术形式不仅模拟实物，而且有所概括，是借景抒情的。例如他的《风景，第2号》（1923）[2]，山峰重叠，怪石嶙峋，巨树斜出其间，远处霓虹覆盖，结构奇正相生，笔法上善于缀合轮廓、面、块以及轻、重、浓、淡与空白，从而赋予画面以音乐节奏感，看去相当舒适。他的《即兴，第30号》（1913）[3]，保持一定的具象，而粗、细、短、长的线条和深深浅浅的色块相互交织，表现出激动、骚乱的情绪。倘若把他前期与后期的作品搁在一块，会使人感到画家可以一身而兼擅抽象艺术和艺术抽象，因此对于这二者的并存也就不致困惑难解了。如果以艺术抽象为正宗而否定抽象艺术，或以抽象为先进而讥讽具象为落后，恐怕都是徒劳无功的。

这里想起一位法国批评家关于一位外籍的中国抽象画家的作品的评论："自然存在着（具象），却不存在（抽象），呈现于眼前的不可能是自然（抽象），然而毕竟是自然（具象）。"[4]这位批评家倒不是什么骑墙派，脚踏具象和抽象两条船，而是讲出一个道理：抽象的形式并非超越一切，空空如也，它背后究竟还存在一定的真情、真意，后者不妨称为"自然"；而在我们看来，此"情"此"意"总是反映一定的立场、观点的，因为世界上本来没有无内容的形式。艺术无论如何抽象，也是"抽"

1 李泽厚《美的历程》，第30页。
2 藏纽约的尼伦多甫画廊。（现藏纽约古根海姆博物馆，尼伦多甫画廊今位于柏林，原纽约尼伦多甫画廊藏品于1949年被纽约古根海姆博物馆购买。另"1923"疑误，据馆藏信息，此处提及的作品应为《红点景观，第2号》[Landscape with Red Spots, No. 2]，是康定斯基创作于1913年的作品。——编者注）
3 现藏芝加哥艺术馆。
4 括号里的字，乃本文所加。

不掉"象"中之"我"的。这里不妨下一转语，柏拉图所举的那些形式先已体现在希腊的建筑装饰中，而柏拉图自己和当时广大希腊群众一样，也欣赏这种形式美啊！

二

为了进一步理解西方现代抽象派艺术理论，有必要了解一下西方现代的艺术家和美学家的艺术思想和审美观点，因为它们对抽象派直接地或间接地产生很大影响。这方面主要有以表现论为核心的塞尚、贝尔、弗莱、摩尔、克罗齐和朗格等，其他限于篇幅，暂时从略。

塞尚（1839—1906）是印象派以后的重要画家，毕生钻研画家对自然的感觉，尤其是怎样表现这感觉。他的一些想法、做法，见于他的书信中[1]。

> 画家应该全身心地致力于自然的研究。（1904.5.26）
> 对自然的强烈的感受力……是形成整个艺术观的必不可少的基础……（而）懂得表达我们的情感的多种方法也绝非次要。（1904.1.25）

那么塞尚对自然有什么感受呢？如何加以表现呢？他说：

> 要用圆柱体、圆球体、圆锥体来处理自然现象……同地平线平行的线条可以产生广度，……可以再现大自然的一部分。……同地平线垂直的线条产生深度。……必须把数量足够的各种蓝色加进到我们用各种红色和黄色所表现的颤动中去，以便造成空气

1 啸声《塞尚信件摘译》，《世界美术》1979年第2期，第69—72页。

感。（1904.4.15）

也就是把自然对象分解为若干体形和色彩，而加以运用。他所突出的是科学分析，或者说科学先于艺术。他一生都在摸索中，最后感到苦闷：

> 我可是已经老了，都七十上下了。各种不同的色度产生光的效果，并导出许多抽象的概念，正是这些抽象概念不让我画完我的画，也不让我划清物件与物体之间的界限，……使我的作品缺乏完整性。另一方面，用黑线勾轮廓固然可以有所界定，但又无异乎印象主义的道道儿，是一大缺点，我们必须反对。（1905.10.23）

塞尚仔细观察并分析物象，发现它所固有的属性是体和色的具体形式，而不是外加于它的轮廓或物与物间分界的线条，后者是抽象的形式，信中所谓"抽象概念不让我画完我的画"一语是关键性的，说明抽象艺术在他的脑海里并无思想萌芽。但另一方面，塞尚并未排除情感，仅仅描写感觉，而是通过体形、色彩来表现感情的。因此当他听到观众赞美某一画家的作品和原形一模一样时，不禁嚷道："这是可怕的相似啊！"这又表明他的道路并非只求忠于事物的具象，而忘了自我的表现；他说"表现情感绝非次要"，这和"排除抽象"相比，就显得更加重要了。我们不难看到塞尚强调的表现情感，被现代派艺术中的表现主义接了过去，又转到抽象主义的手中，便发展为这样一条法则：为了自我表现，容许以抽象取代具象了。因此西方绘画史家大都把塞尚列为现代主义的开山老祖，也还是言之成理的。现代主义虽然流派众多，但对主观、内心以至下意识的宣泄，则是它们的共同要求，而从表现主义的具象与抽象并用过渡到抽象主义的纯凭抽象，标志着现代西方艺术史上一个重要的过程。至于表现主义的美学则以英国的贝尔、弗莱和摩尔较为突出。

克莱夫·贝尔在他的《论艺术》一书[1]中提出"有意义（也译"意味"）

1 英国夏多·温达斯公司版，1913。

的形式"，认为"线条、色彩在特殊方式下组成某种形式或形式关系，唤起我们的审美感情。这种组合所产生的美感形式，我们叫它作有意义（意味）的形式"；而"艺术则是有意义（意味）的形式的创造"。他特别强调"一件艺术品所表现的要素，可能是有害的，也可能是无害的；然而这永远是题外的话，同艺术不相干"。他接着宣扬为形式而创造的审美观。

> 我所说的美感（审美感情），不是大多数人面对自然美时所通常感受到的。

> 对我们大多数人来说，一只蝴蝶的翅膀所给予的感受，和一件艺术品所引起的感受相比，是不一样的。蝶翼固然属于美的形式，但这形式还不是有意义的。它有动人之处，但不等于给人以审美享受。

> 因为我们欣赏一件艺术品时，不需要借助于生活中任何事物，不必具有关于生活中种种概念、种种事件的知识，也不必熟悉生活中的种种情感。

贝尔断言，美感"只需要对形状色彩的感觉以及三度空间的知识（立体感受）。……伟大的艺术之所以具有普遍而又永恒的感染力，其标志也就在此"。换而言之，人们可撇开生活现实，只须具备上述的感知，便能把握有意义的形式，欣赏伟大的艺术。贝尔还假设一些问题和答案，给他的形式论进行辩解。"对于艺术家，能否这样说：有时候事物之美也会含有某种意义，因此能引起美感呢？"作者自己回答："无论如何，艺术家还须通过纯形式[1]，方能感觉自己的审美感受。"贝尔又问："难道没有一个人在一生中不曾有过一次，忽然之间将风景看作纯形式吗？"

1 即脱离生活现实而本身自有意义的形式。

最后，贝尔得出结论——形式即目的的艺术观："当种种事物被看作种种纯形式时，这纯形式本身也就成为目的了。"他认为纯形式可产生意义，产生美感，不是一般人所能领会，所以又说："我们不能使艺术迁就群众，群众必须迁就艺术。"总之，贝尔完全抹煞审美感情的现实基础和道德标准，肯定艺术形式美的绝对独立性。

罗杰·弗莱著有《想象与构图》[1]，主张"艺术作品的形式乃艺术的最基本的特质，我深信这种形式导源于特殊领悟，一定程度上暗示着超然独立的境界"。他不胜感叹："艺术愈纯化，了解艺术的人愈少。它仅仅诉诸美感，而大多数人在这方面的感受能力太薄弱了。"也就是说，纯形式美超然物外，难遇知音。他又在《变化》[2]中加以补充："我们对艺术品的反应乃是对一种关系的反应，而不是对若干感觉或对象、若干人物或事件的反应。"所谓"关系"是指若干纯形式之间的搭配、组合。"某些感官的反应可能很丰富、很复杂，然而因为有些儿情绪，便和上述的关系反应截然不同了。"

贝尔和弗莱鼓吹纯形式的表现足以产生美感，这无异乎排斥具象美，而给抽象派理论开辟了道路。

接着更有英国名雕刻家亨利·摩尔（1898—1986）关于生命即表现的艺术观。这和抽象主义的理论——单凭抽象足以表现本质，有着密切联系。他在《雕刻家的几个目的》[3]中特列一个标题《生命力与表现力》，并且写道：

> 对我来说，一件作品首须本身具有生命力。我指的不是人的生命中那种活力与运动的反映，也不是肉体的动作，跳跳蹦蹦的舞蹈形象，等等，而是指一件作品所能具有的、被掣制着的那股力量，此乃作品本身的强烈生命，但它不依存于作品所再现的对

1 也译《视域与构图》《意象与构图》，这里摘译自《企鹅丛书》本，1923。
2 也译《转换》，英国夏多·温达斯公司，1926。
3 H.里德（1893—1968）编辑本，1934。

象。当一件作品表现了这种伟大的生命时，我们并不把它和"美"这个词联系起来。

因为"在美的表现和力的表现中，存在着不同的功能或职务。前者的目的是为了唤起官能快感，而后者具有精神的、心灵的活力，并且比诉诸感觉愈加动人，愈加深刻"。摩尔接着指出：

> 由于一件作品原不是为了再现自然的若干现象，所以就不存在回避生活现实的问题；相反地，凡可以渗透真实的作品都不是什么镇静剂或麻醉剂，也不是只为高雅的趣味进行尝试，把悦目的形状和色彩结合起来，好让人们看了高兴。总之，不是装饰生命，而是表现生命的涵义。

照摩尔看来，所谓生命力、精神力、心灵力，摆脱生活与现实，而寄寓在艺术作品的表现力，因为后者原为生命力的组成部分，于是艺术作品也就必然超越感官世界与视觉规律，而纯凭自身的表现力以进入心灵的奥秘。其结论便是：体现生命、心灵等于创造艺术真实。他所谓的生命、生命力，植根于自我，亦即是自我表现、自我表现力；他的雕刻则以歪曲、夸大、强化人体结构的某些部分作为作品本身的生命力的表现，亦即作家的自我表现。例如他的名作《向后倾斜的女像》[1]，头部是一个没有五官的圆球；上身止于乳部，以下截去；左右两臂直接和臀部连接，而双手省略；双膝微举，小腿落下，末端浑圆，因为脚也省略了。摩尔认为这样就表现了生命贯注于人体结构中，从而塑造艺术真实。他的美学原则是：生命是表现，表现即艺术；他的创作实践是：直觉（动词）生命——充实主观意象——创造艺术真实。我们不难理解，摩尔的这一公式和克罗齐（1866—1952）的直觉即表现的论断是不谋而合的。

克罗齐讲得很清楚，

1 威廉·王尔德藏。

享利·摩尔　向后倾斜的女像

　　"什么是艺术？"我用最简短的话回答，那就是艺术即意象或直觉。艺术家产生一个形象或一个美景；那些欣赏他的艺术的人们，把眼睛顺着他所暗示的方向，穿过他所打通的透光孔往里瞧，就在他们自身再现了那个形象。"直觉""意象""冥想"等于乎是同义词。[1]

　　直觉再现情感，并且只从情感中来。[2]

　　不仅风景是一种情绪、心灵，即使是每条线、每种色或色调，

1 从 E.E.加立特《美的哲学》（1931）所选克罗齐著作英译本转译。
2 同上书中克罗齐《美学摘要·何谓艺术？》，1913。

也都是"心情"的体现或实现。

因此：

> 形式总是有所表现的，而表现总是纯粹的形式。[1]
> 没有想象的帮助，自然亦无美可言。由于想象的帮助，并依照我们的气质、性情，同一对象时而有所表现，时而一无意义，时而这样、时而那样来表现忧郁或喜悦，崇高或荒谬。[2]

在克罗齐看来，直觉—表现与情感—想象相对应，在艺术创作中，抒情通过想象，赋予对象以形式，也就是直觉进入形式，产生了作品。我们如果用克罗齐的观点来解释摩尔的作品，那就是：雕刻家的"情"与"心"在于对生命的直觉，他只有从形象的歪曲、凝练来显现此"情"此"心"，以完成抒情即表现、艺术即直觉这一创作过程。

综合上述，贝尔、弗莱、摩尔和克罗齐都强调反映内心世界、表现自我的艺术形式和艺术形式美，共同创立了表现主义艺术的审美观点，并给抽象艺术提供理论基础。

到了五十年代，以美国女哲学家苏珊·朗格（1895—1982）为代表的符号论美学相当流行，认为艺术主要是通过符号、而非具象来再现对象，它不是对象的再现、复制、翻版，这种对艺术具象的排斥，是完全符合抽象派的要求的。朗格自称受了以下诸影响：贝尔的有意义的形式、柏格森的生命之流、克罗齐的直觉即表现，特别是德国卡西尔（1874—1945）关于人的本质在于能制造符号与运用符号的论断。这些影响大都可在下面所引朗格的论说中见到[3]，而其核心则是表现主义的自我表

1 同上书中克罗齐《美学新论·造形艺术史中选定的尝试》，1920。
2 从 E.E.加立特《美的哲学》（1931）所选克罗齐《美学》第13章，1901。
3 莫里斯·韦兹《美学诸问题》（麦克美伦公司，纽约、伦敦，1970）所选朗格的部分著作。

现说。

朗格把符号分为推理的、即语言符号和表象的、即艺术符号，主张"艺术用符号表现情感"，并以此作为她的符号论的美学的纲领。但所谓的"情感"，特指"内在生命"，对于它只有艺术或"表象的符号"才能描写。朗格强调表现与模仿（再现）的区别，认为是表现，而非再现，方能触及生命。她宣称：

> 在我看来，艺术甚至连一种秘密的或隐蔽的再现都不是，因为很多艺术品是什么东西也没有再现的。一座建筑、一件陶器或一种曲调，并没有有意在再现任何事物，但它们仍然是美的。[1]

因此"非模仿性的艺术自始至终都致力于表现的东西——也就是生命和感情的结构或状态"[2]，从而"每一位艺术家都在一件优秀的艺术品中看到'生命''活力'或'生机'"[3]。她而且主张："最成熟的艺术表现手法，就是那种导致高度感性显现的非语言抽象能力。"[4]亦即表象的符号或艺术符号。她还修改自己的说法，觉得"'表现性形式'比'艺术符号'好得多"[5]，因为"一件艺术品总好像渗透着情感、心境或供它表现的其他具有生命力的经验，这就是我把它称为'表现性形式'的原因"[6]。总而言之，艺术作品是一种具有表现性的形式或生命力，把最敏锐的感受和感觉都表现出来。具体说来，在艺术中，音调、形体、色彩的种种表象符号，表现了它们和人的情感或内在生命的对应关系。朗格更进一步指出：这些符号必须是组合的、统一的，而非单独的、个别的，因此她称一幅画为"一个完整的表象符号"，这就预示了抽象派强调情感寓于抽象形式

1 朗格《艺术问题》，滕守尧等译，中国社会科学出版社，1983，第120页。
2 朗格《艺术问题》，滕守尧等译，中国社会科学出版社，1983，第103页。
3 朗格《艺术问题》，滕守尧等译，中国社会科学出版社，1983，第41页。
4 朗格《艺术问题》，滕守尧等译，中国社会科学出版社，1983，第103页。
5 朗格《艺术问题》，滕守尧等译，中国社会科学出版社，1983，第122页。
6 朗格《艺术问题》，滕守尧等译，中国社会科学出版社，1983，第129页。

的多种多样组织中。

此外,朗格还阐明艺术的表象符号所具的象征作用,因为只有使用象征手法,才能直觉内在生命。她写道:"一幅绘画主要是对再现对象[1]的一次象征,而非再现对象的复制、翻版。"[2]她先设问:"一幅画在再现对象时,是否必须具有某种固定的性质、特性?一幅画是否真的必须分担对象的视觉现象?"[3]她随即回答:"从任何高度说,当然不是如此。"她首先排除视觉反映,紧接着就求助于象征,并且断言:"对象征的理解力,乃人类精神最显著的特质,它导源于一种无意识的、自发的抽象过程。"这里,正是由于象征的具体手法限于抽象(而非具象)的运用,所以象征便与抽象巧妙地结合了。她接着说:

> 这种功能是其他动物所没有的。野兽读不懂象征符号,所以它们对于一幅幅的绘画是视而不见的。……狗轻视我们的绘画,因为狗所看到的只是有色的画布,而非绘画作品。[4]

接着朗格从抽象与象征的统一,来论证艺术的自由:"从自然的许多范例中,抽出重要的形式,其目的就是为了使这些形式能提供艺术的自由运用。"例如表现对"'生长、发育'的幻想,可以在任何媒介、无数方式中来完成:(一)线条的延长和流动,但它决不再现任何生物,而是象征着'生育'本身,前者是具象,后者是抽象、概念;(二)许多梯级有韵律地上升,它们或者各自分开,或者消逝;(三)音乐的和音(和弦)不断增加其复杂性,或作显著的重复;(四)向心的(而非离心的)舞蹈;(五)诗的境界渐趋严肃。以上的五个方式都无须'摹仿'任何现实事物,便能传达生命的现象(生长、发育)"。朗格总结道:

1 "再现对象"(representation),实质上指"内在生命"或"生命奥秘",而非现实事物。

2 实际上"生命奥秘"本来就无版可制,罔论翻版。

3 既然是"奥秘",当然无从目睹,只好忆测或者象征了。

4 朗格《艺术新解——研究理性、仪式和艺术中的象征主义》,1957。

因此没有必要用生动的语词去"摹仿"某一事物，以传达生命的现象。一件作品的任何元素（指作为符号的线条、和音等）都反映生命的多样形式，至于再现活的事物，则是可有可无之事了。[1]

朗格的符号主义美学，认为艺术家可以自发地、无意识地用符号或抽象形式，表现主观世界，象征某种情感。她的这种观点，发展了上面所举贝尔的形式说和克罗齐的直觉再现感情说。

以上诸家的审美观点对艺术创作提出一个公式：主观—表现—纯形式，并给造形艺术带来一大变革，那就是用内在生命—表现—抽象形式来代替客观世界—反映—具体形象，而康定斯基的抽象派艺术理论也就从中诞生了。

三

康定斯基（1866—1944）是俄国画家。父为商人，祖母是蒙古公主。他早年给童话故事作插图，对民间艺术也感兴趣，逐渐注意"隐喻"和"象征"在艺术中的作用。他曾正规地学习绘画，临摹名迹，但没有什么成就，他更喜爱瓦格纳的歌剧、伦勃朗的油画以及拜占庭镶嵌壁画，其中音乐、色彩、块面等形式媒介所表现出的运动及其规律，更引起他的沉思冥想。大约在 1908 年，康定斯基的思想开始发生变化，相当果断地跨出了一大步，对作品中现实主题的必要性发生怀疑，而把全部精力扑在用抽象代具象以表现情绪这个问题上。1914 年第一次世界大战前，他尝试从描写外部印象转到表现"内在（内心）需要"，用"精神图像的再现"代替"客观对象的翻版"，也就是接受了二十世纪初德意志和奥

1 朗格《感情和形式》。

地利的表现主义艺术原则。关于"自我表现"的问题，他曾这样写道：

> 艺术家们有意识地或无意识地以一个完全原始而非因袭的形式，来表现他们的内在生命；他们的工作目的只此一个，别无其他。

他的态度相当鲜明。他还给表现主义进行辩解，其论点可大致归纳如下：每件艺术品都是它所处的时代的婴儿或子女。在唯物主义高涨的时代里，人们被固定在客观世界中，过着思想浅薄的生活，不可能探寻生命的永恒的灵魂，其艺术也就停留为表面的、物质的。然而，倘若人们透过现实的外壳而发现了灵魂，这时候艺术将作为精神的活动而存在，并以普遍和绝对为归宿。在绘画艺术方面，则将毫无困难地超越客观、物质，犹如最最不受沾污的音乐。于是画家就可以只从内在精神的需要出发，进行描绘了。对画家本人来说，可以根据自己的情绪和精神感受以及内在的表象力，创造种种形式，使之外化为油画布上的色彩、线条和片块。这时候他所最为留意的，必然是绝对的精神韵律及其和谐与紧张，于是就通过后两者在画面的各个部分的体现，来表现内在精神的极端重要性了。[1] 这里，所谓发现生命的灵魂，建立内在（内心）需要，用来推动创作，并体现在线、色、块等纯形式中，如此等等，完全是宣扬表现主义的唯心论艺术观，成了他的抽象艺术的理论支柱。

第一次世界大战后，康定斯基由瑞士回到俄国，对于十月社会主义革命没有表示反对，还参加过革命后的艺术建设工作，出任艺术科学院副院长。但是，社会主义现实主义的文艺方向与方针、政策，对他格格不入，他终于离俄去德，长期定居，并担任包豪斯学院副院长。他开始提出艺术家应通过"无物象"和"虚幻空间"以表现他的"内在需要"这条抽象艺术创作原则，其中包豪斯的影响是很明显的。包豪斯（Bauhaus）乃当时德语新词，义为"建造房屋"，以它命名的学院在1914

1 以上据契尼《现代艺术史话》1958版改写。

年创立于魏玛，全称为"国立魏玛包豪斯学院"[1]。保罗·克利、康定斯基和费宁格尔三位画家都曾受学院的聘任。学院的宗旨是：提倡机械时代的艺术设计与图案以及机械时代的美学；主张新型建筑只讲结构的机能，淘汰一切装饰和建筑史上的艺术风格；因此新型绘画也应完全摆脱再现，走上纯粹的、对自然一无所知、也一无体现的道路。

学院的教学方式是：不临摹模特儿，不参观艺术名作，不给框框限制，不接受任何既成形式，从而避免僵化；这样，才能消灭惰性，优先考虑如何强调创造性，并完全根据实际的材料和生产条件的要求，来发挥个性，不断前进，以建立新的整体，特别是在绘画方面，要放弃对客观物象的再现，追求抽象的纯形式。这和康定斯基以表现"无物象"与"虚幻空间"为"内在需要"，确实是一拍即合了。

康定斯基的理论著作有《论艺术的精神性》（1912）[2]《点、线对于面》（1925）、《论文集》（1923—1940）等。德国慕尼黑大学现代绘画史讲座赫斯的《欧洲现代画派画论选》[3]介绍康氏这些著作的部分内容，但其中有的是赫斯转述，并非著作的原文[4]。

《艺术的精神和谐》的英译者[5]谈了他对康氏作品的体会，有一定参照价值：

> 康定斯基企图使音乐进入绘画。那就是说，拆除音乐和绘画之间的屏幛，追求纯粹的、绝对的情感（情绪），关于后者还没有比较恰当的名称，姑且叫它"艺术的情感"。……音乐的效果过于渺茫，非语言所能说得清楚，而康定斯基的绘画也正是如此。不过对我来说，站在他的素描或油画的面前，我所感受的比其他画

1 创办人为瓦尔特·格罗皮乌斯，第二次世界大战中迁往美国，称为"包豪斯第二"。

2 英译本（1914）名《艺术的精神和谐》。

3 宗白华译，人民美术出版社，1980。

4 下文所引以及酌加修改的部分，均省略引用号。

5 丘尔·T.H.萨德勒尔。

395

派的作品更加强烈，享受更多的精神快感。我第一次接触康定斯基的艺术时，我的内心便和它起了共鸣；协调、吻合——这便是一切，此外别无其他了。

英译者的这番话，意在肯定"抽象美"，进而肯定抽象艺术，而前者正是抽象派艺术的美学的重要内容。所以我们先引这段话，下面结合赫斯的有关资料，试行归纳康定斯基的主要论点。

首先，康定斯基从艺术家的"内在需要"出发，把绘画比作音乐，认为每当心灵达到"无物象"的颤动时，它便构成绘画中"无物象"的表现形式（即抽象形式）。"抽象"当然比"有物象（具象）"更加天地广阔，更加自由，"内容"当然更充实了，也就是更富于"内在音响"。而尤其重要的是，为了增强抽象的功能，必须抽去、剔除"内在音响"的"现实性"。比方说，画面的一根线条必须从摹写实物形象这一目的解放出来，这样的线条便能自身作为一种物而起作用，使它的"内在音响"不再因为旁的任务的干扰而被削弱，终于获得了完满的力量。

其次，康定斯基认为各种抽象形体都非"实用物件"，应被称为"自然形体"，同时也必须是"无目的性的"；正是这个无"现实性"的"内在音响"表现了"艺术中的精神性"。其表现的方式大致如下。

（一）直线，直的、窄的平面：硬，不动摇，毫无顾忌地主张着自己，犹如已被体验到的命运。

（二）弯曲线："无定地"颤抖着，好像等待着我们的命运。

（三）点，或大或小：都深深地钻进或陷入紧张之中。

（四）圆圈：黑色的，像雷声回旋，返回自身而终于结束；红色的，在运动中占有一切，因而越过障碍，放射到极远的角落。

这里，值得注意的是，不同的抽象形式可以体现不同的命运以及紧张、无碍等不同的精神状态，亦即"内在音响"。

再次，康定斯基进一步把"内在音响"分析为不同的色、形所唤起的不同的情感，并举出例证。

（一）黄色：暖色，向外放射，对观众迎面而来，不自觉地奔往并注

康定斯基　居高临下的曲线

康定斯基　构成第8号

397

入对象，而又无目的地朝着一切方向流泻；往黄色方向去的，是年轻、愉快。倘把黄色封闭在某一几何图形里，它便造成不安定、刺激、激动，接近于疯狂、神经失常的情感状态。

（二）蓝色：冷色，从观众离开；如果它被封闭在一个圈圈里，便使眼睛向中心后退；但深蓝色、暗蓝色，则引向无限，进入超感觉的静穆中；亮蓝色，则漠然、无味，离人更远。

（三）黄色和蓝色：是相对向的运动，终于自我扬弃在纯绿色的幽静里，显得自满自足，但有局限。

（四）白色：一切颜色都消失，虽然沉寂，却可能发生些什么。

（五）黑色：虚无，不再发生什么。

（六）灰色：沉静中微露希望。

（七）紫色：冷红经过蓝色，离开人而向后退，表现熄灭。

最后，康定斯基认为：以上种种的形与色组成了抽象形式，其目的是为象征艺术作品中的"我在此"，意思是：艺术家的"内在需要""内在音响"就在这儿了。他进而断言：作为"真实"的"内在音响"只能从、应该从不真实的抽象中表现出来。我们回顾贝尔的"有意义的形式"和朗格的象征生命、情感的符号，不难看出康定斯基关于抽象形式的象征作用的理论根源。

康氏所谓"艺术的精神性"，分析到最后，就是说画虽然是抽象的，仍有"我"在，而这个"我"，正如他自己所说，包含声音的争斗、失去的平衡、突袭的鼓响、似乎无目的的努力、破碎的冲动，如此等等。由此可见康定斯基的精神世界是空虚的、悲惨的，所以他说：绘画的历程不在油画布上，而在"虚幻的空间"。因而他所谓艺术的"精神性"是很不健康的，充满病态的，上文提到的阿安海姆有一番话，倒是摸到了症状：

> 现代派（抽象主义当然也不例外）艺术之所以引起哗然和骚动，并非由于它的新奇，而是因为它所显示的扭曲和张力，……适合某个人或一部分人的精神状态。

但是另一方面，康定斯基以来的西方抽象派艺术理论，仍然含有值得研究的美学问题，特别是抽象形式与情感、抽象美与快感等。至于这个流派的技法，在一定程度上还是可资借鉴的，例如在我们今天的装饰性艺术中，有不少抽象图纹就源于或参考西方。

四

本文开头提到具象和抽象、艺术抽象和抽象艺术，现在想结合我国古代艺术中作为艺术抽象的彩陶与青铜器图纹，以及导源于艺术抽象而发展为抽象艺术的我国书法，谈点个人粗浅看法。特别是钻研我国书法艺术及其理论，探寻它由具象而转为抽象这段历史，可以开拓我们的视域，不再把抽象作用局限于现代西方资产阶级的艺术和美学，甚至加以歧视。不过本文所说，只是抛砖引玉罢了。

我国仰韶文化的彩陶和商周的青铜器，其形制和图纹留下了具象以及由具象转为抽象的痕迹。某些彩陶的图饰是摹拟蛙形属于具象范畴，例如半坡期；也有渐趋简练，终于蜕化为几何图纹，属于抽象范畴，例如半山期。另有一些彩陶以平行的、起伏的、往复的线条组成纹饰，并有节奏感，它们诚然是抽象的，但却意味着对自然界的流水、行云或人们舞蹈的动律进行艺术概括的产物。而青铜器的"饕餮"纹饰也是由具象发展为抽象（详见下文）。至于古代这些器物的形制，彩陶鬲（鬲，lì，三足容器）和三足青铜鼎之所以只用三只脚支撑较高的腹部，则有其实用意义。三只脚站立已够平稳，要比四只脚来得简便而且节约材料；腹部升高，留出较多空间以便烧火，提高温度。这里，不存在对某某对象的摹拟、简化、提炼、升华，而是作为生活实践的创造成果；然而另一方面，三足和腹部的高位置，又都作为形状结构而属于抽象范畴了。再如河南省临汝县（今汝州市）阎村出土五千年前的陶缸，上有彩画的鹳、鱼、石斧图，鹳衔着鱼，旁立石斧，反映了氏族社会渔猎生活及其果实，

双钩纹彩陶鬲

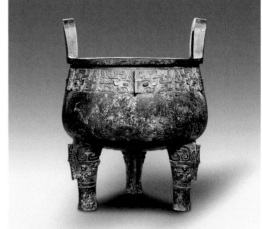

大盂鼎

这些是具象的，而斧柄上有"×"符号，或者又属抽象范畴。而在洛阳附近出土的青铜器也有类似图纹，但只有鹳和石斧而无鱼，并且斧从旁立的位置移到鹳的头顶上去，风格从写实趋于简练、质朴和图案化；这一发展过程也标志由具象而抽象或具象抽象化的开端[1]。

至于上述的青铜器的"饕餮"图纹，变化较多，而变化过程也反映了装饰图案由具象趋于抽象的规律。饕餮原是我们祖先所塑造的贪婪者的丑恶形象，或神话中象征贪欲的恶兽。《左传》文公十八年："缙云氏有不才子，贪于饮食，冒于货贿，侵欲崇侈，不可盈厌，聚敛积实，不知纪极，……谓之饕餮。"《吕氏春秋·先识览·先识》："周鼎铸饕餮，有首无身，食人未咽，害及其身，以言报更也。"这种图纹都是正面形象，身躯部分或有或无，举例如下。饕餮簋："有鼻，有目，裂口，巨眉。"[2] 饕餮无耳簋："有身，（但）如尾下卷，口旁有足，眉作上卷。"[3] 以上是通过变形把五官、四肢、身躯加以紧缩，纳入一定的方框。但也有"两

1 见金维诺《早期花鸟画的发展》：《美术研究》1983年第1期，第52—53页；以及牛济普《原始社会的绘画珍品——临汝仰韶陶缸彩绘》：《美术》1981年9月号，第61—68页。

2 容庚《武英殿彝器图录》，1934，第44页。

3 容庚《武英殿彝器图录》，1934，第14页。

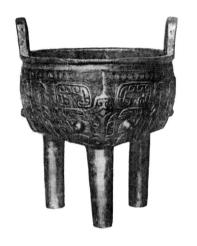

容庚《武英殿彝器图录》所著录之饕餮鼎

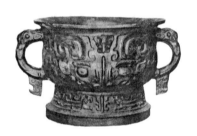

容庚《武英殿彝器图录》所著录之饕餮簋

容庚《武英殿彝器图录》所著录之方鼎

眉直立，与身（鼻）脱离"，如方鼎[1]，是几乎把具象全部拆散，走向抽象的图案设计。此外更有田父乙爵，"有首，无身，眉、鼻、口皆作方格"[2]，意味着具象向抽象的急遽转变，而愈加图案化了。这里，不妨引高本汉[3]的话："饕餮纹经过一系列的变化，从最最写实的兽头到最最程式化的、含糊不清的图形，有时候甚至融化在几何结构中，只剩下一双对称的眼睛使人能够认识出那是'饕餮'。"[4]

至于我国书法艺术的美学，则存在一个相当重要的课题：汉字的造字方法包含着大量物象的摹仿、再现与简化；书法艺术上，则表现了从艺术抽象升华为抽象艺术的过程。如果从这过程来探寻我国书法艺术的本质和规律，则将有助于正确评价我国这门艺术以至确立它在世界艺术史上的独特地位。

照唐兰的"三书说"，汉字分类有：（一）象形文字；（二）象意文字；（三）形声文字。"象形文字画出一个物体"，"象意文字往往就是一幅小画"，比象形文字有更大的概括。形声文字是象意和声符相结合，"形声文字的特点是有了声符，比较容易区别"，"在声符文字未发生以前，图画文字里只有极少的象形，此外，就完全是象意字了"[5]。我们试从甲骨文中分别举例。

首先是象形字——

"象" ：："首、尾、身、足、巨牙、长鼻"[6]；

"豕" ：："巨口、大腹、短尾而垂"、足[7]；

"象"和"豕"都被作为整个物体而画出来。

1 容庚《武英殿彝器图录》，第6页。

2 梅原末治《支那古铜精华》，1933，第59图。

3 高本汉（1889—1978），瑞典汉学家。曾任瑞典远东文物博物馆馆长。

4 高本汉《殷周青铜器》，载《远东文物博物馆学报》（英文版），1938年第8期，第93页。

5 唐兰《中国文字学》，第76、92、78、92页。上海古籍出版社，1979。

6 罗振玉《殷墟书契前编》卷三，第33页，1913。

7 罗振玉《殷墟书契后编》卷下，第39页，1916。

其次是象意——

"宾" ："足迹在室外，主人跽（长跪）而迎宾。"[1]竟是描写以房屋为背景，客从外来，主人跪迎的一幅画了；

"璞" ："画出一座大山的腰里，有人举了木棍把玉敲下来放在筐子里。"[2]

再次是形声字——

"沫" ，"浴" ，"澡" ，"洗" 。

"沫"是洗面，作俯身就盆，双手洗面；"浴"是洗身，作人在盆中，身体四周有水（四点）；"澡"是洗手，手的四周有水（八点）；"洗"是洗足，足的上下有水（三点）。由于"水滴又无多少之数（或八、或四、或三），不如以'末''谷''桑''先'分别标出它的'音'，而统统从'水'为直接了当。……这样，不但减却目治的困难，而且添上了一半音符，更得耳治的便利"[3]。

至于后来的真（正、楷）书的形声字，其中"形"和"声"的位置大致如下：

（一）左形右声，如"江""河"；

（二）右形左声，如"鸠""鸽"；

（三）上形下声，如"草""藻"；

（四）上声下形，如"婆""娑"；

（五）外形内声，如"圃""國"；

（六）外声内形，如"闻""问"。[4]

而在全部汉字中，形声字占百分之八十以上，尤其是形声字中的象意部分乃象形的提炼、简化，因此，可以说汉字的创造开始于对物象的摹仿，而且可用再现论、反映论来阐明。但是经过文字的变革——甲骨文、金文、大篆、小篆、隶书、楷书、八分、行书、草书，原始的象形

1 罗振玉《殷墟书契前编集释》卷一，第9页。

2 唐兰《中国文字学》，第92页。

3 董作宾《"获白麟"解》，《安阳发掘报告》第二期，1929。

4 唐兰《中国文字学》，第104页，引贾公彦《周礼疏》。

作用逐步减少，以至消失，倘若以创始阶段来概括全部书法艺术，认为书家必须遵循反映论的原则，落笔不忘摹仿物象，那就值得商榷了。

我们考察书法家的创作内容和艺术构思，不难发现极其重要的一点，他并不强调造字时的客观摹仿，并不突出字体构造时的象形功用，而是把线、点、钩、勒种种元素当作抽象形式，纳入笔法中，加以运用，从而表现书家的思想、感情、意境、个性，以及各自的艺术风格。如果将书家的精神面貌和他所写的一篇诗、文或一副联语相比较，那么前者就显得更加重要，特别是当几位书家写同样一段文字的时候。不妨说，一件书法艺术作品的内涵，不是所写的那段文词，而是落笔时的神思意境。这样看来，我国书法艺术以抽象形式表现情感，实际上和现代西方抽象艺术同是一个道理，只不过早于西方几千年啊！双方都以表现论，而非再现论为基础，但所表现的却有区别：我国书家的精神深处并没有像康定斯基那样消极的、颓废的"内在需要"，因此作品中呈现出雄强、刚劲、浑朴、秀雅、潇洒、隽逸、奔放、严谨等十分多样化的风貌和境界。我国书法艺术能用抽象形式表现以上种种情境，堪称健康的抽象艺术，而且是值得大书特书的。

我们暂且不谈传世的碑帖墨迹，只翻开古代书论，确也发现有关象形、状物的字眼，可以说是车载斗量，所在皆是，然而仔细一读，它们大都是借事物运动的种种现象来比喻书家运笔取势必须生动活泼，富于生命，以体现书家的丰富多采的精神世界，而并非要求书家之笔去再现那些事物形象，否则的话，书家非舍"八法"而学"六法"，以实践"象形主义"的书论不可了。索靖《草书状》说"盖草之为状也，婉若银钩，漂若惊鸾，……及其逸游盼向，乍正乍邪（斜）"，又像"玄熊对踞于山岳，飞燕相追而差池"。头上两个"若"字已含比喻的意思；再往下念，则与其说是草书家必须目睹两头黑熊端坐高山之上，或空中的燕子沿着斜对角线彼此相逐，方能把握"正"势、"邪"势，写好"正"势、"邪"势，倒不如解释为记忆表象中可以有些动物某种姿态，以助长草书取势的正、邪，尤其是心中不忘生动飞舞的意趣。

王羲之《笔势论·健壮章第六》："夫以屈脚之法，弯弯如角弓之

张,'乌''焉''为''鸟'之类是也。……踠脚之法,如壮士之屈臂,'凤''飞''凡''气'之例是也。"所谓"屈脚"与"踠脚"的笔势,最须健壮有力,可从"张弓"与"屈臂"来领会,但并不要求书家的笔下直接刻画二者形状。

孙过庭《书谱》也用了不少形象丰富的字句,其中有作为正面的,如:"悬针垂露之异,奔云坠石之奇,鸿飞兽骇之姿,鸾舞蛇惊之态,绝岸颓峰之势,临危据槁之形。"不外乎强调运笔、取势须力求生动,甚至不避惊险;也有崇尚质朴的,如:"骨力偏多,遒丽盖少"比作"枯槎架险,巨石当路,虽妍媚云阙,而体质存焉",这也就是重申卫铄(亦作卫夫人)《笔阵图》中的"多骨微肉者谓之筋书"。

此外,《书谱》还有反面的例子,将"遒丽居优,骨气将劣",比作"芳林落蕊,空照灼而无依;兰沼漂萍,徒青翠而奚托",也就是以较为缓和的语气复述《笔阵图》中的"多肉微骨者谓之墨猪"。然而,《书谱》中有关书法艺术的本质的,倒不是上述那些比喻,而是这么两句话:"情动形言,取会风骚之意;阳舒阴惨,本乎天地之心。"前半句本于《诗大序》"情动于中而形于言",揭示落笔或书写动机必须合乎抒情达意这一诗的或艺术的传统理论原则,亦即书中的形(笔法、墨法等)不是为了状物而是为了言情。后半句基于《道德经》四十二章"万物负阴而抱阳",或阴阳互用的辩证统一观,藉以阐发结体、运笔、取势所包蕴的种种对立统一,以构成本乎真情至性的形式美,可以比诸天地、自然的运行。前半后半综合起来,则书法艺术之以意使笔、因形寄情的创作原则,了如指掌了。

在《书谱》后,书论中富于形象的比喻仍然常见,但是我们更须看到早在汉代已有言简意赅、直指本质的书法理论。西汉扬雄写道:"夫言,心声也;书,心画也。声画形,则君子、小人见矣。"[1]言和书都从人的心里出发,代表人的真实思想和感情,而人心不同,言和书也就不同。诚然,这里也存在反映论观点,不过所反映的不是客观事物形象,而是书家本人的心灵、意境、情思。后汉蔡邕的《笔论》:"书者,散也,欲书

1 扬雄《法言》。

先散怀抱，任情恣性，然后书之。"[1] 这是对扬雄论点的补充。倘若没有"怀抱"可"散"，又无"情"可"任"、无"性"可"恣"，亦即无"心"、无"意境"或书而无"我"，那么笔先之"意"又何从建立，即使落笔，只能是充当笔画的奴隶，沦为"书奴"了；纵使尽心观察山巅的黑熊、空中的飞燕以及悬针垂露、奔云坠石种种事物的生动形象，其结果并未走到由意而笔的、自内而外的创作道路上来，也无异乎缘木求鱼了。

综观上述，我国书法艺术具有以下特征。

（一）脱胎于象形，而发展为抽象表情、抽象表质的艺术。倘若熟悉我国书法艺术的抽象功能，再看现代西方抽象派艺术，就不会对抽象一词感到突然了。

（二）我国书法所表之情与质，可以是浑朴（如汉碑、魏碑）、潇洒（如二王）、肃穆（如欧阳询）、刚毅（如颜真卿）、奔放（如张旭、怀素）、沉酣（如苏轼）、奇倔（如米芾），不胜枚举。这种种精神状态，和西方抽象派画家的心情或"内在需要"相比，毕竟有积极和消极、正常和失常的差异。

（三）我国书法艺术所创造的抽象美，如果用美、善一致的准则来衡量，却也有过一些例外，如宋之蔡京，明之严嵩，明清间之王铎等，并不因其人品之恶而掩其书法艺术之美。对于康定斯基亦复如是，他的精神面貌很不健康，但他的抽象绘画中关于线、点、面、块、色、空间（空白）等抽象形式的运用和技法，仍有可资借鉴之处。至于美、善的问题，将不仅仅是我国书法和西方抽象派绘画所独有，而是值得加以广泛研究的。

具象与抽象、艺术抽象与抽象艺术之间的关系，是相当复杂的美学课题，而西方美学就"感情""意味"等的表达形式，作了种种探讨，这些对于研究我国书法美学也不无一定参考价值。本文只不过是极为粗浅的摸索，而且资料不足，处理难免欠当，某些看法也未必正确，请读者批评指正。

1 陈思《书苑菁华》引。

《中国画论研究》原序

　　伍蠡甫先生是中国美学界和画坛的老前辈。新中国成立前，就已经有《谈艺录》等专著出版。新中国成立后，于教学之余，不仅经常挥毫作画，而且覃研中西的美学和文艺理论。主编了《西方文论选》《西方现代文论选》《西方古今文论精选》等书，撰写了《欧洲文论简史》和大量有关中西绘画及其理论的文章。而更重要的，是伍老萃心积力，对中国古代的绘画美学理论，作了持久而又深入的研究。虽然现已是八十以上的老翁，但精神矍铄，精力充沛。无论祈寒酷暑，我去看他，都是孜孜矻矻，或者埋头看书写作，或者凝神静虑，涂绘丹青。正因为这样，他对中国古代的绘画和美学理论，可以说是了如指掌、如数家珍了。偶然看到当代的一幅佳作，他更是指指点点，特别兴奋。他常常对我说："中国古代的绘画，具有极其深刻、极其丰富的美学思想，应当加以继承，加以发扬！"他不仅这样说，而且这样做。这本《中国画论研究》，就是他数十年来心血的结晶！

　　我对中国绘画和有关的美学理论，虽然平时也喜欢翻读和观赏，但既不能画，又未作过专门的研究，但是，我常常有一个想法，那就是一部好的著作之所以好，就好在它能有启蒙的作用，使不懂的人变得多少有一点懂，从而打开一些思路，增加一些知识。我读了伍老这部书，使

我对于中国古代绘画美学思想发生了兴趣。因此，当伍老要我为他这一部专著写一篇序言的时候，我也就答应下来。

根据考古学和人类学的研究，绘画早于文字，音乐早于语言。因此，人类的艺术活动，源远流长；人类的审美意识，早在原始时代就已经萌芽了。中国是世界上文化古国之一，文学艺术，尤其发达。其中绘画，至今仍然挺拔独立，自树一帜，为其他国家所向往和爱慕。来华的外宾，很多都想买一两幅中国画。因此，研究中国绘画形成和发展的历史，研究中国绘画自成体系的美学理论，总结中国绘画民族性的特点及其卓越的贡献，从而促进社会主义时代中国绘画的提高与进一步的发展，应当说是当前中国绘画界和美学界的一个重要课题。新中国成立以来，不少同志看到了这一点，也作了不少的努力，取得了一定的成果。但是，探本溯源，真正作出系统的研究的，毕竟还不多。伍老的这部著作，我个人认为至少在某些方面，填补了空白。他以数十年的时间，殚精竭虑，对中国绘画，特别是文人画，作出了他独出心裁的研究。他所取得的成就究竟如何，专家和广大读者都可讨论。这里，我仅仅谈一点个人的读后感。

首先，一个民族绘画的风格及其美学理论的形成，必非一朝一夕，而是积土成山、积木成林，在漫长的历史过程中逐渐发展起来的。这样，我们研究中国的画论，就应当有一个历史的观点，从历史的过程中来探讨它的起源、演变和发展。伍老这部著作的第一个特点，就在于它能对中国画论的历史发展过程，作出清晰的交代和介绍。中国画论中的一些基本范畴和概念，他都指出了它们的来龙去脉：起于何时，盛于何时，后来又有什么衍变。例如意境，这在中国绘画美学理论中，是一个最基本的而又最重要的美学范畴。伍老这部书，首先就是从意境谈起的。怎样来理解意境呢？他不是空洞地给意境下一个定义，而是从历史的发展过程中，来探讨意境这一个概念是怎样形成起来，并怎样在中国绘画美学理论中占据了重要地位的。他从东汉的王充谈到六朝的陆机、刘勰，说他们当时已经对意境的某些内容，提出了一些基本的看法。但"境"和"境界"一词，却是受了佛教的影响而后产生出来的。到了唐代

王昌龄的《诗格》一书，方才正式提出了"意境"一词。结合中国文学艺术的特点，以后历代都有关于意境的不同论述。例如苏东坡、郭熙、王夫之、袁枚、王世贞、石涛以至王国维等，都对意境或则作了新的补充，或则作了新的阐述。总结历史上有关意境的理论，伍老提出了他自己的看法，说：

> 具体说来，意境的根源是自然、现实，意境的组成因素是生活中的景物和情感，离不开物对心的刺激和心对物的感受，因此情、景交融，情、景结合，而有意境。

但是，意境不单纯是一种美学上的理论，更重要的，它是中国绘画创作实践经验的总结。因此，伍老又从中国绘画创作实践过程的历史发展，对意境作了如下的说明：

> 就山水画言，唐宋两代在自然形象面前一般地显得被动多于主动，形似重于神似，状物高于达意，也就是并不突出画中之"我"。这原是正常现象，因为山水画家从客观形象塑造艺术形象并借以抒写情思，须要一个锻炼的过程，其中大都首先注意和讲求艺术造形的技法，而源于客观的主观想象力，即通过艺术造形表现画家意境的本领，只能在反复的实践中培养出来。因此，如果说中国山水画史上，唐宋尚法，元尚意，明尚趣，那也不是完全没有道理的。

这里，作者以最能说明中国画意境特点的山水画为例，说明中国画是怎样从客观到主观，"以客观丰富主观，更以此主观为主导，统一主观与客观，谋求景情的合一"。同时，它又怎样"从尚形逐渐过渡到尚意，进而主张意与形的统一，后者包含着创立意境、表达意境和表达的方式方法、意与法的关系这么几个方面或课题"。这样，中国绘画中意境的形成，是从客观到主观，从尚形到尚意，从景到情，然后又以主观、尚意、

达情为主，把这几方面统一起来，形成画中完整的意境，也就很清楚了。

不仅对于意境，伍老作了历史的探索，其他如像气韵、线条、笔法、骨法以至画竹、画马等各门专科，他都作了同样的历史的探索。正因为这样，所以我们对于中国画论中的一些基本概念和美学范畴，不仅有一个比较清楚的了解，而且增加了一些历史的知识。

其次，伍老学兼中西，他不仅对中国的画论作过精湛的研究，他对西方的画论也颇有研究。这样，就有利于中西对比，在对比的当中更显出中国画论自成体系的独特的特点和卓越的成就。这种比较研究的方法和观点，差不多贯串在全书的当中。例如线条，伍老就说："从东方画系看，笔的基本任务是画线以勾取物象轮廓。"孔子提出"绘事后素"的讲法，已经是中国画论重视线条的滥觞了。但是，这并不等于说，西方就不讲究线条。早在柏拉图、亚里士多德时，已经有关于线条的说法。以后达·芬奇、W.贺加斯、席勒、R.弗莱、H.里德等，特别是W.布莱克，都对线条相当重视。不过，比较起来，西方画是以块面为主，而不是以线条为主。中国画，则从旧石器时代的洞壑壁画、仰韶文化的彩陶开始，就已经以线条为主了。对于西方画来说，即使用线条，也不过只是一种艺术媒介；但对于中国画来说，则"线条一方面是媒介，另方面又是艺术形象的主要组成部分，并且通过思想感情和线条属性与运用的双方契合，凝成了画家（特别是文人画家）的艺术风格"。正因为线条在中国画中占有这样重要的地位，所以画论中关于线条的理论，也就远远超过了西方。伍老特别举出了"一笔画"和"一画"的理论，来加以说明。他说：

> 从唐代所论的"一笔画"到清代石涛提出的"一画"说，"线条"的概念已远远超越艺术媒介的范围，一方面象征意境的发展和艺术构思的绵延，另方面连贯起艺术构思和运笔造形，汇成一种动力以及动力所含的趋向。所谓"线条"意味着"形而上"的"道"或表现途径，自始至终缀合意、笔，董理心、物，统一主观与客观，从而概括出艺术形象。简言之，国画线条具有创造艺术美的巨大功能。

这样，对于中国画来说，线条涉及到了最高原则的"道"，涉及到了艺术形象的创造以及艺术意境的表达。因此，中国画的艺术美，主要就表现在线条的运用和线条塑造形象的能力上，自然和西方不同了。

这种比较的观点，也是贯串于全书之中的。例如《漫谈"气韵、生动"与"骨法、用笔"》和《文人画风格初探》等文，就经常用中西对比的方法，来阐明中国画特殊的风格。

伍老的这部书，敢于闯破"禁区"，提出自己独特的看法。董其昌这个人，在"我国绘画史上具有深远影响"，但因他"迷信古人、偏重形式、标榜门户以及家庭出身"，过去有人"几乎全部否定他的艺术和理论"。针对这种情况，伍老专门写了《董其昌论》，对董其昌的优点和缺点，都作了实事求是的分析和评论。例如董其昌把董源的一个山水画卷定名为《潇湘图》，伍老一方面批评了他"不先查考做过北苑副使的董源有否亲自到过湘江"，便妄为定名；但另方面，对于董其昌的一段跋语："昔人乃有以画为假山水而以山水为真画者，何颠倒见也？"伍老却作了如下的评语：

> 这里涉及艺术理论的一个重要课题。用今天的话说，董其昌把能动地反映现实区别于机械地反映现实，给真、假艺术划清界限，指责人们竟把前者称为"假山水"，后者称为"真画"，指出这样颠倒等于取消了艺术。这里，董其昌的批评和用语本身没有错。他还说过："以境之奇怪论，则画不如山水；以笔墨之精妙论，则山水决不如画。"这话也无可非议，它揭示了艺术形式的作用和魅力，那些缺少艺术实践，不解笔墨妙处的批评家，是不会懂得这个道理，也说不出这样的话来的。对于单抓主题不管表现手法的艺术批评，董其昌这段话可算当头一棒。

就这样，伍老实事求是地肯定了旁人所不敢肯定的董其昌的成绩。但就在肯定成绩的时候，他也没有忘记指出董其昌画论的局限，是在"师古人大大地超过了师造化"。

对于中国文人画的风格，如"简""雅""拙""淡""偶然"以及"纵恣""奇倔"等，过去也都是画论当中的"禁区"，很少人去作专门的研究，更很少人去作具体的分析。伍老却在《文人画艺术风格初探》一文中，既从历史上探讨了这些风格的源流衍变，又从中西的对比上说明中国画这些风格的特点，然后再以具体作家的具体作品为例，对这些风格进行了深入的分析。例如"简"，伍老就先从儒、道两家思想和文论的影响，以及南宗禅学的推波助澜，说明"我国古代关于礼、乐、诗、文的尚简观点，旨在善于观察、识别、抽取对象的最为本质的东西，并概括无遗。影响所及，绘画的表现形式和风格，也讲求要而简，切中肯綮，树立了减削迹象以增强意境表达的审美原则"。接着，他又以倪瓒等人为例，说明了"简约、简率是文人画中较有代表性的，较能体现'士气'的一种风格"。其他"雅""淡""拙"等等，伍老无不作了历史的具体的分析。这些分析，我个人认为都是发旁人之所未发、言旁人之所不敢言的，值得特别重视。

最后，由于伍老在马衡先生主持故宫博物院时，担任过该院的顾问，曾观赏院藏的大量名画，而在新中国成立后又是上海图画院的画师，经常亲自作画，因此对画的甘苦，能有亲切的实际的体会。例如《中国山水画艺术》一文当中谈到："山水画之所贵就在于画家能从外在自然之'有'，来写出画家内在之'灵'。"谈到"丘壑内营"时，说：

> 古代山水画家走的是以心接物、借物写心的道路，当然不会机械地描摹实景。五代、北宋间，山水画艺术已经成熟，做到了师法造化，而有所突破，不为造化所困惑，能融化自然景物于胸中，方始落笔，以寄情遣兴，其中丘壑内营实为关键。

这谈的虽然是古人，但如没有亲身的实践，是难于体会到如此的深切的。尤其是《论国画线条和"一笔画""一画"》一文中，下面的一段话，简直有点像"夫子自道"：

意境的抒发过程，同时也是笔下线条的盘旋、往复、曲折、顿挫以及疏荡、绵密、聚散、交错的过程。线条的每一运动和动向，都紧扣着每刹那间心境的活动。

桐城派写文章，讲究考据、义理、词章。这些，从表面的字句来看，并没有错；他们的错误，在于忽视了这些都是建立在创作和鉴赏的实践之上的。伍老的《中国画论研究》，我认为它的最大的一个特点，就在有创作和鉴赏的实践作基础，因此，不仅言之有物，而且言之有味。我的话对不对，还请同志们共同研究。

<div align="right">

蒋孔阳

一九八二年三月

</div>

编后记

　　伍蠡甫先生视兼中西，学养丰厚，是人文社科领域享有盛名的大师级人物，其一生功业可在蒋孔阳先生所拟挽联中得到总结："中国画论西方文论论贯中西，西蜀谈艺海上授艺艺通古今。"然国内对伍先生学术成就的了解和评价，多集中在其西方理论翻译和美学研究上，他所编选的《西方文论选》，至今都是文艺理论研究的入门教材。但伍先生对中国绘画艺术的研究，却似乎并未在中国美术史研究中留下较多痕迹。

　　出版领域亦是如此，伍先生的《谈艺录》（1947，商务印书馆）、《中国画论研究》（1983，北京大学出版社）、《伍蠡甫艺术美学文集》（1986，复旦大学出版社）、《名画家论》（1988，东方出版中心）等作品在九十年代后，仿佛也成为一种"陈迹"，缺少相应的重视和重新发现。这其中的原因，一方面固然是因为二十世纪是首开风气的时代，对西学理论的引介翻译、研究阐释是学术研究的重点，八十年代的"美学热"更将学界的目光聚焦于伍先生在美学研究方面的成就。另一方面的原因，可能是由于美学和美术在研究内容和研究方法上的不同分野。伍先生自1949年后任教于复旦大学外文系，虽兼任上海中国画院画师，但其对于中国绘画的研究，往往被列入美学领域，而非传统美术史论领域。例如伍先生1983年出版的《中国画论研究》，即被列入"北京大学文艺美学

丛书"，该套丛书所收书目还包括宗白华《艺境》、佛克马《走向后现代主义》、艾布拉姆斯《镜与灯：浪漫主义文论及批评传统》等美学、文学等领域的经典著作。1988年出版的《名画家论》则被收录于"中国学术丛书"，并列者有熊十力《佛家名相通释》、吕思勉《先秦学术概论》、柳诒徵《中国文化史》等。可见，在公共的学术谱系上，伍先生的中国画研究也是被纳入美学，或者更广阔的文史哲领域中的。

美学虽然广泛地与文学、艺术、哲学、心理学等学科产生联系，但在研究上更注重概念阐释和理论分析，而传统的美术研究对中国画的研究大都还是聚焦于笔墨技法、风格因袭、辨伪鉴定等内容上，二者各有侧重。伍先生的中国画研究之所以独树一帜，正是因为他站在美学和美术两条路径的交叉路口，既有自己的笔墨绘画实践及对古代原作观摩经验，又有理论基础及中西比较视野，二者相辅相成，遂能言之有物，且言之有味。

按蒋孔阳先生的总结，伍先生的中国画论研究主要有四个特点：其一，能在历史的过程中来探讨中国画论的起源、演变和发展，"对中国画论的历史发展过程，作出清晰的交代和介绍"，对中国画论中的一些基本范畴和概念，"理清来龙去脉：起于何时，盛于何时，后来又有什么演变"。其二，伍先生学兼中西，对中西画论皆作过精湛的研究，"有利于中西对比，在对比的当中更显出中国画论自成体系的独特特点和卓越的成就"。其三，伍先生从实事求是的角度出发，敢于对历史人物和社会成见下结论、作判断，提出自己的独到看法。他对董其昌、赵孟頫等"出身有问题"的艺术家及过去有意被忽略的"偶然""纵恣"等画论概念，都能"发旁人之所未发，言旁人之所不敢言"，进行客观而中肯的评价。其四，伍先生有观赏故宫名画的经历和作画的日常实践，前者予他品评鉴赏的眼界，后者尤能使他在分析阐释传统画论中的概念时，戒去空洞和虚浮，"对画的甘苦，能有亲切的实际的体会"。

就伍先生对中国画的具体研究内容而言，他写在1986年版《伍蠡甫艺术美学文集》中的"几点说明"或可直接引介于此："作者四十多年来写过一些关于绘画艺术和绘画美学的文章……内容可大致分为：绘画

艺术的本质与艺术想象；艺术想象的途径与表现——表现媒介与艺术形式美：绘画美学中自然、艺术或物、我关系与艺术形式美；上述诸方面如何体现在绘画专科、绘画理论发展、代表性画家及其艺术与风格中。中国的绘画与绘画美学占了全书较大比重，其次是西方绘画及其美学。此外，环绕艺术想象与艺术形式美等问题，试作中西双方的比较。"进一步地，伍先生将以上内容编入大致六个课题——艺术形式美与艺术抽象、艺术想象与艺术形式、中国绘画的自然美与艺术美、中国绘画史的人与艺术、中国绘画美学史的几个新发展、中西绘画比较。因此，伍先生的中国画研究，虽不能称为完善的理论体系，但所涉之广、所论之深以及所思之前沿，都为中国绘画史和中国绘画美学的研究提供了新的视角和思路。在如何以美学视野观照中国绘画史的研究，如何从具体的艺术作品及艺术文献抽象出关涉艺术原理的诸问题等方面，伍先生都为我们提供了方法论。

有鉴于此，我们策划出版了"伍蠡甫中国画研究文集"系列丛书，共分三册，旨在全面反映伍先生在中国传统绘画艺术研究上的成果。

第一册《历代名画家论》以 1988 年出版的《名画家论》为底本，收录作者八十年代所写的七篇中国画家论，从董源始，自王翚、吴历终，探讨重点在于山水画的发展，亦可算是一部由宋到清的文人画研究"小史"。这其中，既有对画家生平的翔实考察描述，亦有对作品"细读"式的鉴赏分析，更重要的是，伍先生能对画家之艺术风格、画学思想考其源流，明其本义。在《名画家论》的序言中，伍先生曾阐明自己立论的几个基础，首先就是要以有关文献和作品影本作为评价基础，"结合文献的主要论点和作品影本的艺术特征，进行分析，予以评价"；其次便是着重从艺术的基本问题入手，如"画家对自然的审美活动、创作中的物我关系、作品中意境的创立、想象或形象思维的运用、形式与感情的契合或笔墨与抒情的不可分割等"。对以上学术原则的坚持，使伍先生的画家研究别开生面，不同于传统的"通史式的或断代式的画家传"。

第二册《中国画论研究》，其编次主要以 1983 版《中国画论研究》为基础，结合 1986 版《伍蠡甫艺术美学文集》进行了补充调整。第一，

对 1983 版《中国画论研究》中所涉及的关于画家论的文章，如《董其昌》《〈苦瓜和尚画语录〉札记》，因与本丛书第一册《历代名画家论》个别篇目有重合，遂不再录入。第二，在 1986 版《伍蠡甫艺术美学文集》中，伍先生对 1983 版《中国画论研究》中的多篇文章作了修订、更名，本次出版时核对了不同版本的差异，对于调整不大的文章，选用更晚近的版本，如《中国画论研究》（1983）中《再论艺术形式美》一文，在《伍蠡甫艺术美学文集》（1986）中作了少许修订，更名为《略论西方艺术和中国艺术的形式美》，本册所录则以后者为底本。第三，1986 版《伍蠡甫艺术美学文集》中有多篇文章是对 1983 版《中国画论研究》内容的延伸和补充，如：《伍蠡甫艺术美学文集》中，《南朝画论和〈文心雕龙〉》《五代北宋间审美范畴》《宋元以来文人画的审美范畴和艺术风格》三篇文章皆被纳入"中国绘画美学史的几个新发展"的课题。其中，《宋元以来文人画的审美范畴和艺术风格》便修改自 1983 版《中国画论研究》中《文人画艺术风格初探》一文，而后两文则是对同一课题的延伸探讨。对于这类文章，为保证所思考问题的完整性，凡关涉中国画内容的，本次出版一并收入此册。

第三册《中国绘画研究》主要收录三部分内容。第一部分为伍先生 1938 年《谈艺录》中关于中国绘画研究的内容，我们从中可以看到伍先生艺术美学思想的一些早期发端，如他对中国绘画基本原理、基本形式的思考；第二部分为一些随笔散文，虽篇幅不大，但其中闪烁着珍贵的思想光点，发人深省。第三部分则是伍先生 1986 年后零散发表、尚未结集的几篇文章。这些文章较为集中地反映了伍先生晚年在中西比较绘画研究上的成果，颇有先见，如他在八十年代以沃尔夫林、苏珊·朗格等人的观点来对中西艺术之基本问题作出重要阐释，其思想之洞见和眼光之敏锐，直到现在都还极具启发性。

希望本丛书的出版，不仅能再发现、再认识伍先生的中国绘画研究，亦能以此为契机，重新梳理我国现阶段中国艺术史的学术史脉络，为重新确立中国艺术研究、中国画论研究的重要节点提供新的参考。

需要说明的是，因伍先生的写作思考从二十世纪三十年代延续至

八十年代，经历了漫长复杂的历史时期，有些文章发表较早，有些文章则经过多次修订和重写，而相关的参考资料在历史动乱中有所散失——"一部分引文的原书名称和章节、页码、出版年份等，无法查补，暂付阙如"，语体风格及体例规范亦与现行标准有所出入。出于保持作品原貌的考虑，本次出版中，除核对修订文中引用的原典资料，对其他内容均未作大的调整，望读者在阅读过程中略加留意。此外，受当时研究条件的限制，伍先生在研究时所参考的图像资料，多凭借自己的记忆印象和当时刊布的影印图像，后集结出版时也以文字为主，鲜少配图。为充实文章内容，提升读者的阅读体验，本丛书特为文章内容插图若干，望能为伍先生的著作之重辉略添光彩。

是书三编，虽尽力呈现出更好的出版面貌，但限于编者精力、能力之不逮，书中定然仍存缺漏，敬希读者批评指正。

浙江人民美术出版社

二〇二三年夏